아티스트에게 묻다: 서울과 런던의 미술 현장

초판 1쇄 펴낸 날 2011년 12월 15일

엮은이	김노암, 유은복, 임정애, 이윤정
펴낸이	이해원
펴낸곳	두성북스
주소	경기도 파주시 교하읍 문발리 파주출판도시 499-1
전화	031-955-1483
팩스	031-955-1491
홈페이지	www.doosungbooks.co.kr
등록	제406-2008-47호
본부장	전희태
편집	백은정
디자인	Studio.Triangle
교정 · 교열	한정희

ISBN 978-89-94524-03-0 03600

이 도서의 국립중앙도서관 출판시도서목록(CIP)은

e-CIP 홈페이지(http://www.nl.go.kr/ecip)에서 이용하실 수 있습니다.

(CIP제어번호: CIP2011005182)

제책 방식	무선
종이 사양	표지: 두성종이 FSC유니트 233g/m² 면지: 매직칼라 120g/m² 본문: 바르니 70g/m²

김노암, 유은복, 임정애, 이윤정 엮음

아티스트에게 묻다

서울과 런던의 미술 현장

두성북스

서울에서

차례

예술과 예술가 사이에서

김노암

아트스페이스 휴 대표

"사실상 미술(art)은 존재하지 않는다. 다만 미술가(artist)만이 있을 뿐이다."

미술사가 곰브리치의 『미술사』(1958) 서문에 나오는 첫 문장은 시사적이다. 예술에 앞서 사람들과 그들의 삶이 선행한다는 생각이다. 예술이란 예술가들, 사람들의 특수한 활동에 대한 후대의 해석과 평가에 달린 것처럼 보인다. 그러므로 예술 작품이 우리에게 전달하는 것 이상으로 예술가들 또는 특수한 삶의 활동을 전개한 이들의 발언을 직접 듣는 것은 의미 있다. 곰브리치 이후 불과 몇 년 지나지 않아 1960년대 미국의 미술평론가 해럴드 로젠버그는 『불안한 오브제』(1964)에서 이런 질문을 던진다. "우리는 미술관에 그림을 감상하러 가는가, 아니면 배우러 가는가?" 물론 둘 다이기도 하고 또 경우에 따라 다르기도 할 것이다.

20세기 초 뒤샹을 비롯한 다다이스트들의 예술의 정의에 대한 존재론적 회의 이후 1950년대 개념미술의 등장과 함께 많은 예술가들이 본격적으로 감상이 아닌 비평의 문제에 뛰어든다. 더 이상 언어와 예술을 분리할 수 없는 상황이다. 밀레니엄이 지난 지금도 달라진 것은 별로 없다. 여전히 60년 전 또는 100년 전 예술가들의 아이디어는 유효하다.

이런 배경을 생각하면서 이 책 『아티스트에게 묻다: 서울과 런던의 미술 현장』은 당대의 의미 있는 예술을 고민하는 전문가들의 육성과 증언으로 20세기와 21세기를 가로지르는 현대 예술의 다양한 시각을 소개하고자 한다.

예술과 현장

이 책은 2010년 서울의 대안 공간 아트스페이스 휴와 영국 런던의 아이뮤프로젝트가 협업하여 전시한 《더블 인터뷰: 만일 모든 조건이 동일하다면》 내용을 담고 있다. 서울의 예술 현장 전문가 16명과 런던에서 활동하는 전문가 16명이 함께 당대의 사회 현실에서 예술의 역할과 의미에 대해 인터뷰하고 이를 모은 것으로, 현대미술의 현장에 좀 더 가까이 다가가고 섬세하게 이해하고자 기획되었다. 고지식하게 말해 담론의 지평에 있다는 소리다. 말과 글, 담론은 자의와 상관없이 우리를 변화시키고 행동하게 만든다.

미술 현장에서 형성되고 전승되는 담론은 그 자체로 창작의 결정적 요소로 작용한다. 이것을 단지 언어의 감옥이니, 구조니, 체계니 뭐라 부르든 그러한 사실은 변하지 않는다. 그러니 한마디 말과 글이, 또 한 작품과 한 전시가 현대미술 문화의 결정적 계기가 될 수 있다는 점에서 개인의 어떠한 행위는 세계사적 의미를 지닌다. 굳이 나비효과를 떠올릴 필요는 없다. 무엇보다 예술 분야에서 한마디 말과 글 그리고 행위는 그만큼 신중하고 성찰적이어야 한다는 뜻이다. 예술적 사건과 언어와 의식은 수시로 그 경계가 없으므로 상호 존재론적 영향을 갖는다. 그런 점에서 공존한다는 것이다. 이것이 《더블 인터뷰》가 지향한 바였다.

《더블 인터뷰》의 아이디어는 이미 2004년 진행했던 인터뷰 프로젝트에서 시도되었다. 프로젝트를 진행하면서 이러한 기획이 어쩌면 우리 주위에서 벌어지는 예술적 또는 문화적 현상에 대한 하나의 가설에 불과한 것은 아닐까 하고 생각하게 되었다. 예술에서 벗어난 현상들이 반복해서 예술의 이름으로 주위를 힘차게 돌아다니는 모습을 보면 그렇다.

오늘날 미술 현장은 급격하게 팽창한 자본의 본격적 투자시장으로서 미술시장이 대두되면서 예술 고유의 의미와 역할이 공허한 자리로 떨어진 것처럼 보이기도 한다. 예술의 존재론적 위상의 추락은 본래적 의미의 창조나 감상이 쫓겨나고 대신 시장가치와 시각적 현란함, 조립된 감각의 과잉이 전면에 등장함을 의미한다.

그러나 이럴 때일수록 예술의 자기 정체성을 확고히 하기 위해서는 더 많은 예술철학적 담론의 경쟁이 필요하며, 시장가치나 자본과의 현실적 협업을 위한

현명한 기술이 필요하다. 우리 사회는 이미 미술시장의 단맛과 쓴맛을 다 보았기 때문이다. 그래서 더 장기적이며 정교한 기획과 담론의 기술이 요구되는 것이다. 이제 웬만해서는 자신의 정체성을 만들기 어려울 정도로 작가 층이 두터워졌고(미적 다양성과는 상관없이), 공간들 또한 많아졌으며, 미술시장에 대한 나름의 경험과 데이터가 확보되고 있기 때문이기도 하다.

여기에 참여한 이들은 공공기관과의 의사소통과 협업의 중요성이 더욱 증대되었다는 것을 공통된 의견으로 내세웠다. 그만큼 창작 인프라가 좋아졌다는 것이다. 그러나 한편으로는 시장의 영향이 증대하면서 과거 현대예술이 이룬 문화로서의 성과와 정신적 성숙과 비교해볼 때 정량적인 창작 인프라의 개선은 매우 불만스럽다는 데도 입을 모았다.

미국의 경제학자들은 미술 투자와 시장의 문제가 세계경제에 중요한 요소로 떠오르자 1875년부터 2000년까지 125년간의 그림 가격을 비교하는 자료와 모델을 개발하였다. 그 결과 이 기간 동안에 그림 가격이 9,000배 이상 증가했다는 것을 통계로 밝혀냈다. 동시에 그림 투자가 주식 투자보다는 수익률이 낮지만 채권 투자보다는 수익률이 높았다는 것도 밝혀냈다. 그들의 방법을 적용해보면 2000년대 이후 우리나라의 그림 가격 또한 5배 이상 오른 것으로 계산되었다. 다분히 추상적이고 모호한, 그러니까 세인들의 불분명한 의견들이 지배적이던 미술시장에 다양한, 이른바 과학적 방법론이 적용되고 있는 것이다.

비록 이런 통계를 전적으로 신뢰할 수는 없지만 이런 움직임을 통해 우리가 알 수 있는 것은 더 이상 예술 현상이 특수한 영역이 아닌 매우 보편적이고 일반적인 영역으로 인식된다는 것과 일정한 수준의 객관화와 통계화가 가능할 정도로 그 성격이 변모했다는 것이다. 그러나 'YBAs(Young British Artists)'로 세계 미술시장에 거대한 충격과 전환을 가져온 영국에서는 많은 전문가들이 예술과 시장가치의 과도한 융합에 대해 심각한 우려를 표하고 있다.

우리 사회는 폭발적으로 증가한 대형 예술 행사와 축제로 예술이란 이름의 문화 상품을 폭식하고 소화시키며 배설해버린다. 이 예술의 탐닉은 말 그대로 탐닉이며 거기서는 어떠한 의미도 발견하기 어렵다. 여기서 예술을 통한 이상적 소통이란 단지 텅 빈 캐치프레이즈일 뿐이다.

예술을 바라보는 시각은 참으로 다양하고 그 시각마다 나름의 역사와 체계를

갖고 있다. 예술 작품을 계급투쟁으로 보는 이가 있는가 하면, 무의식적 충동으로 보는 이들도 있다. 또는 사회 관습이나 권력관계로 보는 이들도 있다. 심지어 사람을 배제한 구조의 효과이거나 단지 텍스트 그 이상이나 그 이하도 아니라는 이들도 있다. 이런 시각들 외에도 신자유주의가 세계를 휩쓴 이후에는 자본의 효과를 둘러싸고 예술을 설명하려는 이들도 있다.

여러 입장 차이에도 불구하고 우리 사회가 정보사회로 진입하면서 세계가 매우 빠르게 가까워지고 있다는 현실과 예술 문화가 국제(문화)화되고 다원화됨으로써 창작가와 매개자, 수용자의 관계가 보다 복잡한 양상으로 전개되고 있다는 점도 중요하게 다뤄져야 한다.

그런데 현대미술을 둘러싼 논의는 시장이나 자본, 인프라, 공간이나 프로그램의 문제에는 집중하면서 정작 살아 숨 쉬는 예술가, 기획자, 수용자 등 사람의 문제에는 소홀하다. 이제는 기획자, 작가, 평론가 등 미술 전문가들이 동의할 만한 예술의 이념이나, 창의적인 프로그램을 제시하는 데 협력해야 할 파트너들의 비전, 그리고 그 비전을 실현시키려는 의지와 지속적인 노력에 주의를 돌려야 한다. 그러한 노력이 현대미술 문화에 대한 신뢰를 형성한다. 현대미술의 정체성은 물론 그 미래를 위해서도 신뢰를 바탕으로 한 문화가 중요하다. 신뢰가 자체적으로 확립되지 않는다면 미술 문화는 내면화되지 못하고 헛돈다.

무감동과 무의미가 무한히 재생산되는 사회에서 현대미술이건 아니면 다른 어떤 이름으로 지칭되건 본래적 의미의 예술이란 '영감을 주는 무엇'이어야 한다. 영감이란 수용자의 조응이 매우 중요하다. 수용자는 순수한 감상자는 물론 창작자나 기획자를 포함한다. 영감은 기계적으로 또는 계획적으로 경험하는 문제는 아니다. 경험과 계획(기획) 너머에 있다. 소위 진정성이라는 면을 고려해 볼 때, 대안 공간은 구조화된 구조가 아닌 구조화하는 구조를 지향한다고 본다. 수동적이거나 보수적인 구조가 아닌 능동적이며 개방된 구조를 지향하는 것이다.

누가 작가인가?

이 책을 통해 우리는 한국과 영국의 현대미술의 미래가 이른바 젊은 미술가들, 또는 새로운 미술의 비전에 달렸다는 것을 알게 된다. 그러나 사실 '젊은' 작가

란 존재하지 않고, 다만 작가가 있을 뿐이라는 생각을 하게 된다.

'젊은 미술'은 '젊은이의 미술'을 뜻하지 않는다. 젊은 미술이란 신체의 연령과는 하등 상관없이 작품과 활동을 통해 얼마나 많은 이들에게 영감과 활력을 주었느냐와 관련된다. 또한 얼마나 판매되었느냐 하는 문제와도 반드시 관계된 것은 아니다. '젊은'이라는 수식어는 말 그대로 수식어일 뿐이다. 한시적 기능의 표현 그 이상도 그 이하도 아니다. 그러나 본말이 전도된 것처럼 '작가'의 문제와 '젊은'의 문제가 뒤섞이어 사용되고 그 사용의 목적이나 맥락도 모호한 경우가 많다. 물론 예술을 둘러싼 다원적이며 애매모호한 성격을 간과할 수 없기도 하다. 미술시장이 부각될수록, 또 미술시장이 생물학적으로 젊은 미술가들에 '올인'할수록 그렇다. 우리는 많은 작가들이 부진한 판매 실적에도 불구하고 사람들의 존경을 받으며 미술 현장에서 영향력을 발휘하는 것을 자주 경험한다.

그러나 최근 몇 년간 미술대학이나 대학원을 막 졸업하고 미술 현장에 뛰어든 젊은 미술가들의 상당수가 미술시장의 여파에 영향을 받고 또 자신의 길을 잃어버리는 경우를 보게 된다. '젊은이 작가'들이 상실한 것은 자기 자신의 취미에 대한 존중이며 파트너에 대한 존중, 동시에 미술계 전체에 대한 존중이다. 자신은 물론 타인의 취향에 대한 이러한 존중이 상호 신뢰를 만들고 한 사람의 작가로서 지속적인 성장을 할 수 있는 토대가 된다고 본다. 작가 정신이나 의식의 표면 밑에 흐르는 소위 욕망의 운동은 상호 존중의 환경에서 창조적(생산적)으로 작용한다.

어떤 점에서 작가란 실제로 창작을 하는 사람을 의미하지는 않는다. 예술을 어떻게 정의하느냐에 따라서 누구나 작가(예술가)가 될 수 있고, 또 누구도 예술가라고 부를 수 없기도 하다. 여기서 작가란 작가 의식에 사로잡힌 사람을 말한다. 특히 젊은 작가들의 경우 그런 면이 가감 없이 겉으로 드러난다. 자신이 작가라는 자아상을 강하게 가짐으로써 현실의 어려운 여건을 극복할 수 있는 동력을 만들 수 있다는 장점과 함께, 역으로 이미 형성된 작가상에 빠져 변화된 현실에 적응하지 못하는 경우도 있다. 자기 자신뿐 아니라 타인들이 인정하는 작가가 되기 위해서는 초기에 형성된 작가 의식 또는 작가상에 대한 반성과 성찰이 지속적으로 이루어져야 한다. 어떤 점에서는 미숙한 시기에 형성된 자아상으로부터 해방되는 것이 작가의 전제 조건일지도 모른다.

그런데 지난 10년간 젊은 문화의 비약적 성장과 기대로 생물학적인 젊음이 곧

새로운 세계 또는 새로운 변화의 중요한 조건인 양 학습되어왔다. 물론 젊다는 것은 중요한 창조의 원천이다. 그러나 그렇다 하더라도 단지 나이가 젊다는 것은 아무 의미가 없다. 실제로 젊은 것과 젊음을 선호하는 것은 다르다. 또 새로운 것과 새로운 것을 선호하는 것은 다르다. 작가인 사람과 작가이기를 선호하는 사람은 다르다. 그런 점에서 새로운 취향을 자기 것으로 완전하게 만드는 작가와 단지 새로운 취향을 선호하는 사람은 구분해야 한다.

그러나 밀레니엄 이후 우리 사회는 만인의 작가화 시대로 변모했다고 볼 수 있다. 능력과 정체성에 대한 구분 없이 모든 이들을 예술가로 수렴하는 문화를 권장하는 사회다. 패러디와 키치의 이름으로 섣부른 절충주의가 난무하고, 크로스오버니 통섭이니 경계를 허물며 오랜 기간 검증된 경험과 가설을 쉽게 걷어차버리는(비록 보수적일지라도) 것이 미덕인 줄 안다. 벤치마킹의 이름으로 이리저리 짜깁기로 편집되는 스타일들이 주위를 교란하는 과정은 작가의 외연의 확대이고 예술의 민주화이자 동시에 바로 그러기에 문화의 야만화이기도 하다. 이 이중의 운동이 현재 우리가 겪는 딜레마다. 우리는 작가를 향해 가는 것인지 아니면 단지 작가를 소비하는 것인지 모호한 상태를 지속하고 있다. 우리는 작가를 어떻게 정의하며 또 어디서 만날 수 있는가?

모든 분야에서 진정한 작가의 위상을 찾는 것은 그 목적과 목적을 향해 나아가는 과정에서 생성되는 내용에 진정성을 갖고 있느냐에 달린 것처럼 보인다. 진정성이란 존재의 참여이며 이는 예술 작품과 예술가와의 진정한 공감을 위한 전제 조건이다. 미적 경험과 태도의 경험을 공유하지 않고는 어떠한 소통도 허위적일 뿐이다. 사이비 작가 또는 사이비 예술이 양산되는 문화를 경계하면서 우리가 동의할 수 있는 젊은 미술이 무엇이고 그것이 어떻게 가능한지를 생각해보는 것이 매 순간 필요하다. 나는 젊은 작가를 신뢰하지 않는다. 다만 작가를 신뢰할 뿐이다. 신뢰할 만한 그리고 우리에게 영감을 주는 작가들을 만나는 것은 매우 행복한 일이다.

『아티스트에게 묻다: 서울과 런던의 미술 현장』이 바라보는 것

살아 숨 쉬는 생생한 활동에서 미술계가 생성된다. 창의적인 예술가들이 미술계를 창조하고 영속시킨다. 우리는 그들이 만들어낸 것들을 통해 예술을 찾고, 느끼고, 이해한다. 무신론자처럼 예술을 믿지 않는 사람들은 예외겠지만, 그럼

에도 보편적으로 사람들은 예술이 우리 삶에 반드시 필요하며 '창조'와 '치유'
라는 중요한 기능을 한다는 데 동의한다. 파괴와 해체, 비판과 해석을 통해 새
로운 무언가를 만들어내고, 인간과 세계를 따듯하게 보듬는 상생과 조화로서
의 치유는 물론 우리의 행복 지수를 높여주는 것으로서 유희, 그리고 자본주의
시대의 시장가치와 투자를 예술의 기능으로 덧붙일 수도 있다.

그러나 여전히 많은 작가들과 기획자들, 평론가들이 중심 의제로 삼는 것은 어
떻게 하면 우리가 보다 서로를 잘 만나고 이해하여 서로의 장점 또는 서로의 존
재를 잘 공감할 것인가다. 서로가 삶을 이루고 있으며, 우리는 지난 시간이 아
닌 앞으로 도래할 시간의 경험과 만남에 대해 숙고한다.

어쨌든 조금이라도 예술의 의미와 실존을 느끼는 사람들은 분명 예술 현상과
그 현상에 어떤 힘이 있다는 사실을 의심하지 않는다. 이 책은 그런 굳은 신념으
로 오랜 기간 예술의 문제에 천착한 이들의 육성을 통해 예술을 머리로 인식하
는 것이 아니라 시간의 축적과 가슴으로 다뤄진 문제, 특히 현대미술의 현장에
서 제기되는 문제들을 다루었다.

인터뷰에 참여한 한국 작가들은, 얼마 전 에르메스상을 수상한 양아치를 비롯
해 탈북 작가인 선무, 예술과 역사와 문화가 만나는 장소를 찾는 나현, 시민참
여를 새롭게 해석하는 퍼포먼스를 진행하는 난나 최현주, 1960년대 이후 경
제발전기 한국인의 '멘탈리티'를 추적하는 사진가 오석근, 국내에서 생소한 사
운드아트를 실험하는 이학승, 양아치와 함께 미디어아트의 정치사회적 의미와
개인의 자율적 개입과 자유의 문제를 다루는 조충연, 다큐멘터리 영상으로 한
국 고유의 정서를 비디오아트에 결합하는 하준수, 현대 한국 사회를 관통하고
있는 폭력성의 문제를 비디오아트로 재현하는 전수현 등이다. 또한 동아시아
예술사진을 소개하는 잡지 『이안』 대표 김정은, 다양한 시각예술 영역에서 독
립 큐레이터로 활동하는 김창조, 독립 큐레이터이자 미술평론가로 활발하게
활동하고 있는 민병직, 조선령, 젊은 신진 작가들을 발굴하는 갤러리킹 디렉터
바이홍, 미술저널리스트이자 북노마드 대표 윤동희, 공연 기획 이오공감 대표
로 활동 중인 이동민이 참여하였다.

영국 작가들은, 세계를 여행하며 각 지역의 돌을 사용한 조각과 퍼포먼스 작
업을 하는 안드레아 블랭크, 현대 영국의 아방가르드를 대표하는 작가로 내면
의 탐구를 통해 유럽적 감수성과 의미를 표현하는 크리스토퍼 르 브룬, 아일랜

드의 풍경과 정서를 그려내는 엘리자베스 매길, 『파이낸셜 타임스』의 주식표를 이용한 회화로 유명해진 고든 청, 덴마크 출신 작가로 예술과 과학의 접합점에서 일상적 풍경을 담아내는 야나 맘로스, 이미지의 반복과 패턴을 통해 사물의 이야기를 만들어내는 리사 밀로이, 조각과 설치 작업으로 영국의 현대미술을 대표하는 신예 작가 맷 프랭크, '시간'을 요소로 필름 작업을 진행하는 피아 보르그, 주변의 풍경을 통해 개인과 공동체의 의미에 대해 논하는 사라 픽스톤, 영국 스타 작가군인 YBAs의 《센세이션》전의 참여로 알려지기 시작한 사이먼 칼러리, 강철로 만든 커다란 규모의 작품으로 알려진 조각가 자독 벤-데이비드, 독립 비영리 공간 피어갤러리 디렉터인 잉그리드 스웬슨, 월솔의 뉴아트갤러리 공공미술관 책임 큐레이터 데보라 로빈슨, 비상업 갤러리 러시안클럽을 운영하는 예술인 맷 골든, 공공미술관인 버밍엄의 아이콘갤러리의 디렉터이자 국제적인 전시 기획으로 영국의 현대미술을 소개하는 조나단 왓킨스, AICA에 소속된 비평가로 베니스비엔날레 커미셔너, 브리티시카운슬 디렉터로 활동한 헨리 메이릭-휴 등이 전시와 인터뷰에 참여했다.

이 책을 통해 우리는 기계적 수용이 아닌 창작의 전 과정에 참여한다. 우리는 공존해야 공유하는 경험을 전제하지 않고는 소통할 수 없다. 그렇게 해야 피상적이거나 관념적인 이해에 그치는 오류를 다소 교정할 수 있다. 예술의 문제는 고정된 답이 없는 문제라고 볼 수 있다. 이런 경우 그 문제를 다루고 비록 잠정적이지만 어떤 결론에 다가가는 과정이 지닌 논리의 완성도가 중요해진다. 감정과 취미가 중요하게 다뤄지는 분야는 모두 이렇다고 볼 수 있다. 서울과 런던의 예술 제도와 제도 사이에서 또는 제도의 한가운데서 숨 쉬는 이들의 이야기를 통해 한번 확인해보자. 이번 전시와 책을 기획하고 진행하는 데 도움을 준 이들에게 감사의 마음을 보낸다.

예술과
예술가 사이에서

영국 미술에서의 '영국성'

유은복

아이뮤프로젝트
(I-MYU Projects) 디렉터

영국 미술에 대한 얘기를 하기 전에 우선 나의 경험에 대해 써야겠다. 영국에 한국 미술을 소개하는 일을 하기 시작하던 즈음, 나는 나 자신의 주관보다 관객이 한국 미술이라는 이름으로 무엇을 보고 싶어하는가에 대해 더 많은 생각을 했고, 그것에 의해 나의 일이 좌우되었다. 한국 미술은 영국의 어떤 것들과 다른 것이 되어야 하고, 그것을 보여주는 것이 나의 직업이라고 생각했다. 그때 내가 하는 일은, 마치 때에 따라 급조한 정의를 덧붙여 어떤 문화적 산물로서 한국 미술의 정체성을 파는 일과 같았다. 때때로 혼란스러웠는데, 그 때문에 내가 배제해야 했던 많은 작가와 작업을 어떻게 이해하고 보여줘야 할지 몰랐다.

반대로 영국 미술을 한국에 그리고 중국에 소개하기 시작하면서 나는 비슷한 질문을 영국 작가들과 나 스스로에게 하게 되었다. 영국 미술에 대한 전시를 거의 처음으로 소개하는 중국에서는 특히나 이러한 전시들이 국가적 정체성을 가지지 않을 수 없었다. 기자들이 던지는 질문은 영국 미술을 한마디로 정의하는 키워드와 얼마나 YBAs와 묶어서 설명할 수 있는가에 초점이 맞춰져 있었다. 한편 YBAs는 국가적 정체성에 편리하게 들어맞는 미술이었다. 내가 보여주려 했던 것은 그렇게 편리하게 구분되는 것이 아니었다. 바로 그 점이 내게 닥친 문제였다. 다시 말해 현재 영국에서 부르는 '영국 현대미술'이라는 것은 더 이상 국가적 정체성으로 이야기할 수 없다. 그것은 내가 한국 미술에서 한국적인 어떤 것을 찾으려는 일에 몰두했던 것처럼 허무한 일이다. 그리고 한국 미술과 마찬가지로 한두 마디로 정의할 수 없다는 사실 때문에 영국 미술이 매력적이기도 한 것이다.

영국 밖에서만 존재하는 '영국 미술'

많은 작가와의 대화를 통해 알게 된 것은, 영국 미술이라는 명칭은 영국 밖에서만 존재한다는 사실이다. 학교에서 '영국 미술'이라는 이름 아래 교육되는 것은 없다. 그래서 영국의 국가적 정체성을 굳이 찾으려 애쓰는 나의 노력은 마치 새로운 시도처럼 보였다. 그러나 왜 구분해야 하는가. 그것은 전 세계 작가들이 함께 만든 미술계에서, 영국 미술이라는 것을 영국 사람에 의해 만들어진 어떤 한두 가지 특징이 있는 미술로 구분하려는 시도였다. 영국 현대미술을 바라보는 편집증적 시각인, YBAs 세대들에 의해 영국 미술을 보려는 습관은 상업주의가 주도했던 그 당시의 움직임처럼 여전히 상업주의에 의해 유도된 것이다. 상업주의는 한편 영국 미술 속에 강하게 자리 잡은 특성이지만, 그것은 그 다양성 속에서 읽혀야만 한다. 내가 영국에서 한국적 정체성을 보여주려 애썼던 것들은 부분적으로 영국 미술계 속의 영국 미술이었다. 영국 미술의 다양성 속의 일부였던 것이다.

영국 미술계의 중요한 수상 제도 등은 다양한 문화를 포용하고자 하는 국가 정책과 사회 철학의 방향을 반영한다. 테이트브리튼(Tate Britain Gallery)의 '터너 상'이 영국 출신이 아닌 작가들에게 차별 없이 수상하기 시작했고 '존 무어 현대회화상(John Moore Contemporary Prize)' 같은 역사가 오래된 전통적인 상도 영국에서 작업하는 모든 작가를 지원 자격으로 놓았다. 그에 따라 영국 미술계를 구성하는 작가와 작품이 영국 출신이 아니더라도 우수한 작품을 만들기만 한다면 누구나 영국 미술계의 일원이 된다는 생각을 하게 했다. 또한 베니스비엔날레를 대표하는 작가가 반드시 그 땅에서 태어나 자란 작가를 의미하지 않는다. 어떤 작품이 미술계의 방향에 중요한 영향을 미치는가 하는 것은 그 작품의 태생 요건과는 크게 관련 없다는 것이다. 사실 영국 미술계뿐만 아니라 국제 미술계는 이미 국수적이거나 국가적인 인식에서 벗어나는 방향으로 흐르고 있다. 이것은 비판 의식이 이루어낸 자연스러운 사고의 결과다.

지난 30여 년간 영국 상업 화랑들 역시 단지 기존의 작업을 판매하는 것에 그치지 않았다. 그들은 점차적으로 해외 작가들을 소개하는 동시에 전속 작가들로 하여금 실험적이고 새로운 미디어를 시험하는 작업과 제작비가 많이 드는 작업을 하게끔 '커미션'을 주는 방식으로 지원하면서 현대미술의 새로운 문을 여는 데 앞장서게 되었다. 이것은 매우 중요한 전환점을 만들었다. 해외 전시와 작가 리스트를 가진 이들 상업 화랑은 영국 밖을 넘어 미술계에 무슨

일이 일어나고 있는지를 보여주는 동시에 영국에서 활동하는 많은 재능 있는 외국 출신 작가들을 포섭했다. 그것은 좀 더 '쿨'해 보이기도 했다. 그들은 세계의 주요 아트페어들에 참여하며 유수의 컬렉터들과 친분을 맺게 되었다. 또한 해외 프로젝트를 협력해왔고, 그런 해외 프로젝트의 영국 상륙에도 일조했다. 프리즈아트페어의 성공은 더군다나 해외 상업 화랑들의 관심과 작가들의 이목을 집중시켰다. 이들의 지나친 영향력은 한편 비판의 대상이 되기도 했지만, 미술계의 다양성에 그들이 굉장한 영향을 끼쳤다는 것은 간과할 수 없는 일이었다.

다양성과 지역성

상업성의 성공은 대중의 취향에 연결되어 있다. 앞서 언급했다시피 상업성의 경우를 고려하자면, 특히나 정체성이라든가 어떤 지역적 특성을 통하여 미술을 바라보려는 태도는 국제 교류 문화에 있어서 피할 수 없는 문제다. 인도 미술은 인도다워야 하고, 중국 미술이 그 문화적 지표를 담고 있다고 기대하는 것은 자연스러운 일이었다. 그러나 어느 국가나 지역성과 연관하여 미술을 보려는 시각에 대해서는 비판과 우려의 목소리를 나타내고 있다. 영국 작가들이 자기 자신의 작업에 '영국성'이 있다거나 영국 작가라는 타이틀에 스스로가 인식되는 것에 의아함을 가지고 있는 것처럼, 한국 작가들도 아시아나 한국의 문화적, 지리적 특성을 통하여 작업을 바라보려는 태도에 대해 거부감을 가진다. 그렇지만 그러한 사람들조차도 타국의 미술에 대해서는 지역적 특색을 찾으려는 습관을 가지고 있다. 그것 자체를 잘못된 시점으로만 분류하는 것은 또 다른 오류다. 다만 그것을 하나의 시각으로서 의식하고, 그러한 잣대로만 예술의 진정성을 판단할 수 없다는 비판 의식을 놓지 않고 현대미술을 호위하는 일이 미술계의 눈이 할 수 있는 일일 것이다. 인터뷰 참여자들 중에서도 일부는 미술이 지역성을 띠는 점에 대해서 호의적이었고 그런 미술을 보기를 원하고 있지만, 어떤 이는 부정한다. 그리고 나의 경우, 이것은 시대에 따라, 장소에 따라, 경험에 따라 바뀌곤 했다. 더 이상 나의 현대적인 경험이 특정 지역이나 시각에 한정되지 않기 때문이라고 생각한다.

한편, 현대미술의 기능 중 일부는 관객에게 새로운 시각적 경험을 제시하는 것이다. 많은 영국의 공공미술관에서 행해지는 국제적 전시에 대해 지역 주민들이 보이는 호의적 반응도 그러한 것이다. 영국인들은 어느 나라 사람보다

여행을 많이 하는 국민이다 보니 여행을 통해 세계 문화의 이색적인 시각적 경험을 타국의 미술에서도 기대하는 심리가 생겼는지도 모르겠다. 특히 지역의 공공미술관들은 그 지역 내 문화 시설과 문화 향유의 기회가 적은 만큼 세계 다른 곳에서 어떤 일이 일어나고 세계 다른 편의 사람들이 무엇을 바라보고 무슨 생각을 하고 있는지를 전달할 역할이 있다. 그러한 이유는 값비싼 국제 전시를 유치하는 데 중요한 동기를 부여하는 것 같다. 다만 현대미술에서 한눈에 알아볼 수 있는 단순한 공식으로서 그러한 시각적 지표를 찾으려는 시도는 오류가 있다. 영국의 미술관들은 많은 오류와 시행착오 끝에 관광 명소의 엽서 같은 미술을 대중에게 보여주기보다 세계 다른 편의 사람들과 좀더 현대적인 시각을 공유하는 방향으로 가고 있는 것 같다. 따라서 현재 영국 미술관들의 국제적인 전시 프로그램들을 훑어보면, 여전히 문화적 지역성을 보여주려는 시각이 존재하기는 하지만 현대미술 전시를 대화의 매개체로 삼은 능동적인 전시 프로그램이 점차 우세한 편이다.

예를 들어, 세계 다른 편에 대한 관심의 눈은 1990년대 초반 이니바(INIVA, 국제조형예술연구소) 같은 기관의 출현을 낳았다. 이니바는 당시 세계 저편의 다른 문화와 생각을 보여주는 선구적인 기관으로 출발했다. 특히 1990년대 초반은 영국 미술계에서 많은 국제적인 움직임이 시작될 즈음이었다. 크리스 스미스 장관의 쿨브리타니아(Cool Britannia) 정책에서 시작해서 미술 문화에 대한 대중의 관심을 넓히고, YBAs 같은 국수적 미술계 문화의 탄생과 함께 다른 세계에 대한 관심의 눈도 마침내 시작된 것이다. 이러한 시기에 이니바는 지리적으로 가깝지 않은 문화와 미술을 이해하고 보여주려는 데 초점을 맞추었다. 단순한 전시뿐 아니라 자국의 문화와 타 문화 사이의 경계에 대한 대화와 비판이 함께 진행되었다. 당시로서는 흔치 않았던 영상 자료와 다큐멘터리 작업을 위한 아카이브를 구축해나갔고, 타 미술 기관들과의 협력으로 관심을 확장시켰다. 지금 영국에는 이러한 전시와 기관이 흔한 일이지만 그 당시에는 선구자적이었고, 문화적 계급을 타파하는 데 중요한 역할을 했다. 한편 현재는 이니바의 역할이 변화하고 있다. 세계 저편의 다른 생각을 제시하는 역할에서 더 나아가 다양한 지역과 대화할 수 있는 네트워크의 한 지점으로서 말이다. '이국적'이던 개념이 다양한 하나의 문화가 되는 시대에 그에 맞도록 주제와 방향에 수정이 가해져야 한다는 것이 현재 이니바에 대한 비판의 목소리다.

개인의 조화로 잘 짜인 영국 미술계

다양성이라는 자본 아래 영국 미술계는 '네트워킹'할 수 있는 좋은 장소지만, 한편 작가들은 이러한 네트워킹 기술을 반드시 익혀야만 살아남을 수 있을 것 같은 위협을 느끼는 환경이기도 하다. 런던에서 작업하는 많은 외국 작가들은 외로움을 견디지 못하고 다시 돌아갈 결심을 하기도 한다. 다양하고 복합적인 런던이란 도시에서, 자기 자신이라는 복잡한 존재를 받아들일 사람들과 환경을 찾을 가능성도 있지만, 이렇게 넓은 인간의 영역은 자신의 정체성을 모호하게 하거나 반대로 이질감을 각인시켜 우울함을 주는 곳일 수도 있다. 젊은 작가들은 열심히 미술계 주변을 돌아다녀야만 하고, 경력을 쌓은 작가들도 미술계의 거미줄 같은 관계를 유지하고 협력을 지속해나가는 데 작업하는 이상으로 시간과 노력을 들여야 한다. 이러한 환경은 어떤 작가들에게는 위협적이고 성격에 맞지 않을 것이다. 더군다나 런던의 많은 작가들은 그러한 관계를 만드는 데 훈련되어 있고 잘하고 있다는 인상을 준다. 나 자신도 어렵고 자신 없는 일이지만, '관계'라는 말은 강하고 눈에 띄는 인상을 주는 것을 의미하는 것이 아니라 오히려 미미하고 어색한 존재의 끈질긴 노력이 좀 더 그 의미에 어울리는 말이라고 생각한다. 영국 미술계는 각자 독특한 존재라는 개인이 조화를 이루며 다양한 그룹들 안에 속하기도 하고, 그러한 그룹들을 형성하기도 해야 하는 적극적인 사회다.

큐레이터로서 관객에게 듣고 싶은 말이 뭔지 혼란스러울 때가 있다. "역시 영국 미술이라 좀 다른 것 같다."고 해도 걱정스러운 마음이 든다. 현지 관객에게 좀 더 이해가 쉬운 전시를 만들지 못한 것이 아닌가 하는 우려 때문이다. 그러나 "영국 미술이라고 뭐 크게 다를 것은 없군요."라고 해도 결국 실패한 것 같은 느낌을 지울 수 없다. 많은 큐레이터가 작가들의 'on-site' 작업으로 구성되는 전시를 선호하곤 한다. 우선은 전시를 만드는 과정에 특히 의미를 두고 있고 현지 관객들과의 소통의 문제를 중요하게 의식하기 때문이기도 하다. 전시를 만들어가는 과정 중에 계속되는 작가들과의 대화라든가, 작가들이 현지의 특수한 작업 환경과 사람들을 만남으로써 그 장소에서 작업을 발전시키는 것이 관객들과의 소통에 친밀한 모티프를 제공할 수 있다는 장점 때문에 매력 있는 일이다. 물론 '컨트롤'의 문제와 비용의 문제가 해결돼야 할 과제이긴 하지만, 많은 국제적인 전시들이 이러한 방식으로 운영되고, 레지던시(residency) 운영의 시작도 이러한 면에 초점을 둔 것이었다. 그러나 이러한 방식은 무엇보다 작가의 정체성 문제보다는 작가가 얼마나 제한된 시간과 공

간 속에서 개인이라는 독특한 감수성을 발전시킬 수 있는가 하는 것에 좀 더 무게를 두는 방식이기도 하다. 사회, 문화적 산물이기도 하면서, 독특한 하나의 개인이 새로운 환경과의 인연과 사건들 속에서 만들어낼 변화된 생산물 말이다.

나에게 국제 전시는, 새로운 삶을 시작하기 위해 해외에 발을 처음 떼어놓던 때를 생각하게 한다. 어떤 것이든 버릴 준비가 된 나 자신, 그것에 새 엔진을 달아 출발시키는 일. 완전히 새로울 것이라는 기대와 또 그 좌절을 동시에.

19

대안 출판과 뉴 리사이클링

김정은
Jeong Eun Kim

김정은은 현재 출판사 이안북스 대표이자 잡지 『이안(IANN)』의 편집장으로 활동하고 있다. 대학에서 시각디자인과 패션사진을 전공했고, 런던 미들섹스 대학교 대학원에서 미술학으로 석사학위를 받았으며 현재 박사 과정에 재학 중이다. 『이안』은 봄/여름(3월), 가을/겨울(9월)에 발간하는 반연간지이며 한국과 일본에 동시 출간하는 국내 최초의 아시아판 현대 예술사진 전문지다. 매 호마다 동시대 현대 예술사진에 대한 주제를 하나 선정하여, 갤러리라는 공간이 아닌 책을 통해 전시를 기획한다.

김정은
Jeong Eun Kim

이윤정 본인 소개를 간략히 해주시겠어요? 그리고 원래 상업사진을 공부하셨다는데, 어떻게 해서 순수사진을 하시게 됐는지도 말씀해주세요.

김정은 예술사진 잡지 『이안』의 편집장을 맡고 있습니다. 영국 미들섹스대학에서 미학 박사 과정을 공부하고 있고요. 이 과정은 완전히 이론에 치중한다기보다 실기를 기본으로 작업을 진행하고 이론 과정을 겸하는 코스예요. 이전에는 패션사진을 공부했고, 한국에서는 그래픽디자이너로서 활동했습니다. 그러다가 우연히 사진 공부를 하게 됐지요. 제가 생각한 사진이란 사람들이 사진을 보면서 스스로 작품을 이해하고 느끼는 것이라고 생각했어요. 하지만 패션사진의 경우는 사진을 보고 이해하기보다 감각적으로 쉽게 반응한다는 걸 알게 됐습니다. 이처럼 제가 생각한 사진과 패션사진에 대해 차이점을 깨달으며, 점차 한계를 느꼈어요. 그래서 순수사진으로 공부의 방향을 바꾸게 되었는데, 기존에 하고자 했던 사진에 대한 욕구들이 풀어졌습니다. 그리고 상업사진 활동의 경험을 통해 작품을 보는 이의 입장이 진지해야 한다는 것을 알게 됐어요. 그리고 사고적으로 소통해야 하는 순수사진과 상업사진이 많이 다르다는 것도 알 수 있었습니다. 그러면서 석사 과정을 밟았고, 좀 더 깊은 지식을 배우기 위해 실기와 이론이 함께 이루어지는 박사 과정을 밟게 되었습니다. 그리고 실기보다 이론에 더 관심을 갖게 되었죠. 영국에서는 간접적으로 작가 활동을 하기도 하지만, 직접 작업하기보다는 다른 작가의 작품을 비평한다든가, 같이 토론하는 데 더 관심이 커서 잡지 편집장을 맡게 된 것입니다. 그리고 다른 이와 함께 기획하고 전시하는 것을 통해 의사소통할 수 있는 장을 마련하는 데도 관심이 있어서 기획자, 비평가로서도 활동하고 있습니다.

23

『**이안**』은 어떤 잡지인가요? 다른 많은 매체들 중 잡지를 선택하게 된 이유도 궁금하네요.

『**이안**』은 한 가지 주제(이슈) 아래 매회 독특하게 진행되고 있어요. 일종의 책으로 만드는 '큐레이토리얼' 형식의 잡지입니다. 다시 말해 매회 전시를 기획하는데 공간을 사용해 보여주는 전시가 아니라 책을 사용해 전시를 선보이는 것입니다. 이것이 『이안』의 가장 큰 특징이며 그렇기 때문에 언제나 잡지의 표지에는 주제에 맞는 타이틀이 실리고 있습니다. 그리고 아시아 최초로 일본, 중국 등 서양과의 반대 면에 중점을 두고 있습니다. 이것은 오리엔탈리즘이나 비서구적인 예술이 무엇인가에 대한 정의를 내리려는 것이 아니라 전반적으로 언어적, 문화적 차이에서 생겨나는 작품에 대한 이해가 부족해진 환경의 차이를 어떻게 좁힐 수 있을지에 대해 알려주고, 보여주는 형식을 담고 있어요.

　　　『이안』의 첫 번째 타이틀은 '동아시아의 안과 밖 뒤집어 보기(Inside Out Outside In far East Asia)'였습니다. 두 번째 주제는 '자연으로 향한 향수(Nostalgia for Nature)', 세 번째는 '고요한 사진 저편에(Beyond the Silent Paper)'입니다. 이는 문화적인 현상을 말하고 있어요. 이처럼 문화적 현상이나 생활에서 오는 코드들을 최대한 '큐레이팅'하며, 전시를 계획하듯이 생각하고 추려내는 데 두 달 정도의 준비 기간이 걸립니다. 이러한 형식에 걸맞은, 가장 매력을 느낀 매체가 잡지였습니다. 물론 디지털, 미디어 등 다른 다양한 매체들도 있지만 제가 생각하기에 이런 매체들은 변화하고 움직이며 흐르는 성격이 있습니다. 반면 책은 움직이기보다는 물질적인, 오브제 역할을 해요. 그렇기 때문에 소유하고, 정제되고, 저장할 수 있다고 생각했습니다. 그리고 이런 면에서 잡지가 사람들에게 진정성을 가지고, 확실한 신뢰성을 줄 수 있다고 믿었어요. 그런 이유에서 잡지라는 매체를 선택하게 됐습니다.

24

김정은
Jeong Eun Kim

일상생활에서 스스로에게 질문을 던지고, 또한 멀리 있는 주제가 아니라 주위에서 찾은 다양한 주제를 잡지에 담아내고 있는데요. 그 외 앞으로 더 다뤄보고 싶은 주제는 무엇인가요?

현재 발행되는 잡지의 상업적인 측면에서 바라본다면 하지 말아야 하는 주제지만, 개인적으로는 욕심이 나는게 있어요. 이런 주제는 언제나 발행인이자 편집장으로서 고민이 되는 부분입니다. 하지만 아직까지는 고집이 있어서 기획자적인 위치에서 잡지를 만들고자 노력하고 있어요. 물론 조금씩 변화하기

도 하죠. 지금 하고 싶은 것은 제 박사 논문의 주제에 관련된 것으로, 역사적 기억과 정체성에 관한 이야기입니다. 한국 사진의 역사와 정체성 속에서 사진을 일종의 기억으로 보고 있어요. 이 기억은 개인의 기억을 담는 역할이기도 하고, 기록적인 역할을 하기도 하며, 아카이브의 성격을 지니기도 합니다. 개인적인 것에서 좀 더 집단적인 것으로 가면서 하나의 역사적 기록이나 기억이 되었을 때, 어떤 정체성이 형성되는가에 초점이 맞춰져 있습니다. 사진을 공부하면서 정체성에 대한 문제를 연구하다 보니깐 사진의 역사성에 대해 더 생각하게 됐습니다. 국내에도 사진 아카이브 활동을 하시는 분들이 있어요. 이러한 역사성에 대한 작품들을 잡지에 싣고 싶습니다. 현재 활동하고 있는 사진작가를 소개하는 것뿐만 아니라 옛날 분들, 타인으로서 찍힌 그 당시의 사진들에 대한 진지한 담론과 이야기를 가지고 한국뿐만 아니라 일본, 중국의 작품들을 모아 잡지로 소개하는 거죠.

이론 공부와 더불어 직접 활동하시면서 좀 더 본질적인 담론 형성이 필요하다고 느끼셨을 것 같은데요. 저도 역사적 담론에 대해서는 한 번쯤 집고 넘어가야 할 부분이라고 생각합니다. 특히 대중들이 예술 중 가장 어렵다고 생각하는 장르가 사진이기 때문에 이런 담론의 형성은 사진을 예술로 보는 데 있어 중요한 역할을 할 것 같습니다. 어떻게 생각하시는지요?

저의 가장 큰 이점은 유학 생활을 통해 다양한 사람들과 다채로운 경험을 했다는 것입니다. 또한 편집장의 위치에 있기 때문에 좀 더 자연스럽게 서로 다른 성향에 있는 다양한 작가들을 만날 수 있었습니다. 그래서 될 수 있으면 중립적인 시선을 유지하도록 노력합니다. 그래야만 그 사람의 작품을 좀 더 이해하고 바라볼 수 있기 때문이죠. 그리고 저의 주 활동인 잡지는 전시를 기획하는 데 있어 '공간'이 아닌 '책'에서 이루어집니다. 보통 전시에선 기획자들이 동선에 맞춰 작품 진열을 중시하며 내러티브를 만들어갑니다. 하지만 책의 경우엔 왼쪽에서 오른쪽으로 읽거나 중간부터 펼치는 것이 대부분이죠. 이처럼 대개 책은 한 방향으로 볼 수 있습니다. 각자 작품들이 서로 전시되듯이 묶였지만 비슷해서도 안 됩니다. 그래서 독립적인 소리는 내주되, 균형을 맞추는 것이 중요합니다. 그것이 가장 신경 쓰는 부분이에요. 이러한 부분들까지 다 합쳐서 담론을 담아내고, 활동할 수 있었으면 합니다.

『**이안**』**의 편집자로 활동하면서** 여러 나라의 사진작가들과 다양한 작품을 접하며, 각기 다른 특성들을 보고 느끼셨을 것 같습니다. 또한 작가가 작품을 만

드는 데 있어서 작가만의 '오리지널리티'도 중요할 것 같습니다. '아시아'만의 작품 특성이라면 어떤 것이 있을까요? 그리고 오리지널리티가 어떻게 중요하고 필요한지 말씀해주세요.

경험적으로 봤을 때 정말 다른 것 같아요. 사진을 바라보는 게 이렇게 다를 수가 없어요. 유사한 점이 많이 있기도 하지만 반면 여전히 다른 점도 있습니다. 그리고 어쩌면 다르다는 것이 더 좋은 게 아닐까 생각합니다. 왜냐하면 요즘 현대미술, 현대사진을 보면 다 거기서 거기라는 느낌을 받아요. 작품들이 너무 비슷하지요. 작품에 대한 이해는 어느 정도 할 수 있게 되었지만 작품 각각의 성격이 없어졌어요. 요즘 '글로벌하다', '인터내셔널하다' 해서 교류전이 많이 진행되잖아요. 그러면서 '글로벌 코드' 같은 일종의 코드가 만들어지는 것 같습니다. 그러다 보니깐 그 전시가 그 전시 같다는 느낌을 받을 때가 많았어요. 그럼에도 불구하고 우리(한국인 혹은 아시아권)는 전체적인 대중이라든가 일본적인 사진, 한국적인 사진이라는 기본적인 성향을 파악하고 느끼지만, 미국이나 영국 등 서양인들은 정말 관심 있어서 보는 대중이나 기획자가 아니고서는 대부분 아시아라는 하나의 틀로 묶어서 작품을 보는 경향이 있습니다.

그렇다면 작품을 볼 때 무엇이 필요할까요? 바로 작가들은 자신만의 '오리지널리티'를 가지고 있어야 해요. 한국 사진작가와 일본 사진작가도 각각 차이점이 있으며, 작품을 바라보는 시각도 각각 다릅니다. 다시 말하자면 사진을 볼 때 우리는 바깥에서 담아서 안을 이해하려고 한다면, 우리와 반대로 일본은 안으로 들어가서 바깥을 보는 시선을 가지고 있습니다. 하지만 이런 작품들의 특성 중에 어느 게 '맞다, 틀리다'고는 못합니다. 편집장으로 여러 다른 종류의 작가들을 만나고 대화함으로써 그 사고의 차이가 다를 수 있다고 느낄 뿐이지요. 단순히 작품만을 보면서 '일본 사진은 뭐가 없다, 비어 있다' 이렇게 말하기에는 그 작품 속에 우리가 갖지 못하는 다른 장점들이 있지요. 그렇기 때문에 비판하는 게 갈수록 더 어려워져요. 대신 우리가 삶에서 습득한 문화와 사고를 통해 이해한 작품들에 차이가 있을 수밖에 없다는 다양성은 재미있는 점입니다. 그리고 작품을 보는 데 있어 그런 차이점들이 공존해야 한다고 생각합니다. 처음에 말했던 것처럼 전 지구화, 국제화라는 것이 되면서 일종의 '언어'가 생겼는데 그 언어가 작품의 성격에까지 영향을 주면 그것은 또 재미없을 것 같습니다. 그렇기 때문에 작품은 언제나 작가만의 오리지널리티를 지녀야 된다고 생각합니다.

작가는 자신만의 성격을 가지며 작품을 통해 자신의 정체성을 보여주어야

26

김정은
Jeong Eun Kim

한다고 생각합니다. 그래야만 작가는 작품을 통해 자신이 하고자 하는 이야기를 진실로 보여줄 수 있으며, 또한 보는 이도 진정으로 작품을 보고 소통할 수 있겠죠.

네. 하지만 어떤 작품들을 보면서는 '아, 머리를 잘 썼다'라는 느낌을 받는, 다시 말해 유행을 따르는 작업들이 보입니다. 예를 들어 한동안 'the others', 즉 타자에 대한 예술이 서양에서 많이 화두가 됐죠. 하지만 그건 1990년대의 화두였지 21세기의 화두는 아니에요. 그런데 국내 한국의 많은 작가들이 1990년대 중후반부터 국제적 활동을 했지만 실제로 이것을 좀 더 명확하고 논리적인 사고의 틀에서 국내 예술계의 환경들과 균형을 잘 맞추면서 본격적으로 국제무대에 소개하게 된 건 얼마 되지 않았습니다. 제 생각에는 이불 작가가 조명받기 시작한 즈음의 그 세대부터 시작된 것 같은데, 당시에는 오히려 작가만의 오리지널리티가 있었던 것 같습니다. 우물 안 개구리처럼 갇혀 있던 작품들이 다른 언어로 소개되면서, 한국 출신 작가들의 개성과 오리지널리티를 보여주고 이를 보편화시키려고 많이 노력했던 것 같아요. 물론 대화나 소통의 어려움이 있긴 했지만요.

지금은 유학생들이 많이 있잖아요. 그렇게 공부하는 과정에서 본인들도 오리지널리티를 유지하려고 애쓰죠. 하지만 세계화가 진행되면서 우리의 삶이, 그러니까 현대 도시인의 삶이 서울이나 일본, 미국이나, 뉴욕과 별반 차이가 없어지게 됐어요. 그렇게 되면서 작품을 만드는 데도 소통은 되지만 각자의 개성이 사라지게 되는 거 같습니다. 요즘은 문화적 차이를 느끼지 못할 만큼 그 생활이 많이 비슷해졌죠. 그래서 예술가들에게 경험은 더욱 중요합니다. 각자의 경험을 살려 각기 다른 작업으로 승화시키고 발전시키는 작가들이 많습니다. 그리고 보는 이들은 작가의 오리지널리티가 담긴 작품들을 보며 새롭다고 느끼는 편이죠. 이런 작품들이 많이 생겼으면 좋겠어요.

해외에서 유학 생활을 하거나 혹은 해외 예술 활동(해외 작가와의 프로젝트, 국제 교류전 등)**을** 하면서 우리나라와 비교됐던 점이나 새로운 경험들을 통해 느꼈던 점은 무엇인가요?

영국에서 공부한 저의 경험에 비춰 봤을 때, '듣는 자세도 중요하구나' 하고 많이 생각했습니다. 그런 토론의 장이 만들어지는 곳이 영국인 것 같습니다. 학교 시스템도 그렇고, 텔레비전에 보이는 국회를 봐도 그렇고 영국은 우리나라와는 다르다는 것을 느낄 수 있었습니다. 대개 학교 수업은 원탁에 앉아서

27

대안출판과
뉴 리사이클링

하고, 매우 자유로운 분위기에서 편하게 질문도 하며 대화하게 됩니다. 어렸을 때부터 자연스러운 분위기에서 남들과 듣고 말하는 자세를 습관화하는 것이죠. 또한 영국의 경우 어떤 작업을 바라볼 때 그 작업에 대해서 "이건 아니야." 라는 식으로 비판을 하기보다는 그 작업에 대한 "너의 생각이 무엇이니?" 하는 식으로 질문합니다. 이에 대해 질문하고 응답하는 방식을 계속해나가다 보면 작업할 때는 미처 발견하지 못했던 것을 어느 순간 생각하게 만드는 때가 있죠.

또 흥미로웠던 부분은 교수들의 교육 방식입니다. 영국의 교수들은 "너는 이렇게 가면 안 되고 이렇게 가."라는 식의 방향 제시를 하지 않습니다. 그래서 언제나 그 방향성을 찾는 건 '저'였지요. 그렇기 때문에 본질적으로는 스스로를 깨우치는 시간을 더 가졌던 것 같아요. 그리고 일종의 토론 수업을 통해 사진을 사진으로만 보는 것이 아니라 '저 안에 뭐가 있지?' 하고 되물으며 자꾸 읽어보려 하고, 그 뒤를 들여다보려고 하는 습관을 갖게 되었습니다. 그래서 문화라는 카테고리에서 '이런 작업을 만들게 된 이유가 도대체 뭐지?' 또는 '어디서 영향을 받은 거지?'와 같은 질문들을 생각하게 됐습니다. 어떤 작업이 생성된 이유나 원인 혹은 작가의 사고나 철학이 무엇인가에 관심을 가지게 되는 것이죠. 그리고 작가나 관람객들은 어떤 작품을 좋아하게 되었다면 그 작품이 어떻게 만들어졌는지 혹은 작가가 어떤 문화적인 배경을 가지고 있는지 등 기본적인 지식을 가지고 있어야 한다고 생각합니다. 그래야만 정확히 작품을 이해하고 소통할 수 있는 힘이 생기니까요.

작년에는 미술계에서 흔히 침체기라는 말이 많이 나왔는데요. 경제적인 문제가 가장 큰 영향을 미쳤겠죠. 현재 우리나라의 예술 환경은 어떤 상황에 놓여 있는 것 같나요?

28

김정은
Jeong Eun Kim

근 2년 동안 미국발 금융 위기로 인한 다양한 일들이 일어났는데, 근본적으로 '아트 붐'이 일었다가 거품이 확 빠진 진 것 같습니다. 하지만 이를 긍정적으로 보는 편입니다. 물론 시장 자체는 많이 어려워졌어요. 금융 위기라는 환경 속에서 정말 미술을 사랑하는 분들이나 예술계에서 활동하시는 분들 중에서도 자생력을 가지고 있지 않거나 자신만의 색깔이 없는 경우, 갤러리나 잡지 등 예술계의 활동에 대한 관심과 열정이 자연스럽게 식어버리게 된 것 같습니다. 특히 저 같은 경우에는 잡지를 만드는 상황에서 더 많이 느끼고 있는 편입니다. 왜냐하면 잡지라는 매체는 시장에 민감하게 반응하기 때문입니다. 다행히 그런 열기가 식지 않았을 때 『이안』이 나왔지만 후에 열기가 식는 바람에 광

고주의 지갑들이 다 닫혀버렸어요. 이런 상황에서 어떻게든 잡지를 지속적으로 내기 위해 노력하고 있습니다. 지금은 이런 부분을 많이 인정해 주시는 것 같네요. 물론 이런 상황들 속에서 활동에 대한 비판도 있지요. 그리고 그것을 의식 못하는 것도 아니지만, 제어하기가 힘든 거죠. 브레이크를 밟을 수 없거든요. 그렇다면 이럴 때 오히려 속도를 내며, 자기 분야에서 자신의 활동을 지속해나가는 것이 옳다고 생각합니다. 그리고 작가에게는 일종의 내공을 쌓을 수 있는 휴식기죠. 또한 미술시장에서 봤을 때는 좀 더 내공을 가지고 있으며, 앞으로 좀 더 확실하게 진정성을 가지고 활동할 수 있는 사람들만을 걸러내어 일을 할 수 있게끔 하는 환경이 자연스럽게 조성될 수도 있겠고요. 또한 더 좋은 건 이러한 계기들로 아시아권의 작품에 관심이 많아졌다는 것입니다. 이는 단지 중국에 대한 관심이나 서양 이외의 다른 나라에서 온 작품에 대한 흥미만을 의미하는 것이 아니라, 어느 나라 작가며, 어떤 환경에서 작업들이 만들어졌는지에 대해 흥미를 가지기 시작한 것입니다. 이렇게 2005년 아트붐 이후에 일종의 보는 시각의 차이가 자연스럽게 자리 잡은 것 같아 굉장히 긍정적인 상황에 놓여 있다고 생각합니다.

한국 현대미술의 아트신에 대한 대표 키워드는 무엇이라고 생각하십니까?

'뉴 리사이클링'입니다. 일종의 새로움은 없는 것 같아요. '리사이클링'은 재활용인데, 키워드에 '뉴(new)'를 붙인 이유는 제가 현대인으로서 사는 삶이 더 이상 한국에만 머무는 것이 아니라는 생각 때문입니다. 현재 우리들은 유목민처럼 왔다 갔다 합니다. 그러니까 지금 여기에서의 나의 삶이나 저쪽에서의 다른 이의 삶이나, 사실 취향의 차이가 될 수는 있지만 본질적으로 차이는 없어진 것 같아요. 그래서 일종의 '한국성'이라든가 그런 고유성을 가지고 말할 수 있는 작품들은 앞으로 더 나오기 힘들 것 같고요. 지금 20대나 30대로 활동하는 작가들의 생활과 문화적 경험이 타지에서 활동하는 다른 작가들과 별반 다르지 않거든요. 그 때문에 문화적인 카테고리에서 한국적인 것을 갖고 재활용하는 것 역시 많지 않을 테고요. '뉴'라는 의미는 '리사이클링'인데 일종의 문화 변종, 예를 들면 문화와 문화가 섞여 나오는 약간 괴물 같은, 미국적인 것도 아니고 한국적인 것도 아닌데 그게 묘하게 머리는 한국 사람의 머리인데 몸은 서양의 것과 같은 그런 것입니다. 이런 코드를 미리 보여주는 문화가 일본인 것 같습니다.

편집장의 입장에서 본 다양한 예술 문화와 환경에 대해 이야기를 들었습니

다. 특히 전시 기획을 공간이 아닌 책에서 한다는 것이 굉장히 인상 깊었는데요. 앞으로 어떤 책을 만들고, 그 책이 예술계에서 어떤 영향력을 가졌으면 하나요? 예술 활동을 통해 궁극적으로 추구하는 것은 무엇인지 궁금하네요.

올해는 '아티스트 북 퍼블리싱(작가, 작가의 활동 혹은 작품에 대한 출판물)' 등 잡지와 더불어 출판 부분까지 더 활발하게 활동하려고 노력합니다. 먼저 잡지 활동에 대해 이야기하자면, 모든 예술이 그렇겠지만 특히 사진은 이해하기가 어려운 장르입니다. 그래서 저는 이런 활동을 통해서 그 이해를 돕는 어떤 역할을 하고자 합니다. 잡지는 전시와는 다르기 때문에 글이 더욱 중요하게 작용합니다. 현재 『이안』의 경우 에세이와 인터뷰의 두 가지 방식으로 진행되는데, 인터뷰 같은 경우에는 좀 더 편하게 읽을 수 있는 글입니다. 질문 역시 초점이 맞춰져 있으며, 그것에 대한 답들이 주어지기 때문에 '작가가 이런 식으로 일을 하는구나, 카메라는 어떤 걸 쓰는구나' 등의 내용들을 이해할 수 있습니다. 반면 에세이는 좀 더 이론적이며 학문적인 배경을 가지고 읽어야 이해가 가능합니다. 이 부분은 다소 난해하기 때문에 그냥 읽었을 때 쉽게 이해할 수 있는 그런 글은 아닙니다. 그러면서도 가능하다면 문화적인 배경이 글 안에 자연스럽게 들어가도록 노력합니다.

 앞에서 말한 것처럼 사진을 표면적으로 읽기보다는 그 내면에서 작가를 이해할 수 있게끔, 좀 더 학습적 효과를 발휘할 수 있는, 그러면서도 동시에 감각적인 잡지를 만들고 싶습니다. 다시 말해 디자인적으로 예쁘게 보이는 책을 만들기보다는 하나의 작품으로 이해되고 보일 수 있는 책으로 만들고자 합니다. 실제 공간에서 걸리는 작업과 똑같이 만들 수는 없지만 사진의 가장 큰 장점 중의 하나는 인쇄를 통해 오리지널 작품과 근접하게끔 만들 수 있다는 것이죠. 그래서 어느 다른 잡지들보다 인쇄 질을 많이 중요시하는 편입니다. 이를 통해 이미지가 더 먼저 보이도록 하는 것이죠. 그래서 먼저 작품과 대화하고, 감각적으로 소통한 후에 텍스트가 그걸 보충하는 역할을 할 수 있도록 하는 것이 『이안』의 기본 형식이자, 추구하는 바입니다.

 책 같은 경우 '아티스트 북 퍼블리싱'이라고 말했는데, 이런 디자인 관련 서적은 다른 어떤 나라와 비교해보아도 우리나라만큼 열악한 곳이 없습니다. 많은 돈을 들였음에도 불구하고 전시 정보 설명서와 같이 도록적인 역할밖에 하지 못하고 있는 거죠. 책이라는 것도 일종의 자기 'PR'이고 자기 포트폴리오적인 기능을 합니다. 해외의 경우는 이런 부분이 더 활성화돼 있는 것 같습니다. 작품 이미지, 경력 등 전시 정보를 담는 도록이 단지 도록의 역할에만 그치는 것이 아니라 나아가 작품의 하나로 이해되는 것이죠. 그래서 일종의 '아트

30

김정은
Jeong Eun Kim

북'과는 다른 '아티스트 북'으로 각자의 개성이 있어야 된다고 생각합니다. 물론 어떨 때는 이제까지의 작가의 활동들을 정리하기 위해 설명서 같은 책을 만들 필요도 있지만 매번 단순히 전시를 소개하는 출판물이 아니라, 개념적인 책, 신문의 형식을 띤 책, 작품 이미지에만 중점을 둔 책 등 전시와 작가의 성격에 맞는 형식으로 제작하려 합니다. 그래서 단순히 책으로서의 역할을 넘어 작품이 되게끔 다른 속성을 끌어들여서 보는 이들로 하여금 다른 체험을 할 수 있게 하는 거죠. 이러한 전시의 일환으로서의 출판물에 대한 새로운 해석은 작품이나 전시를 진행하는 데 있어 동기 부여가 될 수도 있을 것 같습니다. 물론 전보다는 조금씩 변화하고 있습니다. 지금의 출판 시장은 대안 공간이 생기던 그때 그 시기를 생각하면 될 것 같군요. 이제야 독립적인 성격을 가진 잡지나 '아트 북 퍼블리싱'과 관련한 기획, 출판사들이 생기기 시작했거든요. 정말 열악한 상황에서 일종의 '대안 출판(alternative publishing)'이 생기고 있습니다. 미술계에 대안 공간이 있듯이요. 어쩌면 출판 쪽은 미술시장보다 더 열악할 수도 있습니다.

하지만 이러한 개념을 가진 출판물들의 제작을 통해 현대예술계 안에서 다양한 영역의 활동들을 넓혀가고 싶습니다. 그리고 윗세대와 젊은 세대의 연결 고리 역할을 하는 게 어쩌면 지금 활동하는 30~40대의 기획자, 작가, 예술가들의 역할인 것 같습니다. 그들은 시대가 흐르면서 변화해온 윗세대와 젊은 세대의 환경을 모두 경험한 세대로 좀 더 중립적인 입장을 가지고 있지요. 그래서 교통정리를 해줄 수 있는 역할이 지금의 우리 세대인 것 같아요. 역시 제가 해야 할 역할 중 하나라고 생각하고 있어요. 물론 잘 수행해나갈 수 있었으면 합니다.

대안출판과
뉴 리사이클링

예술 또는 새로운 영토

김창조
Kim Chang Jo

김창조는 부산비엔날레 바다미술제 전시 팀장과 문화컨텐츠 기획사 얼트씨, 독립 큐레이터 네트워크 옐로우씨, 프랑크푸르트 북메세 주빈국관 전시 팀장 등 독립 큐레이터로서 비엔날레, 페스티벌 등 다양한 기획전과 프로젝트에 참여하며, 현대미술계뿐만 아니라 디자인, 출판 등 문화예술 영역에서 포괄적으로 활동하였다. 그리고 독립 큐레이터로서의 역할과 방향성에 대해 모색하며, 독립 큐레이터의 영역을 만들어나갔다.

김창조
Kim Chang Jo

이윤정 지금 어떤 일을 하고 계신가요?

김창조 갤러리나 미술관에 속하지 않고, 프로젝트 성격의 전시를 구현하는 큐레이터로 활동하고 있습니다. 프로젝트 중에는 현대미술뿐만 아니라 디자인, 건축, 출판 등 넓은 의미의 시각적 생산물도 포괄적으로 다루어왔습니다.

이른바 '독립 큐레이터'로서 다양한 프로젝트를 진행하셨는데요. 기관에 소속되지 않고, 자유롭게 일한다는 것에는 어떤 장단점이 있을까요?

독립 큐레이터라 해도 사실 일하는 동안에는 그 일에 묶이게 되고, 그 일에 속한 사람이 됩니다. 다만 길어도 2년을 넘기지 않는 일들을 끝낸 후의 텅 빈 시간들은 좋았습니다. 그 시간들이 혹시 어떤 의미에서 생산적이었는지는 잘 모르겠습니다만 저에게는 필요한 시간들이었죠. 그 시간들이 있었기에 방황이나 고민도 가능했고, 즐거움이나 나태함도 가질 수 있었습니다. 하지만 그렇게 하나의 일이 끝나서 함께 일했던 스태프들이 흩어지고 함께 쌓아온 많은 축적들이 잘 꺼내 보지도 않는 시디 몇 장으로 구워져 서랍 속에 정리되고 나면 매우 허탈해지기도 합니다. 물론 그런 '탕진'과도 같은 종결 덕분에 텅 빈 시간들이 주어진 것이기도 하지만 매번 그런 탕진이 이어지면 뭔가 지속적으로 쌓아가는 것들이 절실해질 때가 있습니다.

　그렇기 때문에 특정 공간이나 기관에 속해서 지속적으로 일하는 큐레이터들과는 달리, 다수의 일회성 프로젝트를 거쳐야 하는 독립 큐레이터들은 자기 활동의 연속성을 확보할 수 있는 기획과 인식이 필요하며 또한 이를 뒷받침

예술 또는
새로운 영토

할 만한 기술과 시스템이 필요하다는 생각이 듭니다.

전시 기획을 하거나 글을 쓸 때 어디서 아이디어를 얻나요?

글을 읽다가, 그림을 보다가, 혹은 그냥 멍하게 걷다가 떠오른 생각들을 일기나 메모를 통해 남겨둡니다. 늘 자각되는 과정도 아니고 간단히 말하기는 어렵습니다만, 그렇게 쌓여가는 기록들 중에 당시 제 삶에서 큰 울림을 갖던 것들이 결국은 남게 되는 것 같습니다. 글쓰기라든가 이론적 지향이 자신이 체험한 삶과 무관한 것이 되어서는 안 되죠. 본인이 깨닫고 체험한 것이어야 함께 나눌 만한 의미가 있다고 생각합니다. 물론 쉽지 않은 일이에요. 그런 생각이 당위가 되면, 글이나 기획에 힘이 들어가고 거창해져버리니까요. 내가 원하는 것과 실제 하고 있는 일에 간극이 생기게 되는 겁니다. 때론 해당 프로젝트에서 요구하는 것들이 제 경험이나 지식의 영역 밖에 있을 때도 있는데, 그럴 경우는 스스로 연구해나가며 부족한 부분을 채워야 하죠.

활동하시면서 자신이 원하는 것과 실제 해온 일에 차이가 생기기도 한다고 하셨는데, 그렇기 때문에 방향성에 대해서 더 많이 고민할 것 같은데, 맞나요?

제가 말한 간극은, 글을 쓰는 사람과 글 사이에 놓인, 일꾼과 일 사이에 놓인 것이에요. 사실 어쩔 수 없이 발생하는 간극이라고 할 수 있죠. 이런 간극을 깨닫고 회의를 느낄 수도 있지만, 삶 자체가 그런 간극을 안고 있는 것 같습니다. 특히 큐레이터는 작가와 후원자, 관련 기관과 시민 등 서로 다른 논리와 의지들 사이의 매개 역할을 하게 되는 만큼 일에서 발생하는 간극들 중심에서 움직인다고 할 수 있어요. 서로 다른 양쪽의 입장을 붙잡고 그 간극을 당기고 메우고 이어주는 것이 큐레이터의 중요한 역할 중 하나라고 할 수 있지요.

큐레이터, 디렉터, 기획자, 갤러리스트 등 미술계 기획 일을 하는 사람들을 지칭하는 다양한 용어들에 대해서 정확하게 정리할 필요가 있는 것 같아요. 이러한 용어에 대해서 고민한 적 있으신가요?

용어의 혼동을 만들어내는 상황이 문제가 되는 것이겠죠. 안정된 제도 속에서, 큰 변화 없이 역할 수행을 지속해간다면 직함에도 별다른 혼동이 생겨날 리 없습니다. 일례로, 아트페어에서 기획전 성격을 강화해가거나, 비엔날레에

김창조
Kim Chang Jo

서 아트페어적인 요소를 결합시키려는 시도 등 새로운 성격을 가진 프로젝트와 공간들이 빠른 속도로 증가하면서 발생하는 일이라고 생각합니다. 특히 독립 큐레이터의 경우 당면한 프로젝트가 요구하는 성격에 따라 새로이 그에 맞는 기능을 습득해야 하는 경우가 많이 생기면서, 때로는 직함이 어딘지 부적절하고 답답해질 때도 있죠. 하지만 상이한 입장과 견해들 사이에서 그 차이들을 조율하고 조정해가는 것이 큐레이터의 역할 중 하나라고 본다면 직함의 혼동 자체가 그리 큰 문제는 아니에요. 문제는 늘 새롭게 발생하는 잡다한 역할들에 내몰려 폭넓고 깊은 견해와 안목을 키워나가는 데 기울이는 노력이 부족해지기 쉽다는 데 있지 않을까 싶습니다.

기획자나 큐레이터에 대해 본인만의 정의를 내리신다면요?

교과서적으로 말하자면 당대 미술 속에서 의미 없는 것들을 버리고, 배제되어 있는 것들 속에서 의미 있는 것들을 모으는 작업을 병행하여 현대미술의 위상과 지형을 형성해가는 것이 큐레이터의 역할이라고 생각합니다. 하지만 그 실행에 있어서는 앞서 말한 것처럼 서로 다른 입장과 요구들을 이어주는 역할을 수행하는 사람이 기획자나 큐레이터들이라고 할 수 있죠. 그렇기 때문에 관객과 작품 사이, 후원자나 관련 기관과 작가 사이, 지역 사회와 국제적 아트신 사이, 이런 상이한 입장의 가운데서 양자를 이해하고 조율하기 위해 다양한 분야에 대한 이론적 바탕과 깊이가 필요합니다. 그러나 그것만으로 되는 것이 아니라, 그런 이론적 깊이를 관계 속에서 잘 풀어나가는 성숙성과 기지가 요구됩니다. 결국 큐레이터는 당대의 작가들과 함께 시대를 겪어나가면서 믿음과 힘을 줄 수 있어야 하는데, 그러기 위해서 풀어가야 할 과제가 많이 있습니다.

그렇다면 예술 활동에 있어서 '소통'은 어떤 의미를 지니고 있을까요?

어떤 의미로 예술은 소통 불가능합니다. 곰브로비치(Gombrowicz)는 어딘가에서, 아마도 그의 일기에서였던 것 같은데, 문학에 있어 진정성(sincerity)이라는 것이 가진 지루함에 대하여 얘기한 적인 있습니다. 제 기억이 맞는다면, 이어서 그는 자신의 글쓰기를 "'나는 당신에게 이렇게 보이고 싶다'고 하는 태도(attitude)이다."라고 말하고 있습니다. '누구에게 어떻게 보이고 싶어하는' 태도는 소통 가능하겠습니다만, 작품의 뭔가 내밀한 것이 관객에게 전달되는 일에 대해서는 뭐라 말하는 것 자체가 어렵습니다. 저는 불가능하다고 생각합니다. 그것을 언어의 바깥에 속한 이야기라고 보기 때문입니다. 이렇게 딱 잘

라 간단하게 말하기에는 무리가 있고, 더욱이 예술의 내적 체험을 언어로 다루는 시도들이 무의미하다고 생각하는 것도 아닙니다만, 어떻든 예술에 있어 '소통'을 내세우며 시도되는 몇몇 프로젝트들이 지나치게 단순하고 무모해 보일 때가 있는 것은 사실입니다.

그렇군요. 이런 부분들을 이해하고 예술을 감상하면 좀 더 쉽게 다가갈 수 있을 것 같네요. 작품과 전시를 어려워하는 많은 분들께 좀 더 편히 작품을 보는 방법에 대해서 말씀해주세요.

작품이라는 것이 현상계에 물질로 존재하는 이상, 아주 사소하고 우연한 조건이나 상황만으로도 그 감상의 질적인 양상은 달라질 수 있다고 생각합니다. 작가들에게는 고통스러운 사실일 수도 있겠지만, 작품이 작가의 의도가 완성된 전체로서 송두리째 관객에게 전달되는 것은 정말 기적이 아니고서야 일어나기 힘든 일이지요. 오히려 작품을 감상하는 데 있어 예측 불가능한 조건들, 우연한 조건들로 인해 관람객들에게 주는 감동을, 하나의 생명으로서 살아나는 현상으로 인정하는 것이 낫다고 생각합니다. 물론 이상적인 작품 감상은 시간을 갖고, 깊이 있게 연구하고, 관찰하고, 관조하면서 작품을 바라보는 것이겠죠. 일종의 사교나 연애 같은 것이 아닐까 생각합니다. 하지만 하나의 감상법이, 하나의 감식안이, 하나의 미적 견해가 모든 사람들의 체험을 평가하는 잣대로서 군림할 수는 없습니다. 비평은 오히려 대중들의 체험에 가까이 다가가서 온갖 미숙함이나 부차적으로 나타나는 우연한 현상들과 대화하는 자세로 쓰여야 한다고 생각합니다.

다양한 경험과 시각을 통해 본 한국 현대미술의 아트신을 대표 키워드로 설명해주세요.

지난 20여 년간 1990년대와 2000년대를 지나면서, 미술계, 미술시장, 시스템에 많은 변화들이 있었습니다. 첫 번째로는 '예술 영역의 확장'이라는 말 자체가 상투적 문구가 될 정도로 그 확장이 범사회적으로 표방되었습니다. 예술이 자본주의 시장과 급속도로 결합되었고, 사회의 다양한 영역에서 예술 내에서만 통용되던 용어들을 사용하게 되었습니다. 예를 들자면 경제 영역에서 감성, 미학, 표현 따위의 용어를 사용하게 되었을 뿐만 아니라, 정치, 과학 등 제반 영역에서 주요 가치를 표방하는 용어들이 예술에서 사용되었던 가치 개념과 용어들로 바뀌었습니다. 특히, 자본주의 시장이 개인의 삶을 양식화하고

36

김창조
Kim Chang Jo

그것을 자유롭게 재편하고 조정하는 데 '예술'이라는 개념의 확장이 큰 역할을 하고 있는 것으로 보입니다. 그것이 지금 한국이 겪고 있는 변화라고 보는데요. 물론 그 역으로 예술 자체도 심각한 변화를 겪게 되었습니다.

그런 관점에서 두 번째 키워드는 예술에 있어 '소재주의'나 '상품 논리'의 강화라고 할 수 있습니다. 상품이 가지고 있던 특성, 소재주의적인 요소, 매혹적인 표면의 강조, '센세이셔널'한 측면들이 미술 영역에서 강화되고 있다는 말입니다. 물론 변화하는 사회 속에서 미술이 생존하기 위한 변화기도 합니다. 사실 우리가 그 변화의 와중에 있는 한 우리의 변화를 객관적으로 조망하기는 힘들 것입니다. 지금은 변화의 와중에서 사라지는 것들, 폐기 처분되는 것들, 새롭게 부상되는 것, 그 빠른 부침들을 미처 판단하지 못하는, 또는 판단하기 어려운 시기라고 생각됩니다.

예술의 영역이 넓어졌습니다. 하지만 이것으로 예술의 가치 또한 높아졌다고 이해할 수 있을까요?

거기에는 마치 필연적으로 보이는 어떤 일관된 전개 과정이 있는 것처럼 보입니다. 예술이 자기 영역 안에 지키고 있던 어떤 특수성, 때론 위험하고 예측하기 힘든, 때론 지고하고 심오해 보이기도 했던 그 특수성이 타 학문과 삶의 다른 영역들에 의해 받아들여지고, 공유되고, 심지어 해명되는 듯이 보이는 과정을 말하는 것입니다. 그 과정 속에서 예술의 영역이 확장되는 현상을 가치가 상승하는 것으로 볼 수도 있겠지만, 또 다른 측면에서는 번역되지 않음으로써 지킬 수 있었던 일종의 비교적 신비는 해체되는 것으로 볼 수도 있지 않을까 생각됩니다. 하지만 이것이 정말로 예술의 종언인지 저는 모르겠습니다. 그리고 그것이 희망인지 절망인지는 더욱 판단하기 힘든 일이죠. 다만 우리가 살고 있는 이 시대에 무언가 극적인 변화가 일어나고 있다는 생각은 듭니다.

점차 다양한 작품과 전시들이 열리며, 많은 대중들이 예술에 대해 관심을 가지고, 예술의 가치 문제에 대해서 많이 생각하게 됩니다. 경제, 정치와 결합되면서 예술의 영역이 확장되고 가치가 넓어지고 있으며, 또한 자본의 문제도 배제할 수는 없습니다. 그 속에서 예술의 사용성이 높아지고, 투자 가치의 대상이 되기도 하였습니다. 하지만 이젠 이러한 자본과 투자의 영역을 넘어서 대중이 스스로의 취향을 통해 예술의 본질에 다가서려 하고, 향유하려는 단계까지 온 것 같습니다. 말씀하신 것처럼 이제는 협소한 부분에서의 가치뿐만 아니라 넓은 의미의 부분에서도 예술의 가치는 높아졌다는 생각이 듭니다.

플라톤이 공화국에서 예술가를 추방해야 된다고 말한 이후로 예술은 점차 그 영역이 넓어져, 지금 모든 삶과 사회의 영역에서 예술을 표방하는 단계까지 왔습니다. 이 현상을 아서 단토(Arthur Danto)가 말한 '예술의 종말'로 볼 수 있을까요? 결국 예술은 이렇게 삶의 모든 영역에 편재(omni- presence)하게 되는 방식으로 추방되는 것일까요? 흥미를 위한 말장난 같지만, 그만큼 시대 자체를 읽어내기 힘들다는 겁니다. 하지만 그럼에도 불구하고 우리는 낙관하기 어려운 현실의 이면들을 직시할 수 있습니다. 그러한 현실에 대한 각성과 반성들을 토대로 사유해가야 할 거라고 봅니다.

현대미술들을 살펴보면 '트렌드' 같은 것이 생겼습니다. 다시 말해 현대미술에서도 어떤 시대마다 유행되는 것들이 있습니다. 전시나 작품들을 보면 유행에 휩쓸려가는 경향들도 많이 볼 수 있고요. 단지 미술계에만 국한된 것은 아닌 것 같은데요. 이 점에 대해서 어떤 고민을 하고 계시나요?

시대의 유행을 타는 요소들은 가벼운 것들입니다. 가볍고 예상치 못했던 것이 예민한 곳을 기분 좋게 간질인다거나, 가려운 곳을 시원하게 긁어준다고 할까요? 유행은 문자 그대로 감각적인 것입니다. 하지만 미술이 유행을 이용 혹은 인용하거나, 때론 어떤 위장 수단으로 사용할 수는 있을지라도 그것에 의존하는 것은 어리석은 일이라고 생각합니다. 말하자면 지금의 미술이 '센세이션'만을 지나치게 표방하는 것을 보고 있자면, 예술이 유행의 깃털처럼 가벼운 영역으로 올라가는 경우보다는, 공중에서 팔랑거리는 깃털을 진흙 속에 끌어내려 짓이기고 있는 경우가 더 자주 보입니다. 여러 가지 견해가 있을 수 있겠지만 그런 일이 반복되면 무엇보다 그걸 지켜보는 일이 지겨워질 거예요. 그런 지리멸렬을 저는 견디지 못할 것 같네요.

김창조
Kim Chang Jo

끝으로, 예술 활동을 통해 궁극적으로 추구하는 것은 무엇인가요?

궁극적인 결론을 내리기란 어렵겠습니다만, 저에게 예술은 제 삶의 영토를 새로 얻는 것이라고 생각합니다. 그 새로운 영토는 스스로의 체험을 통해서 증명해갈 수 있는 땅으로, 자신이 주권을 가지고 있는 영역을 얻어내는 것입니다. 이는 뚜렷하고 강하게, 밝고 명료하게 다가오기보다는 어떤 가능성으로 주어지는 것 같습니다. 가상의 영토지만 그 영토를 공유하는 어떤 공동체, 독자들이나 관객들의 공동체를 만들 수도 있는 땅, 그곳은 흐릿할 수도 있고, 스스로 불을 밝혀 환하게 만들 수도 있습니다. 밖을 둘러보면 무수히 보이는 화

려하고 명확한 것들, 큰 소리로 자신을 외치고 있는 무수한 가치와 표어들에 그저 추종자, 숭배자로 끌려가야 한다면, 사는 게 재미있을까요? 그래서 어렵더라도 예술만큼은 그렇지 않은 영역이 되어야 하지 않을까 생각합니다.

예술 또는
새로운 영토

현대예술의 기능은
무엇인가

나현

Na, Hyun

홍익대와 동대학원 회화과를 졸업하고 영국 옥스퍼드대학 인문학부 순수미술학과 석사 학위를 받았다. 역사적 사건을 되짚어보고 재해석하여 조형화시키는 작업으로《가장 민족적인 것이 세계적이다》(쿤스트독, 2009),《실종 프로젝트》(갤러리 상상마당, 2006-2009),《물 위에 그림 그리기》(파리, 런던, 청계전 2005-2008), 'Strangevent 프로젝트'(옥스퍼드, 2003-2004) 등 국내외에서 다수의 개인전과 프로젝트, 기획전을 가졌다. 결과보다는 과정에 중점을 맞추며, 작업의 모든 과정을 영상, 텍스트 등으로 남기는 프로젝트 형식으로 작업을 진행한다. 지금은 '민족에 관한 프로젝트'를 진행 중이다.

나현

Na, Hyun

이윤정 어떤 예술 활동을 하시나요.

나현 역사적 사건을 되짚어보고, 작가로서 재해석해 조형화시키는 작업을 합니다. 주로 '객관적 사실(fact)'이라는 부분(재미있는 부분이라고 스스로 생각합니다만)에 접근해야 하기 때문에 진행에 시간이 걸리지요. 그리고 결과보다는 과정에 중점이 맞춰지는 수행성을 요구하는 프로젝트 형식으로 작업을 진행합니다.

'역사적 사건'의 '객관적 사실'을 찾아보는 작업을 하시는군요. 어떤 계기로 이러한 작업을 시작하게 되었나요?

'역사적 사실'을 찾는 작업을 하게 된 것은 어떤 계기가 있었다기보다는 정체성에 관한 이야기를 하기 위해서 시작하게 된 것입니다. 정체성에는 작게는 개인의 정체성, 크게는 집단, 종교의 정체성, 그리고 국가의 정체성 등이 있습니다. 재미있는 부분은 이러한 정체성들이 서로 충돌할 때가 있다는 겁니다. 현재도 우리 주위에서 일어나는 크고 작은 분쟁과 전쟁 등의 주된 요인은 자신들의 정체성에 대한 정당화 강요와 상대방에 대한 불인정에서부터 시작되지요. 그 지점이 바로 폭력의 시작점인 것 같습니다. 이런 점들은 인간의 역사를 살펴보면 역력히 찾아볼 수 있지요.

　　다른 한편으로 작업을 하면서 관심이 있는 것은 예술의 기능입니다. 사실 예술의 기능은 시간과 공간에 따라 변화하지 않을까 생각합니다. 지금 내가 있는 장소, '이곳'에서의 예술의 기능은 무엇인가 하는 생각을 많이 하고

있습니다.

그렇다면 그동안 작업 활동을 하시면서 예술의 기능이 무엇인지 찾으셨나요?

계속 찾아가고 있는 중입니다.

작가님께선 작업을 생각하지 않는 시간에는 주로 무엇을 하시나요? 어떤 취미 활동 같은 게 있으신가요?

저도 취미 생활을 가지고 싶습니다. 하지만 작업을 해보니 작가가 정말 바쁜 사람이더라고요. 자신의 작업도 해야 하지만 그 외 여러 가지 일도 산적해 있지요. 먹고사는 일도 있고, 작업 활동을 한다는 것도 작업만 하는 것이 아니라 자신의 작업을 알리는 전시를 포함한 프로모션에도 일정 부분 참여해야 하고요. 그리고 관심 대상에 대한 공부도 해야 합니다. 이러한 일들을 하다 보면 작가가 절대 게으른 사람이 아니라는 생각이 듭니다.

네, 그렇죠. 말씀하셨다시피 먹고사는 문제도 작가가 해결해야 할 부분이지요. 한국의 창작 환경이 예술가로 활동하기에 또는 살아가기에 적당하다고 생각하시나요?

해외와 비교해본다면 젊은 작가들이 활동하기에 우리나라의 환경은 비교적 좋다고 생각합니다. 흔히 서구와의 비교를 통해 우리나라의 환경이 열악하다는 분들도 계시지만 그렇지만은 않습니다. 일단 영국과 비교해보아도 지원 제도나 전시 프로그램 문제 등 한국의 구조도 잘 갖추어져 있습니다. 다만 그 시스템이 일방적인 지향점을 갖는, '작품에 묻어나는 작가의 이데올로기를 살펴보기보다는 작업 외관을 중시하는 풍토에 치우쳐 있고, 지나치게 상업성을 지향한다'는 일부 내용적 문제가 있을 수 있지만, 전체적인 인프라는 어느 정도 잘 구축되어 있다고 봅니다.

일반 대중들은 '작가란 무엇인가' 혹은 '이 작품의 의미가 무엇인가'라는 질문을 가장 많이 하게 되는데요. 작가님은 이런 질문에 대해 어떻게 생각하시나요?

저 같은 경우 초반에는 갤러리나 미술관에서 작업을 전시하지 않고 현장에서

마무리하는 작업을 진행했습니다. 하지만 그 후에 어떻게 할 것이냐에 대해 생각해보니 많은 고민을 하게 되더라고요. 그리고 만일 제 작업을 미술관이든 갤러리든 기관 안에서 보여준다면 거기서 '어떻게 보여주어야 하는가?'라는 생각을 하게 되었습니다. 그 다음으로 작업을 보여준다는 것에는 대상이 있을 텐데, '그 대상이 누군가?'라는 고민을 했습니다. 미술관에 가보면 초등학생부터 할아버지, 할머니까지 다양한 연령층이 작품을 관람하는 것을 볼 수 있습니다. 하지만 현대미술은 '섹슈얼'한 작품도 있고, 경우에 따라서는 미풍양속을 해치는 듯한 작품 등 다양한 작품들이 존재합니다. 그렇다면 그런 작품들을 보면서 아이들은 무엇을 이해하고 느낄 수 있을까, 하는 그런 측면들에 대해서 생각하게 되었습니다.

　　일부 관람객은 현대미술 작품을 관람하면서 자신이 이해하지 못하는 부분에 대해서 노골적으로 불만을 갖습니다. 물론 작가인 저에게도 와 닿는 물음입니다. 그렇다 보니 전시를 보면서 '예술계 사람들만 아는 전시다'라는 핀잔과 조소도 많이 듣습니다. 재미있는 부분이지요. 현대미술의 내용에는 일종의 텍스트가 있습니다. 하지만 관람객들은 그 텍스트가 가지고 있는 문법을 최소한으로도 이해하지 않고 작품을 보려고 합니다. 예를 들어 문법을 알지 못하는 상태로 영어를 볼 때 문자는 일종의 시각적 형태로만 보일 뿐입니다. 당연히 내용은 이해하지 못하지요. 사실 소통이라는 것은 한쪽에서만 하는 것이 아니라 서로 움직여야 이루어지는 것이지요.

소통이란 단어가 나온 김에 좀 더 구체적으로 이야기했으면 해요. 작가의 작품을 볼 때 작품을 이해하려는 최소한의 노력이 필요하다고 말씀하셨는데요. 일방적으로 한 사람만 이야기하는 것은 소통이 아니지요. 현대미술에서 작가와 작품 그리고 관객들의 소통과 이해는 어려운 문제점인 것 같습니다. 그렇다면 작가님이 생각하는 '소통한다'의 의미는 무엇인가요?

예를 들어 라디오 음악 채널에서 계속 클래식 음악이 나온다고 가정해봅시다. 만일 청취자가 클래식에 대해 아무런 지식과 이해가 없는 상태에서 음악을 들으면 클래식 음악을 듣는다는 것이 따분할 수도 있을 거예요. 반면 어느 정도 클래식에 대한 관심과 감상법을 가지고 음악을 듣는다면 그 속에서 즐거움을 찾을 수 있을 겁니다. 그렇듯이 현대미술의 작품을 대하는 데 있어서 관객들이 좀 더 능동적 태도를 가졌으면 좋겠습니다. 그런데 이 점은 현재 우리의 문화라는 틀 속에서 어느 정도의 한계가 있는 것이지요. 대상을 접근하는 방식에서 서구의 '관객 문화'와 우리의 그것과는 다르다고 생각합니다. 관객의 관심

속에서 좋은 작가도 나올 수 있는 것이죠. 때에 따라서는 작가의 관점이 관객의 관점을 따라가기 마련이고요.

영국에서 유학 생활을 하셨기 때문에 대상에 접근하는 태도에 대한 각 나라의 차이도 많이 느꼈을 것 같은데요. 해외에서 유학 생활을 하거나 혹은 해외 예술 활동(해외 작가와의 프로젝트나 국제 교류전 등)을 하면서 느끼신 점이 있다면요? 또 해외에서의 아트신이 한국의 아트신과 어떻게 다르다고 느끼시는지 말씀해주세요.

대상에 접근하는 방식에서 차이가 있습니다. 작품과 관객을 독립된 존재로 보고 접근하는 것이 아니라, 작품과 관객 사이에 이루어지는 관계성에 중점을 두고 접근합니다. 제 생각으로는 그렇기 때문에 현대미술에서 큐레이터나 기획자 그리고 평론가들의 역할이 더욱 중요한 시대가 되지 않았나 생각됩니다. 큐레이터나 기획자, 평론가들이 바로 작가와 관객의 관계를 형성하는 데 매체 역할을 하고 있는 것이죠.

한국과 영국의 경우를 비교해본다면, 우리의 경우 일부는 작품에서 답을 찾으려는 자세와 태도를 가지고 있어요. 작품을 이해하는 것과 답을 찾는 것에는 분명 차이가 있습니다. 답을 찾다 보면 오답들이 생기죠. 이 점이 매우 위험하다고 생각됩니다. 일부 관객들이나 작가를 포함한 미술 전문가들의 이러한 태도에는 많은 아쉬움이 남습니다.

지금 준비하고 계시는 프로젝트는 어떤 것인가요?

민족에 관한 프로젝트를 진행하고 있습니다. 해외에서 생활할 때 저는 한 명의 이방인이었습니다. 주인이 아니라 손님이라는 뜻이죠. 이방인의 입장에서 많은 차이를 느꼈습니다. 그 후 한국에 돌아와보니 한국에도 이방인이 많이 있더라고요. 지금 특히 관심을 가지고 있는 곳은 경기도 안산의 원곡동입니다. 그곳에는 많은 이주민들이 살고 있지요.

제게 '민족'이라는 의미는 일종의 '판타지'라고 생각합니다. 사람들에게 "민족이 무엇이냐?"라고 물으면 대개 '인종'이나 '국가'란 개념과 구별하지 못합니다. '민족'은 상당히 정치적 개념입니다. 정치가들 특히 독재자들은 '민족'을 많이 거론합니다. 이 상황들을 깊이 있게 바라볼 필요성이 있다고 생각했습니다. 보통 "우리는 한민족이다."라는 표현을 쓰잖아요. 이번 프로젝트는 '한민족의 시작점, 즉 발원지는 어디인가?' 하는 의문점에서부터 시작합니다. 그

발원지를 찾아보니 가장 설득적인 가설로서 바로 '시베리아의 바이칼 호'였습니다. 그래서 작년엔 시베리아에 가서 다양한 일들을 경험하고 왔습니다. 그리고 내년에는 프로젝트를 정리하는 전시를 가질 예정입니다.

프로젝트의 구체적인 소스는 어디서 찾으시나요?

특별히 어디서 얻는 곳은 없습니다. 단지 내가 관심을 가지고 경험하고 인식하는 것들의 범위 내에서 출발하는 것 같습니다.

긴 시간을 소요하는 프로젝트 작업을 혼자 진행하기에 많이 힘드실 것 같아요. 어떠신가요?

항상 예상치 못한 곳에서 도와주는 분들이 많이 계십니다. 하지만 작업할 때마다 늘 새로운 일이기 때문에 힘든 부분도 많이 있습니다. 그렇다 보니 다양한 분들과의 만남을 통해 얻는 부분이 많습니다. 하지만 작업을 진행할 때 가끔 사람들과 만나는 것이 부담스럽고 어렵기도 합니다. 다양한 분들과 만나 이야기를 나누다 보면 다양한 관점과 생각들이 보이며, 이런 대화들을 통해 작업을 위해 세워놓은 기준에 대해 스스로에게 관대해지기도 합니다. 그래서 이 부분은 제가 제 작업을 평가할 때 중요한 기준이 됩니다. 물론 저도 제 작업을 완전히 알지는 못하지요. 다만 알고 있는 것은 제 작업이 저를 둘러싼 환경과의 관계 속에 놓여 있다는 것입니다.

역사와 민족에 대한 고찰, 관계성 등 다양한 이야기의 프로젝트 작업을 진행하고 계시는데요. 이러한 예술 활동을 통해 궁극적으로 추구하는 것은 무엇인가요?

사람들은 본능적으로 스스로 무언가를 쌓아갑니다. 그 과정 속에서 쌓아놓은 물체들이 때로는 우리의 시야를 가려 불편하게 만들지요. 저는 작업을 통해 그렇게 쌓인 물건들을 헐어내고 싶습니다. 가끔 내가 할 수 있는 일이 아니라고도 생각되지만 어떻게 보면 내가 할 수 있는 일인 것 같기도 합니다. 헐어내다 보면 그동안 쌓여 있던 층들을 발견하게 되고, 이 물체가 어떻게 형성되어갔는지를 짐작할 수 있습니다. 물론 헐어내고 난 후에도 분명 곧바로 계속해서 다시 쌓이겠지만요.

45

현대예술의
기능은 무엇인가

좀 딱딱한 질문일지 모르지만 작가님이 생각하는 동시대 한국의 아트신을 대표 키워드 3개로 설명해주세요.

한국에 들어온 지 2년밖에 되지 않아 현 미술계는 잘 모르겠습니다. 그러나 우리나라 미술계를 보고 '긴박하고 재미있는 것들'이라는 생각을 했습니다. 일전에 친분이 있던 네덜란드 작가가 한국을 보고 느낀 것에 대해 세 가지로 표현해주었습니다. 먼저, 십자가가 많은 점, 둘째, 대부분이 여자 큐레이터라는 점, 마지막으로, 미국(뉴욕)과 유사하다는 점입니다. 저는 마지막 부분을 흥미롭게 받아들였습니다. 이는 지금 세계 현대미술의 여러 양상들이 한국 미술계에서도 비슷하게 보이고 있다는 것입니다. 그러나 뉴욕에서 일어나는 일들이 한국에서도 유사하게 일어나고 있다는 점을 좋은 점으로 받아들이는 반면에 우리나라가 가지고 있는 일종의 '꽃꽂이 문화'의 단면을 보여주는 것이 아닌가라고도 생각해봅니다.

여기서 꽃꽂이 문화라는 것은, 정원의 아름다운 꽃들이 활짝 피면 그때마다 꽃들을 꺾어 집에 꽂아놓고, 시들면 또다시 정원으로 가서 다른 꽃을 꺾어 꽂아놓는 것을 말하는데요. 이는 자생성을 갖추지 못한 채 서구 문화를 비판 없이 맹목적으로 수용해오던 근대 한국 문화의 부정적 측면을 말하는 것입니다. 근대화 과정에서 우리가 너무 서둘렀고, 경제 발전에만 치우다 보니 느린 속도감을 가진 것들과 경제와는 상관없어 보이는 문화는 항상 뒷전으로 밀려나는 결과가 되었지요. 단편적으로 요즘 문화라는 단어에 산업이라는 단어를 합치니 사람들이 관심을 갖기 시작하듯 말이죠.

영국에서 유학 생활을 하신 것으로 알고 있습니다. 몇 년 정도 계셨나요?

학교를 마치고, 작업 생활까지 만 5년 정도 있었습니다.

이번 전시는 예술가들에게 '예술가로 살기' 위해 어떤 생각을 가지고, 어떤 활동을 하는지 살펴보고, 현재 벌어지고 있는 예술가들의 활동을 통해 현대예술의 새로운 비전과 의미를 생각해보는 기회를 마련하고자 기획된 전시인데요. 유학 생활로 인해 영국의 현대예술(현대미술, 작품, 예술 문화 등)에 대해서 많이 알고 계실 것 같습니다. 영국에서의 생활은 어떠셨나요?

영국에서 유학을 했지만 제가 하는 작업이 영국 현대미술의 경향과는 어느 정도 거리가 있습니다. 사실 저 같은 경우, 영국 현대미술에 별다른 관심이 없었

나현
Na, Hyun

습니다. 그러나 제가 영국 미술계를 보면서 긍정적으로 느낀 것은 다양한 작가들이 활동하고 있다는 것입니다. 감성을 자극하고 충격을 노리는 작업도 있으며 진지하고 개념적인 작업들도 있지요. 데미안 허스트(Damien Steven Hirst)나 트레이시 에민(Tracey Emin) 등은 YBAs에 속하지만, 그들만이 YBAs는 아닌 거지요. YBAs의 한 부류일 뿐이니까요. 이처럼 성격이 다른 여러 작가들이 함께 존재하고 있으며, 그들이 모여 YBAs가 될 수 있는 것입니다. 영국은 다양한 작가들이 한데 어울려서 활동할 수 있는 구조와 시스템이 잘 구축되어 있고 안정되어 있습니다.

현대는 바야흐로 예술이 아닌 것 없는 세상이 되었습니다. 다시 말해 모든 것이 작품이 될 수 있고, 지금처럼 인터뷰하며 영상을 촬영하는 것도 작품이라고 이야기할 수 있게 됐죠. 그렇다면 이제는 '왜 그것이 현대미술인가?'를 고민해야 합니다. 이런 부분에서 영국은 좀 더 성숙하고 입체적인 시각을 가지고 있으며, 깊이 있게 연구하고 있습니다. 하지만 우리나라에는 이런 부분들이 아직 마련되어 있지 않은 것 같아 아쉽습니다.

작업 활동을 하면서 자본의 문제, 시스템의 문제 등 많은 문제점들에 부딪히게 됩니다. 그렇기 때문에 '전업 작가', '생계형 작가'라는 말을 사용하기도 하는데요. 작가님은 그런 면에서 어떠신지요?

이런 문제점은 우리 교육의 문제기도 합니다. 작가에게 현실에서의 생존은 진지하고 중요한 부분입니다. 하지만 우리 아카데미에서는 이 부분을 금기시합니다. 저의 학생 시절을 상기해보면, 작가들의 막막한 생계에 대한 학생들의 질문에 선생님들은 "하다 보면 길이 보인다." 정도의 선문답 같은 이야기밖에 해주지 않았습니다. 물론 이도 하나의 정답일 수 있습니다. 하지만 보다 구체적이고 신중하게 논의되어야 할 부분이었습니다.

그러면 교육의 문제에 대해 좀 더 얘기해볼까요? 현재 학생들을 가르치고 계신데요. 학생들과 많은 이야기들을 주고받으실 것 같습니다. 앞으로 작업을 계속적으로 진행하려고 하는 학생들에게 어떻게 작품을 하라고 말씀해주고 싶으세요?

우선 대학들은 '결과지향적'입니다. 학생 수와 논문 발표 수 그리고 취업 성과 등 학생들에게 계량적인 성과를 요구합니다. 그렇다 보니 주체적이고 창의적이기보다는 커리큘럼에 잘 따라가는 수동적 학생들을 양산하는 결과를 낳게

됩니다. 따라서 학생들에게 보다 넓고 깊은 사고와 지식을 제공해야 하는 역할을 충분히 하지 못하고 있다는 느낌입니다. 이에 학생들은 좀 더 시야를 크게 가질 필요가 있습니다. 특히 예술에서 학생들이 학교에서 배우는 것은 자신들의 테두리가 아니라 궁극적으로는 넘어서야 할 벽입니다. 그리고 앞서도 얘기했지만 작업에서 정답을 찾으려는 태도는 버려야 합니다. 입시에 젖어 있는 우리 학생들은 좋은 것과 나쁜 것으로 쉽게 구분하고 재단하는 데 길들여져 있는데, 경계해야 됩니다.

그렇군요. 우리 학생들이 마음에 새겨들었으면 좋겠네요. 끝으로 앞으로의 활동 계획에 대해서도 간략히 말씀해주세요.

제가 올해(2010년 현재 ─편집자주) 마흔 살이 되었습니다. 유학 생활 동안 동료 작가들을 만나면 마흔 살까지만 아무 생각하지 말고, 작업에 전념하자고 이야기했습니다. 그리고 올해 마흔한 살이 되었습니다. 요즘 스스로 많이 느끼는 부분은 나는 작가일 수도 있지만 한편으로는 이제 막 중년에 접어든 한 사람이기도 하다는 겁니다. 그리고 나는 주변의 수많은 관계 속에서 '나'로서 규정되어 있다는 느낌을 받습니다. 예를 들어 어떤 이들은 사람들이 스스로 서 있을 수 있는 데는 튼튼한 두 다리가 있기 때문이라고 합니다. 좀 더 정확한 설명을 부탁하면 두 다리를 지탱하는 뼈가 있을 것이고 그에 힘을 보태주는 근육이 있으며 다리와 골반을 통해 연결되는 척추가 있기 때문에 서 있을 것이라고 합니다. 물론 그 말도 옳은 말입니다만 저는 거기에 더해서 중력도 필요하고 탄탄한 땅도 필요하다는 것을 깨닫게 되었습니다. 환경이 필요하다는 것이죠. 작가가 작품을 하는 것은 누군가와 소통하려는 것입니다. 다시 이야기하면 작품이 되기 위해서는 누군가가 필요하다는 것입니다. 작품에 대해 어떤 반응을 보일지는 모르지만 분명한 것은 소통의 대상이 존재해야 한다는 것입니다. 그래야 비로소 그들과의 관계 속에서 자신이 작가가 될 수 있는 것이지요. 물론 그 반대의 경우도 성립되고요.

인간은 하나의 독립된 자아보다는 그물망처럼 얽혀 있는 관계 속에 놓여 있다고 생각합니다. 그리고 그 관계는 계속해서 변화합니다. 그렇다 보니 '뭔가 내가 하는 것이 내 작업으로만 끝나는 것이 아니다'라는 것을 느끼지요. 물론 이전에도 느꼈던 부분이지만 요즘에 더욱 절실하게 느껴지는 부분입니다. 그리고 그 속에서 '책임감'이 생깁니다. 제가 하고 있는 것은 작업이기도 합니다만 한 사람의 행위입니다. 그렇다면 어떤 책임감을 가지고 행위를 해야 하는지 더 진지하게 고민하고 있습니다.

나현

Na, Hyun

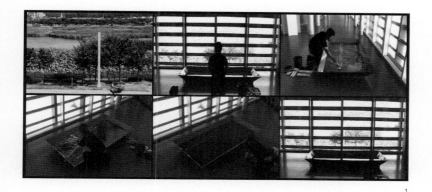

1

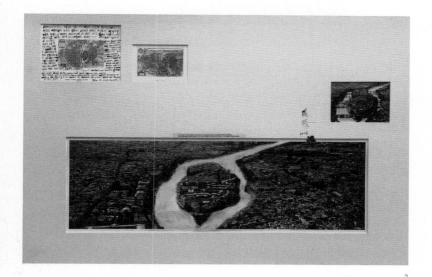

2

1 〈물 위에서 풍경 그리기-경기도미술관에서(Painting Landscape at Gyeonggi
 Museum of Modern Art on Water)〉, 멀티 채널 비디오, 9분 15초, 2009
2 〈실종 프로젝트를 위한 드로잉(Drawing for missing project)〉, 120×80cm, 2008

3-1

3-2

4

3-1 〈실종-실종된 병사들의 방(Missing-Missing Soldiers room)〉,　전시 장면-국립현대미술관, 2008

3-2 〈실종-실종된 병사 No.12(Missing-Missing Soldiers No.12)〉,캔버스 위에 채색, 바니시, 179×130cm, 2008

4 〈파일-라인 강(Pile-Rhine)〉, 디지털 C-프린트, 2010

5 〈역사책-국립중앙도서관(History Book-The National Library of Korea)〉, 전시 장면-국립현대미술관, 2008

지루한 반복과
큐레이터의 일

민병직
Min Byung Jic

민병직은 고려대 철학과를 졸업하고, 홍익대 대학원 미학과에서 석사 학위를 받았다. 아트선재센터 어시스트 큐레이터, 일민미술관 큐레이터, 대림미술관 학예팀장을 거쳤으며, 2007년부터 2009년까지 '서울시 도시갤러리프로젝트' 책임 큐레이터를 역임했다. 현재 포항시립미술관 학예실장으로 활동 중이다. 인문학적인 관심을 바탕으로 시각예술을 포함한 시각문화의 다양한 분야에서 활동하였다. 주요 전시 기획으로는 《패션사진 B_b 컷으로 보다》(대림미술관), 《포토루덴스》(덕원갤러리), 《Korean Old-pop》(아이뮤 프로젝트) 등이 있다.

민병직
Min Byung Jic

이윤정 안녕하세요. 큐레이터로서 이제까지 어떤 활동을 했었는지 자신에 대한 소개 부탁드릴게요.

민병직 안녕하세요. 민병직이라고 합니다. 얼마 전까지 서울시에서 추진하고 있는 공공미술 프로젝트 '서울시 도시갤러리프로젝트'에서 책임 큐레이터로 일했습니다. 그전에는 아트선재센터, 일민미술관, 대림미술관에서 큐레이터로 활동했지요. 제1회 서울국제사진페스티벌에서 기획팀장 및 큐레이터로 일하기도 했습니다. 학부에서는 철학을, 대학원에서는 미학을 전공했는데, 인문학적인 관심을 바탕으로 예술 분야, 특히 시각예술을 포함한 시각 관련한 분야에 관심이 많았고, 또 그렇게 일을 해왔던 것 같습니다. 석사 논문도 「미셸 푸코의 시각성에 관한 연구」로, 인문학과 시각문화의 연결점에 대한 것이었습니다. 졸업 이후에는 다양한 공간에서 큐레이터로 활동하면서, 기획을 중심으로 조사, 연구, 평가, 비평, 강의하면서 시각문화 전반에서 벌어지는 여러 가지 일을 해왔습니다.

그동안 우리나라에서 예술 활동을 하면서 어떤 변화 같은 것들을 느낀 적이 있으셨나요?

원래 안에 있으면 잘 안 보이는 것 같아요. 그래도 우선 드는 생각은 미술을 둘러싼 제도적인 환경 같은 것들이 많이 바뀌었다는 생각이 듭니다. 잘 보이지는 않지만 체감되는 것이라고나 할까요. 2000년대 초반부터 일을 시작하면서 미술을 둘러싼 사회적 제도나 환경, 공간의 변화, 특히 대안 공간의 생성

과 발전 등 다양한 공간들의 변화를 목격했습니다. 2000년대 초반에는 비엔날레의 영향으로 설치미술이나, 사진, 미디어아트가 유행했고, 2000년대 중반 이후에는 다시 회화가 복권되었고, 미술시장이 활성화되면서 예전의 역동적인 모습들이 얼마간 다시 재편되었던 것 같습니다. 그리고 현재에도 창작 공간이나 공공미술, 도시 디자인 등의 미술 제도 내지는 정책들이 조금씩 변화하고 있으며, 이와 맞물려 다시 반복되는 과정 중에 있는 것 같군요.

한국 현대미술의 아트신을 대표하는 키워드를 본인의 예술 활동을 통해 생각한 게 있으시다면 우선 3개만 설명 부탁드릴게요.

좀 돌려서 말을 하자면, 첫 번째 키워드는 '지루한 반복'입니다. 이 반복은 미술의 시장화 같은, 제도나 환경의 근본적인 작동 같은 것들을 말합니다. 자본주의라는 큰 테두리 내에서 미술 문화의 다양한 양상들이 전개되고 있기 때문에 그 안에서의 여러 가지 시도들에도 불구하고 여전히 미술은 자본에 큰 영향을 받고 있지요. 예를 들어 탈자본을 향한 동시대 미술의 노력이 있지만, 시장에 대한 막연한 구애가 동시에 일어나고 있는 그러한 현상들 말입니다. 미술역시 먹고사는 문제라는 지극히 현실적인 문제들이 그것인데, 탈물질적이고 개념적인 미술에 대한 시도들이 이어지면서 회화를 넘는 것 같다가도 다시 새로운 이론으로 무장한 회화가 등장하는 그런 현실들 말입니다. 사실 어떤 근본적인 변화는 늘 제기되기도 하고, 또 그렇게 미술 문화가 다양해지고 있기도 하지만 그 속도는 사실 생각보다 더디고 느린 걸음 같습니다. 오히려 길게 지속되는 반복을 동시대 미술 문화에서 더 많이 확인하고 있는 것 같고요. 어쩌면 긴 관점에서의 변화, 그 속에 지금 시대가 드리워져 있어, 그 안에서의 지루함이 반복되고 있는 게 아닌가 싶습니다.

두 번째 키워드는 '없음의 지속'입니다. 어떠한 없음이냐 하면, 우리나라의 경우에도 1980년대라면 그 시절의 담론이 있었고, 1990년대는 포스터모더니즘 등 미술을 뒷받침할 수 있는 이론들, 이를테면 미국이나 유럽의 시각문화, 포스트모더니즘의 철학과 미학 이론들의 영향을 받으면서 다양한 활동들을 실험하고 전개할 수 있었습니다. 물론 이러한 노력들 중에는 한국적 미술문화의 자생성이나 건강성을 확인할 수 있는 흐름도 있었죠. 또 지난 시대의 미술 문화와의 접속, 탈접속할 수 있는 여러 계기들을 만들어갔던 것도 사실입니다. 그런데 2000년대 이후의 시점에서는 과잉이 오히려 빈곤이라고, 한국의 비평, 이론을 제대로 관통하는 미술 담론이 있었는가 하는 의문이 종종 들게 됩니다. 거대 담론은 아닐지라도 각각의 개별 비평, 이론을 연결 지을 수 있

민병직
Min Byung Jic

는 좀 더 공통된 이론적 틀이 있었는가 하는 것입니다. 그래서 미술 이론 내에서로 활발한 소통을 담아낼 수 있는 공감의 영역이 제대로 작동해왔나 하는 의문도 듭니다. 물론 개별적인 평론을 하시는 분들이 많이 있고, 잘하시는 분들도 있습니다. 하지만 그게 일종의 담론화된 현상으로서 미술비평을 뒷받침하기에는 예전 시대에 비해서 훨씬 부족하고, 혹 그것조차 없지는 않은가 하는 생각이 들게 되는 것이죠.

　　세 번째로 말씀드릴 수 있는 것은 '오래된 유행들'입니다. 철 지난 유행 같은 것들이라 할 수 있는데, 최근에 보면 창작 공간이나 레지던시 공간(Residency Stuido)들이 많아지고 있습니다. 때로는 너무 많아지고 있는 것이 아닌가 할 정도로 말입니다. 또한 공공미술이 공공 디자인의 이름으로 다시 반복되면서 유행되고 있습니다. 도시 재생 등 공간에 대한 관심들은 이미 서구에서는 이미 오래전부터 진행해오고 있는 것들이며, 또 어느 정도 성과를 보인 것들입니다. 뒤늦은 시도를 나쁘게 말할 수는 없지만 가끔 이러한 선행 사례들에 대한 면밀한 연구와 평가 없이 그 가시적인 성과만을 단순 반복, 유행시키는 것이 아닌가 하는 우려감이 종종 듭니다. 반복의 과잉이 아니라 그것이 발전적인 유행, 생산적인 유행이 되었으면 하는 바람 말입니다.

　　하지만 그렇게 비관적이지는 않다고 생각합니다. 반복의 과잉은 결국 또다른 차이를 위한 근거일 수 있기 때문입니다. 최근 들어 확산되고 있는, 중앙정부나 지자체에서 보이는 미술에 대한 관심은 미술이 행정화되면서 현실적인 여러 가지 시도들을 가능케 하는 부분이라 생각되고, 이 속에서 도시나 사회의 형성에 있어 미술 자체가 수행할 수 있는 역할이 많아지고 있다는 점은 긍정적인 요소들이라 생각합니다. 창의적이고 실험적인 미술 문화의 요소들 역시 실재적인 현실화의 노력을 통해 사람들의 일상과 삶 속에 안착되고, 향유될 수 있는 것들이기 때문입니다. 다만 이를 위해서는 어떤 원칙 없는 반복의 확대재생산이 아닌, 선행 사례들에 대한 면밀한 연구와 비판을 통해 우리의 현실에 응하려는 다양한 실험과 시도들이 필요할 것입니다.

이런 흐름들 속에서 미술이 수단으로 사용되었던 여러 문제들이 있었을 것 같은데요. 빠른 시간 안에 결과물로서 작업을 보여줘야 하기 때문에 예술이 예술로서만 보일 수 없다는 것 등 다양한 문제들이 발생할 것 같습니다. 앞으로 이런 문제들을 어떻게 해결해나갈 수 있을까요?

1980년대 초반부터 그런 논의들이 있어왔던 것 같습니다. 일종의 사회화된 미술이 그런 경우들인 것 같은데, 현실의 흐름에 미술적인 것이 발휘될 수 있

다는 면에서는 긍정적이긴 합니다. 하지만 이러한 과정 자체가 너무 과시적인 것들, 말씀하신 것처럼 결과물로만 보이는 과정에서 여러 가지 문제들이 발생했지요. 미술은 어떤 면에서는 보이지 않는 부분까지 포함하는 예술 활동이기 때문입니다. 공공미술의 경우도 그런 것 같습니다. 공공미술의 경우 다른 미술의 흐름보다도 물리적인 요소가 크고, 자본이 많이 소요되는 분야기 때문에 제도의 입장에서 공공미술을 생각할 때 어떤 특정한 가시화된 결과만을 요구하는 경우가 많습니다. 하지만 공공미술은 물리적인 요소 못지않게 사회 내에서 미술이 가진 다양한 소통의 역할을 통해 존재하는 미술입니다.

이렇게 일상의 공간에 다양한 방식으로 개입하여 사람들과의 소통을 통해 존재하는 대표적인 미술이 공공미술이라 한다면, 오히려 공공미술이 가진 이러한 소통의 측면, 사회적인 역할에 주목하는 것이 중요하다고 봅니다. 물론 결과적으로 도시의 장소 미학을 구현할 수 있는 물리적인 속성, 시각적인 특성도 간과되지 말아야 할 것입니다. 사실 우리나라 공공미술의 경우 다양한 시도들이 동시에 이루어지고 있고, 또 그만큼의 여러 창의적인 시도들을 통해 발전하고 있습니다. 공공미술의 계통 발생이라 할 만한 다양한 스펙트럼의 시도들을 통해 공동체를 활성화시키는 공공미술에서부터 도시와 장소의 이미지를 만들어가는 공공미술에까지 여러 가지 가능성이 실현되고 있는 중입니다.

이러한 흐름들 속에서 최근에 생긴 문제점은 소위 말하는 정책으로서의 공공미술 혹은 행정으로서의 공공미술, 이른바 관제 공공미술이 활성화되기 시작하면서 생기는 몇몇 잘못된 사례들입니다. 앞서 말씀드렸던 것처럼 공공미술은 유형, 무형의 미술적인 실천을 통한 사회 내의 개입, 그리고 사람들과의 미술 문화적 소통이 기본이 되어야 하는데, 행정의 입장에서는 어떤 특정한 가시적인 결과물들만을 공공미술의 전부로 오인하고 이를 행정적인 절차로만 추진하려고 합니다.

또한 외국의 성공한 사례들의 표피적인 성과만을 빠른 시일 내에 가시적으로 추진하면서 발생하는 문제들도 들 수 있습니다. 여기서 가장 우려되는 점은 외국에서 성공한 모델만을 가지고 왔기 때문에 처음에 과시 행정의 일환으로 삼아 홍보하다가 몇몇 문제들이 발생하면 이를 쉽게 폐기하는 잘못된 관행을 되풀이한다는 점입니다. 하지만 공공미술은 덩어리가 큰 만큼 시간상 많은 노력을 필요로 하고, 추진 과정에서 시민들의 다각적인 참여가 있어야만 지속될 수 있는 민감한 미술입니다. 실제로 공공미술이 활성화되기 위해서는 결국 미술 문화가 활성화되고 준비된 공공미술 작가들이 있어야 합니다. 하지만 현재의 공공미술들을 보면 결과만을 선취해서 그야말로 반짝 효과로만 위태하게 자리하고 있는 것 같습니다. 말 그대로의 공공미술, 즉 미술이 모두가

민병직
Min Byung Jic

향유하고 누릴 수 있는 즐거움의 수단으로서 제대로 활성화되고 있는 것 같지는 않습니다. 이러한 면에서 상당히 안타까운 점이 많이 있습니다만 좋은 미래를 위해서는 결국 현실적으로 이런 시행착오의 노력들도 얼마간 존재할 수밖에 없다고 생각합니다. 다만 이에 대한 주도면밀한 평가나 생산적인 시도들을 통해 앞서 말씀드린 악무한(惡無限) 같은 반복은 피해야 할 것입니다.

공공미술 중 기관과 연결한, 시스템 안에서의 창작 활동에 대해 이야기해주셨는데요. 예술 환경 속에서 시스템과 구조는 기획자나 비평가 외 작가들에게까지도 큰 화두가 되고 있습니다. 어떻게 생각하시나요?

기존에 미술을 하시던 분들은 작업이나 전시 등에만 전념하였다면, 현재는 미술과 관련된 정책이라든가 제도적인 환경에 대한 고민들이 예전보다 훨씬 늘어난 것이 사실인 것 같습니다. 미술 분야의 다양한 역할이 분화되고 있다는 것은 그만큼 미술이 다채로운 방식으로 현실화되고 있다는 면에서 분명 한국 미술이 어떤 발전의 과정에 있다는 것을 의미합니다. 사실 현재 시점에서 그러한 스펙트럼의 확장은 매우 중요합니다. 그런 면에서 작가나 기획자가 모두 특정한 실천가가 되어야 하는 것은 아니지만 적어도 이렇게 달라진 미술 환경 속에서 미술의 생산, 소비, 유통에 대해 관심을 가지고 있어야 하고, 미술을 둘러싼 제도나 행정 시스템 등의 새롭게 제기되는 영역에 대해 이전과 다른 방식으로 관심을 가지고 적응해야 한다고 생각합니다.

또한 큐레이터라고 말하는 분들 역시 단지 신기하고 기발한 미술 문화를 발전시킬 수 있는 전시 아이템을 기획하는 역할도 중요하지만, 이를 매개하고 실행하는 사람으로서 기존의 관성화된 역할에 국한되지 말고, 미술 정책에 대한 기획이나 행정적인 시스템을 디자인하고 프로세스를 개발하는 역할 역시 굉장히 중요하다는 생각이 많이 들었습니다. 물론 재미있고 실험적인 기획을 통해 미술사적으로 훌륭한 전시를 만들고, 전시를 보는 이들에게 즐거움을 주며 시각적으로 향유시키는 역할도 중요합니다. 하지만 그것들이 실질적으로 가능하게 하는 시스템이라든가 환경들, 제도에서 벌어지는 미술 정책에 대해서도 미술 전문성을 가진 기획자나 작가들이 충분히 자기 발언들을 해야 되고 관심을 가져야 한다고 생각합니다. 이는 최근 들어 더욱이 중요한 문제인 것 같습니다. 그만큼 최근의 미술 환경, 미술 지형들이 많이 바뀌고 있기 때문이지요. 이러한 달라진 환경들 속에서 추상적이고 일반적인 문제점을 말하기보다는 실제로 어떠한 프로그램과 정책이 문제점이며, 거기에 대한 어떤 인프라나 시스템 등이 필요한지 논의해야 하지요. 이러한 문제들을 해결

지루한 반복과
큐레이터의 일

할 수 있는 구체적이고 현실적인 방안들이 제시되도록 공동의 관심 영역을 확장시켜야 한다는 것입니다.

큐레이터의 역할이 이전보다 훨씬 확대되고, 달라진 환경 속에서 새롭게 요구되는 역할을 부여받고 있는 것 같습니다. 이런 역할들이 갈수록 동시대 큐레이터들에게 요구되는 어떤 덕목 중 하나가 되어가고 있다는 생각이 듭니다.

환경과 시스템 문제를 논의할 때 기금과 더불어 레지던시 프로그램이 빠지지 않는데요. 우리나라의 레지던시 프로그램에 대해 이야기해보고자 합니다. 현재 우리나라 레지던시 프로그램의 상황은 어떤가요?

지방부터 시작하여, 국공립미술관, 창작 공간, 창작촌 등이 일단 많이 생기고 다양해지고 있습니다. 하지만 너무 '대동소이'하다는 것이 문제인 것 같습니다. 또한 예전보다 작가들도 레지던시 공간을 분명히 많이 활용합니다만 동시에 많은 문제점도 생겨나고 있습니다. 정말로 작가들에게 필요한 공간을 제공하고 지원을 해주는 것이 아니라 먼저 공간 인프라만 만들어놓고, 거기에 맞는 프로그램은 짜이지 않는 경우가 많습니다. 그냥 여러 공간들을 도는 레지던시 유목민 같은 작가들도 많이 생기고 있는데, 이를 보면 레지던시가 아직 문화로서 정착하지 않은 것 같습니다.

레지던시도 진화해야 한다고 생각하지만 아직은 실험 단계에 있습니다. 작가를 지원한다는 것이 단순히 공간만 지원하는 것이 아니라 그 안에서 기본적으로 여러 가지 커뮤니케이션 장을 만든다든가 레지던시 프로그램 자체가 지역의 커뮤니티라든가 하는, 도심 활성화에 어떤 기여를 할 수 있는 여러 가지 방법들이 모색되어야 하지요. 레지던시 프로그램은 작가들에게 공간만 제공하는 것이 아니라 동시에 자극의 계기가 되어야 하고, 교육, 시설 지원을 포함한 다양한 프로그램들이 동시에 진행되어야 합니다. 아울러 각각의 환경이나 공간적 맥락에 부합할 수 있는 특성화된 레지던시를 통해 보다 전문화된 레지던시 공간의 창출을 모색해야 합니다. 또한 전체적으로 이러한 특성화된 레지던시 프로그램의 운영을 통해 작가들이 보다 다양한 방식으로 교류의 장을 만들 수 있는 공간으로 거듭나야 하겠죠.

예술 활동 중 본인의 현재 관심사는 무엇인가요?

최근에 '서울시 도시갤러리프로젝트'라는 공공미술 관련 프로젝트에 참여했었습니다. '서울시 도시갤러리프로젝트'는 좁은 의미의 공공미술을 넘어 시

단위에서 체계적으로 진행된 공공미술이에요. 장소 기반형 공공미술은 물론 커뮤니티 활성화를 위한 공공미술까지 다양한 시도를 할 수 있었던 프로젝트였지요. 활동 중 이른바 '장소 만들기(place making)'와 같은 도시 자체를 활성화시키는 일에 관심을 갖게 되었습니다. 이런 과정을 통해, 장소, 공간, 도시의 중요성은 물론 건축, 공공 디자인, 도시계획 등 예전에 고민하지 않은 영역까지 관심을 확장할 수 있는 기회가 되었지요. 특히 건축의 경우에는 미술 문화의 확장이란 측면에서도 그렇고, 도시 공간의 조형적이고 일상적인 면을 만들어가는 데 있어서도 굉장히 중요한 분야라는 것을 확인할 수 있어 상당히 흥미로웠습니다. 좁은 의미의 미술이 아닌 일상의 공간을 만들어가는, 조각 이상의 조각 같은 느낌들 말입니다. 동시에 도시 디자인, 공공 디자인 등의 디자인 분야에도 이전보다 훨씬 더 관심을 갖게 됐지요. 일상의 문화를 만들어가는 현실적인 분야니까요. 기본적으로 미술이든 디자인이든, 함께 향유하는 시각문화의 구체적인 현실이나 그 작동에 있어서는 일맥상통하는 면이 있는 것 같습니다.

작년에 전시 차 런던을 방문했던 것으로 알고 있는데요. 이번 전시는 예술가들에게 '예술가로 살기' 위해 어떤 생각을 가지고, 어떤 활동을 하는지 살펴보고, 현재 벌어지고 있는 예술가들의 활동을 통해 현대예술의 새로운 비전과 의미를 생각해보는 기회를 마련하고자 기획된 전시입니다. 영국에서의 전시 경험으로 영국의 현대예술(현대미술, 작품, 예술 문화 등)에 대해 말씀해주셨으면 좋겠어요.

그냥 남들 아는 만큼 알고 있습니다. 워낙 YBAs 같은 사례들이 많이 알려진 경우들이라, 저도 학생들 수업에 많이 소개할 정도로 꾸준한 관심이 있었고, 영국 현대미술의 흥미로운 진행에 대해 관심을 가지고 있었습니다. 작년 전시의 경우 전시 장소 주변이 영국의 이스트 지역이었는데, 예전 공장 지대로 슬럼화한 곳이 미술을 중심으로 문화 공간화되면서 지역 자체가 새롭게 재생되는 그런 문화적 환경이 무척이나 흥미로웠습니다. 동시에 런던의 공공 디자인이나 다양한 문화적 인프라 등도 인상적이었는데, 다른 지역을 경험하지는 못했지만 영국이 대체적으로 예술을 통한 도시 재생에 있어 앞선 경험적 사례를 갖고 있다는 생각을 다시 한 번 하게 됐지요. 그런 면에서 최근 우리나라에서 진행되고 있는 여러 공공 프로젝트들의 선행 사례로서 일정 부분 비슷한 점이 있다는 느낌 또한 받게 되었습니다.

어떤 부분에서 우리나라와 많이 비슷하다고 느끼셨나요?

정확히 말해 비슷하다기보다는 영국의 사례들이 그만큼 우리와 가깝고도 비슷한 현실로 자리하고 있다는 일종의 동시대적 현실성 때문에 그렇게 느꼈던 것 같군요. 영국의 경우 현대미술도 그렇지만 국가의 이미지를 제고하는 데 있어서 예술 문화 정책을 비교적 성공적으로 구현한 나라라고 생각합니다. 아울러 공공 디자인, 공공미술 등의 다양한 정책적 노력을 통해 도시 문화를 만들어가는 데 있어서도 많은 경험을 가지고 있지요. 그런 면에서 현재의 우리와 연결될 지점도 상당히 많이 있다고 생각합니다. 또 그러한 앞선 사례들의 다양한 경우들에 대해 세심하게 조사, 연구하는 것이 필요하고요. 앞서 말했듯 우리의 경우 해외의 성공한 사례의 결과만을 너무 손쉽게 따라 하려는 경향이 많기 때문에 각각의 특수한 환경과 조건 속에서 힘들게 진행된 구체적인 사례들에 대해, 다시 말해 실패의 경험에 대해서도 더 많이 알아야 하지 않나 싶습니다.

예를 들면 미술 경영에서 교과서처럼 이야기되는 '구겐하임빌바오미술관(Guggenheim Billbao Museum)'의 성공 사례가 미술관을 통한 지역 재생의 사례들로 많이 회자되고 있는데요. 보이는 단면 이외에 실제로는 지역 커뮤니케이션을 위해 어떤 노력들을 했는지 그리고 생각하는 것보다 더 많이 유지보수나 관리 등에 힘쓰고 노력하고 있다는 것을 알아야 하지요. 그걸 짓기 위해서 주민의 동의를 얻고 주변 환경과의 마찰을 견뎌내며 얼마나 많은 어려운 과정을 거쳤겠어요. 이렇듯 그들이 무수한 시간을 들여 어떠한 노력을 전 방위적으로 어떻게 했는지에 관해 고민해봐야 할 것입니다.

어쩌면 보이는 결과보다는 과정 속의 실패라든가 어려웠던 부분에서 교훈을 얻어야 되는데, 현재 우리나라는 완성되고 성공한 결과만 갖고 제한된 시간, 예산의 조건 속에서 이를 성취하려는 경향이 있습니다. 이 경우 사업의 성공 역시 쉬운 일이 아닐뿐더러 사업의 지속성을 담아내는 것초차 어려울 수밖에 없습니다. 그렇기 때문에 미술 정책이나, 지원, 공공미술 등의 실행들이 단지 표면적으로 보여주기 위해, 또는 성과를 내기 위해서만이 아니라, 시간을 가지고 사회와 시민, 예술이 함께 의견을 나눠야 합니다. 이렇듯 서로 이해하고 준비하는 시간들을 통해 예술의 정당성을 만들고, 함께 공유해나갈 수 있었으면 합니다. 공공 공간 프로젝트에서 중요한 것은 공간 이상으로 '시간의 문제'란 생각이 늘 들더군요.

인터뷰를 통해 많은 문제점들에 대해 이야기를 나누었는데요. 요즘 고민하시

민병직
Min Byung Jic

는 부분에는 어떤 것이 있을까요?

요즘 생각이 많습니다. 우리나라에서 10년 동안 큐레이터라는 직함을 달고
여러 가지 일들을 경험했지만 현재의 입장에서도 그것이 무엇인지 잘 모르겠
습니다. 아니, 다시 생각 중에 있습니다. 견문이 적은 탓도 있겠지만 워낙 제한
된 조건 속에서의 여러 짧은 경험들로 인해 큐레이터에 대한 진정성 있는 고민
을 할 기회가 적었던 것 같습니다. 그래서 지금은 일하는 초반에 느꼈던 큐레
이터란 무엇인가, 하는 문제 설정을 다시 해보려 합니다. 그 과정을 통해 제가
할 수 있는 큐레이터로서의 구체적인 역할과 향후 방향에 대해 다시 고민하고
있습니다.

어렴풋하게라도 답을 찾으셨나요?

아직 답은 모르겠습니다. 하지만 '어떤 역할을 해야겠다'는 생각은 많이 듭니
다. 요즘의 큐레이터는 기획과 창작의 역할보다 일종의 매개자나 중재자 역할
그리고 실행자 역할을 많이 하고 있습니다. 작가와 작업 그리고 제도적인 공
간, 나아가 예술과 사회, 행정 등을 매개하고 중재하는 이가 큐레이터인 거죠.
다만 일반 경영이라든가 행정이라는 것과 다르게 미술 분야 특유의 창의적인
매개자로서의 '크리에이티브한' 요소의 첨가가 필요하다고 생각합니다. 다시
말해 창의적인 요소를 기반으로 행정적이고 제도적인 운영과 매개 역할을 해
야 한다는 것이죠. 그런 면에서 현실적이면서도 유용하고, 많은 사람들이 미
술 문화를 즐길 수 있도록 하는 큐레이터의 다양한 역할에 대해 관심이 많습
니다.

예술 활동을 통해 궁극적으로 추구하시는 게 있다면요?

그냥 재미있었으면 좋겠습니다. 사실 제가 미술 쪽 일을 하게 된 것도 예술이
재미있어 보였기 때문입니다. 어렸을 때부터 낭만적인 삶에 대한 동경이 있었
는데요. 제 스스로 즐거워지고 싶었기 때문에 이 일을 선택하게 된 것이죠. 옛
날 '버전'으로 낭만적인 것들이지만, 다시 말하자면 딱딱하고 건조한 사회의
책임에 편재되어서 기계 부품처럼 살아가는 것이 아니라 스스로 유연하게 살
고 싶었습니다. '날라리'라 불려도 상관없을 만큼의 즐거운 삶을 살았으면 했
지요. 그리고 거기서 좀 더 나아가서 제가 느낄 수 있는 즐거운 삶들을 다른 사
람들도 누리고 향유했으면 좋겠다고 생각해 그런 점에 대해 많이 고민하고 있

습니다.

이야기를 들어보면 문화를 향유하고 즐기는 것이 중요한 핵심인 것 같네요. 문화를 같이 향유하고 즐긴다는 것은 소통으로도 이야기할 수 있는데요. 본인이 생각하는 소통이란 무엇인가요?

물론 소통은 다양한 방식으로 이루어진다고 생각합니다. 하지만 소통의 구체적이고 물질적인 측면에 대한 인지가 중요한 것 같습니다. 소통에는 구체적인 주체와 대상이 있어야 하고, 소통을 위한 기본적인 맥락과 환경이 있어야 합니다. 그것이 가능하기 위해 일정한 물리적인 것들이 필요하지 않나 싶습니다. 예를 들어 모두 다 소통을 원하고 있고 그렇게 노력하고 있지만 적절한 형태의 물적 조건들이 있어야 그것이 가능해지는 경우가 있지요. 소통 대상과 주체에 따라 각기 다른 소통이 이루어지니까요. 그런 식으로 각각의 소통에는 구체적인 물질성이 있고, 각각의 소통 역시 그만큼 다양하고 다릅니다. 단적인 예를 들자면 제가 아까 많은 사람들과 즐거움을 향유하고 싶다고 했지만 상대적으로 보면 저는 예술 쪽에서 훈련받고, 공부한 사람이기 때문에 제가 생각하고 만족한 것들을 많은 사람들과 향유하기에는 어느 정도 한계가 있을 수 있다는 생각이 듭니다. 엄밀하게 말한다면 좋은 전시라고 했을 때 (기본적으로 기획자인 제 논리대로 한다면) 많은 사람들이 들어오는 전시가 좋은 전시라고 말할 수 있겠죠. 하지만 그런 전시가 반드시 좋은 전시라고 말할 수 있는 것은 아닙니다. 어떻게 보면 이는 많은 사람들이 향유하게끔 하는 전시인가 하는 문제와 연관된 소통이라고 생각합니다. 물론 관람객이 많은 전시도 중요하지만, 또 다른 질적인 측면에서 생각해보면 동시대 역사나 미술사적으로 어떠한 영향력을 미치고 또한 소위 말하는 소수의 관람객들과 소통을 할 수 있는가 하는 면에서도 생각해볼 수 있는 전시가 좋은 전시라는 생각이 듭니다. 소통의 다양성을 고려해본다면 힘들긴 하지만 분명히 가능한 소통입니다. 반면 단순히 관람객 수가 많은 전시보다는 많은 사람들이 편하고, 합리적인 방식으로 이해할 수 있도록 만들어 대중들의 많은 관심을 받게 하는 전시도 좋은 전시로 소통되었다고 할 수 있습니다.

그렇게 보자면 결국 모두 소통이라는 말 아래 이루어지지만 수위 문제도 있는 것 같고, 매번 소통의 방식도 각기 다르지요. 이런 식으로 소통은 분명 여러 가지 많은 의미들을 포함하고 있습니다. 그렇게 보자면 어떤 소통인가에 대한 전략적인 판단이 우선 중요합니다. 각각의 소통의 측면에 대해 구체적인 실현의 문제가 중요하게 남지요. 예술적 소통의 경우 소수의 아방가르드적(아방

가르드화한) 소통이나 대중적(대중화한) 소통이 늘 공존한다는 데 어려움이 있는 것 같습니다. 1960, 1970년대 유럽의 누벨바그 같은 실험적인 영상들도 당대에는 소수를 위한 소통이었지만 지금은 그런 영상들이 일반화되고 있지요. 이런 면에서 모두를 위한 소통을 꿈꾸지만 그것을 가능하게 하는 형식적이고 질적인 면에서의 소통을 위한 노력들, 그 가능성을 확대하기 위한 실험적인 소통도 중요한 것 같습니다.

이처럼 예술은 결국 다양한 방식의 소통을 통해 작가와 향유자, 나아가 사회와 당대의 많은 문화와 함께 소통해야 합니다. 바로 그 점이 가장 중요한 점입니다. 저는 그것이 가능해질 수 있는 다양한 방법, 장치, 제도, 환경을 만들어가는 데 관심이 많습니다. 당장은 불가능해 보일지라도, 현실화될 수 있는 다양한 경우의 가능성들을 고민하고 예측하면서 궁극적으로 이를 실현시키려는 많은 노력을 해야겠지요.

65

지루한 반복과
큐레이터의 일

우리는
무엇을 해야 하는가

바이홍
Bye Hong

바이홍은 갤러리킹 대표이자 디렉터다. 갤러리킹은 2004년 온라인을 시작으로 2006년에는 오프라인 공간을 오픈하였다. 바이홍은 '다중풍경', '홍벨트 페스티벌', 《카페아트마켓전》, 《인물징후전》 등 참신하고 실험적인 전시와 프로젝트를 기획하며 미술과 대중의 소통을 위해 활동했다. 또한 작가와 함께 길을 만들어간다는 모토 아래 국내외 젊은 작가들과 네트워크를 형성하며 젊은 신진 작가 발굴에 앞장서고 있다.

바이홍
Bye Hong

이윤정 안녕하세요. 간략하게 본인에 대한 소개 부탁드릴게요.

바이홍 안녕하세요. 갤러리킹의 디렉터이자 큐레이터인 바이홍입니다. 갤러리킹은 2004년 온라인으로 시작했고, 2006년 오프라인 공간을 오픈했습니다. 공간 오픈 초기에는 미술과 대중의 소통을 갤러리의 지향점으로 삼았으며, 현재는 미술계 내에서 소소한 미시적 담론들을 만들어나가는 것을 목표로 활동하고 있습니다.

갤러리킹의 대표로도 계시는데요. 갤러리킹에서는 어떤 전시들이 이루어지나요?

현재까지는 오프라인 공간 자체가 생긴 지 그리 오래되지 않았고, 갤러리 자체가 취하는 작가 층들이 젊기 때문에 10~20년의 장기적인 계획보다는 순발력을 요하는 전시들을 많이 기획했습니다. 그런데 적어도 현재 동시대 한국 미술계에 비추어봤을 때 갤러리킹 같은 내적으로는 기획 공간이자 외적으로는 규모가 크지 않은 공간의 경우 전시에 대한 휘발성이 강한 것이 사실입니다. 그래서 앞으로는 큰 범주의 주제의식을 가지고 몇 년 후에 성과를 이뤄낼 수 있는 전시를 기획할 예정입니다.

확실히 갤러리킹에서는 젊은 작가들의 전시가 많이 이루어지고 있더군요.

그렇죠. 젊은 작가들의 전시가 많을 수밖에 없는 이유는 신생 공간이기 때문

우리는 무엇을
해야 하는가

이에요. 또 젊은 기획자가 수용할 수 있는 폭이 있고, 신생 공간으로서 작가와 함께 가야 하는 길이 있지요. 이미 '히스토리'를 쌓아가고 있는 작가들과 함께 한다고 하여 그 공간이 갑자기 성장하는 것은 아니기 때문에 같이 성장할 수 있는 젊은 작가, 신진 작가들의 전시가 많이 이루어지고 있는 것이죠. 한마디로 그들과 함께 성장해가고 있는 중입니다. 그리고 현재는 과거보다 좀 더 성장했기 때문에 또 거기에 맞는 작가들의 전시가 진행되고 있습니다.

시간이 흐름에 따라 신생 공간이 성장하고, 초기에 함께 전시를 한 작가들도 함께 성장하는 것 같아요. 그렇게 서로의 이해도가 더 높아지고, 새로운 변화를 추구하는 환경을 만들어나가는 것 같습니다. 어떠신가요?

현재 신생 공간의 입장에서 기존의 대안 공간들을 보면 어느 면에서 권력화되어 있어요. 하지만 그러한 공간들이 있었기 때문에 현재 우리 같은 공간이 존재하고 있다고 생각해요. 이는 또한 우리 공간 때문에 다른 공간들이 존재하게 되는 이유기도 하고요. 그리고 그 다음의 공간들은 또 다른 변화를 시도하기 때문에 그 다음 역할을 해주게 되고, 그렇게 해서 끊임없이 어떤 이야기나 구조를 생성해나가게 되는 거죠. 작가들 역시 시간의 흐름에 따라 변해가고 있는 공간들을 대하는 방법들도 달라져야 하겠죠. 갤러리 또한 변해가기 전의 태도로 작가들을 대하면 안되겠고요. 서로 간에 끊임없이 성숙해져야 겠죠.

기획자로서 발로 직접 뛰며, 현장에 직접 나가 많은 작가들을 만나고 계신 것 같습니다. 요즘 작가들의 작업을 어떻게 보고 계시나요?

요즘 작가들의 작업에 대해서 정확하게 어떤 판단을 가지고 말하기란 어렵습니다. 하지만 제가 느낀 점은 자기의 정체성, 자신만의 작품 언어가 좀 부족하지 않나 싶습니다. 굉장히 시각적이거나, 혹은 그 시각적인 표현이 어디에서 영향을 받고 있는지조차 모르는 표면적인 작업들이 많이 보이고 있습니다. 어찌 보면 살얼음판 같다고 느껴집니다. 외부로부터의 영향, 현 시대의 충격을 있는 그대로 받을 뿐 그것을 자신의 것으로 소화하고 창출해내는 것에는 굉장히 약한 것 같습니다. 하지만 이를 완전히 작가만의 문제라고 말할 수는 없지요. 이는 사회 시스템의 문제 때문이라고도 생각합니다. 다른 한편으로 상위 시스템이 굉장히 게으르고, 상위 시스템을 구축하는 사회 구조에 문제가 있다고도 생각하고요. 작가를 보호할 수많은 기획자, 비평가, 갤러리들이 존재

바이홍
Bye Hong

해야 하는데, 이런 공간들이 점차 사라져가기 때문에 작가들 또한 그렇게 흘러갈 수밖에 없다고 생각합니다.

상위 시스템의 문제점에 대해서 말씀해주셨는데요. 전시 공간을 운영하는 동시에 전시 기획 일도 함께 진행하고 계신데, 우리나라가 예술 활동을 하는 데 있어 어떤 환경이라고 생각하세요. 그냥 이곳에서 활동하시면서 느꼈던 점을 솔직하게 말씀해주셨으면 합니다.

상위 시스템의 문제라면 어느 면에서 기득권을 획득한 기존 공간과 자신만의 가치를 만들어가야 하는 신생 공간들 사이의 복잡다단한 문제기도 하지요. 이에 대한 이야기를 해야 할 것 같습니다. 현재 신생 공간들이 기존의 기득권층으로 들어가기에는 역사가 짧습니다. 기존의 대안 공간 아래에 있는 신생 대안 공간들은 자신만의 색을 만들어내는 과도기에 있다고 봅니다. 지원 제도에 있어 여전히 동시대 미술을 지원하지만 이는 기존의 대안 공간 혹은 그 역할, 방법으로 고스란히 지원하는 것입니다. 현재 신생 대안 공간의 출현과 활동이 빈번해지고 있고, 이를 통해 한국 내에서 또 다른 역사들을 만들어내고 있습니다. 그러나 그것을 받아들이는 데 있어 서로 간에 약간의 시간 차가 있는 것 같아요. 다시 말해 미술계의 활동에 있어서 제도나 시스템이 생각하는 시간과 현재 신생 공간이 생각하는 시간에는 차이가 존재한다는 것이죠. 지금은 시간 차를 줄여나가는 과정으로서 과도기라고 생각합니다.

갤러리킹의 경우, 2004년에 온라인을 시작으로 활동한 지 횟수로 약 6년이 되어가고 있는데요. 대안 공간을 이야기할 때 1세대 대안 공간 그리고 신생 공간이라고 구별을 짓고 있습니다. 기존의 대안 공간과 신생 공간의 시간 차가 생기는 이유는 무엇일까요?

기존의 대안 공간(1세대 대안 공간)과 신생 공간 사이에서 신생 공간이 겪는 어려움은 분명이 있습니다. 기존의 대안 공간이 불모지 같은 환경에서 동시대 미술의 주요한 지점을 쌓았지만 쉽게 권력화되었던 부분도 있습니다. 물론 권력화가 나쁜 뜻만을 의미하진 않습니다. 그들의 활동으로 인해 한국 미술계에 넓고, 다양한 예술이 존재할 수 있었으니까요. 다만 그런 구조적인 것들이 오히려 새로운 구조를 창출하는 신생 공간들에 어려움이 될 수도 있다는 것입니다. 흔히 공간을 1세대, 2세대 등으로 구별합니다. 아이엠에프(IMF) 이후 생긴 1세대 대안 공간을 제외하고는 대부분의 공간들은 신생 공간이라고 보면

되지 않을까요. 그리고 그만큼 사람들의 인식이 꽤 좋아진 편은 아니지만, 그나마 조금은 좋아졌다고 봅니다.

사람들의 인식이 좋아졌다는 것은 미술을 전공하지 않은 일반인의 인식이 좋아졌다는 것을 의미하나요?

일반인이라는 말보다 미술 대중의 인식이 좋아졌다는 표현이 맞을 것 같군요. 감각적인 시각에 의해 작품을 보는 것에서 자신의 사고를 할 수 있는 시각으로 올라섰다는 의미입니다. 또한 이런 역할들은 기존의 1세대 공간들이 많이 담당하였지요.

시스템 문제에 대해서 많은 말씀을 해주셨는데요. 기획을 하고 공간을 운영하는 데 있어 사회적 제도나 환경, 자본에 대한 이야기를 배제할 수는 없을 것 같네요. 우리나라가 창작 활동을 하기에 흥미롭고, 재미있는 곳이기도 하지만 힘든 곳이라고도 합니다. 현재 우리나라의 창작 환경 혹은 시행되고 있는 사회의 경제적 지원이나 제도에 대해 어떻게 생각하시나요?

지금의 한국 미술의 문제를 단순히 한국 내의 자본이나 프로그램 등 기본적인 시스템 문제로 치부하는 것은 문제가 있지요. 그보다는 여전히 미술 대중의 폭이 좁기 때문에 기존의 패러다임이 변화해야 하는 시기라고 생각합니다. 사람들이 가진 미술의 인식 구조를 성장시켜야 하고, 새로운 신생 공간에 의해서 새로운 구조로 또 다른 패러다임을 만들어내야 하는 거죠.

현재 미술 대중의 폭이 넓어졌다고 했는데요. 어디서 그런 점을 느끼시나요?

앞에서 말한 것처럼 꽤 넓어지지는 않았지만, 기존보다는 넓어졌다고 생각합니다. 이런 점들은 시장에서 많이 느꼈습니다. 몇 년 사이 일반 카페에서 작품 전시를 하려고 하고, 또한 적극적인 작품 판매를 시도하지 않았는데도 예전에는 갤러리 문조차 열기 힘들었던 사람들이 이제는 성큼 문을 열고 들어와 작품을 보고 가격을 물어봅니다. 이는 단순히 작품을 팔고 사는 시장의 문제뿐만 아니라 작품에 대한 관심과 흥미가 높아지고 있다는 것을 의미합니다. 또한 작품의 구매는 또 하나의 구조를 변화시킬 수 있는 계기가 될 것입니다. 그리고 주변의 다층적인 면들에서 미술이 조명받고 부각됨으로써 많은 사람들이 전시 공간을 찾는 것을 보면 미술에 대한 사고들이 많이 변화하였다고 생각됩니다.

공간이 지향하는 바에 맞는 작가와 전시가 기획되어야 하며, 또한 이에 맞게 앞으로의 방향성을 잡아가야 한다는 말씀을 하셨는데요. 그렇다면 예술 활동을 함에 있어 전시 공간으로서 갤러리킹이 추구하는 궁극적인 목표는 무엇인가요? 기획자로서의 궁극적인 목표도 말씀 부탁드립니다.

저 같은 경우에는 전시 공간을 운영하는 동시에 기획을 하고 있기 때문에 지향하는 바가 일치할 수밖에 없어요. 그렇기 때문에 제가 지향하는 바로 최대한 공간을 이끌려고 노력하지요. 지향하는 바에 구체적인 이름이나 명사들은 없습니다. 그동안 미시적인 담론들을 해왔는데, 앞으로 좀 더 욕심을 내자면 미술사가 될 만한 전시를 만드는 것이 꿈입니다. 그게 한국 미술사가 될지, 아시아 미술사 또는 나아가 세계의 미술사가 될지는 모르겠습니다. 이것이 가장 큰 목표입니다. 그리고 좀 더 현실적으로는 이제까지 순발력을 요하는 전시들을 해왔다면 앞으로는 일정한 기간을 두고 주제를 설정하여 그 안에서 전시를 기획하려고 합니다. 그리고 그 속에는 예술을 바라보는 저의 안목도 있을 것입니다. 지금은 단순히 순발력으로, 혹은 젊은 작가들을 통해 컨템퍼러리 아트를 끌고 가기에는 미술시장의 토대가 무너진 상태입니다. 그리고 공간이 한 단계 올라가기 위한 일시적인 담론들을 만들어가기에 더 힘든 시기라고 생각합니다.

말씀처럼 시간이 흐름에 따라 미술계가 변화하고 있고, 또한 2000년대 이후부터 컨템퍼러리 아트, 또는 한국 현대미술이라는 논의도 활성화되었습니다. 이런 변화와 환경들 속에서 한국 현대미술의 아트신을 대표하는 키워드는 무엇이라고 생각하시는지요?

2000년 이후의 한국 미술계를 보면 '마켓'이 많은 화두가 되었습니다. 그리고 '팝(pop)'도 많이 회자되었지요. 하지만 이 질문에 대해 고민해보아야 할 점은 2000년대 이후 또는 그 이전에 '한국 미술이 있었는가?' 하는 것입니다. 그리고 또한 '한국 미술이 있었는가?'의 문제를 떠나서 '지금 우리가 할 수 있는 미술은 무엇인가?' 하는 고민을 해야 할 시점이라고 생각합니다. '우리가 무엇을 해야 하는가?'에 대해서도 이제 답해야 할 때가 되었다고 봅니다.

그렇다면 본인이 생각한 답은 무엇입니까?

아직은 잘 모르겠습니다. 좀 더 생각해봐야 할 부분이지요. 그동안의 한국 미

술은 시간을 두고 역사의 겹을 쌓아온 것이 아니라 급박하게 진행되어왔습니다. 그래서 지금은 오히려 차분히 시간을 두고 기획하고, 작가들과 함께해야 겠지요. 그리고 작가들은 스스로 자신의 정체성을 찾아나가는 시점이라고 생각합니다. 또한 마케터들은 다양한 작품들을 선보이는 시기이기도 합니다. 그럼으로써 대중의 인식도 변모할 것입니다. 이러한 관계들이 어떻게 영향을 주고 발전할 것인지, 그리고 그로 인해 앞으로의 한국 미술이 어떻게 될지는 잘 모르겠습니다. 우리는 지금 한 사회에 머무르는 것이 아니라 세계와의 관계 속에 살아가면서 다양한 매체와 문화를 접하고 있습니다. 하지만 이런 세계화 속에서 기획자, 작가, 마케터 등 어느 분야가 되었든지 자신만의 세계를 구축하지 않으면 소비되고 지워질 것입니다. 그렇기 때문에 지금 '우리가 무엇을 해야 하는가?'에 대해 답할 시기라고 생각합니다.

예술에 있어서 자기 세계의 구축, 자신의 정체성을 찾아가는 것이 중요하다고 말합니다. 그렇다면 기획자가 해야 할 일은 무엇이라고 생각하시나요?

1~2년을 내다보는 안목이 아니라 10~20년을 내다볼 수 있는 안목이 필요하며, 또 한편으로는 적절한 검증 시스템이 필요합니다. 가치판단의 기준은 굉장히 개별적이지만 이것들이 모여 하나의 체계가 만들어지도록 검증 시스템이 필요하다는 것이죠.

그렇다면 어느 정도의 보편성을 가지고 있어야 한다는 의미입니까?

흔히 보편성이라고 이야기하지만, 보편성은 위험한 단어예요. 그보다는 자신의 가치판단 기준을 세울 수 있는 능력이 필요하다는 것을 의미합니다. 하지만 이것은 지금 시대에 판단할 수 있는 문제가 아니라 이후의 시대, 이후의 시간에 판단할 수 있는 문제인 것 같습니다.

가치판단은 지극히 주관적인 부분이군요.

주관적이라기보다는 감각적이라는 표현이 좋을 것 같군요. 이성적인 부분만큼 감각은 또 다른 이름입니다. 현장에 있는 사람들이 끊임없이 연구하고, 예술들과 만나고 이야기하면서 생기는 감각적 가치판단은 이성적 판단만큼이나 뚜렷한 기준이 될 수 있다고 생각합니다.
담론을 형성하려는 소통이란 어려운 일인 것 같네요.

바이홍
Bye Hong

그렇죠. 담론을 형성 못할지도 모릅니다. 하지만 안 하는 것보다 낫지 않을까요. 앞서 기존의 대안 공간에 대해서 이야기했지만 뭔가 우리 것만의 이야기를 만들어내지 않으면 기존에 만들어진 구조, 담론, 시스템 등에 흡수되거나 사라져버립니다. '담론'이라는 건 우리 것을 만들어내기 위한 하나의 언어일 수도 있습니다. 물론 실패할 수도 있지요. 새로운 담론 형성이 실패할 수 있고, 실패 과정 속에 제가 있고, 갤러리킹이 있을 수 있겠지요. 하지만 그건 분명 어느 누군가의 역할이라고 생각합니다. 그리고 시간이 흐름에 따라 분명 변화는 있습니다. 그렇다면 그 변화를 좋은 방향으로 이끌어갈 수 있는 역할을 할 수 있었으면 하는 바람입니다. 누구나 할 수 있는 일이며, 그중에 제가 할 수 있는 하나의 일이기도 하고요.

이번 전시는 예술가들에게 '예술가로 살기' 위해 어떤 생각을 가지고, 어떤 활동을 하는지 살펴보고, 현재 벌어지고 있는 예술가들의 활동을 통해 현대예술의 새로운 비전과 의미를 생각해보는 기회를 마련하고자 기획된 전시입니다. 영국의 현대예술(현대미술, 작품, 예술 문화 등)에 대해서는 어느 정도 알고 계실 텐데요. 영국에 가고 싶다면 그 이유는 무엇인가요?

영국 '미술'에 관심이 있다기보다 영국 '문화' 전반에 관심이 있습니다. 영국 미술로 범위를 한정시키기에는 영국 작가의 작품이 미국, 독일 혹은 우리나라에서도 소개되고 유통되고 있지요. 앞서 말한 세 나라가 '컨템퍼러리'의 대표적인 나라로 서로 간의 교류 지점이 자유롭게 이루어지고 있습니다. 그런 지점의 대표 격인 영국으로 가서 큰 흐름을 보고 싶다는 것이 영국에 가고 싶은 이유라 말할 수 있겠죠. '미술'이라는 범위로 한정시키기에 현재는 굉장히 전지구적인 시대죠. 다른 방식으로 말하자면 현시대는 영국에서 활동하는 작가든, 한국에서 활동하는 작가든 실시간으로 모든 것을 보고 함께 공유할 수 있는 시대가 됐습니다.

말씀하신 것처럼 현재 우리나라에서도 많은 해외 전시들이 기획되고 있고, 반대로 우리나라 전시가 해외에서 선보이는 경우도 있습니다. 때론 우리나라 예술가들이 해외에 가서 직접 전시를 기획하는 활동들도 많아지고 있고요. 이런 현상에 도움이 될 수 있는 말씀 부탁드릴게요.

앞서 이야기했듯이 무조건적인 환호와 자본에 의해 움직이는 상업적인 전시보다는 좀 더 준비된 실체를 볼 수 있는 전시들이 많이 기획되었으면 합니다.

대형 미술관이나 박물관에 '히스토리' 있는 작가들의 전시나, 상업주의에만 연연한 수익 창출이 가능한 전시들 위주로만 기획되고 있습니다. 국제교류전의 경우에는 주로 기획 공간들이 많이 진행하는데, 피상적인 경우가 많은 것 같더군요. 각각의 전시 또는 작품만 교류하는 것이 아니라 문화를 교류할 수 있는 내용의 실체들이 명확했으면 합니다. 해외 작가의 작품이라고 다 작품성이 있는 것도 아니고 무조건 돈이 되는 것도 아닙니다. 다양성을 위해서는 여러 요소가 있는데, 각각의 나라에서 어느 요소, 어느 부분들이 필요한지 충분히 대화하고 이해할 수 있는 준비 기간이 필요하다는 말입니다.

대표님 얘기를 듣다 보니 앞으로 우리가 해야 할 일들이 많은 것 같습니다.

어쩌면 해야 할 일이 많은 것이 아니라 포기해야 할 일들이 많아지는 걸지도 모릅니다. 모든 일을 다 할 수는 없으니까요. 각자의 자리에서 각자의 역할을 잘하는 수밖에요. 이번 전시를 준비하는 기획자로서 역할을 충실히 해줘야 하고, 작가도 혹은 비평가도 각자의 역할을 충실히 해줘야 합니다. 그 속에서 저는 하나의 기반을 만들기 위한 역할을 하려고 합니다.

앞으로 작업을 하려는 신진 작가들에게, 혹은 신진 기획자들에게 어떻게 활동하라고 말해주고 싶으세요?

작가, 기획자, 문화 활동을 하려고 하는 이들에게 중요한 것은, 상호 간에 '겸손'한 인간적인 면이 아닌가 합니다.

바이홍
Bye Hong

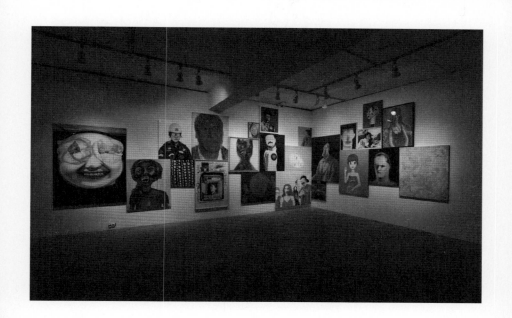

《인물 징후》전 전시 전경

남과 북

선무
Sun Mu

'얼굴 없는 작가'인 선무는 탈북 작가다. 《Korea
Now》(갤러리 상상마당, 2009), 《세상에 부럼 없어라》
(갤러리 쌈지, 2008), 《행복한 세상에 우리는 삽니다》
(대안 공간 충정각, 2008)의 개인전을 통해 작가 자신
의 과거와 현재의 삶을 통해 남북한 사람들이 사는 세
상 이야기를 담으며, 남북 사람들의 인식 차이, 시선
등에 대해 논의하고 왜곡되지 않은 북의 현실과 진실
을 이야기한다. 《나눔, 분단, 통합, 독일과 한국: 냉전
시대의 이민운동》(베를린, 2008), 《서교육십》(갤러리
상상마당, 2008), 부산비엔날레 특별전(부산비엔날레,
2008)에 초대되며 국내외로 활발하게 활동하고 있다.

선무
Sun Mu

이윤정 본인 소개를 부탁드리겠습니다.

선무 저는 선무라고 합니다. 고향은 북한이고, 사는 곳은 서울입니다. 지금 저는 남북한 사람들의 이야기를 이미지로 담아내고 있습니다.

선무 작가를 이야기할 때 항상 빠지지 않는 이야기는, 북한을 소재로 작품 활동을 해오신다는 건데요. 이러한 소재를 어떻게 그림에 담게 되었는지 그 과정이 궁금합니다. 작품과 기획 활동을 하면서 어디서 아이디어를 얻으시나요?

제가 북한 출신이라서 남북문제를 다루는 것은 아닙니다. 남북에 사는 사람들의 차이, 인식, 바깥세상에서 바라보는 시선, 이런 것들을 그냥 일반 사람으로서 바라보는 것이 먼저입니다. 그 다음에야 북한 출신이라는 것이 작용되고요. 지금도 존재하고, 지속되고 있는 과거의 나의 삶, 하지만 밖에서는 이러한 이야기들에 대해서 잘 모릅니다. 그러기에 예술이 이러한 것들을 이야기할 수 있다면, 저는 그러한 것들을 그려내는 것이지요.

작품 활동을 계속하면서 요즘 본인의 관심사는 무엇인가요?

크게 변한 건 없습니다. 남북의 문제, 북한의 문제, 사람들이 사는 이야기들이 여전히 나의 주된 관심사입니다. 북한의 삶을 통해서 남한 사회도 돌아보고, 국제사회도 돌아보려고 합니다.

작업은 많이 하고 계신가요?

계속 진행하고 있습니다. 다만 모든 기획전에 참여할 수 없는 관계로 아직 전시되지 못한 작업들이 많이 있습니다.

보통 하루에 몇 시간 정도 작업하시나요?

글쎄요. 시간을 재보지는 않았지만 요즘은 아침에 작업실 와서 저녁까지 있습니다.

대개 작품에 유화를 많이 사용하시는데요. 다른 매체를 사용해본 적이 있으신가요?

조각에 관심이 있어 직접 깎아보기도 했지만 좀 더 시간이 지나면 진행하려고 합니다. 설치도 시도해보지 않았지만 지금 생각 중에 있고요.

설치 작업에 대해 생각하고 있다고 하셨는데요. 어떤 설치 작업인가요?

구체적으로 생각해보지는 않았습니다. 이것이 설치라고 말할 수 있을지 모르겠지만 퍼포먼스를 해볼까 생각 중입니다. 퍼포먼스는 정해진 것 없이 상황에 맞게 생각나는 대로 하고 싶은 것을 할 예정입니다. 지난 개인전에 하고 싶었으나 하지 못했습니다.

조만간 퍼포먼스를 볼 수 있겠네요. 하지만 왜 지난 개인전에 시도하지 않으셨나요?

이 사회에서는 너무 정치적으로 받아들이기 때문에, 그래서 하지 못하는 부분도 있습니다.

작가님은 작품에 정치적 의도를 담고 있지 않지만, 작품을 정치적 의도로 보는 시각들이 있을 것 같습니다.

그렇습니다. 제 작업은 단지 사람 사는 세상 이야기를 내용으로 담고 있고, 그것을 이야기하고 있습니다. 하지만 작품을 보는 시각들이 다르기 때문에 제 작

품을 정치적으로 보는 것은 어쩔 수 없는 부분이라고 생각합니다. 내 삶이 정치적이라면 굳이 피하지는 않을 겁니다.

이런 상황들 속에서 현재 한국의 창작 환경이 예술가로 활동하기에(살아가기에) 어떤가요?

제가 예술가인지는 모르겠지만 그림을 그리는 사람으로서 작업을 하는 데 힘든 점은 있습니다. 언론의 자유, 표현의 자유가 있다고 말하지만 이를 정치적 성격으로 바라본다면 언론의 자유, 표현의 자유가 있는 것 같지는 않습니다. 특히 사회적인 이야기를 할 때는 예외라는 생각이 듭니다.

다른 작가들도 사람들이 사는 세상 이야기, 예를 들어 동남아시아나 미국 등 해외의 다양한 사람들이 사는 세상 이야기들을 작품으로 담아내고 있는데요. 하지만 유독 북한을 소재로 이야기를 담았을 때는 많은 제재가 따르고, 때론 배척된다는 생각도 가지실 것 같네요.

그것이 지금 남북의 현주소입니다. 여전히 이념, 이데올로기가 존재하며, 현재에도 남북은 대립의 상태에 놓여 있습니다. 다른 외부 세계의 이미지를 담아내는 것보다 남북의 이미지를 담아내는 데 있어 서로 인정하지 않으려는 부분들이 여전히 남아 있기 때문에 제재되는 부분도 많이 있는 것 같습니다.

남북의 이야기를 풀어나가는 작업을 하는 게 힘드신가요?

작품으로 남북의 이야기를 풀어나가는 것이 힘들지는 않습니다. 손과 팔이 좀 아플 뿐이죠. 하지만 이제까지 보아왔던 것처럼 전시나 작품을 바라보는 시선들에 많은 선입견이 있습니다. 그것이 안타깝지요. 하지만 현 상황에서 이러한 선입견들은 당연하다고 생각합니다. 그렇기 때문에 내가 더 많은 작품을 해야 하는 거라고 생각하고 있고요.

지금까지 작업 활동을 하는 데 많은 어려운 부분들을 말씀해주셨는데요. 작업 환경 이외에 예술가로 살아가기 위해 현재 시행되고 있는 사회의 경제적 지원이나 제도에 대해서는 어떻게 생각하시나요?

앞서 이야기했듯이 한국에서 창작 활동을 하는 것은 쉬운 일은 아닙니다. 학

교 동기들을 보면 작업 활동을 하는 대신 다른 곳에서 일을 하는 경우도 많이 있더라고요. 작업 활동하기가 쉽다면 과연 그들이 작업은 하지 않고 다른 곳에서 일을 할까요? 현 상황에서 사회 구조적인 시스템들 중 작가 발굴에 대한 지원이 부족합니다. 신진 작가들이 많은 기금을 받아야 할 텐데 기금 신청 시에도 개인전 몇 번, 혹은 기획전 몇 번이라는 조항이 있듯이 이미 활발하게 활동하는 작가나 인지도 높은 작가에게만 지원이 이루어지고 있습니다. 이제 작품 활동을 시작하는 이들에게는 많은 기회가 주어지지 않지요. 힘들겠지만 이 모두를 다 아우를 수 있는 시스템이 형성되었으면 합니다.

이런 지원 시스템과 창작 활동들을 논하다 보면, 한국에서 전업 작가로서 생활한다는 것은 꽤 어려운 일이란 생각이 듭니다.

그렇습니다. 작품이 판매되어 그를 통해 생활이 되어야 하는데, 이는 어려운 부분이지요.

주위 작가 분들과 만나서 주로 어떤 이야기를 하시나요?

젊은 작가들이나, 기획자, 혹은 공연 예술가들을 가끔씩 만나면 정부의 예술 정책, 각자의 작품들에 관해 이런저런 이야기를 나눕니다.

작품 활동을 하시면서 느낀 한국 현대미술의 아트신에 대해 대표적인 키워드로 설명해주실 수 있으신가요?

한국 미술계에 대해서는 잘 모르겠습니다. 지금 미술계의 상황이 어떻게 돌아가고, 어떻게 시스템이 구축되는지는 내겐 그렇게 중요하다고 생각하지 않습니다. 내가 무슨 생각을 가지고 있는가 하는 것이 내겐 더 중요하지요. 물론 내가 어떤 상황에 살고 있는지는 알아야 하겠지만, 어떻게 돌아가고 있는지에 대한 조예는 없다고 보는 것이 맞을 겁니다. 너무 모르니까요. 하지만 제가 보고 느낀 지금의 미술계를 말하자면 80~90퍼센트가 상업성을 띠고 있는 것 같습니다. 북한 예술은 99퍼센트가 체제 선전이라고 보아도 탈이 없을 거고요.

작업이나 기획을 할 때 예술 정책이나 시스템, 특히 기금의 경우는 중요한 요소로 작용하기 때문에 많이 이야기되고 있을 거라고 생각하는데요. 작가님은 어떻게 생각하시나요?

그보다는 한국의 교육 시스템에 대해서 이야기하고자 합니다. 한국의 교육에서 놀랐던 부분은, 흔히 말하는 '줄서기'라는 교육 환경입니다. 또한 교수의 교육 방식에 대해서도 놀라운 부분이 있었는데, 학생의 질문에 교수가 제대로 답해주지 않는다는 것이었습니다. 물론 모든 교수가 그렇지는 않지만 학생이 교수에게 모르는 것을 질문했을 때 어떠한 길이나 방법도 알려주지 않고 스스로 터득하라는 식으로 말하는 것은 일반 사회에서 일반 사람들이 만나서 하는 이야기가 아닐까요? 교육의 장에서는 분명 다르게 적용되어야 한다고 봅니다. 모르는 것이 있으면 해답을 찾을 수 있는 길을 알려주고, 학생이 이해할 수 있도록 도와줘야 하는 것이 교육의 장에서 교수의 역할이라고 생각합니다. 하지만 학부 시절 학생의 질문에 "알려줄 수 없다."라는 교수의 말을 듣고 굉장히 놀랐던 기억이 있습니다. 이런 것들이 잘된 부분이라고 말할 수는 없겠지요.

그렇군요. 학교 교육 시스템에 대한 논의 또한 예술계의 환경을 이야기하는 데 빠질 수 없는 부분이죠. 현재 한국 미대 교육 과정에 대해 많은 문제점이 제기되고 있는데요. (수업을 통해 실제적인 예술 환경을 배우기도 하고, 그렇지 못하기도 하구요.) 그래서 많은 미대생들이나 작가, 큐레이터들이 해외유학이나 해외 레지던시를 경험하고 싶어합니다. 첫 전시부터 작가 활동이 시작되었다고 본다면 작가님은 벌써 3~4년 정도 한국에서 작업 활동을 하고 계신데요. 다른 곳에서 활동하고 싶은 생각은 없으신가요?

독일이나 미국, 아니 그냥 세계를 무대로 활동하고 싶습니다. 당장은 불가능하지만 북한에서 활동하고 싶다는 생각도 있고, 준비하고 있지요. 독일에서 활동하고 싶었던 이유는 독일의 상황이 남북의 현실과 비슷한 상황이었기 때문에 작업을 하는 데 있어 도움이 될 거라고 생각했기 때문입니다. 이러한 생각들을 하고 있지만 실제로는 가족이 있어서 접어둔 상태입니다.

전시를 위해 독일에 다녀오신 적이 있는 걸로 알고 있는데요. 독일에서의 전시 경험은 어떠셨나요?

그들의 생각이 한국과는 많이 다른 것 같습니다. 하지만 그 속에서 묘하게 한국과 독일이 닮은 점들이 있더군요. 독일이 분단되어 동독, 서독으로 나뉘었을 때 동독의 경우는 북한과 교류가 있었고, 서독의 경우는 남한과 교류가 많았는데요. 이를 통해 여러 가지 일들이 벌어졌지요. 이런 사건들을 보자면 동

서양으로 나뉘었음에도 서로 닮아 있다는 느낌이 들었습니다. 베를린에 가서 더 많이 느꼈던 부분일지도 모릅니다. 독일 갤러리들의 전시를 보면서 놀랐던 부분은 그들의 담력, 대담함이었습니다. 큰 건물 안에 작품 한 점이 놓여 있었습니다. 건물의 천장은 뚫려 있고 그 아래에 조각 작품이 설치되어 있는데, 그 작품을 위해서 그 큰 공간을 비워놓은 것은 대단한 용기라고 생각합니다. 눈이 오면 그 조각 위로 눈이 쌓이고, 비가 오면 조각이 비에 젖는데, 광경을 보며 더 감정에 와 닿았습니다. 그런 전시는 우리가 한번 생각해보아야 할 부분입니다. 또 치밀하게 계산하여 동선을 짠 전시를 보면서 그들이 많은 생각을 가지고 있다는 생각이 들었습니다. 물론 엉성한 전시들도 있었지만 그런 전시들이 재미있게 느껴졌습니다.

이번 전시는 예술가들에게 '예술가로 살기' 위해 어떤 생각을 가지고, 어떤 활동을 하는지 살펴보고, 현재 벌어지고 있는 예술가들의 활동을 통해 현대예술의 새로운 비전과 의미를 생각해보는 기회를 마련하고자 기획된 전시입니다. 영국의 현대예술(현대미술, 작품, 예술 문화 등)에 대해서 알고 계신가요?

모르고 있다고 대답하고 싶네요. 아직은 여러 가지로 이해하기 힘든 부분들이 많거든요.

예전에 작가님은 관람객이 설치미술 같은 것을 잘 이해하지 못하는 모습을 보면서 보는 이가 쉽게 이해하고 교감할 수 있는 작품을 하고자 한다고 이야기하셨었는데요. 실제로 경험한 사람과의 관계, 남한과 북한과의 이야기를 캔버스에 담으면서 작가님이 궁극적으로 추구하는 것은 무엇인가요?

현시점에서 나의 목표는 작품을 통해 북한이라는 사회에 대해서 좀 더 알아가게 하고 잘못된 인식이나 시선들을 바꾸는 것입니다. 그럴 수 있다면, 이러한 '앎'들이 모여 북한의 삶을 좀 더 나아지게 하지 않을까 하는 생각을 합니다. 그렇다면 북에 사는 내 부모의 삶도 나아지겠죠. 물론 시간이 많이 걸릴 것입니다. 하지만 이런 이야기들이 단지 북한만의 이야기는 아니며, 다른 곳에서도 비슷한 상황들을 가지고 있다고 생각합니다. 그렇기에 저는 단지 '왜 그런 삶을 사는지, 왜 그럴 수밖에 없는지'에 대한 이야기들을 작품 속에 담아내려고 합니다.

저 같은 경우에도 작가님의 작품을 통해 북한에 대한 다양한 모습들을 보고,

82

선무
Sun Mu

생각하게 되었습니다. 이처럼 작가님의 작품을 보면 관객들이 스스로 작품을 보고, 이해하고, 소통하려고 하는 것 같습니다. 작품을 통해 관객과 소통한다는 것이 어떠신가요? 또한 본인이 생각하는 '소통한다'의 의미는 무엇인지 궁금합니다.

관객과 소통한다는 것은 좋은 일입니다. 작품을 통해 관객들이 해석을 시도한다는 것 자체는 나름대로 생각을 가진다는 것인데, 작품을 봄에 있어 중요한 면이라고 봅니다. 작품을 보고 지나치는 것이 아니라, 나름대로의 생각과 이해를 가지게 되는 것이니까요. 작품 속에 분명한 나의 의도가 있지만 관객들이 나의 의도대로 해석하지 않을 수도 있습니다. 하지만 어떤 식으로라도 작품을 보고 스스로 생각한다는 것은 좋은 일입니다.

최근에 본 전시나 작품 중에 가장 기억에 남는 것들은 무엇인가요?

요즘 본 전시로는 인사동에서 본 북한 출신의 작가 전시가 기억에 남습니다. 평양에서 미술대학을 나오고, 여기저기서 활동하다가 한국에 정착하게 된 분인데요. 현재 암에 걸렸다고 하더군요. 작가가 백두산 쪽에서 헤매다가 범(호랑이)을 보았는데, 호랑이가 그렇게 점잖았다고 합니다. 그 호랑이를 소재로 한 작품들이 전시되었습니다. 북한에서는 김정일, 김일성의 인물화도 그렸다고 하던데, 한국에 와서는 그들을 그리기가 쉽지 않았다고 하더군요. 작품도 그렇지만 북한에서부터 남한으로 오기까지, 그리고 가족들과의 이별, 암 투병 등 그 작가의 삶이 더 인상에 남았습니다.

방금 말한 탈북 작가 분은 한국에 와서는 더 이상 김일성, 김정일의 모습을 그리는 것이 쉽지 않았다고 하였는데요 하지만 작가님은 김일성과 김정일의 모습을 계속 캔버스에 그려나가고 있는데요, 그 의미는 무엇인가요?

그 작가가 그리기가 쉽지 않았다고 하는 것은, 너무 많이 보고 너무 많이 그려서 질려버렸기에 그리기 싫다는 의미였습니다. 하지만 저는 그리기 싫어도 계속 그립니다. 왜냐하면 지난 과거에는 그들을 그리는 것이 나의 소원이었고 지금은 그들의 이야기를 해야 할 필요성이 있기 때문입니다. 그 상황이 싫지만 외면할 수 없는 현실이고, 내가 외면한다고 외면되는 현실도 아니기 때문에 내가 하고 싶은 이야기를 하기 위해서 그 사람들 이야기를 해야 합니다.

초기 작품에서는 북한의 상황들, 합장하는 아이들, 경례하는 아이들, 김정일 등을 좀 더 사실적으로 표현하는 작품이 많았던 반면 시간이 흐르면서 북한의 상황들에 남한의 물건이나 이야기 그리고 사람들이 섞이면서 다양한 관계들이 표현되고 있습니다. 어떤 의미의 변화일까요?

억지로 변화되어가고 있는 것은 아닙니다. 시간이 지나면서 어느 정도 생각과 시각이 변하기 때문에 다양한 이야기들이 그려지고 있는 것이죠. 남한과 북한의 아이들이 한 장소에서 만나서 함께 노는 세상도 그려보고, 북한 아이들이 휴대전화나 엠피쓰리를 가지고 놀 수 있는 세상을 바라는 마음으로도 그려봅니다.

선무
Sun Mu

1

2

1 〈가야금을 타는 아이(Children playing the gayageum)〉,캔버스 위에 유화, 72×53cm, 2009

2 〈보라(Look)〉, 캔버스 위에 유화, 91×72cm, 2010

4

미들코리아 또는
새로운 형태의 정치 미술

양아치
Yangachi

미디어 아티스트인 양아치는 사진, 영상 이외에도
온라인을 통한 미디어 네트워크 시스템을 활용하여
뉴 미디어아트를 제시하였다. 자신의 관심에서 시작
된 것들의 줄거리, 맥락, 개념들을 근거로 삼아 대중
과의 동감을 얻어내며, 시스템과 호흡할 수 있는 작
업을 진행한다. 현재 10년간 진행하였던 〈미들 코리
아(Middle Corea)〉 시리즈를 마무리하고 새로운 작
품을 구상 중이다. 2010년 에르메스미술상을 수상
하였다.

양아치
Yangachi

이윤정 본인 소개와 어떤 예술 활동을 하고 있는지 설명 부탁드릴게요.

양아치 미술 하는 양아치입니다. 최근에 〈미들 코리아〉 시리즈가 완료됐고, 새로운 작업은 그것과 다른 형태의 관심사를 가지고 진행하려고 합니다.

좀 더 구체적으로 설명해주실 수 있으신가요?

현재는 개념 정리 중이기 때문에 어떤 형태로 작업이 나올지는 구체적으로 말씀해드릴 수가 없어요.

네, 아직 구상 중이시군요. 그렇다면 작품 활동을 하시면서 아이디어나 영감은 주로 어디서 얻으시나요?

개인적인 관심사에서 비롯됩니다. 그리고 점점 궁금해지는 것들이 많아지는데, 거기서부터 출발합니다. 그리고 '어떤 기반에 의해서 작업을 하는가' 하는 질문을 해봅니다. 그래서 '시스템에 기대거나 기생했던 작업들이 있구나' 하는 생각을 합니다. 물론 이를 부정적으로 바라보지는 않습니다. '그럴 수 있는 상황이었구나'라고 생각하며, 그렇다면 '이제 보여줄 것은 무엇인가?' 하고 생각하게 됩니다. 대체로 이런 질문들이 도움이 됩니다.

자신의 관심사를 주제로 작업을 진행하시는군요. 최근 〈미들 코리아〉 시리즈를 끝내고, 새로운 작품을 준비하고 있고, 또한 이제까지의 작품들에 대한 생

미들 코리아 또는
새로운 형태의 정치 미술

각의 시간도 가졌다고 하셨는데요. 이처럼 연속적인 작품 활동들을 통해 예술 활동에서 궁극적으로 추구하는 바가 있으시다면요?

무언가 추구하는 것이 있는지 알았는데, 작업을 통해 알게 된 것은 특별히 추구하는 것이 없다는 것을 깨닫게 되더군요. 그리고 추구한다고 착각하면 안 된다는 생각도 하게 됩니다. 네, 무엇을 추구하는 것이 아니더군요.

그동안 작업을 해왔던 〈미들 코리아〉 시리즈 작업을 마무리 짓고, 새로운 작품에 대해 구상하면서 작가로서 앞으로의 작업 활동에 대해 많은 생각을 하신 것 같아요. 작가로서 작업을 한다는 것은 '내가 관심 있는 부분, 하고 싶은 이야기를 관객들에게 들려주고, 보여주는 것이다.'라는 생각을 하신 것 같습니다.

그렇죠. 이제 작업을 한 지 벌써 10년이 넘어갑니다. 최근에는 '퍼즐을 맞출 수 있을 것인가?' 하는 것에 관심이 있습니다. 예를 들어 '미들 코리아'라는 조각 퍼즐 100피스의 큰 풍경이 있는데, 그중 작가가 50피스만 퍼즐을 맞춰놓으면, 나머지 50피스는 관객들이 퍼즐을 맞춰나갑니다. 그 과정이 저한테는 즐거움을 줍니다. 물론 작업 속 퍼즐 50피스가 빠져 있으니까 몇몇 관객들은 '어렵다, 불편하다, 모호하다'는 이야기를 하는데, 이는 작업을 보는 틀과 거리가 다르기 때문에 배제하는 편이지만, 제게 모든 반응은 흥미롭습니다.

말씀하신 것처럼 작품 속에 비워놓은 피스들을 관객들이 맞춰가며 스스로 읽어나가는 방법을 찾고, 비워놓은 부분에서 관객만의 해석도 있다고 하셨는데요. 관객과의 소통, 문화와의 소통 등 다양한 의미로서의 '소통한다'는 말이 있습니다. 그렇다면 본인이 생각하는 '소통한다'의 의미는 무엇인가요?

소통은 전제가 있습니다. 피드백을 하는 양측이 소통의 '룰'을 알고 있어야 하겠죠.

예술 활동을 통해 본인이 생각하는 한국 현대미술의 아트신을 대표 키워드 3개로 설명할 수 있을까요?

한국 현대미술과 관계없지만, 최근 저는 '세 가지 원근법', '임시적인 것', '샘플'이라는 키워드로 이해하는 편입니다.

한국 현대미술 아트신의 대표 키워드는 아니지만, '세 가지 원근법', '임시적인 것', '샘플'이 현재 본인이 생각하는 한국 현대미술이라고 말할 수 있겠네요.

이는 한국 미술뿐만 아니라 동시대적 미술도 '세 가지 원근법', '임시적인 것', '샘플'로 이해해도 좋습니다.

재작년(2009)에 한국 미술계의 관심사는 무엇이었다고 생각하시나요? 그 때 미술계에서 흔히 침체기라는 말이 많이 나왔는데요.

작가의 입장에서는 좋았던 시기였습니다. 휩쓸리지 않아도 되며, 타성에 젖지 않아도 되었습니다.

휩쓸리지 않아도 되는 시기였다는 말이 와닿는데요. 요즘 대학생이나 작가를 하기 위해 대학원 과정에 있는 학생들이 저를 만나 가장 많이 물어보는 말이, 작품을 보여주며 "이거 하면 괜찮을까?"입니다. 어떤 면에서 '괜찮다'라고 말 하는 것이냐고 되물으면 사람들에게 "먹힐 작품일까?"라고 이야기하는데요. 그것이 잘 팔릴 수 있는 작품을 의미하는지, 혹은 사람들에게 어떤 감동을 줄 수 있는 작품을 의미하는지에 대해서 요즘 많은 생각을 하게 됩니다.

"그래, 괜찮으니 먹히렴."이라고 전해주세요.

앞으로 작업을 계속적으로 진행하려고 하는 학생들에게 어떻게 작품을 하라 고 말해주고 싶으세요?

자기 호기심을 가진 채, "그래, 괜찮으니 먹히렴."

우리나라에서 예술 활동을 하면서 많은 경험을 하셨는데요. 다른 곳에서 활 동하고 싶다는 생각은 있으신가요?

판타지 가득한 아시아, 스펙터클 아시아, 흥미로운 아시아에서 활동하고 싶 어요.

현재 우리나라에서 예술가로 살아가기 위해 시행되고 있는, 예술가에 대한 사

회의 경제적 지원이나 제도에 대해 어떻게 생각하시나요?

글쎄요.

우리나라의 창작 환경이 예술가로 활동하기에(살아가기에) 적당하다고 생각
하시나요?

아름다운 창작 환경이라고 생각합니다.

1

　〈밝은 비둘기 현숙 씨(Bright Dove Hyunsook)〉, 혼합 재료, 설치 장면, 2010 (ⓒYangachi)

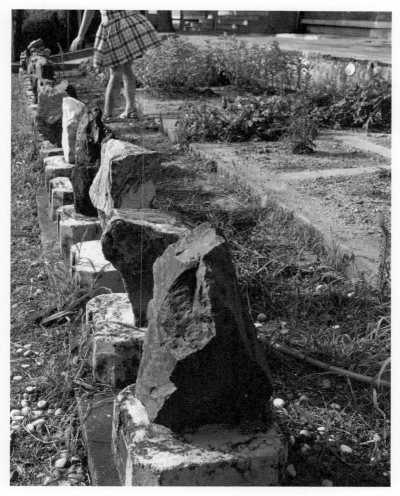

3

트라우마를 통한

자기 정체성의 모색

오석근
Oh Suk Kuhn

오석근은 영국 노팅험 트렌트대학에서 사진을 전공하였다. 작가는 개인의 탐구에서 나아가 환경, 정치, 교육 등 한국 사회의 모습들을 역사적 사실이나 사건을 통해 사실적으로 담아낸다. 2008년 개인전에서 선보인 〈교과서: 철수와 영희〉 사진 작품을 통해 한국 사회와 인간의 관계를 재해석하고, 새로운 사회 관계성에 대해 고찰하였다는 평가를 받았다. 《서교육십》(갤러리상상마당), 《젊은 모색》(국립현대미술관), 《Chaotic Harmony》(휴스턴), 'aseda Photojournalism Festival'(일본) 등 국내외 미술관과 갤러리에 초대되어 전시하였다.

오석근
Oh Suk Kuhn

이윤정 어떤 예술 활동을 하고 있는지 말씀 부탁드릴게요.

오석근 저는 사진작가입니다. 얼굴과 기억에 관련된 이야기들을 담은 〈베어 익스포저(Bare exposure)〉 작업을 시작으로 우리나라 근현대사를 통해 개인과 역사와의 관계 속에서 개인의 심리와 환경, 교육에 관련된 문제들을 다루었던 〈교과서: 철수와 영희〉를 작업했습니다. 그리고 현재 청소년의 표상에 관련된 〈해에게서 소년에게〉라는 작업을 하고 있습니다. 지금의 작업 역시 이전 작업과 마찬가지로 우리나라 근현대사 속에서의 청소년과 교육의 모습들을 사실적이고 '아카이브'적으로 풀어내는 작업이에요. 다시 말해 제 작업은 우리 역사 안에서의 한국인, 이와 관련한 한국인의 심리, 정신적인 것, 역사나 사건들 속에서 사람들이 가져야 되는 정형성, 사회 안에서 발생할 수밖에 없는 우리 사회의 표상 등에 관련된 이야기를 한다고 말할 수 있습니다.

현재 우리나라의 이야기를 담고 있고, 앞으로 다른 나라의 이야기들까지 연결하여 다양한 역사들이 맞물리는 이야기를 담아내실 예정이라고 하였는데요. 처음 우리나라의 이야기를 담겠다고 생각한 계기는 무엇이었나요?

간단해요. 제가 한국 사람이기 때문입니다. 〈교과서: 철수와 영희〉 작업은 제 자전적인 이야기들이 많이 들어 있습니다. 저는 한국에서 태어나 전형적인 교육을 받아왔고, 가정 내에서는 아버지의 모습과 말씀, 도시 주변의 환경과 공간들, 학교와 가정에서의 교육, 주변 사람들이 했던 조언들에 영향을 많이 받았습니다. 그리고 이러한 것들이 무의식 속에서 저를 둘러싸고 장벽처럼 세워

트라우마를 통한
자기정체성의 모색

져 있었습니다. 작품은 그것들을 부수거나 다시 꿰맞추거나 해체하고 폭로하는 과정입니다. 다시 말해 의심과 의문에서 시작한 이러한 것들은, 우리 사회에 숨어 있는 많은 환상과 그것이 자리 잡은 무의식 등을 발견해서 분석, 해체, 폭로해버리며 현실을 직시하는 과정과 같습니다. 이러한 작업 방식은 제게는 당연한 결과인 듯해요. 다른 나라에서 태어났다면 다른 나라에서 이 작업을 했을 거예요. 한국에서 태어났기 때문에 그것들이 창작의 원료가 된 것이죠. 꼭 작가로서가 아니더라도 이렇듯 현실을 직시하는 과정은 한 인간으로서 풀어나가야 할 가장 필요한 모습이 아닌가 생각됩니다.

처음에는 '얼굴'과 '기억'으로 시작하였다가 지금은 우리나라 근현대사 안에서의 현대의 모습들을 담고 있는데요. 보통 작업하는 데 아이디어나 영감은 어디에서 얻으시나요?

학생 시절부터 개인의 기억에 관해서 탐구하는 과정을 거치면서 인간을 보다 깊이 이해하게 되었습니다. 그런데 신기한 것이 이러한 기억들 안에서 공통적인 한 가지 형태로 수렴되는 기억이 존재한다는 것을 알았어요. 왜 공통적인 기억이 존재하는가에 대해 그 뿌리를 찾아가다 보니까 어떤 특정한 역사적 상황, 정치, 문화 등과 만났습니다. 그러한 것들에 영향을 받아 기억이 파생되고 존재한다는 것을 알게 되었지요. 당연히 이러한 깨달음 뒤에 대한민국과 개인에 대한 탐구를 하게 되었고, 또한 저 자신에 대한 탐구도 하게 되었습니다. 이러한 탐구를 통해 인간의 본질에 대해 깨닫고 인간의 다양한 모습과 재미를 발견합니다. 또 이에 파생되고 연결되는 다양한 것들이 많을뿐더러 이것을 퍼즐처럼 맞춰나가는 작업을 진행하는 것이 재미있습니다.

영국에서 사진 공부를 했을 텐데요. 다양한 문화 경험을 하면서 많은 시각의 변화들이 있었을 것 같습니다.

군대를 동티모르로 갔다 왔습니다. 그 후 영국에서 유학 생활을 했고, 일본에 가서 일한 경험도 있습니다. 그러고 보니 20대의 절반을 해외에서 보냈군요. 그런 과정에서 시각에 많은 변화들이 있었던 게 사실입니다. 동티모르에 파병되면서 보았던 전근대적인 이미지들이 바로 예전 우리나라의 전근대적인 모습이 아닐까 생각하였습니다. 그 후 막연히 생각했던 우리나라의 전근대적 이미지를 이해할 수 있는 계기가 되었죠. 그리고 영국에서 공부하면서는 교육에 대한 차이점을 발견하기도 했지요. 일본에서 일할 때는 같은 동양권임에도 또

다른 것들을 볼 수 있었습니다. 이렇듯 다양한 경험들이 결국에는 응축되면서 비교 충돌하게 되었죠. 우리 사회의 또 다른 것을 볼 수 있게 된 것입니다. 주변에 있는 것들에 의구심을 가지고 물음표를 붙이기 시작했던 것들이 도움이 많이 됐던 것 같습니다. 제 청소년 시절에 자아 형성이 늦은 면도 있었지만, 저란 사람이 전형적 사고가 팽배한 철수였던 거 같습니다. 그 철수가 20대에 뚜껑이 열려버린 거죠.

영국에서 배웠던 것들이 우리나라에서 배웠던 것들과 어떻게 다르게 이해되셨나요? 그리고 그런 점들이 작품 활동에 어떤 영향을 줬는지도 궁금합니다.

먼저 영국의 교육 같은 경우에는 '논리'라는 부분들을 중요하게 생각합니다. 자신의 작품에 대해 왜 그렇게 하려는지 이유를 밝혀야 하고 연구를 해야 하지요. 이렇게 자기 자신과 작품을 파고들었던 과정들이 많은 도움이 되었던 것 같습니다. 물론 아직도 설명할 수 없는 것들이 너무나 많이 있고 더욱 공부를 많이 해야 하지만 기본적으로 내가 왜 이 작품을 만들어야 하는지에 대해서 직접 설명할 수 있게 됐습니다. 이러한 것들은 우리나라에서는 경험해보지 못했던 방식들이었습니다. 교육 방식에서도 유교 사상, 예의범절 등을 따지는 게 아니라 포트폴리오를 통해 작품만을 평가합니다. 그리고 작품을 만든 이가 무슨 얘기를 하는지, 작품을 왜 이렇게 찍었는지에 대한 논리가 들어맞고 설득력이 있으면 그걸 인정하지요. 그렇지 않으면 거침없이 논리적으로 부서놓습니다. 그러한 과정들이 저를 깊게 탐구할 수 있게 만들었습니다. 반면 아쉬운 점은 영국의 경우에는 교육을 받았을 때 기본을 많이 알려주지 않는다는 점입니다. 자신이 다 찾아서 해야 합니다. 그래서 한국에서 배웠던 기술, 테크닉 등 한국에서 가져온 기본적인 능력들이 유학 생활에 굉장히 도움이 많이 되었습니다.

영국에서 유학 생활을 하거나 혹은 해외 예술 활동(해외 작가와의 프로젝트, 국제 교류전 등)을 하면서 느꼈던 점은요? 그리고 영국의 아트신이 우리나라의 아트신과 어떻게 다르다고 느꼈는지 자세히 말씀해주세요.

영국의 전시나 예술계는 탄탄했습니다. 어떤 전시들은 미학적으로나 평론적으로 (때로는 과학적으로) 탄탄하게 기반이 잡혀 있었습니다. 작가, 평론가, 독자들이 삼위일체 되는 모습도 볼 수 있고요. 그래서인지 인상적인 전시들이 굉장히 많았습니다. 또한 예술을 관광 상품과 연계시키는 모습과 사회적으로

트라우마를 통한
자기 정체성의 모색

큰 담론들을 이끌어가는 경우를 많이 보면서 영국의 진취적인 모습도 볼 수 있었습니다.

한편으로 영국 사회는 보수적인 측면 또한 굉장히 강하기 때문에 다소 막혀 있는 부분들이 보이기도 합니다. 그런 면에서 영국의 본질적인 특성, 즉 지킬 박사와 하이든 같은 느낌이 들 때도 있습니다. 또한 영국은 세계의 많은 작가들이 모여드는 곳이기 때문에 작품의 해석과 재해석, 공간에 대한 해석, 그걸 풀어나가는 큐레이터와 디렉터들의 능력을 볼 수 있는 기회가 많았습니다.

그리고 대중들이 예술에 대해 무척 관심이 많고, 주변 사람들과 일상적으로 이야기할 수 있는 환경도 마련되어 있지요. 특히 자신의 주된 관심 외의 장르 예술에 대해서도 큰 관심을 가지는 것을 보면서 많은 자극이 되기도 했습니다. 예술 공간 자체도 복합적으로 공간을 해석하고 꾸려나가면서 활발히 운영되고 있습니다. 개인적으로 런던에 위치한 'ICA(Institute of Contemporary Arts)'라는 공간을 좋아했습니다. 극장, 전시장, 공연장, 바 등이 있는 곳으로, 복합 공간임에도 각 공간의 조화가 잘 맞았습니다. 이런 다양한 시도와 해석 그리고 그것에 관심을 가지는 대중과 담론화하는 매체가 있기 때문에 여러 부분의 균형이 잘 맞았고, 무척 보기 좋은 모습이었습니다.

우리나라의 창작 환경이 예술가로 활동하기에(살아가기에) 적당하다고 생각하시나요?

제 경험에 비춰보았을 때, 영국에서는 균형이라는 것이 당연한 것일 수 있지만 우리나라에서는 불균형이 당연한 것일지도 모릅니다. 역사적으로 봤을 때 음악도 마찬가지입니다. 일제 식민지 시대부터 시작되는 전통음악과의 단절된 역사 속에서 트로트가 생겨났고, 해방과 전쟁 후 미국 문화가 들어오면서 록을 연주하는 사람들이 생겨났습니다. 또 그것을 한국적으로 풀어낼 때 군사정권이 막아버리는 문화적 단절이 계속됐습니다. 1990년대에는 홍대 인디 신이 만들어졌지만 그들이 보여줬던 음악들은 서구적인 방법들로 가득 차 있었고, 이를 한국적으로 풀어나가는 해석이나 고민은 드물었습니다. 그러한 긍정적인 고민은 일시적인 모습들로만 보였으며 이내 사라져버렸습니다.

즉 음악만이 아니라 수많은 분야에서 이러한 불균형과 단절이 보입니다. 필연적으로 불균형이 될 수밖에 없는 것이 우리의 현실이라고 말하고 싶습니다. 하지만 이런 환경에 대한 불만은 불만이 될 수 없는 현실입니다. 그보다는 그것에 대한 이해를 바탕으로 극복하는 방법이 필요하지요. 이를 미국식, 유럽식, 영국식으로 받아들여서 균형을 맞춰야 한다는 것이 아니라 우리 나름

오석근
Oh Suk Kuhn

의 방식과 뿌리대로 우리의 모습을 찾아나가야 한다는 것입니다. 새로운 해석과 연구, 과거에 대한 발견과 분석을 하면서 우리의 방향은 무엇인지 깨달아야 될 뿐만 아니라 많은 이들이 좀 더 거시적으로 생각을 해야 합니다.

취향을 존중한다고는 하지만 보편성의 기준에 맞춰서 옳다, 그르다, 좋다, 나쁘다 표현하는 부분이 힘들 것 같습니다.

물론 한국에서 작가로 산다는 것은 힘든 부분이 존재합니다. 대중의 취향들이 다채롭지 못하다는 점과 많은 사람들이 예술에 대해 이야기하지만 그 견해들이 대중매체나 평론가들의 견해에 좌지우지된다는 점, 그리고 이들의 성향들마저 전체적으로 한정되어 있다는 점에서 그렇지요. 사회적으로 봤을 때 건물이나 인테리어, 텔레비전에서 나오는 많은 것들이 잘 조작되어 있고 깔끔하게 마무리되어 있는 반면 반대쪽에서 보면 우리나라 역사에서 현실을 바라보기 싫어하고 환상으로 보여주고 싶어하는 그런 점들이 만연하기도 합니다. 그렇기 때문에 작가들의 활동이 더 어렵기도 하고요.

　　시장에서 판매가 잘되는 작품들을 바라보면 쉽게 이런 점들을 알 수 있습니다. 잘 마무리된 깔끔하고 예쁜 것들, 아니면 소녀 취향이나 아름다운 것들, 현실을 잊게끔 하는 판타지가 있는 작품들이 많습니다. 어떻게 보면 우리나라 예술의 경향도 이 범주 안에 포함되는 것 같습니다. 하지만 말씀하셨듯이 무조건 이건 좋다, 나쁘다, 안 된다가 아니라 이러한 상황들을 이해하려는 방식이 필요합니다. 국가시험도 논란이 많은 주관식이 아니라 객관식으로 해버리는 사회적 풍토 안에서 이런 현상은 당연한 것일지도 모릅니다. 그렇기 때문에 안타깝긴 하지만 이런 환경들에 대해 불만을 폭발시키는 게 아니라, 분명 이러한 방식으로 수렴된 이유를 먼저 이해해야 한다는 겁니다. 이 이해를 바탕으로 극복하기 위해 또는 변화시키기 위해 사회의 스펙트럼이 넓어져야 하고, 매체들이 많아져야 하며, 또 그걸 다루는 사람과 권력을 가진 사람들이 거시적으로 문화의 다양하고 다층적인 측면들을 보여줘야 한다는 것이죠. 그렇게 된다면 이러한 현상들이 좀 해소되지 않을까 생각합니다.

현재 예술가들을 위해 시행되고 있는 사회의 경제적 지원이나 제도에 대해 어떻게 생각하나요?

지원금을 받는 것은 좋죠. 하지만 작가 생활이 그것에 의해 좌지우지되는 점도 굉장히 많은 것 같습니다. 정권이 바뀌면 지원 받을 수 있는 작업들의 취향

이 바뀐다는 점도 그렇죠. 또 심사위원이나 평론가들의 취향에 따라서 작품이 좌지우지되는 일도 적지 않다고 생각합니다. 최근 지원금에 선정된 작가들의 성향을 봤을 때 탄탄하고 연륜 있는 분들이 지원을 받는 경향이 있는 것 같고, 젊은 작가들에게의 지원은 줄어든 것 같습니다. 또한 심사 현장 안에서도 파시즘적인 분위기가 감돕니다. 면접 장소가 엑스레이 촬영기가 되고, 내가 무대에 서서 공연하는 듯한, 또는 감시받는 듯한, 또는 회사 면접을 보는 듯한 느낌이 들기도 합니다. 분명 바뀌어야 하는 점입니다. 하지만 이러한 문제들 속에서도 기회 자체는 많이 있다고 생각합니다. 지원에 너무 얽매여 있기보다는 작가들이 작업을 하는 데 있어 스스로 많은 투자를 해야 한다고 생각합니다. 하지만 대부분 투자에 대한 대가는 적습니다. 이는 갤러리나 대안 공간도 마찬가지죠. 돈이라는 것은 우리에게 항상 넉넉하지 못한 것이니까요. 그것에 대해 불만을 가질 수도 있지만 자기 길은 자기가 찾아가야 한다고 생각합니다. 작가니깐 그 현실을 받아들이고 인정하면서 극복해가야 하는 거죠.

요즘 우리나라 현대미술계의 활동들에 대해서 어떻게 느끼시나요?

요즘에는 작품이 좋고 안 좋고를 떠나서 재미있는 것을 보지 못했습니다. 경제가 안 좋아지면서 무척 안정적으로 반복되고, 일 년 전에 했던 작업들을 쭉 이어오고, 실험이나 파격이나 도발이나 이런 것들은 찾아보기 힘들다고 생각합니다. 그래서 다들 숨을 고르고 있나 하는 생각이 들기도 하고, 이런 정체되어 있는 순간들이 폭발할 때가 올까 하는 생각이 들기도 하죠. 한마디로 재미가 없습니다.

재작년부터 "아무것도 일어나지 않는다."라는 말들이 많이 나왔었죠. 페스티벌과 전시들도 많이 줄어들었고요.

오석근
Oh Suk Kuhn

아마 경제적인 이유가 가장 크겠죠. 하지만 저는 경제 위기에 영향을 받는 그런 작품을 하는 편이 아니기 때문에 크게 상관은 없습니다. 하지만 작가들이 도발을 해줬으면 하는데 아까 말했다시피 너무 안정적으로 가는 게 많은 것 같습니다. 저보다 나이가 많은 30대 중후반 작가 분들께서 작업은 여기까지만 해야 한다는 선들을 그어놓는 것 같아요. 그 선들을 넘으면 더 재미있을 텐데요. 근데 선을 긋고서 작업을 하니까 결과물이 그 선까지라는 생각이 듭니다. 작가 분들은 이렇게 된 데는 많은 이유들이 있다 말을 하고요. 실제로 설득력 있는 뭔가가 있지만 저한테는 아쉽다는 생각이 많이 듭니다.

이런 상황들 속에서 어떤 활동들이 지속적으로 이루어져야 할까요?

크게 변한 건 없습니다. 그래서 위에서 말했듯이 각자 제 갈 길 열심히 가면 된다고 생각합니다. 좌지우지될 필요도 없고, 누가 무엇을 한다고 해서 그걸 좇을 필요도 없지요. 지금의 유행이 어떻다고 해서 따라갈 필요도 없고, 외국에 어떤 것이 유행한다고 해서 따라 할 필요도 없습니다. 또 저 사람이 저걸 원한다, 저 작품이 잘 팔린다 해서 그것을 좇을 필요도 없습니다. 그냥 자신이 하고자 하는 이야기를 묵묵히 계속 끌고 나가는 게 필요합니다. 그리고 또 중요한건 언제나 작가 자신의 '작가'라는 의미가 흔들리지 말아야 한다는 것입니다. 예술에 대한 생각들이 각자 다르기 때문에 제가 뭐라고 말은 못하겠지만, '작가'라고 사전에 나오는 그 의미의 '작가'처럼 갔으면 좋겠습니다. 또한 자유로움을 통해서 많은 것들을 이야기하고, 많은 것들의 전복을 꿈꾸며, 또 다른 패러다임을 만들어내는 본연의 '예술'을 많이 실행했으면 합니다. 돈 버는 것도 중요하고 인정받는 것도 중요하지만, 그런 게임들 밑에서 일어나는 정치적 게임들도 중요하지만, 진짜 기본적인 것들을 잊지 않았으면 좋겠습니다.

예술 활동을 하시면서 현재 본인의 관심사는 무엇인가요?

'자생하는 것'입니다. 자생하지 못하는 것은 '도구'라고 생각하기 때문입니다. 현재의 상황이 여러 면에 있어서 힘들고 부족한데, 그러다 보니까 시간이 여유롭지 못하고 그로 인해 작품 활동이 점점 느려지고 그런 건 사실입니다. 하지만 그렇다고 또 급하게 생각하지 않으려고 합니다. 굳이 급하게 할 필요가 있을까도 생각합니다. 오래 달리는 것이 중요한 거니까 오래 달리려고 준비하고 있습니다. 그리고 교육과 관련된 부분에서 프로젝트를 진행하려고 준비 중입니다.

우리나라에서 활동하시면서 겪은 경험과 깨달음들을 이야기해주셨는데요. 다시 영국이나 또 다른 곳에서 활동할 생각은 없으신가요?

일단은 아직까지 구체적으로 생각한 곳은 없습니다. 해외 레지던시를 많이 추천해주시지만, 일단 해외에서의 경험을 해봤기 때문에 별다른 생각은 없습니다. 그리고 무엇보다 우리나라가 재미있습니다. 아직 알아야 될 것도 많고 사회에 흥미로운 사건들도 항상 발생하고, 그런 것들을 계속 바라보는 게 정말

재미있습니다. 그래서 우리나라에 있다는 것에 만족합니다. 힘들어도 우리나라가 좋고, 불만을 떠나서 이제는 다 이해하고 극복하는 수준입니다. 외국에 간다고 하면 이방인이라는 것에 대한 장점은 있겠지요. 하지만 지금 과연 내가 가서 할 이야기가 있을지에 대해 의문이 듭니다. 영국에서의 학창 시절 때도 과연 내가 내 얘기를 하고 있는지에 대해 많은 고민을 했었습니다. 재미있는 것은 어디에서 유학을 했느냐에 따라 작품 성향이 그 나라 예술적 특성에 많이 영향 받는다는 것입니다. 저도 물론 아직 그런 점이 조금이라도 남아 있을거예요. 하지만 점점 희석되고, 와해되고, 자기화되었다고 생각합니다. 유학 생활의 경험들을 적절히 이용하고 있다는 생각이 들지만 예전에는 굉장히 많은 고민을 했었습니다. 내가 무슨 이야기를 해야 하고, 무슨 이야기를 담아낼 수 있을까 하는 답답함이 있었죠. 피사체에서 아무것도 끌어낼 수 없는 답답함 말이에요. 물론 나이가 들고 연륜과 경험, 지식이 쌓이고 바라보는 것들이 좀 더 깊어지면서 어느 정도 끌어내는 것이 가능해졌지만, 지금이나 그때나 내가 과연 해외에서 무슨 이야기를 할 수 있을까 하고 고민하는 것은 마찬가지인 것 같습니다.

실제로 다른 나라들을 가끔씩 여행해보기도 하지만 그때마다 느끼는 것은 이방인, 이질감입니다. 해외에서 활동 경험이 많으신 분들 중에서 많은 이들이 이방인으로서의 모습을 담아내는 작업을 하고 있습니다. 물론 전 세계적으로 보편적인 공통의 주제로 작업하시는 분들도 상당히 많이 있지만, 해외에서의 활동은 저의 현재의 작품 성향과 방향성이 맞지 않다고 생각합니다. 여담이지만 그분들의 작품에는 이방인이라는 서로 비슷한 주제 의식을 가지고 있다는 큰 단점이 있습니다. 이러한 이유들 때문에 저는 해외에서의 활동을 부러워할 필요도 없고 생각할 필요도 없다고 생각합니다. 중요한 점은 결국 현재 자신의 이야기를 외국에서도 만들어낼 수 있는가, 있다면 그것이 그 사회와 화학작용을 일으킬 수 있느냐 하는 것입니다. 그렇다면 세계적인 주제를 가지고 작업할 때 어떻게 다른 나라의 아티스트와 구별되는 미학적인 모습을 보일 것인가 또한 고민해야 하겠죠. 외국에 있지 않아도 여러 나라의 전시에 초대되어 제 작품을 보여줄 수 있기도 합니다. 여러 가지를 종합해볼 때 현재 저는 여기서 계속 작업하는 게 맞다고 생각합니다.

이전 작품 이외에 아이들과 사진과 경험, 예술에 대한 교육 프로젝트를 구성하고 있으신데요. 이는 작품이 아닌 또 다른 형태의 대중과의 소통이라고 생각합니다. 작가님이 생각하는 '소통한다'의 의미는 무엇인가요?

오석근
Oh Suk Kuhn

작품 역시 모두 소통을 통해서 이루어진다고 생각합니다. 인물 사진을 찍기 때문에 많은 것들이 사람과 만나서 이루어지는데, 그 사람들을 바라보면서 여러 가지 것들을 얻고 또한 느끼며 소통합니다. 일반적으로 사진을 찍었을 때 작가는 어느 순간 대상보다 상대적으로 상위가 될 때가 많습니다. 왜냐하면 사진이라는 특성 자체가 이미 시작부터 '헌팅'하는 개념이 있기 때문입니다. 작가로서 이러한 것이 느껴질 때마다 저 자신의 내부에 시선을 돌립니다. 또한 이러한 장면에서 인간의 편견이나 사진의 다른 면을 느끼기도 하고요.

여러 가지 방법이 있겠지만 저는 인물을 대상으로 사진을 찍었을 때 작가로서 먼저 대상과 평행을 이루려고 해요. 이러한 부분에 대해 고민하고 인간을 좀 더 이해하며 그걸 통해서 인물과 소통을 시도하는 것이 가장 기본적인 작업 자세입니다. 〈교과서: 철수와 영희〉의 작품을 보면 다양한 이야기들이 들어가 있습니다. 작품 안에서 풍부한 텍스트를 제공하려고 하며, 청소년 작업들 역시 다양한 측면을 담아 결론적으로 시각의 변화를 주어 여러 가지 측면들을 같이 보여주려고 하죠. 이렇듯 다양한 이야기들을 동그랗게 만들어서 보여줄 수 있다면 그 안에 들어 있는 다양한 내러티브들이 대중들에게 소통되지 않을까 생각합니다. 그렇기 때문에 저는 작업을 할 때 한 가지 이야기만 하지 않고, 다양한 이야기들을 사람들에게 어떻게 더 많이 던져줄 수 있을까 하는 것에 더 소통의 무게를 둡니다.

작가님은 예술 활동을 통해 궁극적으로 추구하는 것이 무엇인가요?

결국은 적극적인 개인의 탐구라고 생각합니다. 그것을 통해서 숨겨진 것들을 많이 찾아내고 발견해 이러한 것들을 모아서 다른 메시지를 전달하고 또 그것을 통해서 결국에는 제 사상이나 미학을 만들어내는 것이 궁극적으로 추구하는 것입니다. 직접 생각하고 경험한 것들을 통해 나오는 결과물들, 그것이 소중하고 그것들이 다른 사람한테도 소중하게 느껴진다면 그게 가장 가치 있는 일이라고 생각합니다.

앞으로 이 일을 하고 싶어하는 젊은 기획자와 작가들에게 어떤 말씀을 해주고 싶으신가요?

결국은 자기에 대한 것들, 거기서 우러나오는 것을 기본으로 점차 아이디어가 추가되어가는 과정에서 좋은 작업이 탄생된다고 생각합니다. 그리고 요즘 머리만 살짝 굴려서 만드는 작업들을 보면서 유행에 휩쓸린다는 말들을 많이 하

는데 제가 그런 작업들에서 느끼는 건 그 유행이 이미 다 지나간 것이라는 점입니다. 새로운 것을 처음 시도하는 선구자들이 많아져야 되는데, 이미 무엇인가 시작된 그 후의 지점에서 쉽게 시작하는 젊은 작가들이 많은 것 같아 아쉽습니다. 이와 관련된 애기로 한국 사회가 점점 화려한 표피에만 즉각적으로 반응하는 것 같아 아쉽습니다. 좀 시간을 두고 바라봐야 되는 것들이 많은데 너무 속도에 맞물려 있는 것 같습니다. 저는 이미지 내부의 소리를 주의 깊게 들을 때 표피는 사라지고 수많은 내용과 본질이 남는다고 믿고 있습니다.

오석근
Oh Suk Kuhn

1 〈교과서: 철수와 영희 p151(The Text Book: Chulsoo&Younghee p151)〉,
디지털 C-프린트, 60×73cm, 2007

2 〈교과서: 철수와 영희 p191(The Text Book:Chulsoo&Younghee p191)〉,
디지털 C-프린트, 60×73cm, 2007

3 〈해에게서 소년에게 01(Teenagers 01)〉, 디지털 C-프린트, 2009
4 〈해에게서 소년에게 42(Teenagers 42)〉, 디지털 C-프린트, 2009

퇴보, 유행, 타협

그리고

미술 저널리스트의 길

윤동희
Yun Dong Hee

연세대 영상대학원에서 영상커뮤니케이션을 전공했다. 『월간미술』 기자, 『아트 인 컬처』 편집위원, 안그라픽스 편집장을 거쳤다. 이번 인터뷰에서는 한국 미술계의 주요 잡지의 기자로 일하면서 가진 미술 저널리스트의 관점으로 현대미술 신과 한국 현대미술에 대해 논의하였다. 현재 도서출판 북노마드 대표, 광주비엔날레 계간지 『눈(noon)』의 편집위원으로 활동하고 있다. '1인 저널리즘' 혹은 '독립 저널리즘', '1인 출판'이라는 새로운 형태의 예술 문화 활동을 진행 중이다.

윤동희
Yun Dong Hee

이윤정 본인 소개를 부탁드립니다.

윤동희 출판 편집자와 미술 저널리스트의 경계를 오가며 활동하고 있습니다. 『월간미술』기자, 『아트 인 컬처』편집위원, 안그라픽스 편집장으로 일했습니다. 지금은 도서출판 북노마드를 운영하며, 광주비엔날레 출판물 『눈(noon)』의 편집위원을 겸하고 있습니다. 북노마드는 일상의 소소한 아름다움을 담은 (여행) 에세이를 주로 펴내고 있습니다. 최근에는 저의 주 관심사인 디자인, 미술 등 시각문화를 테마로 한 책들을 하나하나 덧붙이고 있습니다. 펭귄 북디자인의 70년 역사를 담은 『펭귄 북디자인』이라는 책이 그 출발점입니다. 몇몇 대학(원)에 출강하면서 젊은 미술학도들과 동시대 시각문화를 함께 고민하는 즐거움도 놓치지 않고 있습니다.

최근에 다녀온 전시 중 기억에 남은 전시는 무엇인가요?

작가들의 개인전을 제외한다면, 《플랫폼》전이 기억에 남습니다. '기무사'라는 특정 장소에 배어 있는 역사성과 장소성만으로도 하나의 이야기가 되는 전시였습니다. 개인전이 작가의 정체성을 담보해야 하듯이, 기획전은 전시를 이끈 큐레이터의 고유한 특징이 드러나야 한다고 보는데, 《플랫폼》전은 그러한 지점에서도 나름의 의미가 있었습니다.

미술 저널리스트로 활동한 시간은 어느 정도인가요?
1999~2003년까지 『월간미술』에서 미술 저널리스트로서의 사명과 일하는

법을 배웠습니다. 저에겐 고향 같은 곳이지요. 어디에 있든지 그곳에서의 시간을 기억하고, 저에게 많은 가르침을 주신 이건수 편집장을 존경하는 마음으로 살고 있습니다. 이후 10여 년간 책을 만들며 『아트 인 컬처』 편집위원, 사립미술관협회 e-매거진, 광주비엔날레 편집위원으로 일하며 미술 저널리스트로서의 활동을 쉬지 않고 이어오고 있습니다. 미술 저널리스트로서 저의 관심은 '1인 저널리즘' 혹은 '독립 저널리즘'입니다. 출판과 강의 등 고유한 활동을 하면서 미술 저널리스트의 자격으로 한국 미술계와 지속적으로 호흡하고, 소통하며, 때론 참견 할 수 있는 '독립성'을 추구하려고 노력하고 있습니다.

매체의 성격에 따라 미술을 보는 시각이 달라질 수 있을 것 같은데요.

미술 저널리스트로 제대로 살기 위해서는 특정 매체에 몸담고, 가급적 오래 일하는 게 가장 좋습니다. 하지만 여기에는 전제 조건이 따릅니다. 미술 저널리스트 개인의 가치관과 정체성에 위배되지 않는 매체를 선택해야 한다는 의무감이 그것입니다. 그저 미술계에 발을 담그기 위해, 또는 먹고살기 위해 자신의 정체성과 겉도는 매체에서 꾸역꾸역 일하는 건 안타까운 일입니다. 또 하나 덧붙이자면, 미술계의 수많은 현상과 담론을 바라보는 데 있어 미술 저널리스트로서의 '입장'을 확보해야 합니다. 큐레이터와 평론가, 작가가 바라보는 관점이 다르듯이 미술 저널리스트는 또 다른 관점에서 미술계를 관찰해야 합니다. 제가 특정 매체를 벗어나 '자율성'을 추구했던 가장 큰 이유기도 합니다.

미술 저널리스트만의 입장이란 무엇인가요?

작가나 큐레이터는 자신이 만든 전시에 당연히 애정을 갖기 마련이죠. 하지만 미술 저널리스트는 그 애정을 배제한 채 객관적으로 검증할 수 있어야 합니다. 각각의 전시와 아트신을 개별적으로 밀도 있게 관찰하는 것도 중요하지만, 한국 현대미술의 지형도를 염두에 두고 보다 넓은 시각으로 조망하는 눈도 필요합니다. 미술 저널리스트로 살아가면서 항상 문화인류학자 클로드 레비스트로스의 '가까이 그리고 멀리서'라는 말을 되새기곤 합니다.

미술 저널리스트로서 지난 10여 년간의 창작 환경의 변화를 어떻게 보시나요?

물리적인 환경은 나아졌습니다. 하지만 작가들이 지나치게 '타인'을 의식하

는 것 같아요. 환경이 나아지고, 정보가 폭증하면서 나만의 작업을 진지하게 고민하는 대신 다른 작가의 활동, 미술계의 상황 등에 자신을 끼워 맞추는 경향이 생겼습니다. 비록 우리가 발을 딛고 호흡하는 사회는 모든 것이 공개되고 노출되는 시대지만, 저는 그럴수록 예술가는 자신만의 심연의 세계로 숨어들어야 한다고 봅니다. 모두들 물질의 풍요와 정신적인 행복을 찾아 바쁘게 뛰어갈 때, 예술가라는 존재만은 인간은 불쌍한 존재라는 걸 소리 없이 일깨워 줘야 합니다. 그런데 지금은 누가 어떤 활동을 하는지, 그리고 그 작업이 어떤 평가를 받는지가 공개적으로 노출되면서 작가들이 '마음속의 그늘'에 머물기보다 자꾸 밝은 세상으로 나오려고 노력하는 것 같습니다.

미술 저널리스트로서 2000년 이후 한국 현대미술의 아트신을 대표하는 세 개의 키워드를 찾는다면요?

2000년 이후의 한국 현대미술을 정리하는 건 너무 성급한 것 같습니다. 다만 최근 수년간의 흐름을 '퇴보, 유행, 타협'이라는 키워드로 정리해보는 건 어떨까요. 다소 민감한 이야기일 수 있지만, 보수 정권으로 권력이 옮겨지면서 자생적으로 다양성을 추구했던 미술계의 움직임이 지난 2~3년 사이에 급격히 퇴보한 듯합니다. 작가뿐만 아니라 평론가, 큐레이터, 미술 저널리스트 등 미술계의 모든 구성 요소와 인적 요소들이 '유행'에 민감하게 반응하는 것도 문제입니다. 넘쳐나는 정보를 자유자재로 클리핑하며, 자신만의 감각과 관점으로 활동하는 듯 보이지만, 그 결과물을 보면 뭔가 비슷하거든요. 일정한 주기로 바뀌는 유행은 물론 그것의 대척점에 서 있는 개성마저도 하나의 스타일에 취해버린 것 같아요. 마지막으로 그러한 흐름 속에서 미술계가 일정 수준의 타협을 하고 있습니다. 이 정도에서 괜찮겠지, 하는 생각들. 모두들 특정한 흐름을 염두에 둔 채 자신들이 설정한, 즉 타협한 기간 동안 활동을 하고 있어요. 여기에는 저를 비롯한 평론가나 미술 저널리스트의 책임이 큽니다. 말과 글로 쉽게 비판을 해왔지만, 구체적인 대안을 제시하거나 그 이상의 고민을 하지 않았으니까요. 작품과 전시를 통해 세상을 어떻게 바라보고, 느끼고, 해석하는지를 보여주는 작가와 큐레이터들이 많이 나오도록 평론가와 미술 저널리스트는 응원과 질책을 아끼지 않아야 할 것입니다. 하지만 안타깝게도 지금은 내 작업이, 내 전시가 한국 미술계, 나아가 현대미술의 흐름 가운데 어디에 '위치'하는지만을 고려하고 있어요. 이른바 먹히는 작업과 그렇지 않은 작업을 모두가 아는 거죠. 그러다 보니 모든 미술인들이 정해진 '틀' 안에서 자신의 관점과 개성, 재능을 관성적으로 들이붓는 것 같아요. 사각형의 틀에 쇳물을 부으면

당연히 사각형의 쇠가 만들어지겠죠. 하지만 가장 중요한 건 쇳물의 농도가 아닐까요?

시각문화나 현대예술을 주제로 한 출판 시장이 작다는 우려의 목소리가 갈수록 높아지고 있습니다. 1인 출판을 병행하시다 보면 피부로 느낄 것 같아요.

이른바 시장이 '작은' 책이죠. 북노마드가 초창기부터 지금까지 여행 에세이나 일반적인 책을 만드는 이유는 궁극적으로 그 시장이 작은 책들을 만들기 위해서입니다. 미술 저널리스트로서 '미술 전문지'를 향한 애정도 전혀 식지 않았고요. 하지만 알다시피 미술 전문지는 엄청난 자본과 인력을 필요로 합니다. 그건 메이저 매체든, 마이너 매체든 다르지 않습니다. 무엇보다 아이폰, 아이패드로 상징되는 우리 시대에 종이 잡지의 미래는 너무도 불투명합니다. 모두들 간신히 버티는 거죠. 요사이 미술 전문지가 미술시장과 타협하는 이유도 결국 버티기 위해서일 겁니다. 문제는 생존해야 한다는 그 이유가 결국 이미 자리 잡은 미술인들을 편애할 수밖에 없는 구조로 고착된다는 것입니다. 그래서 저는 이런 시대일수록 '소규모'의 '독립적'인 형태의 1인 미술 저널리즘 등 다양한 실험이 나와야 한다고 봅니다. 다만 독립적인 미술 저널리즘 활동이 기존 매체보다 도덕적 정당성을 품고 있다거나, 미술계를 바꿀 수 있다는 오만을 가져서는 안 될 겁니다. 그저 단 한 명의 독자가 읽더라도 '지금, 여기' 한국 현대미술계에서 반드시 필요한 이야기, 어느 누구도 생각하지 못했던 이야기를 담는 데 만족하면 좋은 저널리즘, 좋은 시각문화 출판물을 만들 수 있을 것입니다.

모두들 그런 독립적인 활동에 겁을 내는 것 같습니다.

겁이 난다는 것은 그 속에 또 다른 상업적인 욕심이 있기 때문이겠죠.

그렇다면 마음만 갖고 있고, 실천하지 못하는 미술인들에게 조언을 해주세요.

대학에서 미술 저널리즘에 관심을 갖고 있는 학생들과 얘기를 나누다 보면, 대부분 경험이 일천하다는 것을 두려워합니다. 문제는 스스로 경험 부족을 얘기하면서 기존의 미술 저널리즘 활동을 부정적으로 본다는 겁니다. 자신이 정말 미술 저널리즘 분야에서 활동하고 싶다면 미술 저널리즘의 역사와 각각의 매체만이 갖고 있는 특성을 열심히 연구해야 합니다. 하지만 현장에서 만

윤동희
Yun Dong Hee

나는 젊은 미술인 중 상당수는 기존의 미술 저널리즘 활동에 거부감을 갖고 있습니다. 새로운 미술 저널리즘을 실험하고 시도하는 건 당연히 필요합니다. 쌍수를 들고 환영할 만한 일이죠. 그러나 가장 중요한 건 대안 없는 불만을 늘어놓기보다 『월간미술』, 『아트 인 컬처』, 『퍼블릭 아트』 등 기존의 미술 저널리즘을 꾸준히 구독하고, 연구하는 것입니다. 막연한 기대와 열정만으로 미술 저널리즘에 뛰어든다면 금세 '조로(早老)'해버리고 말 것입니다.

한국 이외의 다른 곳에서 공부하거나 활동하고 싶은 생각은 없으세요?

런던과 암스테르담, 이 두 도시에 관심이 많습니다. 두 도시에서 이루어지는 시각문화 활동, 그중에서도 그래픽디자인을 꾸준히 관찰하고 있습니다. 기회가 주어진다면, 그 두 도시에서 보수적인 대학이 아닌, 새로운 대안을 제시하는 '아카데미'에서 공부하고 싶습니다. 학위도 없고, 교수도 없고, 정해진 커리큘럼도 없는데 전 세계에서 활발히 활동하는 시각문화 종사자들이 밀려드는 그런 아카데미를 마음속에 품고 있습니다. 동시에 런던과 암스테르담에 숨어 있는 소규모 디자인 스튜디오와 작가들의 작업실, 레지던시를 찾아 다양한 주제로 질문과 해답을 찾아보고 싶습니다.

단순히 유학이라는 통로를 통해 해외에 나간다기보다 스스로 '경험'하는 데 방점을 찍는 걸 중시하는 것 같습니다. 실제로 지금은 여러 가지 경계가 무너지고, 시각문화 종사자들의 다양한 경험을 통해 새로운 시각적 생산물이 창조되고 있다는 인상을 받습니다.

과거에는 자신이 지금 하고 있는 일, 즉 작업이나 공부를 현실적인 보상을 염두에 두고 했다면, 지금은 그보다 자신이 하고 싶은 일을 경험하고 실천하는 데서 의미를 찾는 것 같아요. 긍정적인 변화지요. 유학을 다녀와서 거창한 무엇을 한다기보다, 내가 오늘 했던 작업을 내일도 할 수 있는 최소한의 기본 여건을 만들 수 있다는 확신만 있으면 기꺼이 떠날 수 있다는 겁니다. 저 역시 학교에서 그런 얘기를 자주 합니다. 젊은 학생들이 현실적인 보상을 염두에 두는 건 온당치 못하다, 젊다는 이유만으로 할 수 있는 게 무언지 고민해보자고 말입니다. 뜬구름 잡는 얘기인 듯하지만, 안정적인 매체를 나와 여전히 지속적으로 활동하는 저를 보면 마냥 비현실적인 얘기는 아닐 겁니다. 잊지 마세요. 배가 떠나려면 항구에서 밧줄을 풀어야 한다는 사실을요.

115

예술에 관심이 많은 대중들이 점점 많아지고 있습니다.

서울시립미술관 등에서 열리는《앤디 워홀》전이나《반 고흐》전 등 이른바 블록버스터 전시만 보아도 알 수 있습니다. 저는 대중에게도 다양한 '층'이 존재한다고 봅니다. 책을 만들면서, 미술 저널리스트로 활동하면서 출판계, 미술계 내부와 함께 자신만의 감각과 취향을 가진 대중을 의식하는 이유도 여기에 있습니다. 제가 지금 하고 있는 활동도 저의 눈에 포착된 특정 대중의 '층'을 미술계와 출판계에 연결시켜주는 역할인지도 모르겠습니다.

본인의 예술적 활동을 통해 궁극적으로 추구하는 것은 무엇인가요?

편집자(editor)라는 말을 좋아합니다. 편집자의 관점과 활동으로 현대미술을 바라볼 수 있다고 믿습니다. 제가 궁극적으로 추구하는 것은 '소규모 출판—디자인 스튜디오'입니다. 미술계 내에서 작가—평론가—큐레이터가 만든 결과물을 텍스트 '그래픽디자인—종이'가 결합된 시각적인 생산물로 변환하는 일을 꾸준히 하고 싶습니다. 현대미술, 나아가 시각문화의 다양한 요소를 서로 연결시키고, 그것들을 가깝게 때론 멀리서 관찰하는 편집자 겸 저널리스트로 살고 싶습니다.

윤동희
Yun Dong Hee

noon

International
Contemporary Art
and Visual Culture

2009
09

Nicolas Bourriaud
Sylvère Lotringer
Kim Hyun-do
Hisashi Muroi
Bae Young-dai
Kim Kang
Seo Dong-jin
Marieke van Hal
Massimiliano Gioni
Yongwoo Lee

한국,
매력적인 예술 공간

이동민
Lee Dong Min

이동민은 문화예술기획 이오공감을 이끈다. 공공미술 프로젝트 'Cine-Train', 뮤지컬 〈블루사이공〉, 음악극 〈아빠의 청춘〉, '디지털댄스페스티벌(Digital Dance Festival)', 독일 폼펜하우스 초청 공연 〈볼레로〉, 연극 〈Farce & Commedia del arte & puppet show〉 등 무용, 연극, 페스티벌 등 다양한 공연의 연출자이자 기획자로 활발하게 활동하고 있다. 자신만의 분명한 색깔과 아우라를 가진 젊은 작가들과 비주류 장르의 공연들을 기획하면서 한국 공연의 다양한 면을 보여주며, 공연 문화의 활성화에 힘쓴다.

이동민
Lee Dong Min

이윤정 문화예술기획 이오공감 대표로 계시는데요. 본인에 대한 간략한 소개와 현재 하고 있는 예술 활동에 어떤 것들이 있는지 말씀 부탁드릴게요.

이동민 네, 저는 공연 기획 일을 하고 있는 이동민입니다. 독립 기획자로서 다양한 작품들의 공연 기획을 하고 있고, 요즘은 기존의 시스템을 건드리는 작업들에 관심을 가지고 있습니다. 관이나 큰 조직의 공공 기금이나 거대 자금이 투입되는 환경 속에서 자본을 대는 쪽의 취향에 따라 너무 한쪽으로 편향되어 작품이 기획되고, 공연이 활성화되어 움직이는 상황들을 보면서 문화 공간 기획 차원에서 구체적인 시스템을 만드는 작업에 관심을 두고 있습니다.

어떤 공연들을 기획하셨나요?

무용이나 연극, 페스티벌 등 다양한 형태로 표출되기는 하지만 대중적으로 얘기하면 돈이 되지 않는, 즉 현재의 대중성과 거리가 먼 분야에서의 기획을 즐기는 편입니다. 우리 공간에서 같이 일하는 프로듀서들의 성향 자체가 이미 반열에 오른 분들에 대한 작업을 꺼려합니다. 왜냐하면 현 한국 상황의 '메인 스트림'에서 활동하시는 아티스트들은 창작 작업 자체뿐만 아니라 기획 분야까지 직접 해온 분들이 많습니다. 사실 예술 기획이라는 분야가 전문성을 갖추게 된 것이 얼마 되지 않은 우리나라에서 당시의 아티스트들에게는 불가피한 선택이었을 것입니다. 더불어 그런 과정을 통해 아티스트 자신이 창작에서뿐만 아니라 자신의 작업에 대한 기획 영역까지 스스로 분명한 개념과 아우라를 만들어놓은 상황이라 다른 생각이 들어가기가 쉽지 않지요. 그래서 소위

한국,
매력적인 예술 공간

젊은 작업을 하는 아티스트들과의 작업을 위주로 하게 됐습니다. 어느 정도 작업 스타일이나 색깔이 분명해지는 시기 이전의 현재진행형의 작가들, 작업 색깔은 좋은데 우리가 판단할 때 그 다음 단계로 넘어가는 것을 힘들어하는 친구들과의 공동 작업을 주로 해오고 있습니다.

우리나라에서 공연 문화가 활성화되고, 대중화된 지는 불과 얼마 되지 않았습니다, 말씀하신 것처럼 유명한 작품이나 배우, 작가가 나오는 공연들이 부각되면서 흔히 비주류라고 불리는 공연들의 제작 환경은 어려운 것으로 알았습니다. 우리나라 공연 예술과 문화 기획 활동의 환경은 어떠한가요?

우리나라는 제가 볼 때 굉장히 매력적인 공간입니다. 그 매력이라는 것이 긍정의 의미만은 아닙니다. 오히려 예전에 미국 서부 시대에 황금을 찾아 마차를 타고 떠나는 것처럼, 사실 어떻게 보면 대한민국이 다른 어떤 지역보다 기회가 많은 곳일 수도 있다는 생각을 합니다. 작가와 작업들을 보면 재능이 좋은 친구들이 많은데 잘 알려지지 않아서 그렇지, 사실 공연 예술 분야의 비평을 하는 외국의 저널리스트를 초청해서 작업을 보여주면 굉장히 놀라워합니다. 보이는 형태에 대한 부분은 이미 말 그대로 전 지구적 시대에 살기 때문에 크게 간극이 느껴지지는 않습니다. 그네들이 관심을 가지는 대상은 우리 전통 예술이 지니고 있는 에너지와 영적 충격입니다. 우리 입장에선 워낙 가까이 있다 보니 쉽게 간과하고 넘어가지만, 사실상 우리나라의 공연 예술에 대한 외국 전문가들의 평가는, 한국 전통 예술을 뛰어넘는 컨템퍼러리 공연 예술은 아직까지는 없다는 것으로 요약됩니다. 흔히 텔레비전 채널을 돌리는 것처럼 전통 예술이라 하면 그냥 관리하고 지나간 것들이라고만 생각하는 경향이 있는데, 한국적 컨템퍼러리에 대한 연구에서 전통 예술에 대한 부분은 너무나 중요합니다. 특히 퍼포먼스 예술의 특수성을 감안할 때 우리네 전통 소리와 이미지, 움직임 등은 그 자체가 굉장한 매력을 가지고 있고, 현대의 창작 작업에 지대한 원천으로 작용할 수 있습니다. 단순히 전통의 계승과 보존이라는 것과는 분명히 차별화된 논리로 활발한 논의가 이루어져야 합니다.

재원이나 시스템 부분에 대해 자세히 듣고 싶습니다.

재원이나 시스템 부문으로 얘기하면, 공연 예술 분야의 경우 전문예술법인 형태냐, 임의단체 형태냐를 떠나서 '컴퍼니' 형태를 구성해서 지속적으로 작업을 이어나간다는 것, 즉 개인 작업이 아니라 단체나 컴퍼니를 통한 공동 작

이동민
Lee Dong Min

업의 형태가 대한민국의 현 경제 수준과 국민 복지 환경에 비추어보아 너무 많다고 느껴집니다. 너무 많은데 자신이 하고 싶은 쪽으로 선별하다 보니깐 항상 부족한 그런 상황이지요. 전국적인 공연장 가동률만 봐도 그렇게 높지 않고요. 역설적으로, 가지고 있는 창작 요소와 열정이 그만큼 많다는 얘기일 수 있고요. 이런 지점에서 굉장히 매력적인 나라인 것 같습니다.

기본적으로 부정적인 매력은 여전히 아직 기반이 만들어지지 않은 환경, 문화 예술이 무엇인가에 대한 고민과 문화 예술과 사회가 어떤 식으로 유기적으로 접촉되어 시너지를 이룰 수 있을까 하는 부분에 대해 깊이 연구하지 못하고 있다는 점입니다. 정책들도 미미한 상태고요. 현재 문화 예술, 그 자체는 아직 인디언 보호구역처럼 설정되어 있는 것 같습니다. 다시 말해 정책 입장이든, 혹은 기업에서 활용하는 프로모션 측면에서든 문화 구역은 보호구역처럼 보호해놓고 관리해야 되는 대상 정도의 인식을 하고 있지요. 이런 상황에서 당연히 우리가 이야기하는 소통이라는 부분, 창작 작업과 소비 기반을 연결시켜주는 작업까지는 생각하기 힘든 단계입니다. 시행착오와 실패에 대한 용인이 쉽지 않은 사회 구조라서 대안을 위한 충돌과 과정 그 자체를 위한 과정에 대한 투자가 이루어지지 않습니다. 말 그대로 실패가 가져다주는 가치에 대해 공감하는 환경이 아직은 아니다 보니, 문화 예술 정책이나 문화 예술 현장에 돈을 쏟아 붓는 기업이나 기관이 여전히 안전성을 우선 가치로 두는 상황입니다. 그러니 더욱더 어중간한 상태에서 균형을 맞추어가는 악순환이 반복되는 경향이 있습니다. 내부적으로 보면 균형을 잘 맞추어가는 것 같지만 거시적으로 보면 그렇지 않은 부분이 있는 거죠. 그 와중에 많은 왜곡이 만들어진다는 생각도 듭니다.

20세기, 21세기 들어 '취향'이라는 단어가 많이 나오기는 하는데, 개인적으로 취향은 어쩔 수 없는 '용인'이라는 생각을 합니다. 문화에 있어 '취향의 문제'는 우리나 개인에 의해서 논의되기보다 실제로 마케팅 용어로 많이 사용하죠. 그렇게 해서 거대한 시스템 속에서 개개인의 움직이는 모습을 묶어 하나로 아우르는 무엇을 '취향'과 더불어 '개성'이라는 용어로 이야기합니다. 사회적 또는 정책적으로 정의하고 분류하고자 하는 욕망이 강하게 묻어나는 단어라고 생각합니다. 여기서 사회적이란, 집단이나 구조의 의미입니다.

흔히 성공한 공연과 전시는 보편적입니다. 굉장히 다양한 공연장과 프로그램에도 각각 취향이 있다고는 하지만, 보편성의 잣대에서 그 취향 문제를 말하는 것 같습니다.

제가 하는 일이 기획이다 보니, 향유의 측면이 아니라 창작과 유통 환경에서의 시스템에 대해 얘기를 해보겠습니다. 현재 홍대 앞에도 거대 자본이 들어와서 문화 공간을 설립하는 예들이 많은데요. 앞으로 이런 사례들이 점점 늘어날 텐데, 문제는 그들도 '취향'이라는 단어를 들먹인다는 것입니다. 그렇다면 그 취향이 무엇인지에 대해 생각해보아야 합니다. 자본을 투입하는 집단의 취향이냐, 아니면 돈을 투입하려는 의지를 가지고 있는 정책 결정권자의 취향이냐는 부분에 대해서 생각해보아야 한다는 거죠. 그런데 이는 아직까지 모호한 부분을 가지고 있습니다. 문화 예술 전문가가 아닌, 어떻게 보면 문외한이 문화 사업을 하기 시작할 때 처음에는 취향이라는 부분을 전략적으로 드러내지 않다가 어느 순간 갑자기 드러내게 됩니다. 그러면서 왜곡되는 것이 사실이지요. 그것은 개인 취향으로 봐주기에는 이미 불공평한 게임입니다. 이미 가진 것이 많고 파급력이 커져 힘을 갖고 있는 쪽에서 취향을 들이대면 시장은 왜곡됩니다. 거대한 자본을 가진 일부 컬렉터나 대중이라는, 모호하게 하나인 것처럼 보이는 집단화에 의해 시장 자체가 휘청거리는 것처럼 이는 좋은 현상이 아닙니다. 그렇기에 '취향'의 문제는 취향 그 자체에 대한 것이 아니라 누구의 취향이냐에 대한 것이 명확해야 합니다.

공연 예술의 경우 국가적 지원이나 자본을 가진 사람들의 개인적 지원, 그리고 기업들의 지원이 점점 높아지고 있는 것 같습니다. 특히 기업들은 문화 기업이라는 슬로건으로 기업 이미지 쇄신과 더불어 사회 공헌이라는 명목 아래 많은 공연장과 공연, 전시를 후원하고 있는데요. 현재 시행되고 있는 예술가들을 위한 사회의 경제적 지원이나, 제도에 대해 어떻게 생각하나요?

아직까지 절대적으로 적기 때문에 지원이 많아지는 것에 대해서는 반대하지 않습니다. 사실 지원이라는 것이 꼭 작품, 창작 작업에 대한 지원뿐만 아니라 예술가 개개인의 인간적인 삶에 대한 지원까지 논의한다고 한다면 선진국에 비해 대한민국은 아직 열악하기 때문입니다. 물론 제도권과 기업으로부터 후원이 조금씩 늘어나는 상황이지만, 예술 창작 지원의 개념보다는 사회 공헌의 개념, 즉 홍보 마케팅적 접근이기 때문에 엄밀히 말하면 제대로 된 지원은 아니라고 봅니다. 그나마 이러한 성격의 지원도 대부분은 유명한 공연이나 배우, 작가들에게만 집중되어 있거나 혹은 나눠주기 식이라는 것입니다. 예술이라는 것이 일 년에 얼마씩 몇 년간 투입을 하면 신기술이 개발되고 그 다음에 그것을 제품화시켜서 어떤 시장을 공략할 수 있다는 개념으로 접근해서는 안

이동민
Lee Dong Min

되는데 아직도 이런 시각들을 가지고 있는 것 같습니다. 굉장히 어려운 이야기이기는 하지만 정책적으로 무모한 어떤 투자가 필요하다고 생각합니다.

정책적으로 현재 이루어지는 창작 지원이 복지 차원의 지원을 하고 있으면서, 창작 기반에 대한 투자를 하고 있다고 오해하고 있습니다. 지원금을 사용하는 방법 또한 어렵지요. 예를 들어 예술가가 지원금을 100원 받으면 그걸로 캔버스를 사기도 하지만 밥을 사먹기도 하고, 어디 가서 내 정서를 위로하기 위해 커피를 한 잔 먹기도 할 것입니다. 하지만 지원금 정산에서 이런 부분들은 인정하지 않습니다. 예술가가 자기 작업에 대해서 못을 몇 개 사고, 캔버스를 몇 개 사고, 연필을 몇 개 샀다는 견적 명세서를 뽑아야 되는 이상한 현상들이 생기는 거죠. 작품을 만들어내는 데 있어 작가의 창작 활동에 대한 것은 배제되고 단지 객관화되어 수치로 견적을 내야 하는 거예요. 오로지 그런 것들만 인정하는 거죠. 예술 활동에 대한 지원 제도는 단지 작품, 창작 작업 등의 표면적인 것에 대한 지원뿐만 아니라 예술가 개개인의 인간적인 삶에 대한 지원을 해준다는 데 의미를 가져야 합니다. 그렇다고 예술인에 대한 특별 혜택을 줘야 한다는 것은 절대 아닙니다. 창작이란 것이 결국 눈에 보이지 않는 영혼의 작업인데 이건 세금계산서 발행이 안 되는 게 문제입니다.

확실히 보이는 부분만을 지원해주려는 경향이 있습니다. 그래서 오히려 지원금을 받고는 쉽게 사용해버리고 마는 문제가 생기기도 하지요. 이는 지원의 문제에서 빠질 수 없는 부분인 것 같습니다. 창작의 가치에 대해서 분명히 인정하지만 지원 금액에 대해 정산을 해야 한다는 이유로 지원 항목을 정해주기도 하지요.

덧붙이면, 예술인의 복지는 국민의 전반적인 복지 수준이 향상되면 자연스럽게 향상되는 것이라고 생각합니다. 국민 복지 수준이 예술 향유의 수준과 맞물려 있기 때문에 그렇기도 합니다만, 예술에 대한 전반적인 사회적 공감대와 인식이 국민 복지와 연관되어 있기 때문이기도 합니다.

앞에서 현재 예술 문화에 대한 많은 문제점들을 말씀해주셨는데요. 공연, 전시 등 활발한 문화적 환경을 구성하고, 문화 시스템에 대한 사회 기반을 구성하기 위해서는 말씀하신 것 외에 또 어떤 노력들이 필요할까요?

서울에만 집중되어 있는 전시나 공연 문화를 지방으로 분산시켜야 합니다. 서울은 천만 명 이상이 살지만 창작 기반의 밀도를 만들어낼 수 있는 물리적,

환경적 후원들이 그 욕구를 해소해주기엔 부족한 것 같습니다. 또한 지방분권화, 지자체를 이야기하려면 지방에 자체적인 콘텐츠 제작 시스템이 나와야 하는데 지금의 상태로는 무리입니다. 작가들을 만나면 "꼭 서울이어야 하나?"라고 물어봅니다. 다른 얘기일 수도 있지만 서울이 아닌 흔히들 지방/지역이라 하는 곳의 작가와 기획자, 대중이 모여 놀 수 있는 공간을 추진하고 있습니다. 하지만 공간이 조성된다 하더라도 서울이라는 공간에 집착하는 현 상황에서 의도적으로라도 작가들을 유입시켜야 하기 때문에 그들을 설득하는 작업도 병행하고 있습니다.

3년 전인가 지역 문화예술회관 관계자들에게 대한민국에는 뮤지컬과 난타만 있는 것이 아니라고 이야기한 적이 있습니다. 지방에 있는 문화회관들에서 초청하고자 하는 작품들은 다 유명한 작품들이었으며, 한때는 굉장히 큰 제작비가 들어간 뮤지컬만 선호하던 때도 있었습니다. 물론 지역 입장에서는 그런 작품들에 대한 갈증이 있을 것입니다. 이러한 점을 잘 알고 있지만 지자체에서 문화 예산안의 대부분을 유명 공연이나 전시 등에만 투입한다면, 사실상 지역민들의 다양한 향유의 기회를 뺏어가는 것이 되고, 예술의 다양성과 관객 개발을 함께해나가야 할 파트너로서도 그런 치우침 현상은 결코 바람직하지 않습니다. 70퍼센트는 유명한 공연이나 전시에 대해 투입하더라도 적어도 30퍼센트 정도는 대중성과 무관한 좀 더 엄밀히 얘기하면 해당 실무진의 취향과 맞지 않더라도 기초 예술 부분에 대해 써야 합니다. 다시 말해 인구 5만도 안 되는 지자체인데도 불구하고 번쩍번쩍한 대극장을 갖추기 위해 엄청난 자금을 투입하고, 정작 기획 프로그램 가동 예산은 없어서 안달하는 상황은 문제인 것입니다. 지자체 문화회관은 국민의 세금으로 운영되는 공공 영역입니다. 그렇다면 공공 영역에서 지역이 갈망하는 대중적인 유명한 프로그램을 가져오는 것도 중요하지만 기본적으로 지역민의 문화 체험에 대한 부분들, 문화 인식에 대한 부분들을 확장시켜주는 작업도 필요합니다. 그렇다면 '네임 밸류'를 떠나서 기초 예술 부분을 건드려줄 수 있는 연극, 미술, 음악, 무용 등의 다양한 분야들을 보고 느낄 수 있는 작업들을 계속해야 하는데, 그런 작업은 일단 미뤄놓고 유명한 작업들만 찾으니까 발전이 더딘 것입니다.

한편, 네임 밸류가 높은 공연이나 전시, 연극이 진행된다고 해서 관객이 확장되는 것도 아닙니다. 흔히 우리가 잘 알고 있는 〈헤드윅〉의 경우에도 신문이나 뉴스 등 미디어 매체에서는 굉장히 성공하고 흥행한 뮤지컬처럼 이야기되었지만 실제적으로 매진된 공연은 유명 연예인이나 배우들이 나오는 날뿐이었습니다. 뮤지컬의 경우 더블캐스팅이 보통인데 유명 배우가 안 나오는 날이면 계속 좌석이 빕니다. 그 말은, 즉 사람들도 유명 배우가 나오는 날만 본다

이동민
Lee Dong Min

는 것인데, 그렇다면 그것이 과연 시장 확대라고 볼 수 있을까요? 그렇지 않습니다. 그러니까 많은 문제들이 생겨나지요. 유명 배우가 안 나오는 날에도 공연장을 찾게끔 하는 게 정책이나 기획자가 해야 하는 고민입니다. 물론 지금 시점에서는 그네들의 희생을 감수해야 하기는 하지만 지방으로 내려가서 그런 인식을 바꾸는 작업을 하는 독립 기획자와 작가들이 많아졌으면 좋겠습니다.

공연 기획 일을 하시면서 본인이 생각하고 있는 한국 현대미술의 아트신을 대표 키워드 3개로 설명해주신다면요?

사실 이 질문을 보고 어떻게 이야기해야 하나 생각했습니다. 먼저 처음에 제가 알고 있는 범위 내에서의 현대미술도 그렇고 공연까지 넓혀서 생각해봐도 '메시지'라는 단어가 무의식중에 떠올랐습니다. 그 다음에는 부정적인 것이지만 '모방'입니다. 예전에 〈할리우드 키드〉라는 영화가 있었습니다. 어릴 때부터 영화를 좋아하고, 영화 제작자의 꿈을 가진 친구들이 있었는데 실제로 영화감독이 되었고, 만든 영화가 성공했습니다. 근데 알고 보니까 자신이 만든 성공한 영화가 자신들이 어릴 때 보았던 영화와 똑같다는 거죠. 하지만 그들은 본인들이 모방했다는 것을 전혀 느끼지 못한다는 내용이었는데요. 최근 우리나라의 예술계에도 이런 부분들이 있다고 생각합니다. 본인은 창작이라고 생각했지만 모방인 경우가 있다는 거죠. 어디선가 본 것 같은 것들이 너무 많아졌다는 겁니다. 이런 현상은 예전보다 더 심해진 것 같습니다.

그리고 마지막으로 '오만'입니다. 예술가들이 작업을 하는 데 있어서 왜 자신들이 돈을 구하고, 관객 개발에 참여해야 하는지에 대해 말하는 작가들이 있습니다. 또한 자신의 작업이 선택받지 못했다는 데 강한 불만을 가지는 이들도 있습니다. 그럼 저는 "당신이 대중들에게 선택받지 못한 것이 아닌가?"하고 반문합니다. 미술이나 공연 예술 등 주어진 환경 내에서 선택하는 사람은 자기 나름의 기준이 있습니다. 물론 그 기준에 대해 문제를 제기할 수는 있지만 그 기준이 존재할 수밖에 없다는 것은 인정해야 합니다. 이건 옳고 그름의 문제가 아니라 어쩔 수 없는 사회구조적 문제기 때문입니다. 또한 전 세계 어디를 가나 후원자에게 작업이 선택되어 전폭적인 지원을 받으며 작업할 수 있는 경우는 몇 손가락 안 됩니다. 물론 이런 기회는 누구에게나 있습니다. 하지만 이런 기회만 찾기에 앞서 작가는 자기 작업에 대한 진정성을 먼저 보여주는 것이 중요하다고 생각합니다. 예술가가 자신의 작업을 지원해주면 작품 활동을 하고, 지원해주지 않으면 작품 활동을 하지 않나요? 그건 아니잖

아요. 작업이라는 것은 그냥 하는 거라고 생각합니다. 작업하는 중에 지원이라는 힘이 더해지는 거지요. 그런데 언제부터인가 기금을 옵션이 아니라 근본 요소로 생각하는 예술인들이 많아 보입니다.

작업에 대한 자신의 진정성을 보여준다면 기획자나 후원자 나아가 대중들과도 교감하고 소통할 수 있다고 생각합니다. 대표님이 생각하는 '소통한다'의 의미는 무엇인가요?

저는 무언가가 일치하고 맞는다고 해서 그것을 소통으로 생각하지 않습니다. 왜냐하면 '맞다'라는 그 판단 자체가 좀 애매한 것 같습니다. 좀 불확실한 것 같기도 하고 오만한 것 같기도 합니다. 한 핏줄인 부모 자식 간에도 서로 공감대를 찾아내기란 무척 힘든 일입니다. 그런데 예술이란 게 자기가 자라온 환경에서 느낀 인식이나 감성을 바탕으로 나온 무엇인데, 그 무엇이 과연 사전에서 나오는 것처럼 공유될 수 있을까요? 사람이라는 것이 굉장히 변덕스러운 존재기 때문에 내가 어제는 고흐를 좋아했다가 오늘은 싫어할 수도 있을 텐데 말이죠. 그렇다면 어제는 소통이 되었는데 오늘은 안 되는 건가요? 그건 아니라고 생각합니다. 그렇기에 예술과 소통하려고 노력하기보다 '그냥 그렇구나.' 하고 서로를 인정하면 될 것 같습니다. 공연 자체도 그렇고, 관객들이 공연을 봤을 때도 그렇고, 내가 기획자로서 작가를 만날 때도 그렇습니다. 어떻게 보면 표피적이고 단편적일 수도 있는데 그냥 그 자체로 인정할 수 있는 환경이 되면 좋겠습니다. 예술이라는 것이 지극히 개인적인 작업이고 그래서 더욱 어렵기도 한데, 그걸 굳이 섭렵하고 이해하고 소통이라는 테두리로 품어 안아서 내 걸로 만들려고 하지 말았으면 좋겠습니다. 그냥 서로의 영역을 인정하면 되는 거지요. 더불어 소통의 출발은 서로 다르다는 걸 인정하는 데서 시작한다고 생각합니다. 서로 어떻게 다른지 알아야 교류와 공감이 가능하지 않을까요? 연애도 그렇고 예술도 그렇고.

이제까지의 대화를 통해 우리나라 예술 문화에 대한 환경, 시스템 등의 문제에 대해 논의하였는데요. 어떠신가요? 우리나라에서 전문 기획자로 활동하시면서 느끼시는 게 많을 것 같아요. 그렇다면 본인이 예술 활동을 통해 궁극적으로 추구하는 것은 무엇입니까?

개인적으로 기획을 하면서 가지고 있는 생각이 있습니다. '거름주의'라고 내 나름대로 가지고 있는 신조가 있는데요. 기본적으로 저는 제가 지금 꿈꾸고

있는 그림이나 비전들이 제 생애에 구현이 안 될 거라고 확신합니다. "그럼 왜 그걸 하느냐?" 하고 누가 묻는다면 우리 다음 세대 친구들이 이런 작업을 할 때 좀 더 나은 환경에서 작업할 수 있게 하기 위해라고 대답할 것 같습니다. 자기가 그리고 있는 그림을 자기 세대에 구현해내려고 하면 타협해야 되는 경우도 더 많아지고 정치를 해야 되는 경우도 많아집니다. 그러다 보면 전체적으로 오히려 걸음이 느려지지요. 전체적인 구조의 발전이 느려지지 않게 하려면 개인이 느려져야 한다고 생각하는 거죠. 기획자가 가져야 될 덕목 중의 하나가 '작가를 이용해서는 안 된다'라는 것입니다. 그렇기에 다음 세대에 좀 더 나은 환경을 위해서 우리는 긴 호흡으로 천천히 걷다가 죽어서 거름이 되어야 합니다.

문화 기획을 하려는 출발점에 선 이들에게 해주고 싶은 말이 있다면요?

호흡을 길게 가졌으면 좋겠습니다. 예를 들어 2년 정도 단위로 계획을 세우지 말고 최소 5년, 10년 단위로 계획을 세워봤으면 합니다. 호흡을 길게 가지면 버틸 수 있는 여지가 좀 더 깁니다. 2~3년 안에 당장 눈앞으로 드러나는 결과를 좇지 말고, 5년에서 길게는 10년까지 장기적인 목표와 계획을 세워야 합니다. 10년 내에 뭔가가 되어야겠다는 생각보다 내 인생에서 10년 정도는 없어져도 된다고 생각하고 꾸준히 활동하면 오히려 본인이 그리는 성공에 더 다가갈 수 있을 것입니다.

사운드아트의 도전

이학승
Lee Hak Seung

이학승은 사운드아트 작가다. 중앙대학교 조소과와 영국 첼시대학교에서 회화를 전공하였다. 개인전《슬리핑 훼일(Sleeping Whales)》(아트스페이스 휴),《소리약》(갤러리175),《보이스 킷 그룹(Voice kit Groups)》(갤러리킹)에서 사운드가 작품이 될 수 있음을 보여주었다. '소리'에 기초를 두고 영상, 심리학, 인지학 등 사람과 사운드의 관계에 대해 고찰하며, 대중들과 소통할 수 있는 '사운드아트'를 통해 예술의 새로운 영역을 만들어가고 있다.

이학승
Lee Hak Seung

이윤정 작가님에 대한 간략한 소개를 직접 부탁드릴게요.

이학승 사운드 작업을 하고 있는 이학승입니다. 저의 사운드 작업은 대학 시절부터 시작됐는데요. 중앙대학교 조소과를 졸업하고 영국 첼시에서 석사 과정을 공부하는 가운데도 계속됐습니다. 2004년 첼시를 졸업하고 영국에서 돌아와 현재까지 '소리'에 기초를 두고 작업하지만, 단순히 소리 자체뿐만 아니라 사운드아트 영역에서의 소리, 심리학이나 인지학 쪽에서의 소리가 인간과 어떤 관계를 가지는지, 또 어떤 위치에 있는지를 실험하고 표현하는 작업을 합니다.

6월에(2010년) 오랜만에 개인전을 준비하고 계시는데요. 지금 한창 작업 하시느라 바쁘시겠어요.

작가는 언제나 자기만족으로 일을 끝내면 안 된다고 생각합니다. 제가 지금 나이보다 어렸을 때는 내 만족이 제일 우선이었는데, 시간이 흐르고 경험이 쌓일수록 내 만족이 중요한 것이 아니라 그걸 받아들이는 사람들의 만족도가 정말 중요한 것이라는 생각을 하게 됐습니다. 다른 여러 작가들도 그럴 거라 생각돼요. 그래서 부담감도 점점 심해지지요. 작품을 하면 할수록 부담감이 생기지만 그 부담감이 행동을 제약하거나 사고를 한정시키는 등 저 자신을 좌지우지하지는 않습니다. 오히려 그 부담감을 역동적인 원동력으로 승화시켜 뭔가를 만들어낼 수 있다는 희열감, 행복감을 느끼죠. 저 자신과의 싸움에서 이겨나가는 과정 자체가 또 하나의 큰 싸움을 만들어내고, 그런 일련의 과

정 하나하나가 저한테는 작업을 만들 수 있게 하는 원동력이자 힘의 원천이 되는 것이죠.

이번 개인전은 어떤 작품들로 이루어지는지 전시 소개 부탁드릴게요.

지금까지 해왔던 작업과 연속적인 작업의 일부분입니다. 인간의 정신적인 부분을 다룬다는 것이 그렇듯 어느 정도는 주관적인 생각을 가지고 작업을 했었는데요. 이번에는 인간의 몸 중 성대를 가지고 작업을 합니다. 일반적으로 우리가 들을 수 있는 사운드가 굉장히 많은데, 그런 사운드들을 가지고 텍스트를 만듭니다. 예를 들어서 텔레비전이 있으면, 텔레비전에서 나오는 어떤 소리가 하나의 대상물이 될 수 있는 거죠. 텔레비전, 비디오, 카메라 등 사물에 따라서 다른 어떤 소리들이 존재합니다. 그리고 그 존재하는 소리들이 악보에서 하나의 음표가 되지요. 음표로 작곡을 하며, 각 단어들의 소리를 가지고 문장을 만들면 그 문장 속에서 사운드들이 겹쳐지기도 하고 서로 흩어지기도 합니다. 그 속에서 굉장히 많은 불협화음이 생길 수도 있고, 화음이 될 수 있는 여러 가지 상황이 만들어집니다. 그것이 바로 하나의 곡으로 작곡되는 거죠. 이 곡을 시연하는 퍼포머는 보편적인 일반 사람들과 성악가 그리고 청각장애인들로 구분했습니다. 청각장애인들은 사실 소리를 구분할 수가 없잖아요. 소리를 듣지 못하기 때문에 그 소리의 어떤 정체성, 그 대상물이 가지고 있는 정체성에 대해서 잘 모릅니다. 그렇기 때문에 소리 자체에 대한 선입견이나 편견이 없다는 특징을 갖고 있습니다. 그런 독특한 설정과 환경 속에서 여러 가지 시도와 실험을 하면서 소리를 만들어내는 작업을 하는 것입니다. 여러 가지를 고려해 작곡을 한 상태에서 악기를 불어 표현하는 방법은 각 단어를 모아서 어떤 문장, 즉 텍스트를 만들 수 있는데, 제가 선택한 표현 방법은 인간의 성대를 악기처럼 사용해 연주하는 거예요. 이번 사운드 작업은 이러한 방식으로 만들어집니다.

'사운드아트'라고 불리는 사운드 작업은 대중들에게 굉장히 낯선 미술 장르이자 개념일 텐데요, 작가님이 생각하는 '사운드아트'는 무엇이며, 어떻게 정의 내릴 수 있을까요?

사실 한국 미술에서 생각하는 사운드아트는 회화나 조각처럼 전통적으로 진행되어온 예술의 영역이 아닙니다. 미디어 영역 속에서 소리라는 예술 행위는 존재하는데 그 예술 행위가 우리나라에서 발표된 지는 사실 얼마 되지 않았

이학승

Lee Hak Seung

습니다. 그 전의 소리는 어떤 다른 분야, 설치, 회화, 조각 등에 부분적으로 포함되는 형식이었죠. 그래서 사운드아트가 사운드 설치 부분에 속하는 부분도 많았습니다. 그런데 실제로 소리를 가지고 직접적으로 표현해내는 그런 행위는 사실 2년 정도밖에 되지 않았습니다.

일반적으로 소리에 집착해서 소리를 만드는 행위 자체가 굉장히 난해하다고 생각합니다. 다시 말해 존 케이지가 이야기했듯이, 어떤 소리들이 존재하고 있는 상황, 그러니까 지금 인터뷰가 이루어지고 있는 상황 속에서도 전자음 소리, 카메라 돌아가는 소리가 들리고 신체가 움직이면서 만들어내는 그런 다양한 소리가 존재하지만, 이런 것들 단독으로는 하나의 사운드아트가 될 수는 없습니다. 제가 지향하는 사운드아트 역시 어떤 미디어아트의 영역에서 사운드아트가 존재하는 것처럼 사실 제 작업이 사운드아트의 영역에 속하는 것뿐이지 사운드아트라고 단정 짓기는 힘들 것 같습니다.

소리를 가지고 퍼포먼스와 사운드 설치, 사운드 비디오 등을 이용하고 있지만 무엇보다 소리 자체가 작업의 큰 부분을 차지합니다. 작업은 소리가 주로 부각되면서 드러나기 때문에 사운드아트라고 말해주는 분도 있지만, 일반적으로 난해한 영역의 소리를 듣고 그것을 누구나 이해하는 것은 아닙니다. 저역시 마찬가지로 어떤 소리는 듣기 힘든 부분이 많기도 합니다. 그래서 제가작업을 하며 제일 중요하게 생각하는 사운드아트는 '서로 소통할 수 있는 사운드아트'입니다. 일반 사람들이 대체로 사운드아트를 굉장히 난해한 예술 영역이라고 생각하는데요. 저는 서로 이해할 수 있는, 그래서 일반 관람객들도 사운드아트라는 것에 대해서 굉장히 쉽게 접근할 수 있게 하는 그런 방법을 고민하고 있습니다. 이것이 제가 지향하는 바이고 또 이를 통해 대중화될 수 있는 사운드아트가 제가 생각하는 사운드아트입니다.

사운드아트에 있어서 소통을 굉장히 중요하게 생각하시는군요. 그렇다면 작가님이 생각하는 '소통한다'의 의미는 무엇일까요?

영국에서 매 학기가 끝날 때마다 과제전이나 졸업전 등 다양한 형태의 전시를 가졌습니다. 한 학기 동안 열심히 작업을 해 그 결과물을 교수님들에게 보여주는 것으로 그 학기를 마무리 짓는데, 이런 학생들의 작은 전시에도 이웃의 동네 꼬마, 아주머니, 아저씨들이 보러 왔고, 작품을 사기도 했습니다. 이것이 제가 생각하는 가장 작은 소통의 의미입니다. 다시 말해 관심에서 오는, 옆에 있는 주변 사람들과의 소통이 작은 의미로서의 소통이라고 생각하고, 좀 더 넓은 의미로는 '교류'라고 이야기하고 싶습니다. 해외의 다른 나라와 서로 다

양한 작업을 교류하면서 한국에서는 이런 작업들이, 외국에서는 저런 작업들이 있다는 것을 서로 보여주며, 한국 작가의 생각과 해외 작가의 생각들을 교환하고 이해할 수 있는 교류의 장이 또 다른 소통이라고 생각합니다. 미술 영역에서 소통은 의미가 아주 다양하고 또 어려운 부분들이 많습니다. 작품을 보자마자 즉각적으로 쉽게 이해할 수는 없지만 이해하려고 노력하는 상황들까지 하나의 소통으로 바라볼 수 있을 것 같습니다.

해외에서 유학 생활을 하시면서 혹은 해외 예술 활동(해외 작가와의 프로젝트, 국제 교류전 등)을 하시면서 느꼈던 점이 있다면요? 또 해외에서의 아트신이 한국의 아트신과 어떻게 다르다고 느끼셨는지 자세히 말씀해주세요.

영국 유학을 결심한 이유는 영국의 YBAs와 1960년대 현대미술의 진취적인 모습과 실험성들이 저와 맞는다고 생각했기 때문입니다. 영국의 경우 텔레비전에서 작가를 본질적으로 다루는 프로그램들이 방영되고는 하는데, 일반 사람들이 쉽게 볼 수 있는 텔레비전에서 일반 갤러리에서 진행하는 '작가와의 대화' 같은 예술 관련 방송들을 기획한다는 것 자체가 굉장히 영향력이 있다고 생각합니다. 미술 작가에 대해서 한 사람 한 사람의 과거부터 현재까지 그 사람의 이야기, 혹은 생각, 작업의 방향성 등을 보여준다는 것 자체가 굉장히 획기적인 기획이지요. 그런 텔레비전 프로그램 같은 것들이 일반인들이 쉽게 생각할 수 있는 방법으로, 일반 대중들이 쉽게 미술을 공유하고 향유할 수 있도록 문화를 자리 잡게 하는 발판을 마련해줬던 것 같습니다. 또한 미대생들은 자발적으로 기획한 전시나 프로젝트 등 다양한 활동을 하고, 사치(Charls Saatchi) 등 유명 미술 컬렉터들이 학생들의 작품에도 관심을 가지는 환경은 새롭고 낯선 경험이었습니다. 작업을 하는 데 동기 부여가 되기도 했지요. 물론 지금은 상황이 많이 달라졌을 테지만요. 그 당시 이러한 환경들이 작업을 하면서 소통의 문제, 작업의 방향성들에 대해 생각할 수 있는 계기를 만들어주었습니다.

2004년 유학을 다녀오고 지금까지 작업 활동을 하셨는데요. 그동안 우리나라에서 예술 활동을 하면서 어떤 변화들을 느끼셨나요?

2000년대 초반부터 대안 공간을 중심으로 젊은 작가들의 가치를 만들어가고, 전속 갤러리, 레지던시 프로그램들이 형성되기 시작했습니다. 그리고 2004년 유학을 다녀온 후에도 또 다른 발전된 모습이 보였는데, 그것은 예술

132

이학승

Lee Hak Seung

가치의 투자에 대한 부분입니다. 작품에 대한 앞으로의 가치를 보고 예술에 대한 투자가 생겨난 것이죠. 그러니까 대안 공간도 더불어 많이 늘어났고요. 2000년도 이전에는 중견 작가나 원로 작가한테만 관심이 많았다면 제가 유학을 갔다 왔을 때는 젊은 작가에 대한 관심이 굉장히 높아졌습니다. 또 사회적 지원도 많아졌고요.

연예인들 중 걸어 다니는 기업이라고 표현될 정도로 한 사람이 연 100억 이상의 매출을 올리기도 하며 연예 산업이 고부가가치 산업으로 성장했는데, 저는 예술 역시 고부가가치 산업이라고 생각합니다. 그렇기 때문에 예술가와 예술 작품의 가치 투자를 통해 이루어지는 예술의 발전은 사회 발전의 원동력이 될 수 있는 것이죠.

그렇다면 다양한 전시와 미술계의 활동들을 통해 본인이 느꼈던 한국 현대미술의 아트신을 대표 키워드 3개로 설명한다면 무엇이 있을까요?

사실 2008년 이후에 경제 상황이 많이 나빠졌습니다. 리먼 사태 이후의 경제 상황이 미술계에도 영향을 주었고, 그 여파는 아직도 계속되고 있다고 생각됩니다. 이런 경제적 배경 속에서 제가 생각하는 키워드는 '가치', '투자', '소통' 바로 이 세 가지인 것 같습니다. 2000년대 초반부터 지금까지 어떤 가치 있는 작가들을 발굴하고, 그 작가가 잘 되게끔 지원해주는 것들이 하나의 투자라고 생각합니다. 투자를 함으로써 한국 미술계도 어느 정도 기반이 만들어지고, 그로 인해 해외뿐만 아니라 작가와 작가, 작가와 관람객, 미술계와 사회가 교류할 수 있는 부분들이 많아질 수 있습니다. 기획자나 비평가들이 생각하는 부분하고는 다르게 어쩌면 어떤 큰 흐름을 봤을 때 그런 키워드가 나오는 것 같습니다.

현재 작가님의 관심사는 무엇인가요?

작업의 완성도에 관한 것입니다. 하지만 작업을 완성도 있게 만들기 위해서는 경제 활동을 무시할 수가 없습니다. 돈을 벌어야지 작업도 할 수 있는 그런 상황이기 때문이죠. 그렇기 때문에 또 다른 관심사는 돈 버는 방법입니다. 그래서 경제에 많은 관심을 가지고 있는지도 모르겠습니다. 투자 쪽도 그렇고, 작가들이 다른 영역에서 경제 활동을 어떻게 할 수 있는지에 대해 관심이 생깁니다. 그런 부분들을 찾고 있는 이유는 제가 작업을 하기 위해서죠. 작업의 완성도를 위해서는 제 작업에 충족할 수 있는 어떤 부분을 채워 넣어야 하는데 그

건 경제 활동을 통해서 이루어지는 것 같아요.

예술가로 살아가기 위해 현재 시행되고 있는 사회의 경제적 지원이나 제도에 대해서는 어떻게 생각하나요?

전업 작가로는 어렵지만 취미로 하는 예술 활동이라면 굉장히 좋은 환경이라고 생각합니다. 예술에서 금전적인 부분을 배제할 수는 없습니다. 특히 제가 하는 미디어아트, 사운드아트 영역에서 수익이 생길 수 있는 부분은 미미합니다. 그렇기 때문에 전업 작가로서 작가 스스로가 어떤 공간을 빌리고 작업할 수 있는 환경은 만들 수 있지만 생활을 영위할 수 있는 환경을 만들기는 힘든 상황이라고 생각합니다. 매체가 어떤 매체냐에 따라서 다르고, 또 어떤 작품들이 사회성에 어떻게 맞물리는지에 따라서도 다릅니다. 전업 작가로 활동을 할 수 있는지 없는지가 그런 면들로 결정되는 것 같습니다.

영국에서 유학할 때 아르바이트를 하는 작가들을 많이 보았습니다. 저 같은 경우에도 초밥집에서 일한 경험이 있고요. 하지만 우리나라에서는 작가들이 작품과 예술계 이외의 다른 활동을 통해 돈을 번다는 데 대해 선입견이 있습니다. 그래서 제약을 받는 부분들도 많고요.예술계 이외의 허드렛일, 예를 들어 레스토랑에서 일을 하거나 혹은 다른 아르바이트를 해야 하는 상황에 대해 굉장히 비판적입니다. 그래서 경제 활동을 해야 하는지, 혹은 작품을 해야 하는지에 대한 고민이 작가로서 가장 힘든 부분입니다. 때론 작업을 포기하고 다른 일을 하는 작가도 있습니다. 특히 나이 30대 이상 된 작가들은 작업과 돈, 그 부분에서 더 많은 갈등을 하지요. 그래서 전업 작가로 생활한다는 건 굉장히 힘든 일입니다. 그렇다고 해서 사회적 제도, 지원 시스템에만 기댈 수 있는 문제도 아니에요. 그래서 작가들은 스스로 충족할 수 있는 환경을 만들기 위해 방법을 찾아가야 한다고 생각합니다. 제가 항상 고민하고 있는 부분이기도 합니다.

그렇다면 우리나라의 창작 환경이 예술가로 활동하기에(살아가기에) 적당하다고 생각하시나요?

그동안 우리나라의 예술에 대한 제도적인 지원 문제는 많이 변화한 게 사실입니다. 그 점에 대해서 꽤 동의하지만 이러한 환경들 속에서 작가는 혼자 작업하는 것이 아닙니다. 다시 말해 사회 속에서 사회 구성원으로 같이 살아가야 하는 입장이죠. 최근 2년 정도 예술 쪽에 종사하시는 분 이외에 법, 의료, 산업 쪽에 종사하시는 분들과 많은 교류를 가졌는데요. 여전히 그들이 가지고 있는

이학승
Lee Hak Seung

작가라는 직업에 대한 인식은 '너무 힘든 직업'이라는 것입니다. 작가들은 스스로 굉장한 자긍심을 가지고 생활하고 있지만, 작가 스스로 갖는 작가에 대한 인식과 그들이 갖는 작가에 대한 인식은 많이 다릅니다. 사실 그런 면이 우리들에게 중요한 것은 아니죠. 하지만 우리도 사회의 구성원으로서 생각해봐야 할 문제라고 생각합니다. 1990년대에 사람들이 생각하는 작가라는 직업은 굉장히 자유분방하고 능력 없고 자기 멋대로인 이미지로 그려졌죠. 반면, 2000년대 후반에 와서는, 특히 2007년부터는 많은 다양한 전시들을 보여주고, 소통할 수 있는 여러 기회들이 만들어지면서 작가에 대한 인식의 변화도 생긴 것 같습니다. 그럼에도 작가로서 소외감을 느끼고 있습니다. 아마도 예전에 만들어진, 우리나라에서의 작가라는 위치, 편견들이 계속 존재하고, 예술계 이외의 다른 사회 구성원들과 어울릴 수 없는 환경이 아직도 지속되고 있기 때문이 아닌가 합니다. 예전이나 지금이나 작가로서 어떤 하나의 구성원으로 살아가기에는 아직도 커다란 벽이 존재하는 것이죠. 이런 점들이 작가가 예술 활동을 하는 데 커다란 지장을 주는 것은 아니지만 사회생활을 하는 데는 큰 상처를 받을 수도 있는 부분이죠.

사람들이 전시에 많이 오고, 예술 문화 활동과 참여 프로그램이 많아진다면 예술가들에 대한 인식이 바뀔 수 있다고 생각하시나요?

네, 그럴 수 있다고 생각합니다. 아까도 말했다시피 텔레비전 같은 매체에서 일반 시민을 대상으로 작가에 대해 알릴 수 있는 기회가 많이 생긴다면 작가에 대한 고정관념에도 변화가 있을 수 있다고 생각해요. 제 생각에도 편견이란 것이 존재하겠지만 제가 작업 활동을 한 사람으로서 좀 더 분명하게 말할 수 있는 부분이 있다고 생각합니다. 만약 어떤 특정한 계층의 소유물이 아니라 옆집 꼬마나 할머니들까지 누구나 쉽게 소통하게끔 하는 기회들이 있다면 예술 작업 또는 작가라는 직업에 대한 편견도 별로 없을 것 같습니다. 그리고 일반 시민들이 쉽게 예술을 접할 수 있는 전시나 프로그램 등 다양한 기회들이 만들어지는 문화적 환경이 형성되었으면 하는 바람입니다.

이런 예술 활동을 하면서 궁극적으로 추구하시는 것은 무엇인가요?

물론 크게 보면 예술 작품 하나하나는 그것을 보는 사람의 마음에 기쁨을 일으키고 그 기쁨과 감동이 인류의 정신을 고양시켜 인류애에 기여한다고 생각할 수 있어요. 하지만 사실 얼마만큼 기여하는지 피부로 느껴지는 것은 별로

사운드 아트의
도전

없는 거 같습니다. 무엇보다 제가 어떤 창의적인 작업을 하는 이유는, 과학자가 고민 끝에 무언가를 발명했을 때의 희열감 같은 것을 느끼는 것처럼 제가 창작 활동을 통해서 그런 것들을 느끼기 때문입니다. 나 스스로 뭔가를 만들어냈을 때의 희열감은 내가 평생 동안 가지고 갈 수 있는 어떤 선물이라고 생각합니다. 아직 그 부분에 대해서 못 빠져나온 거죠. 조금 부정적으로 생각하고 있는 부분 중 하나지만 제가 작업을 하는 데 있어서의 원동력은 창작에 대한 희열이라고 말할 수밖에 없습니다. 그런 맛을 느꼈기 때문에 힘이 들어도 자기와의 싸움에서 이길 수 있는 원동력이 생기는 것 같습니다. 다시 말해 제가 예술 활동을 통해 추구하는 것은 지극히 제 개인적인 생각일 수도 있겠지만 창작의 고뇌와 창작 과정에서의 시련 그리고 결과적으로 생산되는 창작물, 그 모든 과정에서 저 스스로 너무나 행복하다고 느끼는 것입니다.

이학승

Lee Hak Seung

1

2-1

2-2

2-3

1　　〈강남 뷰티 쌀로웅 모발 이식(Gangnam Beauty Salon Hair Implant)〉, 퍼포먼스 비디오, 6분 16초, 2007

2-1　〈보이스 킷 그룹(Voice kit Groups)_성악가〉, 퍼포먼스 비디오, 14분 22초, 2010

2-2　〈보이스 킷 그룹(Voice kit Groups)_청각장애인〉, 퍼포먼스 비디오, 15분 1초, 2010

2-3　〈보이스 킷 그룹(Voice kit Groups)_일반인〉, 퍼포먼스 비디오, 10분 59초, 2010

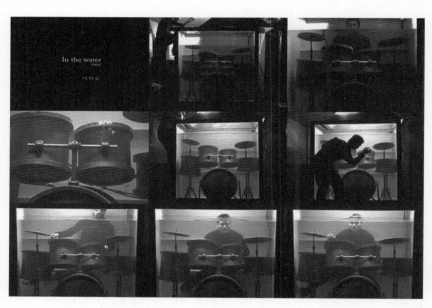

In the water
이현순

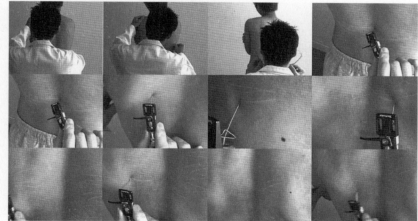

4

한국의 자본주의와
폭력성

전수현

Jeon Su Hyun

전수현은 비디오나 여타 다른 매체들을 통해 미디어 작업을 선보인다.《군대스리가》(아트스페이스 휴, 2008)를 통해 한국 군대의 모습과 더불어 사회 발전에 따라 변화하는 모습을 담았으며,《스카이 댄서》(아트포럼리, 2009)를 통해 한국에서만 볼 수 있는 재미있는 상황을 담백하게 담아 쉽게 지나쳤던 한국의 모습을 보여주었다. 이처럼 그는 자본주의와 폭력성 등 한국의 사회 현실을 있는 그대로 담고자 하며, 자신의 홈페이지에 전시에서 선보인 작품들을 올려놓고 대중들과 만난다.

전수현

Jeon Su Hyun

이윤정 작가님에 관한 소개를 간략히 부탁드릴게요.

전수현 저는 비디오나 여타 동원할 수 있는 매체를 가지고 영상물을 만듭니다. 제가 현대 작가인지 그리고 제 작업이 현대미술에 속하는지는 모르겠지만, 영상 작업을 하는 사람입니다.

동원할 수 있는 다양한 매체를 가지고 작업을 하시는데요. 어디서 아이디어를 얻고, 어떤 소재를 가지고 영상물을 만드시나요?

아이디어라고 표현하기는 어려울 것 같네요. 그냥 살아가면서 문득 드는 생각을 작품의 소재로 삼고, 이 나라의 이해 안 되는 현실이 작업의 소스가 됩니다. 단적으로 이야기하면 구질구질한 삶의 이야기가 될 수도 있고, 사회에 적응하지 못하는 사람들의 이야기가 될 수도 있습니다. 앞으로도 계속 이 시기에 이 이야기는 꼭 해야겠다, 혹은 이 이야기는 꼭 다루어야겠다는 것들이 더 늘어날 것 같아 심히 괴롭습니다. 하지만 굳이 사회적, 정치적인 큰 이야기들을 다루는 것은 아닙니다. 우리들의 소소한 이야기들 혹은 일상생활 속에 녹아 있는 폭력들, 어설픈 이성으로 해결되지 않는 이야기들을 하고 싶어했고, 지금 하고 있습니다. 하지만 지금까지 제대로 이야기하고 있는지는 잘 모르겠군요.

이러한 이야기들을 하고 싶었던 계기가 특별히 있으신가요?

한국의 자본주의와
폭력성

계기는 '부적응'입니다. 이 사회에 잘 적응하며 살아가야 하는데, 잘 적응하지 못했습니다. 거창한 것들은 아니지만 학교생활도 그랬고, 군대나 사회생활 같은 것들이 저를 못 견디게끔 만든 경우가 많았습니다. 나이가 들면서 다양한 일도 하고, 환경도 바뀌나가면서 살아가게 됐는데, 그 와중에서 부딪치는 것들에 대해 적응이 안 되는 부분들이 많았던 거죠. 물론 '아름다운' 이야기도 정말 해보고 싶지만 저는 아직도 아름다움을 느낄 준비가 안 되어 있는 사람인 것 같습니다.

아름다운 이야기들을 하고 싶어서 시도한 작품은 있으신가요?

그럼요. 발표하지 않은 작품들 중에 '아름다운' 것들을 그린 것도 있습니다. 하지만 작품을 하면서 저에게 와 닿지 않았고, 스스로도 즐거움을 느끼지 못했습니다.

자신이 하고 싶은 이야기, 할 수 있는 이야기를 하는 것이 편안하게 작업할 수 있는 방법이겠죠. 작업하는 데 가장 중요한 점이라고 생각합니다.

그렇기 때문에 제가 할 수 있는 이야기들을 작업에 담아내고 있습니다. 그러지 않으면 작업을 할 수가 없죠. 이미 나이가 많이 들어버린 상태에서 스스로의 한계를 알고 있는 것입니다. 그렇기 때문에 더욱더 제가 할 수 있는 이야기를 하려고 해요. 그런 것에서 벗어난 작품들은 선보일 수도 없습니다. 스스로 설득되지 않은 이야기들이 다른 이들에게 설득될 리는 없겠죠.

최근에 본 전시 혹은 작품 중에 가장 기억에 남는 것들은 무엇인가요?

142

전수현
Jeon Su Hyun

지난 2009년 12월에 개인전을 끝낸 후 칩거 생활에 들어가면서 많은 전시를 보지는 못했습니다.

칩거 생활 중에는 무엇을 하였나요?

쉬기도 하면서, 전시에 대한 반성도 하였습니다.

어디서 개인전을 진행하셨으며, 어떤 내용을 담고 있는 전시였나요?

부천에 있는 대안 공간 아트포럼리에서 전시를 했습니다. 사람 모양의 행사용 공기 풍선을 이용해 작업을 했는데, 가수를 하고 있는 친구의 곡 중 〈꼭두각시〉라는 곡에 제가 만든 영상을 편집해 상영한 작업들입니다.

재미있는 작업일 것 같습니다. 작가님 작업을 보면 다양한 표현 방법이나 소재들로 재미있는 작품들이 많이 있습니다. '나에게 즐거운 일, 흥미로운 일, 내가 하고 싶은 이야기를 할 수 있는 일'이기 때문에 즐겁게 작업 활동을 할 수 있을 것이라고 생각합니다. 본인이 생각하기에도 작업 활동이 재미있으신가요?

그건 작품을 하는 데 있어서 대전제입니다. 그렇기 때문에 재미라고 이야기하기는 아깝네요. 또한 자기가 하고 싶은 일을 하면서는 생존해나가는 과정이 결코 쉽지는 않습니다. 나이가 들면서 작업 생활을 하면 할수록 '재미있다'라고 말하기 더 힘들어지기도 합니다. 하지만 '그냥' 작업을 합니다. 누군가가 작업 활동을 못하게 해도 합니다. 기본적으로 이 사회에 대해 다른 생각을 가지고 있고, 그렇다고 해서 어떤 새로운 정치적 대안이나 큰 그림을 제시하기 위해 작업을 하는 것이 아닙니다만, 작업을 통해 이 사회를 이루고 사는 개개인이 보다 자유롭게 사고하고, 자유롭게 행동하는 세상이 다가왔으면 합니다. 그것이 최소한의 저의 바람입니다. 하지만 점점 더 어려워지고 있는 것 같습니다.

앞서도 이야기가 나왔는데요. 작가님 작품을 보면서 "한국의 상황을 재미있게 표현한 작가다"라고 말을 합니다. 이처럼 한국적 이야기를 담아내고 잘 표현할 수 있는 것은 한국 사람으로서 내가 할 수 있는 이야기를 하기 때문이라는 생각이 드는데요. 작품 활동하기에 우리나라는 작가님에게 어떤 곳인가요?

굉장히 재미있는 곳이기도 하고, 어려운 곳이기도 합니다. 흔히 한국은 역동적이라고 말하지만 저에게 적용되는 말은 아닙니다. 사람들이 더 좋아지고 자유로워지는 역동성이 아니라, 끊임없이 서로를 갉아먹고 악영향을 주어 서로에게 상호 역작용을 하게 하는 역동성인 것 같습니다. 이러한 상황들을 바라보며 작업을 이어나갑니다. 다른 나라는 어떤지 잘 모르겠습니다. 책이나 이론을 통해 간접 경험을 했지만 충분하지 못하죠. 그래서 다른 나라에서 작업 활동을 해야겠다는 생각을 해본 적은 없습니다. 솔직히 말하면 이 나라도 충분히 버겁습니다.

현재 작가님의 관심사는 무엇인가요?

일단 먹고사는 것입니다. 생활하는 것에 대해서 많이 생각합니다. 그리고 작품을 구성하고 있는데, 현재 제목만 정해놓았습니다. '촛불을 끄는 여러 가지 방법에 관한 연구'입니다. 촛불을 병적으로 싫어하는 사람들이 있어서 도움을 줘볼까 하고 시도하는 작품입니다. 진정 촛불을 끄고자 한다면 어떻게 해야 하는지에 대한 방법을 제시하려고 합니다.

어떠한 계기로 '촛불을 끄는 여러 가지 방법에 관한 연구'에 관한 작품을 구상하게 되셨나요?

〈피디수첩〉을 보면서 소스를 얻었습니다. 〈피디수첩〉을 둘러싼 일련의 과정들, 재판 과정 혹은 지금 방송계에 일어나고 있는 상황들, 그리고 문화계에서 현재 일어나는 일들을 보면서 이 이야기들을 다루어봐야겠다는 생각을 했습니다. 우리나라에 진정으로 '좌파나 우파'가 있다면 정치적인 환경과 상황이 바뀔 때 정확한 준비가 필요하다고 생각합니다. 또한 기존의 방식에 대한 비판이 있고, 대안이 있어야 할 것입니다. 이러한 공정한 준비와 대안이 없는 상태에서 환경의 변화는 사람들을 설득하기 어렵죠. 예전엔 절대 권력이 물리적 폭력을 행사했다면 지금은 자본으로 폭력을 행사합니다. 이러한 이야기를 담아보려고 합니다.

이런 작품들을 통해 도움을 주고자 하시는데요. 작품을 통해 관객들에게 보여주고 싶은, 하고 싶은 이야기가 많을 것 같습니다. 물론 작품을 이해하는 것은 관객의 몫이지만, 그래도 관객들이 작가님의 작품을 어떻게 보았으면 하는 마음도 있을 것 같아요. 또 어떠한 사람들이 보았으면 하는 마음도 있을 거라고 생각합니다. 작품을 통해 작가님이 생각하는 '소통한다'의 의미는 무엇인가요?

많은 분들이 작품을 보았으면 좋겠다는 마음은 있습니다. 이번 전시의 인터뷰에 참여한다고 했을 때 많은 생각을 했습니다. 현대예술가, 작가들의 이야기를 들어본다는 이번 전시 기획서를 읽어 보았을 때 과연 내가 참여해도 될까, 하는 생각이 들더군요. 개인적으로 저는 제가 현대 작가가 아니라고 생각합니다. 현대 작가가 아닐 수도 있으며 작가 자체가 아닐 수도 있다고 생각합니다. 오히려 근대 작가라고 생각하고 있습니다. 바로 이런 문제 때문입니다.

전수현
Jeon Su Hyun

제가 만든 작업을 보여주는 방식은 전근대적이며, 기껏 작업을 보여주는 방법은 인터넷에 올리는 그 정도의 것밖에 못하고 있습니다. 인터넷에 작품을 올리는 것은 처음 작업을 시작할 때부터 염두에 두었던 부분입니다. 하지만 유명한 갤러리에서 보여주겠다는 시도를 해본 적도 별로 없습니다. 제가 소통하는 방식을 반성해보았을 때 소통을 위해서 노력하지 않는 것 같습니다. 그렇기 때문에 소통에 대해서는 할 수 있는 이야기가 없습니다. 지금 상황에서는 단지 인터넷에 작업을 올리고, 거기에 대해 저작권을 주장하지 않는 정도만 시도하고 있습니다.

인터넷에 영상 작품을 올린다는 것이 쉬운 일은 아니라고 생각됩니다.

오히려 저한테는 쉬운 과정입니다. 예술이 혹은 예술가가 해야 하는 일들 중 중요한 하나가 다른 소통 방식을 찾는 것이라고 생각합니다. 대안을 모색하는 자체가 예술이 될 수도 있으며, 의미 있는 일이라고 생각합니다. 하지만 저 같은 경우 인터넷 이외의 대안을 찾지 못했기 때문에 전근대적인 작가라고 할 수 있습니다. 일단 좋은 장비를 사용하려고 하고, 작업 과정을 새로운 기술로 포장하기 위한 노력은 하지만 인터넷 이외 다른 방법으로 만나게 하려는 고민이 별로 없었거든요.

인터넷에 작품을 올리게 된 계기는 무엇이었나요?

처음 작업을 시작할 때부터 염두에 두었던 부분입니다. 약 2000년 초반부터 시작했습니다. 현재 상상하지 못하는 인터넷 형식이 그 시절에 존재했었는데요. 그 가능성을 실험해보고 싶었습니다. 현재는 개인 홈페이지에 저작권 없이 올리는 방법만 취하고 있기 때문에 인터넷을 '활용'하고 있다고 말할 수도 없을 것 같습니다. 하지만 그 외에 갤러리나 대안 공간에서 작업을 보여줄 수 있는 기회가 있어 그런 전시를 통해 대중들과 만나고 있습니다.

작업을 하는 데 있어 작업 환경이나 자본에 대한 이야기를 배제할 수는 없을 것 같습니다. 약 10년 넘게 작업을 하시면서 현재 우리나라의 창작 환경 혹은 시행되고 있는 사회의 경제적 지원이나 제도에 대해 어떻게 생각하시나요?

최근에 와서 느끼는 것은 앞으로 창작 활동이 힘들어지겠다는 것입니다. 저 같은 경우에는 오랜 '버팀'을 통해 경제적 지원이나 제도를 떠나 작업할 수 있

는 방법을 아는 사람이 되었습니다. 하지만 요즘에는 경제적 지원 없이도 창작 활동이 가능하도록 연습된 젊은 작가들이 별로 없습니다. 그래서 그런 젊은 작가들이 걱정되기도 합니다. 재재작년(2008년)까지는 지원 시스템 정책이 올바로 작용될 수 있도록 시스템을 구축해나가는 과정이었다고 생각합니다. 하지만 현재 그 과정들이 다른 과정들에 의해 비정상적으로 왜곡되어버렸다는 생각이 듭니다.

예술이 사회와의 연결 고리를 끊을 수는 없다고 봅니다. 사회와 정치의 변화에 예술이 함께 반응하기도 하고, 경제는 예술 시장에 즉각적인 영향을 주기도 하지요.

그렇습니다. 제 바람은 정치적 환경이 변화했다 하더라도 예술은 예술이기 때문에 예술 그 자체를 그대로 받아들이고 용인하는 것입니다. 개인적인 생각입니다만, 예술은 본질적으로 반권력적이고 반시스템적인 활동이라고 생각합니다. 정권에 반하는 예술 활동이 자연스럽게 받아들여지는 아름다운 세상을 꿈꿔봅니다만 작금의 상황을 보면 제가 꿈나라를 헤매고 있는 듯합니다.

제 작업이 예술 상품으로서 제작된 작품이 아니기 때문에 미술시장에 대한 감은 없습니다. 다만 지금 이러한 이야기들은 제가 생각하는 예술의 생산과 소비에 대해서 말하는 것입니다

현재 미술계의 상황들에 대해 작가님의 다양한 의견들을 이야기해주셨는데요. 예술과 사회의 관계에 대한 많은 생각들을 가지고 계신 것 같습니다. 작가님이 보고, 생각한 토대로 한국 현대미술의 아트신을 대표하는 키워드가 있다면 무엇이라고 생각하세요?

저한테는 굉장히 어려운 질문입니다. 한국 현대미술을 보는 눈이 없을뿐더러 현대 작가들, 제 주위에 있는 작가들에 대한 관심도 약한 편입니다. 앞에서 말씀드린 것처럼 전 저 자신에게 빠져 있는 근대 작가입니다. 그렇기 때문에 제 작업에만 집중해 있는 편이지요. 저 같은 경우에는 문화적 조류나 유행에 발빠르게 반응하는 사람도 아니고…… 잘 모르겠네요.

작가님 자신을 근대적인 작가라고 말씀하셨는데요. 작가님이 생각하는 근대적 작가와 현대적 작가의 의미는 무엇이며, 그들의 경계선은 무엇인가요?

굉장히 자의적인 생각입니다. 제가 현대 작가라고 생각하는 사람은 적어도 '프로세스'에 대해 고민을 하는 이들입니다. 미술이라는 행위 자체가 생산되고 소비되는 프로세스와 기존의 소통 방법에 대해 문제제기를 한 작가들이 현대 작가가 아닐까 생각합니다. 제 눈에는 그런 작가들이 좋아 보였습니다. 이는 예술 자체에서 사회적 행위를 재규정 짓는 것이 포함된다고 생각합니다. 사회적 발언을 하더라도 기존의 방식과 동일한 방법을 취하는 작가가 아닌, 끊임없이 다른 대안을 찾으려고 노력하는 작가가 현대 작가라고 생각합니다.

그것이 작가님이 작업 활동을 하는 이유이자 앞으로의 방향성인 것 같네요. 앞서 구성 중인 작품에 대해서도 말씀해주셨지만 앞으로의 계획에 대해서 좀 더 구체적으로 말씀 부탁드립니다.

방향을 잡고, 계획대로 작업을 하는 스타일은 아닙니다. 앞으로 좋은 화두를 던지고 과정에 문제제기를 하는 훌륭한 작가들이 많이 나왔으면 합니다. 또한 대중이 쉽게 이해할 수 있도록 다른 각도에서 시스템 자체에 접근하는 작품들이 많이 나왔으면 좋겠습니다. 이런 점들은 제가 잘 안 되는 부분으로 다른 작가들이 많이 해주었으면 합니다. 그리고 현재 저의 일차적인 목표로는 제 개인 홈페이지 이외에 '유튜브' 등 다른 공간에 영상 작품을 올리는 것입니다. 제 작품을 소품으로 만들어 판매할 계획은 없습니다. 그렇게 된다면 더 이상 제 작품이 아닐 것 같다는 생각이 듭니다. 하지만 제가 작업을 만드는 과정이나 소통하는 방식을 전시장에만 한정 지을 수는 없다고 생각합니다. 그리고 많은 이들이 볼 수 있고, 보았으면 합니다. 그래서 작품이 소비되어지는 새로운 대안을 고민하고 있습니다.

1 〈군대스리가(Gundesliga)〉, HD 1080i, 7분 20초, 2008
2 〈스카이 댄서(Sky Dancer)〉, 싱글 채널 비디오, 4분 7초, 2009

기념비적인 여행

조선령
Cho Seon-Ryeong

조선령은 홍익대 예술학과를 나와 동대학원 미학과에서 학위를 받았다. 『문화일보』 기자, 부산시립미술관 학예연구사, 대안 공간 풀 객원 큐레이터 및 운영위원, 백남준아트센터 학예팀장을 역임하였으며, 현재는 미술이론가이자 독립 큐레이터로 활동하고 있다. 주요 전시 기획으로는《기념비적인 여행(A Monumental Tour)》(코리아나미술관, 2010),《드림하우스(Dreamhouse)》(대안 공간 풀, 2009),《일상의 역사(Every day is a history)》(부산시립미술관, 2007),《쾌락의 교환가치(Exchange Value of Pleasure)》(부산시립미술관, 2005-2006) 등이 있다.

조선령
CHO Seon-Ryeong

이윤정 본인 소개와 함께 어떤 예술 활동을 하고 있는지 설명 부탁드릴게요.

조선령 몇 가지 일을 하고 있지만 통칭 '독립 큐레이터'라는 이름을 쓰고 있습니다. 우리나라 미술계에서 종종 독립 큐레이터란 명칭은 '현재 직장이 없음'이라는 '부정적인' 의미로 쓰이고 있는데, 저는 이 명칭을 좋아합니다. 어쩌면 더 좋은 것은 단지 '큐레이터'라는 이름인지도 모릅니다. 큐레이터는 결코 직장인이 될 수 없고 되어서도 안 된다고 생각하기 때문에 오히려 독립 큐레이터야말로 '그냥 큐레이터'가 아닐까 싶습니다. 또한 저는 전시 기획도 하고, 글도 쓰고, 강의도 하고, 기타 등등 미술을 둘러싼 일들을 하고 있습니다. 올해는 7월로 예정되어 있는(2010년) 국제 전시를 하나 준비하고 있습니다. 코리아나 미술관의 ≪기념비적인 여행≫ 전입니다. 한국을 비롯해서 아시아 6개국의 작가 12명(팀)이 참여해서 아시아 경제 개발의 뒤안길을 탐색하면서, 직선적 시간관념에 대항하는 이질적이고 다층적인 시공간의 문제를 다루는 전시입니다.

독립적으로 일하기 전에는 부산시립미술관의 큐레이터로 9년간 일했고, 작년에 백남준아트센터에서 잠깐 일하기도 했습니다. 대안 공간 풀에서 객원 큐레이터와 운영위원으로 일하기도 했고요. 여러 가지 형태의 조직에서 일했는데, 독립적으로 일하는 지금이 가장 자유롭고 편합니다. 큐레이터라는 이름 말고도 미술이론가라는 명칭을 쓸 때도 있는데, 개인적으로는 두 가지 일을 별개의 것으로 생각하고 있습니다. 전공은 '정신분석학적 미학'입니다. 학부에서는 예술학을 전공했고, 미학과에서 석사 학위를 받은 후 지금은 역시 미학과에서 '라캉 미학'으로 박사 논문을 준비하고 있습니다. (2010년 현재)

최근에 본 전시나 작품 중 기억에 남는 것들이 있다면 무엇인가요?

《기념비적인 여행》전에 참여한 작가들의 작품은 다 좋습니다. 다른 전시에 대해 이야기하자면, 코리아나미술관의《예술가의 신체》전에서 본 마리나 아브라모빅(Marina Abramovic)의 작품 〈해골과 함께 누드(nude with skeleton)〉가 매우 인상적이었습니다. 아주 간단한 아이디어인데 은은히 퍼지면서도 정곡을 찌른다고 할까요. 상투적이 되기 쉬운 소재인데도 파장이 단순하지 않습니다. 덜어내는 것이 더 붙이는 것보다 어렵다는 것을 보여준 작품이기도 합니다.

보통 기획 활동을 하면서 어디서 아이디어를 얻으세요?

좋은 작품을 만났을 때 그 특정 작품을 위주로 아이디어를 발전시켜나가기도 하고, 신문이나 인터넷, 영화나 소설 같은 미술 외적인 매체에서, 혹은 사람들하고의 대화에서 아이디어를 얻는 경우도 있습니다. 미술이란 어떻게 보면 참 폐쇄적이고 내성적인 장르라서 이 안에만 갇혀 있으면 세계가 좁아지는 것 같은 느낌을 받을 때가 많아요. 제가 워낙 이것저것 관심이 많기도 하지만, 미술이라는 테두리 안에 갇혀 있지 않으려고 노력합니다.

우리나라를 바탕으로 활동하고 있는 기획자로서 본인의 현재 관심사는 무엇인가요?

한동안 저의 관심사는 다양한 감각을 가로지르는 '비표상적인 것'에 가 있었는데 최근 2~3년 사이에 좀 더 현실적인 문제에 접근하게 됐습니다. 대안 공간 풀에서 일했던 것이 분명 영향이 있었던 것 같고요. 사회 자체가 워낙 이상하게 돌아가니까 저 같은 개인주의자도 사회에 대해 관심을 가지지 않을 수 없게 된 것도 있고요. 하지만 저는 미술과 현실은 직접적으로 만날 수 없으며 만나서는 안 된다고 생각합니다. 미술은 현실에 이미 있는 것을 가져오는 것이 아니라, 현실이 현실로서 구성되기 위해서 망각하고 누락시켜야 했던 것을 가시화하는 작업이라고 생각합니다. 그러고 보니 이 관점에서도 '비표상적인 것'에 대한 관심은 여전히 있는 것이군요. 그런 점에서 미술을 프로파간다(propaganda)로 환원시키는 시각을 경계하고 있습니다. 작년 대안 공간 풀에서 용산 참사 사건과 도시재개발에 대한 전시를 기획했는데요. 올해 기획한 전시 《기념비적인 여행》은 이것의 연장선상이지만 직접적인 사회적 발언

조선령
CHO Seon-Ryeong

이라기보다는 존재론적인 접근이 되기를 바란 것도 이런 배경에서입니다. 아시아의 현실을 바탕에 두고 있지만, 그 뒤에서 저는 우리가 항상 타자화된 방식으로만 시간과 공간을 경험할 수밖에 없다면 '자유는 어떻게 가능한가' 하는 문제를 다루고 싶었습니다. 실마리랄까, 모티프로 삼은 것이 로버트 스미스슨(Robert Smithson)의 1967년작 〈파사익 기념물 여행(A Tour of the Mouments of Passaic)〉입니다. 스미스슨의 이 작업은 과거에 대한 향수와 미래에 대한 발전론적 기대를 모두 정지시키는 어떤 파열의 지점을 드러내주고, 역설적인 의미에서지만 자유의 가능성을 보여주고 있다고 생각하거든요.

이 관심사와 약간 별개로 감각에 대한 관심사도 한편으로 여전히 갖고 있습니다. 시각과 청각의 관계랄까, 사운드와 이미지의 관계가 그것입니다. 하지만 이것은 공감각적인 효과 그 자체에 대한 관심이라기보다는 차라리 불일치에 대한 관심입니다. 혹은 청각적, 시각적 차원에서 이미지와 언어, 소리의 '틈새'에 대한 관심이라고나 할까요. 또한 현대 미디어 환경과 미술의 관계에도 관심을 갖고 있습니다. 이것은 일반적으로 미디어아트라고 불리는 영역이 겠지만, 저는 '새로운 매체나 장르'로서의 미디어아트라는 일반화된 범주에 관심이 있는 것이 아니라 예술과 현대 미디어 문화 사이의 관계에 관심이 있습니다. 혹은 예술이 미디어 문화에 개입하는 방식이랄까요.

현재 시행되고 있는 예술가들을 위한 사회의 경제적 지원이나 제도에 대해 어떻게 생각하시나요?

최근 몇 년 사이에 제도적 장치나 지원은 많이 늘었지만 당연히 충분하다고 말할 수는 없습니다. 우리나라의 예술계는 공적 부분에만 너무 의존하고 있고 민간 부분의 지원이 많이 부족한 게 사실이죠. 물론 공적 부분 역시 더 발달해야 하고 여러 가지 문제점을 안고 있지만요. 그런데 종종 외국 작가나 기획자들이 부러워하는 점은 생각보다 우리나라의 공공 기금이 빈약한 것은 아니라는 점입니다. 반면 사적 부분의 지원은 아직 많이 부족합니다. 예술 작품이나 예술 관련 기관이 사회 전체의 공적 소유물이라는 인식이 없죠. 재벌 기업 소유의 미술관이나 문화 재단을 더 만들기보다는 비영리 공간이나 작가들에 대한 여러 기업의 메세나(Mecenat)가 더 많아져야 한다고 생각합니다. 자본주의의 핵심부 미국에서도 비영리 공간에 대한 기업의 지원은 우리보다 훨씬 더 많습니다. 기획자들 역시 공공 기금에만 의존하지 말고 다양한 자원을 찾아나가려는 노력을 더 해야 한다고 생각합니다.

기념비적인 여행

관객들과의 소통, 문화와의 소통이라는 말이 있는데요. 본인이 생각하고 계시는 '소통한다'의 의미는 무엇인가요?

저는 소통이라는 말을 그다지 좋아하지 않습니다. 이 말에는 왠지, 서로 당연히 알고 있는 것, 논쟁이 필요 없는 뻔한 것을 이야기한다는 느낌이 들어 있는 듯해서요. 저는 그보다 소통에 대한 환상을 깨고 불협화음을 일으키고 이의를 제기하는 것이 예술 활동의 본령이라고 생각합니다. 그렇다고 어떤 것의 '안티'나 '저항'이라는 개념을 좋아하는 것은 아닙니다. 제 관심사는 소통과 재현의 어떤 틈새에서 발견되는 '표상 불가능한 것', 혹은 '소통 불가능한 것'에 있고, 이런 것을 추구하는 것이 예술의 가장 중요한 존재 의의 중 하나가 아닐까 하고 생각합니다. 좀 더 고차원적인 의미의 소통이란 이 소통 불가능한 것을 둘러싼 어떤 생산적인 논쟁에서 나오겠지요.

우리나라의 창작 환경이 예술가로 활동하기에(살아가기에) 적당하다고 생각하시나요? 그렇지 않다고 생각한다면 어떤 부분에서 그렇게 느끼셨나요?

'예술가로 활동하기에 적당한' 창작 환경에 대해 일률적으로 말하기는 어렵습니다. 때때로 뛰어난 작품은 정말 어려운 환경에서 만들어집니다. 국가나 기업의 전폭적인 지원이 오히려 작품의 질을 해치는 경우도 많지요. 물론 지금의 환경이 그다지 좋다고는 생각하지 않습니다. 하지만 그것을 물질적인 것으로만 혹은 '복지' 차원으로만 사고하려는 경향이 예술계 내부에서도 존재하는 것 같습니다. 물질적인 것이 중요하지 않다는 것이 아니라 예술의 창작 환경이란, 그것으로 환원될 수 없는 것이니까요. 오히려 저는 교육의 문제가 심각하다고 봅니다. 사회 전체가 노골적인 자본주의의 가치로 단일화해가는 요즈음, 예술 교육이 그에 휩쓸리지 않고 어떤 대안이나 창조성을 키워주는 데 너무나 무력하다는 생각을 하죠.

조선령
CHO Seon-Ryeong

예술 활동을 통해 생각하는 한국 현대미술의아트신을 대표하는 키워드는 무엇이라고 생각하시나요?

최근 몇 년간의 변화를 놓고 본다면, 우리 사회의 다른 부분들처럼 미술계도 제도적인 자본주의화의 단계랄까, 안정기 혹은 분화기에 접어들었다는 느낌이 먼저 떠오르네요. 쏠림 현상이나 아마추어리즘이 덜해졌다는 것이지요. 그럼에도 여전히 담론의 부재와 속물적인 허영기가 지배하는 동네기도 하지

요. 이것 역시 우리나라의 다른 분야와 비슷하네요. 내용적인 키워드는 몇 가지 있겠지만 주기적으로 바뀌는 유행 같은 것이라서 얼마나 진정성 있는 개념이 될지 모르겠습니다. 지난 2~3년간 가장 인구에 많이 회자된 키워드는 단연 '미술시장'이겠지요. 하지만 그것은 키워드라기보다는 한국 미술의 성장 혹은 제도적 분화 단계에서 발견할 수 있는 한 가지 현상이에요. 미술계 자체가 충분히 안정된 곳에서는 굳이 시장이 키워드가 될 이유가 없을 테니까요. 오히려 키워드가 없기 때문에 찾아야 한다는 것이 키워드가 아닐까요. 또한 참 '저급한' 수준의 이야기지만, 급격히 보수화된 정치 현실 아래에서 미술이 어떻게 생존할 수 있는지, 사회 전반의 경직성에 맞서서 문화 예술의 가치를 어떻게 지킬 수 있을지 하는 질문도 중요하다고 봅니다.

이번 전시는 예술가들에게 '예술가로 살기' 위해 어떤 생각을 가지고, 어떤 활동을 하는지 살펴보고, 현재 벌어지고 있는 예술가들의 활동을 통해 현대예술의 새로운 비전과 의미를 생각해보는 기회를 마련하고자 기획된 전시입니다. 영국의 현대예술(현대미술, 작품, 예술 문화 등)에 대해서 알고 계신가요?

영국에 가서 살아보거나 유학한 적이 없으니 남들이 알고 있는 상식적인 수준 정도만 알고 있을 따름입니다. 또한 오늘날 같은 상황에서 국가적 성격이나 정체성을 논하는 것이 크게 의미가 있는지도 모르겠습니다. 하지만 물론 개별 국가의 특성이란 존재하겠죠. 영국은 미술 분야를 정부에서 많이 밀어줘서 국제적 위상을 높이고 대중화시키려고 노력해온 것으로 알고 있는데, 그 점은 여러모로 부럽습니다. 이론적으로도 영국이 현대미술의 흐름에 큰 기여를 한 것들이 있었죠. 신미술사학과 같은 새로운 학문의 발상지기도 하고, '문화 연구'의 영역을 개척한 나라이기도 하잖아요. 미술사적으로 볼 때도 그렇습니다. 예컨대 1950년대 영국 팝아트는 미국의 팝아트와 달리 상업적 테두리에서가 아니라 정치적 의식과 결합된 '하위문화 연구'적인 측면에서 발달했는데 이 점은 우리나라에는 그렇게 잘 알려져 있지 않지만 중요하다고 봅니다.

해외 예술 활동(해외 작가와의 프로젝트, 국제 교류전 등)을 하면서 느꼈던 점은 무엇인가요?

미술관에서 혹은 그 이후에 국제전이나 국제적 교류 경험을 통해서 느꼈던 점이라면, '미술은 그 본성상 국제적이다'라는 (당연한) 전제였습니다. 정치적 차원에서 '국제적 행사'가 개최되어야 한다는 말이 아니라 미술이 가진 개방성,

다양성, 개인주의적 성격을 생각해본다면 미술이 국제적이지 않을 이유가 없다는 것이지요. 모든 미술가는 기본적으로 '코스모폴리탄'입니다. 오히려 국경의 테두리 안에서 미술을 사고하는 것 자체가 이상한 일이라고 생각합니다. 오랫동안 우리나라에는 '외국'이라면 곧 '서구'를 지칭했고 지금도 그런 성향이 있는데, 미술을 정치적 국경의 테두리 안에서 사고하지 않는다면 어떤 나라의 작품인가, 작가인가 하는 것은 문제가 되지 않는다고 봅니다. 물론 미술계 안에서도 당연히 정치적 이해관계와 국가의 경계선이 힘을 발휘하는 경우가 많지만, 저는 그러한 고려로부터 최대한 벗어나려고 의식적으로 노력해야 한다고 생각합니다.

만약 다른 곳에서 활동하고 싶다면 가고 싶은 도시는 어디인가요?

다른 곳에서 살아본 경험이 없기 때문에 이 질문에 대해선 쉽게 답할 수가 없군요. 비교가 가능해야 오히려 자신이 살고 있는 곳이 객관적으로 보이는 법이니까요. 개인적으로 베를린의 분위기를 좋아하기 때문에 일 년 정도 살아보고 싶은 생각은 있습니다.

마지막으로 예술 활동을 통해 궁극적으로 추구하는 것은 무엇인가요?

즐거움입니다. 누구에게나 그렇겠지만, 특히 저는 개인적 즐거움이 없으면 모든 일은 아무 의미가 없다고 생각합니다.

156

조선령

CHO Seon-Ryeong

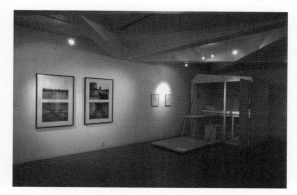

2

5

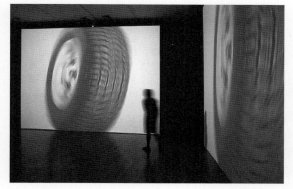

4

1 《기념비적인 여행》전시전경
2 《드림하우스》전시전경
3 《일상의 역사》전시전경
4 《쾌락의 교환가치》전시전경

사회적 개입과
미디어아트의 최적화

조충연
Cho Chung Yean

미디어 아티스트인 조충연은 한국예술종합학교에서 영상디자인을 전공하고 토론토대학과 카네기멜론대학원을 졸업하였다. 사회 개입과 참여라는 주제를 가지고 사회 속에서 예술이 참여할 수 있는 장을 마련하며 《에이포리엄(Afourium)》(아트스페이스 휴, 2009), 다원매체공연 Ith-Tiem(2008) 《파라사이트 서비스 1.0》(아트스페이스 휴, 2006) 등 퍼포먼스, 공연, 영상 등 다양한 형태의 작품들을 선보였다. 미디어아트라는 예술적 장르 개념에서 나아가 공공미술의 영역으로 끌어들여 환경에 맞는 미디어아트를 선보이고자 하며, 예술과 도시 사회의 새로운 관계적 지형을 형성하고, 영역을 확대시켜나가고 있다.

158

조충연
Cho Chung Yean

이윤정 현재 어떤 예술 활동을 하고 있는지 설명 부탁드릴게요.

조충연 한국예술종합학교에서 영상디자인을 전공하였으며, 지금은 작업과 동시에 공공미술, 공공 디자인의 영역 안에서 미디어아트를 접목한 프로젝트를 진행하고, 연구하며, 작가들을 '코디네이트'하는 회사를 운영하고 있습니다. 또한 학교에서 미디어 관련 강의도 맡고 있습니다. 영상원을 졸업한 후에 카네기멜론대학원으로 유학을 갔고 그때 준비한 포트폴리오가 단파 라디오에 관한 것이었습니다. 어렸을 때 단파 라디오를 들은 적이 있습니다. 공중파 방송이 미치지 못하는 지역에의 해외에 있는 한민족들이나 고려인들이 단파 라디오 방송을 많이 들었다고 하는데요. 제가 듣던 단파 라디오에선 일본 방송 이외에도 가끔씩 북한 방송이 잡히곤 했습니다. 지금처럼 북한 텔레비전이 나오지 않았을 때는 북한 방송을 통해 군가, 선동가, 그리고 남한에 대한 여러 가지 대남 방송, 이상한 전기 신호음들이 들리곤 했는데요. 나중에 알고 보니 그 신호음들이 남한에 있는 남파 간첩들에게 보내는 메시지라고 하더군요.

　　어렸을 때 기억으로부터, 외부에 대한 호기심이나 스스로의 주체성에 대한 관점이 아닌 타자성에 대한 관점을 객관화시켜서 보는 것들을 주제로 졸업 작품을 했고, 대학원에서는 스튜디오아트 전공으로 미디어아트 부문 작업을 하면서 미디어아트와 디지털아트에 관한 프로젝트들을 많이 진행했습니다. 그리고 공공미술 영역과 접목한 작업을 진행하면서 본래 가졌던 미디어와 미디어아트에 관한 생각들이 많이 달라지고 있습니다.

작가님의 작품에는 일상생활에서 당연하게 생각했던 것들과 아무렇지도 않

게 대해오던 것들에 대해서 어느 순간 다시 한 번 생각할 수 있는 계기를 가지면서 그것을 다른 형태로도 사용하게 되었다는 것을 보여주는 작업들이 많은 것 같아요. 예술 활동(작품, 기획, 비평 등)을 하면서 어디서 아이디어를 얻나요?

물론 제가 서툰 점도 있지만 미디어아트임에도 기본적으로 아날로그 기반의 형식들을 가지려고 일부러 노력합니다. 하지만 최근 우리나라 미디어아트의 방식들은 너무 기술 기반에 치중되어 있는 듯해요. 개념이나 이론적으로 접근하는 작업들이 부족하다는 느낌입니다. 그렇기 때문에 미디어아트 작업이 재미가 없거나 정체되어 있다는 느낌을 받곤 하죠. 그래서 저는 일부러 이론이나 개념적으로 미디어에 접근하면서 기술에 치중되어 있는 다른 미디어아트 작업들과의 중간 지점을 제시하는 방향으로 관심을 갖고 작업하려고 합니다.

작품 활동도 많이 하셨지만 현재 상업적인 성격을 띠며 공공미술 영역에서 미디어아트를 접목하는 프로젝트를 진행하면서 미디어아트 영역 자체에 대한 개념이 바뀌었을 것 같습니다. 학부나 대학원에서 공부하실 때 생각하셨던 미디어아트와, 관련된 일을 하면서 생각하시는 미디어아트는 어떤 점이 다른가요?

저는 장르적인 개념에서 미디어아트에 접근하려고 하지는 않습니다. 그 장소나 상황이 공공 영역이라면 그 영역에 맞는 최선의 '아트 컨설팅'을 하려고 노력합니다. 아직 공공미술 영역에서 미디어아트가 자리 잡지 못했기 때문에 컨설팅을 맡기는 쪽에서 공간에 맞지 않거나 동떨어진 공공미술 프로젝트를 부탁합니다. 그래서 좀 더 공간성과 지역성에 맞는 미디어아트를 이해하고 제시하려고 노력합니다. 물론 제가 했던 일이 모두 성공적으로 정착된 것은 아니며, 지금도 아쉬운 부분이 남는 프로젝트들이 많이 있습니다. 현재 미디어아트나 디지털아트가 예술의 한 부분으로서 보여지고 있으나 이는 공공미술의 작품으로 이해되어 진행되는 것이 아니라, 상업적으로 이해되거나 이벤트성을 가지고 진행되는 것이 대부분입니다.

또한 미디어아트는 협업을 표방하지만 우리나라에서는 '닫혀 있는 협업'이라는 생각이 많이 듭니다. 작품 완성도를 위한 개념의 협업과 함께 공무원, 건축가, 도시 개발 기획자와의 협업까지 포함합니다. 작가 개인이 할 수 있는 영역을 넘어선 부분도 있고 제도가 그걸 보완해줘야 하는 부분도 있기 때문이에요. 우리나라의 미디어아트 작가들은 갤러리 위주로, 장르적 개념에서 접근

조충연
Cho Chung Yean

을 하는 경향이 있습니다. 이러한 면은 우리나라만의, 다시 말해 한국적 상황일 수도 있다고 생각합니다. 하지만 경험을 통해 느낀 것은, 예술의 한 장르로서 '미디어아트'를 이야기하기보다 공공 영역에서 넓은 의미의 '미디어아트'를 이야기해야 한다는 것입니다. 저는 단지 보여지는 작품으로 '예술'의 영역에 귀속시키는 것이 아니라 지역, 건축 그리고 도시와 연결하여 함께 즐기고 참여할 수 있는 새로운 관계적 지형들을 형성하는 데 많은 관심을 가지고 있습니다.

작가님이 공공미술이라는 영역에서 미디어아트를 바라봤을 때 어려운 점 내지는 힘든 점이 있다면 어떤 것들이 있으신가요?

미디어아트에 대한 인식이 사회 전반에 걸쳐서 작은 부분으로 단편화되어 있고, 대중들이 아직 어렵다고 느끼고 있는 게 가장 큰 문제지요. 사람들은 미디어아트를 한다고 말하면 "아, 백남준 선생님이 하는 거요."라고 아직도 많이 말합니다. 그리고 단편적으로 그들이 미디어아트라고 생각하는 것은 아이들이 놀 수 있는 아주 일차원적인 상호작용 같은 것을 연상합니다. 이는 회화나 조각 등 다른 분야도 마찬가지겠지만 매체적으로도 공중파에서부터 미디어아트에 대해 호의를 가지고 활발하게 소개하지 않거니와 현장에서 미디어아트라고 하는 건 그냥 '조명 쇼' 정도의 수준에 머물고 있기 때문이에요. 거기에다가 그런 간단한 '조명 쇼'에 오랜 시간 동안 지속적인 관리를 해야 한다는 것에 대한 부담이 있고, 또한 지속적으로 콘텐츠를 '업로드'해야 하는 부담감도 크지요. 이처럼 작품으로 보기보다 일회성 이벤트로 보기 때문에 공공 영역에서 미디어아트를 설치한 후 이런 과정들을 설득시키고 지속해나가는 것이 문제며, 어려운 부분이라고 할 수 있습니다.

말씀하신 것처럼 우리나라의 경우 흔히 공공 영역에서 페스티벌을 진행할 때 이벤트성으로 미디어아트를 설치하고 선보이는 부분이 많이 있는데요. 작가님이 직접 활동하기 때문에 좀 더 어려운 부분도 많이 알고 계실 것 같습니다. 우리나라의 창작 환경이 예술가로 활동하기에(살아가기에) 적당하다고 생각하시나요?

역설적이게도 우리나라에 있으니까 이런 프로젝트도 하게 되는 것 같습니다. 우리나라 말고 또 어디 가서 '내가 이런 프로젝트를 할 수 있을까?' 하는 생각도 듭니다. 우리나라는 미디어아트 영역에서도 수준의 높고 낮음을 떠나 그것

들이 주제가 되면 어느 공간이나 혹은 상업적으로 빨리 적용시켜 표현하려고 합니다. 그렇기 때문에 프로젝트가 실패하든, 그냥 실험적인 것이 되었건 간에 한국적인 지형에서 아주 활발하게 경험할 수 있겠다는 생각이 듭니다.

그 대신 미디어아트에 대해 접근하는 방식의 다양성이나 성공적으로 미디어아트의 작품들이 지속되고 있는 점은 미국이나 외국의 것이 더 많지요. 그건 지형에 맞는 작품을 설치하기 위해 노력하기 때문에 그런 것 같아요. 우리나라는 이벤트성으로 미디어아트를 적용하지만 단순히 했다는 정도의 주제만 제기됩니다. 또한 우리나라는 미디어아트는 미디어아트만 넣어야 된다는 방식들로 협소하게 이해합니다. 그냥 'LED(Light Emitting Diode, 발광다이오드)'일 뿐이죠. 그렇게 되면 비싼 LED 설치물의 단가를 맞추기 위해 업자가 끼게 되고, 결국 예술가가 기획의 단계에서 진행하는 것과 많이 달라지기도 합니다. 반면 해외의 경우, 미국의 프랭크 게리(Frank O Gehry)가 참여한 시카고의 밀레니엄파크에 설치된 '미디어 파사드(Media-Facade)'나 벨기에 브뤼셀의 '덱시아 타워(Dexia Tower)' 등 그 외 여러 가지 것들은 많은 사람들이 공을 들여서 그 공간과 건물에 최적화된 환경에 맞춰 접근하는 방식들을 찾습니다. 공공분야에서도 국가 등 여러 가지 문제를 떠나서 그 안에서 가령 '어떤 미디어 작품이 설치될 환경에 가장 최적화될 수 있는가, 혹은 더 나아가 꼭 미디어야 되는가' 하는 그런 문제까지도 고려해서 작업하는 것 같습니다.

해외 공공 예술 분야의 아트신과 우리나라의 아트신이 이렇게 다르구나 하고 느끼셨을 부분도 있을 것 같습니다. 그 부분에 대해서 좀 더 이야기해주셨으면 해요.

공공미술에 대한 범위 자체도 미국에서 봤던 작품들은 매우 폭이 넓은 편입니다. 일단 스펙트럼이 다양합니다. 미국에서는 한 지역의 공공 예술 프로젝트가 진행되었을 때 지역의 관심사로 주목받게 만듭니다. 공무원들뿐만 아니라 거기에 참여하는 주민들, 지역 공동체들이 많은 관심을 가지죠. 일단 프로젝트가 논의되면 작품이 어떻게 보이고를 떠나서 그것이 어떤 의미를 가지는가에 대해서 이야기합니다. 서로 이해하도록 많은 대화를 나누는 편이지요. 해외의 경우는 결과물에 대한 과정을 즐기며, 이를 중요하게 여깁니다. 하지만 우리나라의 경우는 지역 환경미화의 개념으로 생각하는 경우가 많죠. 예술적인 깊이라기보다 동네 어린이들이 와서 즐겁게 산책하고 혹은 동네나 그 건물들의 도시 미관을 높여서 분양가와 집값을 높여주도록 도움을 주는 식으로 공공미술에 접근하는 경우가 많아요. 그리고 대부분 공무원과 작가만이 참여하

조충연
Cho Chung Yean

죠. 이처럼 공공 예술에 대해 받아들이는 방식이 다른 것 같습니다. 몇 개의 프로젝트를 진행하면서 느꼈던 점은 프로젝트의 규모 문제를 떠나 지역과 지역 주민의 관심과 참여도가 현저히 낮으며, 지역 주민들과의 소통에 많은 노력을 기울이지 않는다는 것이 가장 큰 차이점입니다.

작가님이 생각하는 미디어아트란 무엇인가요? 그리고 어떻게 보면 좀 더 쉽게 미디어아트를 이해할 수 있을까요?

굉장히 어려운 질문입니다. 제 수업 첫 시간에도 미디어아트가 무엇이냐 하는 질문을 주고받으면 저는 "미디어아트는 정의할 수 없다."고 이야기하곤 합니다. 물론 닫힌 시각을 열어주기 위해서 그렇게 이야기하는 부분도 없지 않아 있습니다만, 제가 번역한 디지털아트 책에서도 그것들에 대해 정의하는 것 자체가 어렵다고 쓰여 있습니다. 물론 정의는 할 수 있겠지만 그렇다고 해서 단어로 못 박힌 개념은 아닙니다. 왜냐하면 미디어아트에 대한 본질적인 성질과 특성은 어떤것으로도 설명할 수 없기 때문입니다. 그렇기 때문에 '미디어아트가 무엇이냐?'라는 물음에 대답하기보다는 그러한 물음 속에서 서로 대화해나가며 소통하는 것이 미디어아트를 형성해나가는 한 부분이라고 생각합니다. 결국은 모든 다른 장르들하고 비슷하게 맞닥뜨려지지만 소통에 관한 것이 개입되면서 작가나 어떤 관객들에게 새로운 자기 정체성을 만들어내고, 새로운 관점을 형성하며, 그 새로운 관점을 통해 계속해서 미디어아트를 바라보고, 그 과정들 속에서 기존 작품에서 드러나지 않는 다른 부분들을 볼 수 있는 거죠. 이렇게 과정이 만들어지는 모습을 관객들이 보고, 확인해나가면서 작가가 의도한 방향으로 '같거나 혹은 다른' 즉각적인 반응들에 대해 서로 이야기하며 그 속에서 생각하지 못한 다양한 결론들을 도출하여 자기 것으로 만들어가는 것이 미디어아트의 형식이라고 생각합니다. 미디어아트를 바라보는 관점과 과정들이 열려 있고 공유된다는 것이 사실 미디어아트가 가진 큰 특성입니다. 그것이 미디어아트가 가지는 지향점이고 미디어아트가 갖는 오래된 꿈인 것 같습니다.

작가님이 생각하는 '소통한다'의 의미는 무엇인가요?

소통은 어렵습니다. 최근의 신문 글에서 인용하자면, 유명한 뮤지컬 기획자인 캐머런 매킨토시(Cameron Mackintosh)는 "연극을 연출하는 사람은 관객의 반응을 절대로 예상할 수가 없다."고 했습니다. 다시 말해 관객에게 호소력

이 있거나 관객들이 좋아할 만한 요소를 계산해서 작품을 기획해서는 안 된다는 것이었습니다. 〈캣츠〉가 성공할 수 있으리라는 것은 아무도 예측할 수 없었던 거고, 그런 의미에서 그는 자신이 좋아하는 그리고 자신이 잘 할 수 있는 이야기를 통해 좋은 작품을 만들기 위해서만 노력한다고 이야기하더군요. 어떻게 보면 주관적일 수도 있지만 작품을 하는 데 있어 관객의 반응에 묶여 있기보다 모든 면에서 열려 있고, 공유되는 작품을 해야 한다는 점에서 그의 이야기에 공감하였습니다. 다양한 가능성이 열린 상태에서 작품과 관객 그리고 기획자(혹은 작가)가 소통할 수 있어야 한다고 생각합니다. 저의 소통은 일방통행인데, '동행하는 일방통행'입니다. 제가 제 방향대로 끌고 간다고 하는 것은 일방적인 것이 아니라 서로의 요구에 맞춰서 동행하는 것을 말합니다. 예를 들면 일정한 지향점들을 향해서 동행하며 함께 걸어가는 것이죠. 그리고 영역이 있는 소통이라는 것은 제가 어떤 일정한 주파수를 만들어놓고 사람들을 초대하면 사람들이 와서 즐기다가 또 떠나게 되는 그런 것을 말합니다. 제 작품의 깊이가 어느 순간 작아질 수도 있고, 어떤 사회적인 상황, 동시대성이라든지 미학적 상황이라는 것과 맞물려가기도 하고, 어느 순간부터 폐기될 수도 있겠죠. 미디어아트라는 것이 상당 부분 그렇습니다. 오랫동안 남는 것이 아니라 시간이 지나 폐기되기도 하고 새로 재생될 수도 있고 그렇지요.

작가님은 한국 현대미술의 아트신에 대한 대표 키워드로 무엇을 꼽으시겠습니까?

일단은 제가 우리나라 현대미술을 망라할 만큼 폭넓지가 못합니다만, 제 관점으로는 '자본화'가 가장 두드러지는 키워드입니다. 독립미술, 하위예술도 다 자본에 흡수되어서 더 이상 대안 공간이라는 것이 존재하지 않고 있습니다. 물론 자본주의 사회에서 이러한 것은 거부될 수 없으며, 절실한 문제이기도 합니다. 하지만 절실하기 때문에 항상 경계해야 합니다. 이러한 측면에서 보자면 미술계에서 미디어아트가 판매되거나 소비되지는 않지만 도시, 건축 등 도시 기반의 영역에서는 굉장히 상업적으로 성공할 가능성이 있다고 생각합니다.

앞으로의 작업 방향에 대해 말씀해주세요.

최근 제 전시의 작가 노트에도 '재매개화'란 말을 썼는데요. 미디어아트가 PC아트 프로젝트가 아니라 미디어아트인 것은 다양한 기술 환경에 따른 매개

조충연
Cho Chung Yean

체가 계속 변화하고 그 미디어 환경과 플랫폼에 맞는 새로운 개념을 담도록 노력해야 되기 때문입니다. 그런 상황을 '재매개'의 상황으로 보는데요. 끊임없이 재매개화하면서 미디어가 하나의 언어처럼 자신의 주관을 앞세우기보다 객관화하여, 자본화된 미디어가 구축한 사회적 맥락 혹은 정치·경제적 맥락들을 들춰내고, 흐트러트리고, 계속 '거리 두기'를 해야 합니다. 그러지 않으면 미디어아트는 뻔한 하나의 장르, 부분으로서 남을 것 같습니다. 저는 큰 방향성이라기보다, 원래 미디어아트를 처음 시작하면서 매체의 태생적 특성인 '개방'과 '공유', 그런 것들에 대한 화두를 놓지 않으려고 노력하고 있습니다. 그리고 지금은 '단 채널 작업(single channle video)'들을 많이 하고는 있지만, 미디어 퍼포먼스 등 적극적인 작업 방식에 대해서 필요성을 느끼고 있습니다. 공간에서 다양한 상황들을 만들고, 이를 통해 새로운 관객과 만나기도 하며 때론 거리를 두기도 하는 소통 작업을 통해 다양한 형태로 관객들에게 다가갈 준비를 하고 있습니다.

사회적 개입과
미디어 아트의 최적화

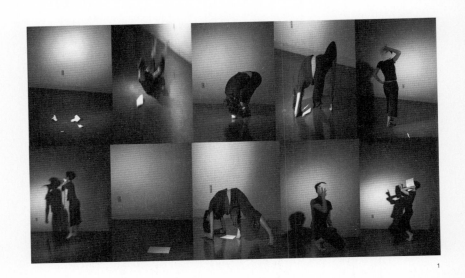

2

1 〈폴딩(Folding)〉, 싱글 채널 비디오, 10분, 2009
2 〈발언(Utterance)〉, 싱글 채널 비디오, 1분 20초, 2009

공공미술의 진화

난나 최현주
Nanna Choi Hyun Joo

난나 최현주는 한국에서 서양화과와 미학과를 졸업하고 독일에서 미학 공부를 연계하며 공공미술을 전공하였다. 작가명 난나는 신발에 경광등 불빛을 붙인 작품〈난나신〉을 시작으로 사용하였으며, 시간에 허덕이며 매일 비상사태를 맞이하는 현대인의 모습을 반영하는 동시에 '늘 바쁜 최현주'라는 의미를 가진다. 《시간 급구》(서울/베를린, 2008), 《인간관계》(서울, 2009)등 다양한 전시를 통해 인간의 네트워크와 대중들의 참여에 대해 고찰하며 새롭고 독특한 시각의 공공미술을 선보였다. 인터뷰에서는 참여하는 공공미술, 공공미술의 사회적 역할에 대해 묻고 대답한다.

최현주
Nanna Choi Hyun Joo

이윤정 안녕하세요. 인터뷰에 앞서 작가님에 대한 소개를 부탁드릴게요.

난나 최현주 일명 자칭 '난나 최현주'입니다. 본명은 최현주인데 〈난나〉라는 작업을 하면서부터 이름 앞에 붙이고 있어요. 우리나라에서 서양화과와 미학과를 졸업하고 독일에 가서 미학 공부를 연계하다가 공공미술을 전공하게 되었습니다. 우리나라에 돌아 와서는 주로 공공미술 프로젝트를 중심으로 하는 관객 참여적 프로젝트와 전시들을 기획하거나 작가로 참여하고 있습니다.

〈난나〉는 어떤 작업이며, 어떻게 사용하게 되었나요?

'난나'는 제 아들의 '첫 단어'였어요. 아기가 경찰차나 구급차의 경광등을 보며 "난나난나"라고 외치는 모습이 재미있는 언어 행위라고 생각하며 기억해 뒀었죠. 아트스페이스 휴에서 개인전 《시간 급구》라는 전시를 하면서 '난나'라는 것도 시간과 관련이 있다고 보아 '시간을 급히 구한다'는 전시에 맞게 직접 〈난나신〉이라는 것을 제작했어요. 이는 우리나라 속담인 "발등에 불 떨어지다."라는 말을 적용해 만든 그 신발로 실제 발등에 경광등 불이 들어옵니다. 신을 신으면 마치 구급차나 경찰차를 탄 것처럼 불빛과 소리가 나는 효과를 낼 수 있는 '난나신'은 시간에 허덕이며 매일 비상사태를 맞이하는 저와 현대인의 모습을 반영합니다. 동시에 '늘 바쁜 최현주'라는 의미로 제 인생 전체를 작업화하고자 칭하기 시작한 것이 작가명 '난나 최현주'가 된 것이죠.

작품 활동에 대한 아이디어를 일상생활에서 많이 얻으시는 것 같네요. 아트

스페이스 휴에서의 전시였죠? 참여한 관람객이 시간을 매매하고 기부하는 참여 프로젝트가 아주 재미있었던 것으로 기억합니다. 전시에 관람객들의 참여를 유도하려면 어려운 점도 많을 것이라고 생각되는데요. 전시를 진행하면서 재미있었거나 힘들었다고 생각되는 점들이 있다면 말씀해주시겠어요.

《시간 급구》 전시에 등장하는 '시간 매매'와 '시간 기부'는 많은 것을 느끼게 해주었어요. 그리고 작업을 크게 진전시킬 수 있게 한 계기가 된 작업이었죠. 처음 사람들의 거리에서의 반응은 '황당하다'라는 것이 대부분이었는데, 이러한 반응은 제가 예상했던 바예요. 하지만 대체적으로 거리의 시민들은 쉽게 응해줬고, 재미를 느끼며 가볍게 참여해주셨습니다. 가장 중요하게 생각했던 점은 예술로 대중들에게 다가가지 않는다는 것이었어요. 일반인들에게 시간을 매매할 때 예술이라고 말하기보다 먼저 "제가 시간이 필요하니 저에게 시간을 팔아주세요. 혹은 제가 시간이 많으니 저에게 시간을 사세요"라고 프로젝트의 내용을 그대로 말씀드렸죠. 그렇게 대중들의 참여를 유도하고 그 후에 작품의 일환이라는 것을 말씀드렸습니다. 그래야지 현실에 기반을 둔 반응을 얻을 수 있을 거라고 생각했죠. 또 시간을 판매하고 구매하는 과정에서 참여자들과 여러 가지 이야기를 나누었는데요. 3분이라는 일괄적인 짧은 시간 동안 그분들의 삶, 그 안에서의 시간의 의미 등이 국가와 개인의 차이 등을 통해 다양하게 느껴졌습니다.

베를린과 한국이라는, 환경이 다른 두 나라에서 프로젝트를 진행하셨는데요. 반응들이 어떻게 달랐나요?

독일의 경우 일단 굉장히 여유롭게 반응한다고 할까요. 사람들의 접근에 대해서 생소해하지 않았고, 괴상한 행위에 대해서 충격을 덜 받으시는 것 같았습니다. 마음이 열려 있고, 삶이 '패턴'화되어 있지 않고 좀 더 다양하다고 해야 할까요. 여러 가지 변수들에 대해서 단련되어 있다는 느낌을 받았습니다. 또 한편으로 외국인인 탓인지 제게 불친절한 분들은 거의 없었습니다. 독일에 살면서도 그랬고, 작업을 할 때도 굉장히 협조적이었죠. 동양인 여성을 굉장히 배려하는 것 같아 싫기도 하고 좋기도 했어요. 어쨌든 작업의 큰 무기가 되었죠. 황당한 제안에 대부분 위트 있게 응해주고, 때론 저의 콘셉트에 굉장한 공감을 표해주고, 칭찬해줄 때도 있었습니다. 이럴 때 저는 제 작업이 삶에 대한 이야기를 하고 있고, 그것이 삶을 살짝 교란시킨다고 보았습니다. 하지만 서울 남대문시장에선 밤 장사 아저씨께 밤으로 맞을 뻔도 했어요. 공감의 정반대를 그런

최현주
Nanna Choi Hyun Joo

식으로 피력하셨죠.

독일에서 작업 활동도 하고 유학 생활도 하시면서 해외에서의 아트신과 우리나라의 아트신에 대해 다른 점을 느끼셨다면 어떤 것이 있을까요?

제가 독일 유학을 하면서 느낀 점은, 먼저 독일은 교육에서 주입식, 정형화된 교육을 하지 않는다는 거였어요. 어떤 전통적인 것을 따르기보다는 학생 스스로 찾고 개발해내는 것을 중요하게 생각하죠. 또 스승과 제자들이 평등한 관계하에 대화를 하고 작업을 합니다. 이런 면들을 보며 개인적으로 스스로 많은 것들을 발굴해낼 수 있는 기회가 주어졌어요. 또 동료들끼리 대화나 토론 등의 교류도 많았고요. 여러 가지 면에서 평등했고, 뭔가를 터득하기 위해서는 나 스스로 학습해야 했는데요. 시간에 비해 많은 지식을 얻는 것은 아니었지만 스스로 반성하고 자기 것을 남에게 설득력 있게 이야기 훈련을 받았죠. 이렇듯 자기 것을 찾을 수 있는 충분한 시간을 가질 수 있었던 점들이 좋았습니다.

　　독일에서는 교육을 벗어나 아트신에서도 전반적으로 권력이 분산되어 있다는 느낌을 많이 받았습니다. 우리나라의 경우 서울이나 특정한 유명 미술관에 작품이 집중되어 있는 반면, 독일은 수요층이 지역적으로 고르게 퍼져 있어요. 작업들도 꼭 유명한 갤러리나 미술관에만 소장되어 있는 것이 아니라 작은 갤러리들까지 고루 분포되어 있고요. 그리고 무명작가의 작업이라도 일반 대중뿐만 아니라 전문가들도 관심을 보이며 존중하는 것도 많이 보았습니다. 작가의 배경보다는 작업 자체에만 초점을 두려는 점이 작품 본질에 많이 근접하는 것 같았고요. 이와 동시에 그 작품이 있기까지의 경위나 작가의 과거 등을 살피며 보이지 않는 작가의 의도들을 인정해주는 그런 태도들도 좋았던 것으로 기억해요.

독일 유학 생활을 8년 했고, 귀국하신 지 2년 정도 되셨는데요. 유학을 가기 전과 귀국한 후 우리나라 미술계의 인식에 대해 어떤 변화들을 느끼셨나요?

굉장히 많이 변했다는 생각을 했습니다. 무엇보다 대안 공간이 활성화되면서 젊은 작가들과 비주류 작가들이 활동하기에 좋은 기반이 생긴 것 같아요. 기금이 많이 다양해지고 여러 가지 혜택이 많아졌다는 점도 그렇고 요즘은 이러한 것들이 지역으로 분산되어서 지역에서도 기금을 신청하고 활동할 수 있다는 점에서도 굉장히 놀랐습니다. 예술 작업들도 다양해지고 연령도 젊은 층

까지 내려가면서 이제는 우리나라가 다른 외국보다 그런 면에서 앞서 갈 수도 있을 것 같다는 생각이 들더군요. 거기에 부합되는 정신들이 얼마만큼 실천되고 있는지는 모르겠지만 형식적인, 눈에 보이는 것들은 많이 변한 게 사실이에요.

예전보다는 우리나라에서 창작 활동을 하는 것에 대해서 편안하게 느끼신다는 건가요? 한국의 창작 환경이 예술가로 활동하기에는 어떻다고 생각하시나요?

네, 편안하게 느낀다는 건 사실입니다. 하지만 제가 주로 하는 공공미술 쪽의 작업은 정해진 장소와 시나리오에 맞춰 움직일 수 없는 작업들이기 때문에 아직까지 많은 어려움이 있습니다. 또한 제가 이것을 사유하는 것이 아니고, 후에 판매할 수도 없는 작업을 하는 것이기 때문에 재정적으로 힘든 점이 많고요. 게다가 프로젝트를 진행할 때 규모가 큰 작업이나 환경의 제약이 있는 작업들은 제 의지를 떠나 주변의 협조라든가 공공 기관의 허가들이 이루어지지 않으면 실행할 수 없기 때문에 창작에 제한이 굉장히 많습니다. 그리고 내용적인 측면에서도 대중들에게 호응이나 이해를 못 얻는 경우도 많고요. 또 기금으로 진행되는 작업은 공익적 의미를 벗어나기가 쉽지 않고, 도덕적 경계를 지켜야 할 때가 종종 있습니다.

공공미술 프로젝트와 전시를 하게 된 계기는 무엇입니까?

처음부터 공공미술을 하려고 했던 것은 아니었어요. 미학을 공부하며 이론을 계속하려고 했지요. 하지만 공부를 하다 보니까 제가 직접 이걸 실천해야겠다는 생각이 들더군요. 그리고 어떻게 실천할 것인가를 찾다 보니 그 범주에 가장 흡사한 걸로 공공미술이라는 것에 관심을 가지게 되었습니다. 공공미술에 관심을 갖게 된 이유를 되새겨본다면 저 같은 경우 작가의 주관주의를 너무 싫어했기 때문입니다. 작품을 통해 작가의 주관적인 생각을 찾는 것이 작품 해석의 정답이 되고, 관객들이 자율적·능동적으로 접근하고 이해하기보다는 관객들에게 일방적으로 이해시키는 구조가 불합리하다고 생각했습니다. 왜 작가의 주관적인 경험이나 생각을 관객들이 보아야 되고 이해해야 하는지, 그러한 일방통행이 제가 보기엔 필연성이 없었습니다. 물론 다양한 삶을 경험하기 위해서는 남의 이야기를 들어보고 하는 것도 좋지만 번번이 검증되지 않은 작가의 개인적인 수필적 작업을 보아야 할 만큼 삶이 여유롭다고 생각하지

최현주
Nanna Choi Hyun Joo

않거든요. 이러한 반항심과 적개심으로 회화를 벗어나 이론을 공부하게 되었는데도 여전히 이해되지 않았고, 벗어나지 못했기 때문에 새로운 해결 방안을 찾으려고 계속 노력했던 것 같아요. 그리고 막연하게 그것을 '관객 참여'라는 것으로 풀 수 있다고 느꼈고요. 작가가 직접 얘기하는 것이 아니라 그것에 해당하는 사람들의 이야기를 하는 것, 수용하는 사람 스스로 이야기하는 것이 맞겠다는 생각이 든 것이죠.

　　물론 작가가 문제 제기를 한다든지 하는 식으로 영향력을 행사하게 되겠죠. 하지만 예를 들어 작품을 보는 사람이 10명이라고 한다면, 전체 인원이 같은 실험에 동참해 얻어지는 데이터들은 적어도 그들로부터는 공감될 수 있지 않을까 생각했습니다. 가능한 한 정해진 범위 내에서 실증적인 자료들로 작업을 하면 좀 더 진실하지 않을까 생각한 것이죠. 이러한 연유로 공공미술의 성격을 지닌 작업을 진행하게 되었어요.

작가님이 생각하는 공공미술이란 무엇이며, 공공미술로 어떤 활동을 하고 계신가요?

공공미술이라는 개념은 아직 미술사적으로도 정립되지 않은 개념인 것 같습니다. 요즘은 기존에 조각이나 회화 등 우리가 생각하였던 공공미술 외에 '뉴 장르 퍼블릭아트'로 직접 참여할 수 있는 작품이나 퍼포먼스, 미디어아트의 활용 등 새롭고 다양한 공공미술의 개념들이 만들어지고 있습니다. 예전 독일에서 공부할 때 공공성의 개념에 대해 질문한 적이 있었어요. 그때 교수님께서 말하시길 누구에게나 열려 있는 접근 가능성을 가진 것이 공공미술이라고 하시더군요. 공공미술이 역사적으로는 작품의 상거래나 미술관의 권력에 대한 반대에서 태동되었긴 하지만, 공간적으로는 미술관 외부의 미술을 말하는 것이 아니에요. 공공의 공간이든지 공공의 성질을 띠는 매스컴 등에서 모두에게 주어지는 경험의 기회를 내포하는 그런 공공미술이 넓은 의미의 공공미술이라고 생각합니다. 그런데 이 공공미술은 당면하는 문제들을 극복하고 발전하면서 사회와의 깊은 관련성을 필연적으로 갖게 됩니다. 왜냐하면 공공성은 바로 한 특정 사회 안에서 특정 색깔의 옷을 입게 되기 때문이겠죠. 그리고 이것은 소위 지역 공동체 미술, 커뮤니티아트 등을 양산시킵니다.

　　하지만 미술사적 개념에 얽매이기보다 작업하며 느끼는 점들이 더 중요하다고 생각해요. 작업에 집중하고 충실히 진행하는 속에서 새로운 장르가 탄생될 수도 있고, 장르와 장르가 혼합되며 새로운 작품들을 볼 수 있는 것이죠. 너무 한 개념에 얽매이지 않아야 한다는 게 요즘 저의 생각이에요. 만약 공공

미술이라는 것이 존재한다면, 작품의 30퍼센트만이 공공미술의 성격을 가질 수 있으며 또한 90퍼센트가 공공미술의 역할을 할 수도 있다고 생각해요. 작품의 50퍼센트가 공공미술의 성격을 가진 반면 50퍼센트는 공공미술에 반대되는 개념들이 섞여 있을 수도 있겠죠. 그래서 공공미술이라고 하는 작품이어도 100퍼센트 공공미술의 성격을 가진 작품은 없다고 생각해요. 여러 가지 교집합의 가능성들 속에서 다양한 공공미술이 존재할 것이고, 여기에서 여러 가지 의미와 개념들이 발전하지 않을까요?

거리로 나아가 일반인들이 직접 참여할 수 있는 작업 활동들을 하면서 소통에 대해서 많이 생각해보셨을 것 같은데요. '소통'에 대해 어떻게 생각하시나요?

일단 '소통'이라는 개념 그리고 요즘 많이 이야기되는 '참여'라는 개념은 굉장히 애매하면서, 저 자신에게도 어려운 개념인 것 같습니다. 소통에도 여러 가지 소통이 있을 수 있겠는데요. 우리 사회에서 통상 자신의 이야기를 관철시키려고 할 때 "길 가는 사람한테 한번 물어볼까?" 하고 말을 하잖아요. 그런 것처럼 제 작업에 주로 등장하는 소통은 공중의 생각을 통해 나의 주관적인 생각을 공인된 생각으로 전환시키는 길목에서의 검증적 단계로 주로 등장했어요. '길 가는 사람', 곧 공중은 답을 제시할 거라 믿어요. 저 역시 길 가는 사람과의 대화를 통해 원초적인 제 생각을 조율해나가고 어떠한 문제에 대한 일반적인 답을 얻을 수 있을 거라고 생각한 거죠.

일반인들에게 예술이란 어려운 것, 쉽게 이해되지 못하는 것으로 생각되고 있습니다. 이러한 점에 대해 어떻게 생각하시나요?

174

최현주
Nanna Choi Hyun Joo

예술 작품을 어렵게 보지 말고 그냥 자신을 대입시켜 보면 좋을 거라고 생각해요. 작가, 미술사 이런 걸 다 떠나서 자신을 작품에 대입시켜서 자신과 작품이 서로 만나거나 충돌하면서 여러 가지 얻어지는 것들이 작품의 의미가 되지 않을까요. 작품을 보는 데 있어 작가, 미술사 이런 건 두 번째인 거죠. 자아하고 정면충돌했을 때 먼저 벌어지는 첫 인상, 느낌들로부터 시작하면서 그 후에 다각도로 이해하기 위해서 조금씩 공부가 필요하기도 하죠. 하지만 실제에 있어서 현대미술을 이해하기 위해서는 지식과 정보가 많이 필요합니다. 이런 기반들이 있어야지 객관적인 자료들을 얻고 생각할 수 있으니까요. 요즘에는 작품 속 문맥이나 숨겨진 뒷이야기를 모르면 전혀 이해하기 힘든 작업들이 아주 많이 있습니다. 예를 들어 비엔날레 전시장에 낙타가 놓여 있으면 이 낙타가

어디에서 왔는지, 왜 왔는지에 대해서 모르면 정말 아무것도 아닌 게 되어버리 잖아요. 이렇듯 필수 불가결한 정보들을 제공받고 거기에 수반되는 여러 가지 를 스스로 학습해간다면 작품을 이해할 수 있을 것이니, 현대미술은 더더욱 엘리트적입니다. 이해가 어려운 건 당연하지요.

우리나라에서 예술 활동을 하면서 많은 경험을 하셨는데요. 다른 곳에서 활 동하고 싶다는 생각도 하시는지요?

제일 가보고 싶은 곳은 평양이에요. 평양은 우리나라 같기도 하면서 외국 같 기도 해요. 또 가장 이색적인 도시일 것 같고요. 가면 여러 가지 할 수 있는 이 야기가 너무 많을 것 같습니다. 그동안 제가 저를 토대로 한 작업들을 해오다 보니 서울, 우리나라를 범주로 한 작업들을 많이 진행하게 되었는데, 그러다 보니 당연히 북한까지도 포함하고 싶은 욕심이 생겼어요.

예술 활동을 통해 작가님이 생각하는 한국 현대미술의 아트신을 대표 키워드 세 가지로 설명해주세요.

우리나라 아트신의 대표 키워드에 대해서는 아직 잘 모르겠어요. 왜냐하면 특별히 수렴되는 한 지점 같은 것들을 느끼지 못했으니까요. 단지 어떤 무언 가가 부글부글 많이 끓고 있고, 무언가를 움직이고 생산해내려고 하는 느낌 은 듭니다. 하지만 그것이 어떤 방향으로 이어지는 것은 별로 없는 것 같아요. 물론 제 관점이겠지만 '대중성', '공공성' 이런 것들이 대표 키워드 중 하나가 될 듯싶군요.

그렇다면 작가님이 생각하는 예술의 주요 키워드는 무엇인가요?

아직도 모색 중이기는 하지만 우선 '합리성'이라고 생각합니다. 일종의 '반성' 행위인데요. 부조리한 것들을 교정하면서 인간이 가장 인간답게 살 수 있는 것에 대해 여러 가지 측면에서 자유롭게 무엇인가를 시도하고 발굴해내는 것 이 예술이지 않을까 생각합니다. 사람이 가장 사람답게 살 수 있게 되는 것이 저의 단어로서 '합리성'이란 것으로 떠오릅니다. 예를 들어 여성이라고 정해 진 규칙에서 살아야 되는 것이 아니라 각자의 개성에 맞게 살아갈 수 있는 거 잖아요. 이를 보여주는 것이 제게는 가장 합리적인 것이죠. '불합리에 반대함', 이것이 예술의 키워드라고 생각합니다.

예술 활동을 통해 궁극적으로 추구하는 것은 무엇입니까?

'예술이란 무엇인가?'를 계속 반문하고 싶습니다. 예술이라는 것을 미술사의 범주 내에서만 반성하고 그러는 것이 아니라 총체적인 모든 학문과 모든 인간의 활동 내에서 다시 한 번 되짚어보면서 재설계하고 싶습니다. 이러한 맥락에서 공공미술을 공부하게 된 것 같아요.

그리고 또 다른 하나는 그런 것들을 통해서 제가 성장을 해나가야 한다는 거예요. 더불어 내가 속한 사회의 성장에 조력해야 하고요. 좀 더 인간다운 삶을 살게 되고 우리 삶의 모순되고 비합리적인 것들을 비판해나가면서 잠재되어 있는 가능성을 찾아나가는 데 있어 '예술이 가장 먼저 앞서 수행될 수 있는 어떤 행위이지 않을까?' 하는 생각을 합니다.

176

최현주
Nanna Choi Hyun Joo

LEBAB Cafe

1

Tower of LEBAB

LEBAB CITY
a city where each citizen speaks different personal
language, but all the languages can be understood.
Palindrome of BABEL

2

1　〈레밥 프로젝트 _ 레밥 카페(Lebab Project _ Lebab Cafe)〉, 퍼포먼스 비디오, 3분 17초, 2008
2　〈레밥 프로젝트 _ 레밥 시티(Lebab Project _ Lebab City)〉, 퍼포먼스 비디오, 3분 17초, 2008
　　* Lebab: 시민 모두가 각자 다른 말을 사용하지만 모든 언어가 이해되는 도시 또는 그와 같은 상태, 'Babel'의 반대말

LEBAB Conference

3 〈레밥 프로젝트 _ 레밥 컨퍼런스(Lebab Project _ Lebab Conference)〉, 퍼포먼스 비디오, 3분 17초, 2008
4 〈레밥 프로젝트 _ 레밥 셀프카메라(Lebab Project _ Lebab Self Camera)〉, 퍼포먼스 비디오, 3분 17초, 2008

영화와 비디오아트의 경계

하준수
Joon Soo Ha

하준수는 디자인과 영화를 오가며 다양한 매체로 작업하고 있다. 지금은 논픽션 영화 제작에 주력하고 있지만, 대학에서는 제품디자인과 그래픽디자인, 대학원에서는 영화를 전공하였다. 그의 작품은 가족의 내력인 회화적 요소가 작업의 형식과 양식, 의미 속에 혼재되어 있다. 자신의 공간적 '페르소나'인 서울을 주제로 그래픽, 회화, 다큐멘터리가 융합된 장기 프로젝트 '열두풍경 I, II'를 진행하였으며, 2006년 작고한 아버지, 화가 하동철(前 서울대학교 미술대학장)의 삶을 다룬 장편 다큐멘터리 〈아버지의 빛〉을 기획 중에 있다. 현재 국민대학교 조형대학 영상디자인학과에 재직 중이다.

180

하준수
Joon Soo Ha

이윤정 인터뷰에 앞서 작가님 본인 소개를 부탁드리겠습니다.

하준수 하준수입니다. 제가 하는 활동 중의 하나는 학교에서 학생들을 교육하는 일이고(현재 국민대학교 조형대학 영상디자인학과 교수), 다른 하나는 교육하고 있는 내용과 무관하지 않은 작업 활동을 하고 있습니다. 주된 작업은 논픽션 영화지만 다큐멘터리 영화라고도 불립니다. 하지만 굳이 구분을 두지는 않습니다. 그냥 디자인과 영화를 하는 작가입니다.

영화 작업에 대해서 더 구체적으로 여쭤보려고 합니다. 논픽션 영화를 하고 있지만 다른 이들은 다큐멘터리 영화라고 말하기도 한다고 하셨는데요. 어떤 이야기를 담고 있는 작업들을 제작하였나요?

저 같은 경우는 다큐멘터리 작업을 하다 보니 소재들은 계속 바뀌는 것 같습니다. 소재들은 다양합니다. 왜냐하면 제가 살고 있는 사회에 많은 일들이 일어나는데, 이것이 저와 무관하지 않기 때문이에요. 중요한 것은 그것을 바라보는 영화 속 관점입니다. 특히나 다큐멘터리에서는 그렇습니다. 방송국의 교양 다큐멘터리를 제작하는 것이 아니라, 작가주의적인 작업을 하는 데 있어, 딱히 '무엇에 관심이 생긴다'라고 말하기는 어려운 것 같습니다. 그리고 소재를 접근하는 관점이라는 것이 늘 같지도 않고요. 담고 있는 이야기에 따라서 제 목소리가 달라지는 것 같기도 하고요. 최근에 했던 작업으로서 관객들과 가장 많이 만났던 작품은 〈꼬레앙2495〉로 프랑스에 있는 외규장각 도서의 반환을 소재로 한 작업입니다. 제10회 부산영화제에 출품해 수상한 작품이에

요. 그리고 최근에 하고 있는 작업은 서울에 관한 영화로 〈꼬레앙2495〉와는 전혀 다른 이야기입니다.

관객들과 만나려고 준비하신다고 하셨는데요. 영화를 제작하면서 관객들과의 소통에 대해 많은 생각을 하셨을 것 같습니다. 〈꼬레앙2495〉 작품 역시 작가와 같은 관점을 가지고 보는 이가 있었던 반면 다른 관점으로 바라본 이도 있었는데요. 작품을 통해서 생각하는 소통의 의미란 무엇입니까?

소통은 작업하는 이들에게 늘 고민이 되는 부분입니다. 저 같은 경우에도 소통에 관한 몇 가지 생각이 있습니다. 사실 작품을 가지고 그 순간 관객을 만나는 것이 분명 소통일 것 같습니다. 저 같은 경우는 극장에서 관객이 주어진 시간에 영화를 보고 이어서 질문과 답변의 시간을 가지며 서로 의견을 교환하는 그 순간에 소통이 이루어지기도 합니다. 하지만 만일 작가와 관객이 만나는 그 순간만이 소통이라면, 글쎄요. 그야말로 예술은 영원하지 않습니다. 왜냐하면 예술가들도 인간이기 때문에 모두 죽어서 역사 속으로 묻히기도 하는데 그렇다고 해서 소통이 끝난 것은 아니지요. 제가 추구하고 싶은 소통이라는 것은 작품을 매개로 한 다양한 채널의 대화입니다. 다시 말해 소통이라는 것은 그 순간 일어나는 행위 밖에 있다고 생각됩니다. 제 영화를 보는 사람, 제 작품을 보는 사람이 갖게 되는 생각, 느낌, 관념들을 가지고 저와 소통하는 것이 아니라, 제 작품을 통해 무언가를 느낀 관객과 사회 혹은 다른 사람 사이에서 발생하는 상호작용이 소통이라고 믿습니다. 이것이 제가 작업을 통해 하고 싶은 궁극적인 소통의 정의입니다.

단지 작가와 작품, 작가와 관객과의 일대일 대화가 아닌, 작품을 본 관객과 관객, 관객과 사회와의 관계 속에서의, 넓은 의미로서의 소통을 정의해주셨는데요. 이와 같이 예술 활동을 하면서 소통 자체가 자신이 작품을 하는 하나의 이유가 될 것 같습니다. 작업(예술) 활동을 통해 궁극적으로 추구하는 것은 무엇인가요?

예술에 있어서 저는 상당히 보수적이라고 생각합니다. 예술에 대한 정의까지 논하자는 것은 아니지만, 작업을 한다고 해서 모두 예술가라고 생각하지 않습니다. 제 작품 역시 예술 작품이라고 말하지는 않고요. 그렇기 때문에 예술적인 저의 목적에 대해서는 잘 모르겠습니다. 그러나 궁극적으로 사람들에게 이야기하고자 혹은 표현하고자 하는 욕구는 있다고 봅니다. 그것에 따라서 저

도 작업을 하고 있습니다. 제 생각을 다른 사람들에게 이야기해보고 싶기 때문에 작업을 시작하지만, 다른 사람에게 제 작업을 보여주는 것이 궁극적인 목적은 아닙니다. 작업은 내가 살아가며 갖게 되는 생각, 관념들을 내 안에서 스스로 정리하는 과정입니다. 그 정리 과정을 다른 사람에게 공유하고 나누는 것 같습니다. 이것이 저에게 있어서 작업의 의미입니다. "그 작업이 예술이냐?"라고 물었을 때 그것은 회화의 캔버스 혹은 비디오 영상 등 결과물의 질적인 측면에서 예술이냐, 아니냐를 의미하는 것은 아니라고 생각합니다.

통상적으로 제가 지금 작업하는 분야를 사회의 틀 안에서 예술계라고 칭하기 때문에 제가 예술인으로 받아지거나, 정의될 수 있을 것 같습니다. 하지만 스스로 제 기준에서의 예술이 무엇이냐고 정의하기란 어려울 것 같군요. 어느 작가가 스스로 정의할 수 있을까요? 작업 활동들을 통해 생각과 경험, 행위 등이 쌓이고 쌓여서 자신이 깨달아도 그만이고, 못 깨달아도 그만인 것 같습니다. 스스로를 '예술가'라고 말하고 싶지는 않습니다. 또한 '예술가'라는 분들의 작품을 보아도 내 마음으로 예술임을 인정하지 못할 때도 있고요. 그렇기 때문에 그것에 대한 논의 자체가 중요한 것 같지 않습니다. 이것이 제 생각입니다. 오랜 시간 동안 작업을 해왔지만 스스로 어떤 깊이까지 갔는지는 잘 모르겠습니다. 다만 가봐서 알고 싶은 것은 있어요. 저 수풀 뒤에 무언가가 있는데, 제가 직접 가서 보고 싶은 것 말입니다. 그 무언가가 대단한 것일 수도 있고, 별 것 아닐 수도 있지만 보고 싶은 욕구, 극한으로 가고 싶은 욕구가 있기 때문에 작업을 유지할 수 있다고 생각합니다.

현재 서울이라는 주제로 작품을 만들고 계신데요. 유학 생활도 하셨지만 서울에서 태어나고, 자라고, 지금 생활하고 계시지요? 우리나라에서 활동한다는 것이 어떠신가요? 흥미롭고 재미있는 점도 있으며, 때론 싫은 점도 있을 것 같습니다.

저는 운명을 믿지 않습니다. 한국에서 태어나 한국 사람으로 살아가는 것이 제가 활동하는 것의 기본 전제입니다. 그리고 서울에서 살았다는 것은 근거지를 이야기할 뿐이고요. 실제로는 많은 곳을 돌아다니며 보았습니다. 이번 전시가 있는 런던도 수차례 가보았고요. 국제 교류전이나 이벤트, 페스티벌 등으로 다양한 사람들을 만나기도 했습니다. 이를 통해서 직접 활동을 해보지는 않았지만 타 문화의 작가들을 만나기도 하며, 얄팍한 지식도 가지게 되었고요. 하지만 자세하게 알고, 이해하고 있지 않기 때문에 다른 곳과의 생활과 비교하기는 어렵습니다. 다른 곳과 비교하지 않고, 제가 알고 있는 정도에서

한국 사회에서의 작가로서 말하자면, 절대적으로 고려해야 할 부분들이 분명히 있습니다. 일단 직장이 있다는 점을 고려해야 하고요. 그리고 한국이라는 여러 가지 복잡한 문화적인 측면에 있어 사회의 일원인 남성 혹은 여성, 30대, 40대를 향한 사회적 요구들 속에서 작업을 하게 됩니다. 어느 순간에는 많은 부분을 제 삶의 다른 영역과 작업의 관계 속에서 타협점을 찾고 있습니다. 그 것에 대해 좌절하는 것은 아닙니다. 왜냐하면 아까도 언급했듯이 그것을 전제로 한 작가라고 생각하기 때문이죠. 물론 이런 것들로 작업을 하는 데 어려움이 있을 수도 있지요. 그것이 한국 사회에서 작가로 살기 위해 가장 근본적인 본질, 내가 처한 상황에서의 본질이라고 생각합니다. 더 쉽게 말하자면 작업하기 쉽지는 않습니다.

특히 대중적인 혹은 상업적인 영화 작업이 아닌, 마니아층이 보는 혹은 비상업적인 영화로 특정한 관심이 있는 이들만 보는 영화라고 여겨지는 다큐멘터리 또는 논픽션 영화 작업을 하시는데요. 이런 면에서 느끼는 부분이 많을 것 같습니다.

제 작업을 상업적인 영화도 아닐뿐더러 마니아층이 있는 것도 아닌 것 같습니다. 이런 부분들을 생각하고 작업을 한다면 정말로 작업하기 힘들지요. 작업을 하는 데 있어 목표치가 정확할수록 작업하기가 쉬운 것 같아요. 극장에서 상영하는 영화들이 내러티브만 쫓는다는 것도 정답일 수 있으며, 예술성만을 쫓는다는 것도 정답일 수 있습니다. 물론 쉽지는 않지만 예술성, 오락성, 대중성을 다 가지려고 하는 작업들도 있겠지요. 하지만 작업을 하는 데 있어 한 가지를 추구하여 목표를 성취한 작품은 나름대로의 의미가 있다고 생각합니다. 아무리 엉터리 영화여도 그 영화가 목표한 대중적, 상업적인 요소들이 성공했다면 인정해야 한다고 생각하는데요. 이처럼 저한테는 '무엇을 추구하는가?'가 가장 중요합니다. 제가 추구하는 목표는, 일단 우리나라에 이런 다양한 영화가 있다고 보여줄 수 있는 문화를 만드는 것입니다. 그런 면을 추구하며 제가 활동하고 있다는 점에서는 약간의 자부심도 있습니다. 관객이 중요한 것이 아닙니다. '누가' 제 영화를 보는가가 중요합니다. 하지만 관객이 제 영화를 많이 만났으면 좋겠지요. 그래도 그것 때문에 마음이 흔들린 적은 없습니다.

　　그리고 또 다른 한 가지는 조각, 회화 작품이 갤러리에서 만나듯 영화는 영화관에서 만납니다. 요즘에 많은 영화관들이 생기고 많은 사람들이 영화관에 가지만, 제 작품과 같은 영화들이 영화관을 통해 관객을 만나도록 하는 기

하준수
Joon Soo Ha

술도 필요하다고 봅니다. 이를 통해 말할 수 있는 것은, 제 영화가 관객의 수라든지 경제적인 성공을 목적으로 하지 않았기 때문에 제 작업에 집중할 수 있다는 것입니다. 하지만 이러한 영화들이 관객과 만날 수 있는 방법, 공간, 기회가 우리나라에 정착되도록 작가로서 노력해야 한다는 것입니다. "왜 예술영화를 틀어주는 곳이 없어"라고 불평하면서 작업하고 싶지는 않습니다. 예술영화를 틀어주는 공간을 만들 수 있도록 작가들도 노력했으면 좋겠다는 것이죠. 이런 측면에서 저의 작업 목표치도 단순한 편이에요. 이 두 가지 목표치를 실행하는 단계에서 어려움은 있습니다. 예를 들어 영화를 제작하는 데 많은 비용이 든다는 문제점이 있지요. 물론 이는 영화 이외의 다른 매체로 작업하시는 분들에게도 똑같은 문제겠지요.

작품을 제작하는 데 있어 제작비, 자본의 문제점은 항상 존재합니다. 요즘에는 예술 작품을 보는 시각이 달라지면서 후원이 많이 늘어나고 있고, 예술 활동에 대한 기금 시스템도 사회적 제도로서 마련되고 있는 추세입니다. 또한 예전보다 예술영화를 만날 수 있는 공간과 시스템들이 더 많이 구축되고 있는데요. 실질적으로 상황들을 접하면서 이런 환경들의 변화에 대해서 어떻게 생각하시나요?

저는 현재로서 만족하고 있습니다. 하지만 저 같은 경우 과거를 경험해본 적이 없습니다. 환경이 좋아졌다고 말하는 분들 중에서도 과거를 경험한 분이 있을 것이고, 그렇지 않은 분이 있을 텐데요. 현재의 상황은 제가 노력하는 만큼의 결과가 이루어진다고 봅니다. 물론 '가/부'가 있겠죠. 상영이 가능할 것 같다. 혹은 어려울 것 같다. 하지만 '어려울 것 같다'도 괜찮습니다. 분명한 것은 상영할 수 있는 공간이 있었기 때문에 어려울 것이라는 답변이 왔다는 것입니다, 그렇기 때문에 저로서는 지금의 상황도 괜찮다고 생각합니다. 또 저 같은 경우는 영화관이 아니어도 갤러리를 통해 만나기도 하니까요. 이런 방식을 통해 작업 활동을 할 수 있는 공간도 그리고 환경도 만들어가고 있다고 봅니다. 하지만 어느 시기나 '완벽'은 없다고 생각해요. 더 나아진다고 하더라도 다음 세대의 작가들에겐 새로운 어려움이 있겠지요. 작가들, 작가를 지원하는 기관, 보이지 않는 무형 시스템들이 지금의 현 주어진 상황에서 최선만 다하면 될 것 같습니다.

이제까지 작가님의 작업에 관한 이야기를 들었는데요. 현재 상황에 대해 이해하고 파악해가면서 작업 활동을 하고 계신 것 같네요. 그렇다면 이러한 작업

환경들과 예술 시장의 테두리 안에서 작가님이 생각하는 한국 현대미술의 아트신을 대표 키워드 세 가지 정도로 말씀해주세요.

미리 받아본 질문의 내용을 보고 평상시에 생각했던 것을 정리하면 되지 않을까 하고 생각했습니다. 제가 생각한 현대미술 신의 첫 번째 대표 키워드는 '젊음'입니다. 그리고 두 번째는 '뉴 미디어,' 마지막으로는 '제도'입니다. 이 세 가지는 개별적인 개념들이 아니라 서로 연결되어 있는 개념들 같습니다. 이는 동전의 양면처럼 긍정적인 면도 있고, 부정적인 면도 있습니다. '젊음'이라는 단어가 얼마나 멋진 말인가요. 젊은 작가들이 많이 나오고 활동할 수 있도록 좋은 취지에서 '제도'가 만들어지고, 그들은 새로운 '뉴 미디어'를 하고 있습니다. 하지만 그 이면의 문제점도 많이 있다고 봅니다. 가족 중에 그림을 그리는 사람들이 많은데요. 아버지께서 그림을 그리셨고, 형제들도 그림을 그렸으며, 제 아내도 그림을 그리고 있습니다. 저 같은 경우만 디자인을 전공하고, 영상디자인과 영화 작업을 하고 있는 거죠. 그래서인지 어렸을 때부터 전시회를 보러 다닐 기회가 많았는데요. 요즘은 우리나라에서 젊지 않으면 작업을 하기 어려울 것 같더군요.

왜 그렇게 느끼셨나요?

왜냐하면 지원이나 제도들이 대부분 젊은 작가들에게 할애되어 있으니까요. 물론 이는 당연한 일입니다. 젊은 작가들은 가지고 있는 것이 많지 않기 때문에 당연히 많은 지원들이 되어야겠지요. 하지만 여기서 제가 하고 싶은 말은, 한국 사회가 정치·경제적으로 점진적 진화를 하는 측면도 있었지만, 굉장히 급격한 단계를 거치는 경우가 많았다는 점입니다. 그 속에서 오는 혼란도 있고요. 예술계도 비슷한 것 같습니다. 지금의 젊은 작가들이 누리고, 경험하게 된 것들이 점진적인 현상 속에서 축적되어왔다고 생각하지는 않습니다.

현재의 제도와 틀 속에서는 중견 작가(50대 이상의 작가들)들이 사라진 것 같습니다. 물론 지속적인 작업 활동은 하고 있는데요. 사회는 단지 그들의 활동을 암묵적으로 인정하고 있는 것으로 보일 뿐이죠. 예술의 사회적 제도 틀 안에서 중견 작가를 보호하거나 지원하는 프로그램들이 참으로 적습니다. 젊은 작가들 쪽으로 많이 기울어져 있고요. 예술가 지원 사업도 우리나라의 다른 영역들처럼 정치, 경제가 겪었던 급격한 변화 속에서 나온 제도라고 생각합니다. 급격함은 '도약'이라고 해석할 수 있지만 결국에 '갈등'과 '충돌'이라고도 해석할 수 있습니다. 제가 생각하는 이 세 가지 아트신이 오판일 수도

하준수
Joon Soo Ha

있겠지만, 이런 부분들이 있다면 사람들 사이에서 공론화되었으면 합니다. 그러나 그 속에서 너무 흔들리지 않고, 충격 없는 상태를 유지하며 정책이 발전했으면 좋겠습니다.

개개인의 삶이나 문화가 사회와 관계를 맺고 있듯이 예술 또한 사회와 연결되고 관계를 맺고 있습니다. 이런 상황들 속에서 예술가가 자신이 추구하는 혹은 자신이 하고자 하는 작업 활동만을 하기에는 어려움이 따르기도 합니다. 그리고 작업을 하면서 그 시대의 화두나 붐, 환경에 흔들리기도 하는데요. 이런 환경들 속에서 예술에 관한 본인의 관심사는 무엇입니까?

방금 말한 세 가지 중 '제도화'가 개인적으로 저에게 가장 큰 관심사입니다. 그 틀이 사회가 필요로 하거나, 이용해야 할 부분이 있어서 발생한 긍정적인 사회 현상일 수도 있고, 어쩌면 예술계가 제도화되기 위해 이용한 것일 수도 있다는 생각이 듭니다. 하지만 저는 이런 상황들 속에서 행복하기도 하고, 때로는 서글프기도 합니다. 행복함과 서글픔 이 두 가지 중 하나만 느끼는 것도 문제가 되겠지요. 그러나 분명한 건 지금 우리나라의 예술계가 굉장히 급변하고 있다는 것이에요.

디자인을 전공하고 활동하시다가 후에 영화를 전공하셨는데요. 어떤 디자인을 전공하셨나요? 그리고 이후 영화를 전공하게 된 특별한 계기나 이유가 있으신가요?

처음에는 제품디자인을 시작으로 시각디자인, 커뮤니케이션디자인을 공부하게 되었습니다. 제가 커뮤니케이션디자인을 전공하던 시기에 매체의 새로운 확장으로서 영상 매체를 활용하게 되었지요. 하지만 그 시기에는 영상 매체가 교육적 체계나 틀이 구축되지 않았었어요. 학부에서 영상디자인을 공부하면서 자연스럽게 본질이나 핵심에 대해 좀 더 다가가고 싶다는 생각을 했습니다. 영상에서 역사나 산업, 규모로서의 헤게모니가 가장 강하다고 판단했던 것이 영화였기 때문에, 영화를 공부하게 된 것이고요. 그리고 디자인과 영화를 함께 전공한 이로서 나름대로의 얼개를 만들어 영상디자인 작업이나 제 작업의 틀을 만들 수 있었던 것 같습니다. 때론 단점도 있어요. 디자인과 영화를 함께 전공함으로써 그 둘의 연결 고리를 활용해 작업을 하는 반면, 영화 커뮤니티나 활동에 깊이 들어가지 못하는 측면도 있습니다. 그러나 지속적인 공부와 연구를 통해 제 연구 영역과 작업 영역을 편안하게 만들어갈 수 있을 것 같

습니다.

유학은 어디로 가셨나요?

미국 서부 캘리포니아에 위치한 캘리포니아예술학교(California Institute of the Arts)라는 곳에서 공부했습니다. 월트 디즈니가 창립한 학교로 영화나 애니메이션 쪽으로 교육이 활발히 이루어지고 있는 곳이죠.

유학을 통해 전공이 바뀌고, 교육 환경이 바뀌면서 우리나라와 다른 점들을 많이 보고 느끼셨을 것 같습니다. 어떠셨나요?

말씀드린 것과 같이 디자인 공부를 한 후 영화 공부를 하게 되었으니 교육 내용이 완전히 달라졌지요. 일일이 열거할 수 없을 정도로 많은 부분이 다르며, 또 다른 게 당연한 거겠죠. 그 다름 속에는 차이점의 다름도 있지만 '우열'도 있습니다. 우리가 '우'인 것도 있으며 그쪽이 '열'인 것도 있고, 반대로 우리가 '열'인 것도 있으며 그쪽이 '우'인 것도 있습니다. 두 가지 측면에서 유학 생활을 통해 느꼈던 점을 말할 수 있을 것 같군요. 먼저 교육자라는 입장에서 본다면, 교육이라는 제도적 틀은 미국이 견고하게 잘 구축되어 있다고 봅니다. 교육자는 연구에만 집중할 수 있고, 학교의 운영과 행정을 맡은 전문인 그리고 학생은 수업에만 집중할 수 있는 제도적 틀이 잘 만들어져 있었어요. 이는 분명히 우리나라와는 다른 것 같습니다. 두 번째로 학생 입장에서 느꼈던 것은, 다양한 문화의 학생들이 한 공간에 모여 있기 때문에 다양한 생각과 주제들을 듣고, 경험할 수 있다는 점입니다. 그 자체로서 다른 연구 과정과 다른 성과를 가지고 오지요. 하지만 이는 각각 우리나라와 미국적 상황이니 불평할 것은 없습니다.

이번 2월 중에 런던에 다녀오셨는데요. 이번 전시는 예술가들에게 '예술가로 살기' 위해 어떤 생각을 가지고, 어떤 활동을 하는지 살펴보고, 현재 벌어지고 있는 예술가들의 활동을 통해 현대예술의 새로운 비전과 의미를 생각해보는 기회를 마련하고자 기획된 전시입니다. 영국의 현대예술(현대미술, 작품, 예술문화 등)에 대해서 알고 계신가요?

다 알 수는 없겠지만 잠시 갔다 온 사람으로서는 말할 수 있을 것 같습니다. 영국에 가서 느꼈던 부분은, 근대적 디자인의 기초가 되는 '공예'의 영역이 여전

188

하준수
Joon Soo Ha

히 활발하게 작동하고 있으며, 다른 예술 영역들과도 조화를 이루고 있는 모습들이 좋았습니다. 물론 런던의 미술대학 교수들에게서 이제는 영국에 도자기 작업을 하려는 학생이 없어 힘들다는 이야기를 듣기도 합니다.

한편, 요즈음 우리나라에서는 '미디어', '인터랙티브'가 화두고, 이러한 작품들이 주를 이루고 있는 듯 느껴집니다. 이런 면에서 영국과 다른 점은, 우리나라에서는 화두가 되고 주를 이루는 것들만이 다루어진다면 영국의 경우는 그런 것도 있고 그렇지 않은 부분도 활발하다는 것입니다. 이런 면들이 좋게 보였습니다. 이전 우리나라의 미술계에도 한 시대에 한 장르가 조명을 받은 시기가 있었습니다. 판화가 조명을 받는 시기가 있었고, 회화 중에서도 어떤 종류의 '페인팅'만이 주목받는 시기도 있었습니다. 이것 자체가 문제가 되는 것은 아닙니다. 다만 이렇게 주목받는 영역들이 있으면서도 다른 영역들의 활동이 활발하게 이루어지고 있었으면 좋겠다는 것입니다. 물론 인터랙티브와 같은 새로운 분야도 조명을 받아 많은 발전이 있기를 바랍니다. 다만 조명을 받는 예술만을 전반적인 트렌드나 헤게모니로 받아들이는 사회라면 문화적 포용성이 얕아질 가능성이 있지 않나 걱정이 되기도 합니다.

영화와 비디오
아트의 경계

1 〈꼬레앙2495(Coréen 2495)〉, 영화, 2시간, 2005
2 〈열두풍경(The Twelve Scenes)〉, HDV, 90분, 2008

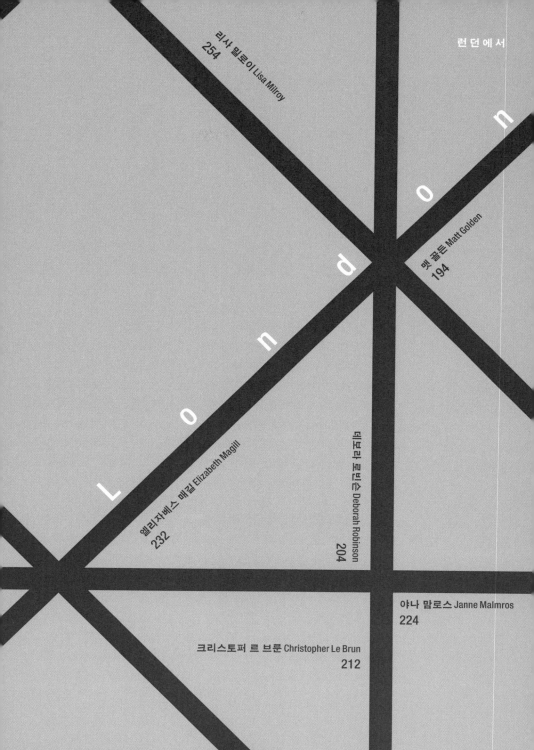

대화와 소통의 매개체,

러시안클럽

맷 골든
Matt Golden

맷 골든은 런던에서 활동하는 작가이자, 작곡 연주를 하는 뮤지션이고, 러시안클럽이라는 비상업 갤러리를 운영하는 아티스트다. 비상업 갤러리를 운영하는 일을 포함하여 자신의 모든 활동을 어떻게 작업으로 연결시키는지, 또 그것이 영국의 미술계와 사회에 어떻게 맞닿아 있는지 이야기를 나누었다. 특히 영국의 작은 비상업 공간이 어떻게 현대미술의 주제에 참여하고, 그 일부가 될 수 있는지에 대해 창의적인 한 방식을 보여준다.

맷 골든
Matt Golden

유은복 본인 소개와 어떤 예술 활동을 하고 있는지 말씀 부탁드리겠습니다.

맷 골튼 저는 작가입니다. 본래 뮤직 멤버십 클럽이었던 '러시안클럽'이라는 비상업 공간을 리버풀의 재정을 지원하는 파트너와 함께 운영하고 있습니다. 러시안클럽은 갤러리이자, 디자인 스튜디오, 사진 스튜디오입니다. 그 세 가지를 공존시켜보자는 것이 아이디어인데, 그래서 자금이 스튜디오들을 임대하는 데서 들어옵니다. 디자인 작업은 기본적으로 갤러리 자금을 마련하는 데 도움을 줍니다. 그것이 러시안클럽을 유지하는 방식이지요. 말하자면, 우리는 어떤 자금 조달 기관에 의존해 자금 지원을 받고 있지 않습니다. 전혀요. 운영 자금은 기본적으로 열심히 일해서 마련하고 있습니다.

작가이자, 음악가기도 한데요. 지금도 공연은 하고 계신가요?

네. 그런데 지금은 공연을 자주하는 편은 아닙니다. 작곡을 더 많이 하는 편이죠. 그래서 왠지 스스로를 '큐레이터'라고 부르지는 못할 것 같습니다. 이 모든 것들을 아티스트라는 이름하에 활동하고 있다는 표현이 더 정확할 것 같습니다.

작가와 기획자로서 예술 활동을 통해 느꼈던 영국 현대미술의 아트신에 대한 대표 키워드 세 가지가 있다면요?

두 가지쯤은 말할 수 있을 것 같습니다. 먼저 러시안클럽을 운영하고 있기 때

문에 '커뮤니티'를 첫 번째 단어로 꼽고 싶습니다. 예술 속에서는 모두가 동등하다고 생각합니다. 많은 기회가 다양한 수준으로 열려 있고, 신진 작가에서부터 이미 이름을 얻은 작가들까지 두루 다양한 경험을 하는 것을 보아왔습니다. 그래서 (러시안클럽에는) 작가들 간에 위계질서라는 것이 없습니다. 그리고 두 번째 단어는 '넓다'라는 것입니다. 런던의 미술학교들 때문에 여러 나라에서 온 많은 학생들이 공부가 끝난 후에도 여전히 런던에 머물 수 있는 기회가 생기죠. 영국 미술계에 발을 들여놓게 되는 것입니다. 그래서 (영국 미술의) '다양성'이 생기는 거죠. 그런데 '넓다'는 말이 (다양성보다) 더 맞는 말인 것 같습니다.

한국의 미술 활동이나 아트신에 대해서 들어본 적이 있습니까?

조금 알고 있습니다. 한국의 문화 센터에서 테크니션으로 일해본 적이 있습니다. 영국 작가인 사이먼 패터슨(Simon Patterson)의 기술 보조 역을 한 적이 있는데, 그 기획전에 한국 작가들이 참여했습니다. 그리고 한국 큐레이터들과 한국 작가의 전시에 간 적도 있습니다. 전시를 보러 온 대다수가 한국 관람객이어서 그 전시들이 어떻게 전개되는지 관심 있게 지켜보았습니다. 관찰자의 관점으로서 본 한국인들은 서로 뭉치는 경우가 많은데, 작가들 역시 자신의 공동체 안에 머무르는 편인 것 같더군요.

그런 면에서 약간의 문제점들이 보여요. 물론 좋은 면도 있다고 생각하고요. 예술가들이 서로를 돕고 정보를 교환할 수 있다는 것이 좋은 점이라면, 그 경계가 너무 견고할 경우 다른 공동체 사람들과 교류하는 것을 막는다는 점이 문제점이라고 볼 수 있겠죠.

196

맷골든
Matt Golden

그렇죠. 여기에는 좋은 점과 나쁜 점이 있습니다. 다른 공동체들은 런던 안에 존재하면서 대체로 서로 섞이는 편이지요. 예를 들어 일본, 미국, 독일 공동체들처럼 온갖 국적의 친구들이 있고, 그 속에서 서로 다른 공동체들과 섞이는 편이죠.

그렇지만 한국 예술가들은 그런 면이 덜하다고 생각하고 있는 것이지요?

단정 지어 말하기보다 제가 경험한 범위 안에서는 그렇게 느꼈었습니다.

사실 저도 런던에서 활동하는 기획자로서 한국 예술가들의 런던 안에서의 활동 범위에 대해 관심이 많이 있습니다. 대화하기에 중요한 주제라고도 생각하고요. 제가 보기에도 한국 예술가들끼리 서로 가깝게 지낸다는 것은 좋은 점이라고 생각합니다. 한국 예술가들이 런던에 머무는 기간은 대체로 짧은 편인데, 그 짧은 기간 동안 적응하고, 그 안에서 자신이 원하는 학위를 받고 생활을 해나가려면 서로 돕고 도움을 받아야 하지요. 그런 면에서 한국 사람들끼리 뭉치는 것이 빠른 적응을 하는 데 도움이 되는 거고요. 하지만 이로 인해 끼리끼리라는 어떤 경계 같은 것을 만들 수 있어요. 그 경계는 결국 타인이 들어오지 못하게 할 수도 있고, 또 그 경계 안의 사람이 밖으로 교류하지 못하게 막을 수도 있지요.

그런 것 같습니다. 한국 예술가들에 대해 그런 인상을 갖게 되었습니다. 제가 운영하고 있는 러시안클럽에서도 그렇지만, 한국 작가들이 영국 갤러리들과 함께 일을 하는 경우는 매우 드문 것 같더군요.

네, 아쉽게도요. 이어서 재정 지원에 대해 이야기해보도록 하죠. 지금까지 인터뷰를 통해 리버풀에 있는 재정 지원 기관에 의존하지 않고 독립적으로 자금을 마련해 운영한다는 이야기를 했습니다. 영국 정부의 재정 지원에 대해 어떻게 생각하시나요?

잘 알고 계시듯이, 미술학교를 졸업했다고 작가라는 직업을 얻는 것이 아닙니다. 우리 모두는 졸업 후 작가가 되기 위해 어느 정도의 시간을 소비할 필요가 있죠. 영국에는 다양한 지원 시스템이 있는데요. 그렇게 풍족한 편은 아니지만 사실 지원 시스템이 있다는 것은 좋은 현상입니다. 그런데 만약 지원 시스템이 모두에게 주어질 정도로 너그럽다면 모든 사람이 원하는 것을 가질 테고, 그러면 우수성이란 것을 발견할 수 없을지도 모릅니다. 전혀 풍족하다고는 말할 수 없지만 재정 지원에 대해서는 어느 정도 균형이 맞추어져 있다고 생각합니다.

정확히 아트카운슬의 자금이 어떻게 운영되는지 모르지만, 한국에서처럼 선택적이고 경쟁적이라고 이해하고 있습니다. 이번 전시도 영국과 한국의 지원 제도나 자금 운영의 조건과 환경을 비교해보고자 기획되었는데요. 현재 제가 한국과 영국에서 활동 중이기에 각 나라의 상황에 대해서 비교가 가능합니다. 영국은 중앙 정부로부터 종교 단체까지 공적 자금 지원 제도와 작은 단체들에

대한 지원이 더 많은 반면, 한국은 사적 자금에 의존하는 경향이 두드러진다는 점을 목격할 수 있었습니다. 물론 영국에도 어느 정도의 사적 자금이 있는 걸로 알고 있습니다만, 두드러지지는 않죠.

(재정 지원 시스템은) 현재 별로 좋은 편은 아닙니다. 그렇지만 그것이 나쁜 일만은 아니라고 생각합니다. 금전적인 부족 때문에, 때론 생각하지도 못한 새로운 전시들이 만들어지기도 하지요.예를 들어 러시안클럽도 재정 지원이 별로 많지 않은 편이기 때문에, 작가나 저나 전시를 만들기 위해서 좀 더 상상력을 발휘하고, 좀 더 창의적인 전시를 만들어야 합니다. 물론 지원금을 받아 작품 보험도 들고, 제작비도 지원하고 할 수 있는 상황이 되지 못합니다. 그렇지만 그런 상황도 좋은 면으로 작용할 수 있다는 거죠.

이 주제가 나오면 대부분의 사람들은 불만이 많던데요. 그런데 골든 씨는 약간 다른 생각을 갖고 있는 것 같군요.

물론 저도 모든 작가들에게 제작비라든가, 운송비, 전시 설치 비용 등 모두 지불해주고 싶은 마음이 굴뚝같습니다. 그러나 유감스럽게도 저희는 그렇게 금전적으로 여유 있는 상황이 아닙니다. 그래도 여전히 좋은 작가들이 우리와 함께 일하기를 원하고 있습니다. 이곳의 누구도 돈을 위해 일하고 있지 않습니다. 러시안클럽에서 지향하는 것은 '커뮤니티'라고 생각합니다. 러시안클럽이라는 커뮤니티는 서로 보여주고, 대화하고, 소통하려고 오는 곳이죠. 우리는 그런 커뮤니티가 돈이 없는 상태에서도 가능하다고 믿고 서로 의지해 만들어나가려고 하며, 작가들은 그런 우리를 믿고 일하고 싶어하는 겁니다. 그리고 저도 그런 그들과 일하고 싶습니다.

198

맷골든
Matt Golden

맞는 말인 것 같군요. 예술 활동, 함께 일을 한다는 것은 단순히 돈으로 만들어지는 관계가 아니지요. 서로 함께 일을 할 수 있는가, 없는가가 오히려 예술 활동의 핵심이라고 생각합니다. 다른 질문인데요. 왜 아티스트가 되고 싶으셨는지 여쭤보고 싶습니다. 혹시 본인의 재능이나 어렸을 때의 꿈 같은 것 때문인가요?

작가가 되겠다고 처음부터 의식적으로 추구한 것은 아니었습니다. 물론 미술 과목을 좋아하기는 했지만, 그때의 미술이란 사물을 묘사하는 드로잉을 의미하는 것이었고, 현재 내가 아티스트로서 하고 있는 것에 대한 수업들은 전혀

그런 것이 아니지요. 제가 처음부터 아티스트가 되고 싶어했는지는 잘 모르 겠습니다. 지금도 아티스트가 되는 것을 배우고 있는 중이라고 생각하고 있을 뿐입니다. 사실 미술대학을 다닐 때조차도 어떻게 작가가 되는지, 어떻게 예술 활동을 해야 하는지에 대해서는 배우지 않았어요. 그렇기 때문에 지금 러시안 클럽에서 제가 하는 일이 아티스트가 되기 위한 과정의 일부분이라고 생각합 니다. 이는 스튜디오에서 무엇인가를 만드는 것과 같은 일이죠. 그리고 이를 통해 점차 제가 속할 수 있는 커뮤니티를 찾아가는 것이고요. 한때 밴드 활동 을 하면서 음악에 심취한 적도 있었지만 한 번도 제가 그것을 위해서 태어났다 는 생각은 들지 않았습니다. 십대 때도 장래를 바라보고 풋볼을 굉장히 열심 히 한 적도 있었지만 그때도 왠지 딱 맞는 내 길이라는 생각은 들지 않더군요. 하지만 미대를 들어가고, 졸업하는 과정에서 갑자기 어떤 느낌이 들더군요. 미술이 나에게 어떤 의미인지 알게 된 것입니다. 그리고 아주 천천히 몰입하게 되었어요. 미술 이외에도 두세 가지 선택의 길이 있었는데 미술은 단지 그중 하나였지요. 하지만 결국 마지막에 미술을 선택했습니다. 그리고 여전히 제가 하는 모든 일에 의미가 되고 있습니다. 그리고 음악을 미술계로 끌어들이게 되 었는데요. 제 자신이 음악 세계와 잘 맞지 않는다고 생각한 적도 있었지만 한 때 그토록 정열적으로 몰두했던 음악을 완전히 버릴 수는 없었습니다. 그래서 음악을 미술로 가지고 들어오게 된 것이죠. 앞서 이야기했듯이 현재 제가 하 는 모든 일은 미술 실습 활동이고, 러시안클럽을 운영하는 일도 그러한 미술 활동의 일부로서 하고 있다는 것입니다.

실제로 골튼 씨의 작업을 본 적이 없기 때문에 사실 어떻게 음악을 미술 실습 과정의 하나로 끌고 들어온 건지, 잘 이해되지 않습니다.

사실 최근에 진행한 일입니다. 그동안 작곡도 하고 밴드의 일원으로 연주도 했지요. 무엇보다 저는 뮤지션들과 일하는 것을 좋아합니다. 미술계와는 또 다른 분위기를 느낄 수 있지요. 그동안 많은 레지던시 프로그램에 참여해왔 고, 그중 독일의 브레멘에도 참여한 적이 있습니다. 스튜디오 오프닝 날에는 불빛을 어둡게 하고, 무대와 객석을 마련하는 등 우리의 레지던시 스튜디오를 뮤직 클럽으로 전환하는 작업을 했습니다. 그리고 거기에 제 뮤지션 캐릭터를 스튜디오 갤러리에 넣어 하루 동안 퍼포먼스를 진행했습니다. 사람들은 스튜 디오 갤러리의 전시를 기대하고 왔지만 결국에는 뮤직 클럽에 들어오게 돼버 린 겁니다. 그렇게 오프닝 주 내내 뮤직 클럽을 운영했습니다. 그 다음 주에는 그 지역 독일 밴드를 불러 연주하게 했습니다. 반응은 매우 좋았습니다. 서로

대화와 소통의 매개체,
러시안클럽

의 커뮤니티를 형성하고, 뮤지션을 미술 세계로 끌어오게 된 것이죠. 앞에서 말했듯이 러시안클럽을 운영하는 것은 저의 미술 실습 과정 중의 하나입니다. 그래서 현재는 그 반대되는 일, 즉 독일에서 갤러리를 뮤직 클럽으로 만들었듯이, 뮤직 클럽을 갤러리로 바꾸는 일을 러시안클럽에서 진행하고 있습니다.

그 브레멘스튜디오를 저도 봤으면 좋았을 텐데요. 이제 뮤지션 캐릭터를 자신의 미술 실습 과정에 끌어왔다는 말을 이해할 수 있을 것 같습니다. 방금 드린 질문, 아티스트가 되고 싶었던 이유에 대한 질문은 마지막으로 질문 드릴 관객과의 '소통' 혹은 작가로서 주변인과의 '소통'에 관한 질문과 관련해 물어본 것입니다. 제 생각에는 모든 사람들의 활동은 '좀 더 괜찮은 사람이 되고 싶다, 혹은 사랑 받고 싶다, 다른 사람과 소통하고 연결되고 싶다' 등 우리의 기본적인 욕망과 관련 있다고 생각하는데요.

제 생각에도 그것이 우리가 추구하는 모든 것의 이유인 것 같습니다.

특히 커뮤니티라는 말 자체는 소통하고자 하는 기본적인 욕망을 내포하고 있는 것이지요?

그렇습니다. 서로 연결되고 싶은 욕망에 대한 것입니다. 그것은 러시안클럽이 운영되고 있는 방식이나 방향과도 관련이 있습니다. 러시안클럽이 대화와 소통의 매개체가 될 수 있도록 하는 것입니다. 개인적으로 저는 스튜디오에 갇혀 세상이 어떻게 돌아가는지에는 등을 돌린 채 작업하는 그런 타입의 아티스트는 아닙니다. 그렇지만 어렸을 때부터 존경하는 아티스트들은 모두 그런 타입이기는 했지요. 지금도 그런 아티스트들을 존경하고 있습니다. 그렇지만 다른 사람들과 대화하고 남들을 대화하게 하는 것도 부분적으로 제 작업 중 일부로 생각하고 있습니다. 대화와 소통은 저의 작업 주제입니다.

200

맷 골든
Matt Golden

그래요. 이미 말씀하셨듯이 골든 씨의 작업은 스튜디오에서 만들어지는 것이 아니지요. 오히려 본인이 하는 활동 모두를 작업이라고 부를 수 있겠지요.

아티스트로서 여행을 할 많은 기회가 생겼었습니다. 7개월 동안 독일에서 보냈던 것 등을 포함해서요. 기본적으로 여행을 하며 만났던 사람들은 제 자신의 경험을 넓히는 데 지대한 역할을 했습니다. 일본에 프로젝트가 있어서 자주 왔다 갔다 한 적도 있는데 그동안 많은 사람들과 만날 수 있어서 정말 기뻤

습니다. 이렇게 여행을 하며 사람들을 만나는 것은 진정한 의미에서의 저의 작업의 일부입니다.

영국 작가들은 이러한 여행 기회가 많은 것 같습니다. 브리티시카운슬도 적극 지원하는 편이고요. 유럽 전역의 레지던시 프로그램도 다양한데다, 다른 나라들과의 공동 작업을 많이 진행해 영국 작가들은 여행의 기회를 더 많이 만들더군요. 제가 한국에서 영국 전시를 만들면 참여 작가들의 가장 관심사 중 하나는 한국에 갈 기회가 생길 수 있느냐 하는 것입니다. 다른 사람들과 연결되고 경험을 넓히는 데 관심들이 많은 거죠. 저도 그들과 같이 지내고 여행하면서 많이 배우게 되고 예술 활동을 하는 것의 진정한 의미를 느끼기도 했습니다. 그런데 한편으로 런던은 반드시 여행을 하지 않더라도 다양한 사람들을 만나기에 좋은 곳이지요. 런던에서 사람들을 만나고, 그들과 연결되고 싶기 때문에 일부러 작업을 하러 왔다는 다른 나라의 작가들도 만나보았습니다.

제 생각에는 이곳의 미술학교들 때문에 사람들이 더 많이 오는 것 같습니다. 저는 해외에 있는 미술학교에 지원해보려고 감히 생각도 해보지 않았었는데요. 이곳에서는 여러 나라에서 온 학생들과 큐레이터들을 만나는 일이 아주 쉽지요. 그것이 연결되어 해외로 나갈 기회도 점차 더 생기게 되었고요.

게다가 영국 사람들은 휴가도 보통 외국으로 가지요!

맞아요. 영국 사람들은 휴가에 거의 돈을 쏟아 붓는 편이죠. 그렇지만 학교는 외국으로 많이 가지는 않는 것 같아요.

영국적, 혹은 영국 미술에 대한 묘사를 하는 데 알맞은 말과 개념을 찾는 것은 정말 어려운 일 같습니다. 특히 현재는요. 영국 미술 전시를 아시아에 만들 때 저에게 가장 중요한 관심사가 되었던 부분이에요. 이후에는 그런 말을 찾는 것이 중요하지 않거나 거의 존재하지 않는다는 것이 관심사가 되었지만요. 현재 영국 미술은 매우 국제적인데, 그 이유 중의 하나가 한곳에 정착해 있지 않고 계속해서 경험을 위해 찾아다니는 작가들 때문인 것 같습니다.

맞습니다. 영국에 있는 한국 커뮤니티는 영국 미술의 일부기도 합니다. 다른 커뮤니티도 마찬가지죠. 저도 영국에서 태어나긴 했지만, 우리가 현재 미술

계 안에서 이야기하고 고민하는 것들은 같은 주제입니다. 그건 정말 멋진 일이라고 생각합니다.

저도 그렇게 생각합니다. 질문의 방향을 조금 돌리기로 해요. 현재 골든 씨의 관심사는 무엇인가요?

러시안클럽을 운영하는 것인데, 아마도 제 작업과 연관된 것이기도 하죠. 저의 현재 관심사는 '연결' 혹은 '소통'입니다. 아이디어들과 또 다른 작가들, 그리고 예술 작품들과의 연결, 소통이요. 러시안클럽에서는 보통 서로 짝을 지어 일을 하고 있습니다. 저는 사실 굉장히 단순한 기획 방향을 가지고 일합니다. 그렇다고 스스로를 큐레이터라고 생각하지는 않습니다. 전체적으로 무슨 일이 일어나는지 그림을 보는 역할 정도를 하고 있다고 생각합니다. 그 안에서 제가 가장 관심 있는 것은 작가들의 보조 역할을 하며 함께 일을 하는 것이고 작가들을 서로 소개시켜주는 일입니다.

마치 천부적인 큐레이터 역할을 하는 사람처럼 말을 하시는데요!

저는 그저 아티스트들에게 이용되기를 기다리고 있을 뿐입니다. 그것도 저의 창조적인 작업의 일부입니다. 이러한 전체적인 셋업을 하고 작가들을 모이게 해서 프로젝트 안의 시나리오를 짜는 것이죠. 저희 갤러리는 주로 현장에서 이루어지는 작업을 선호하는데, 이곳에서 만들어질 새 작업들, 이곳에서 하게 될 새 대화들, 그것이 제가 하려는 모든 것입니다. 제 작업을 전시하든지, 혹은 다른 작가들을 초대해 전시하든지 간에 모두가 저에게는 같은 무게로 중요하게 여겨집니다. 저는 제가 그들의 대화에 낄 수만 있다면 어떤 경우이든 좋습니다.

202

맷 골든
Matt Golden

이제 점점 골든 씨의 작업이라는 것을 이해할 수 있을 것 같습니다. 그렇다면 그런 것들을 통해서 궁극적으로 추구하는 것은 무엇인가요?

제 작업을 발전시키는 것 그리고 작가와 함께 일하고 작가들을 이해하고, 즉 그들이 원하는 것을 잘 이해하는 것입니다. 저의 작가로서의 경험이 다른 작가들의 이해의 기술을 돕고, 그리고 작가로서 이러한 이해의 기술을 제 작업에 적용하는 것입니다.

현재 영국의 환경이 작가들에게 좋다고 생각하시나요?

현재 저는 예술 영국을 떠나고 싶은 생각이 별로 없어요. 여행이나 단기간을 제외하고는요. 지금은 이곳이 제게 딱 맞는 장소라고 느끼고 있습니다. 전체의 틀에서 영국의 예술 환경이 작가들에게 좋다, 싫다는 것은 제가 가늠할 수 있는 것이 아니에요. 저를 비롯해 커뮤니티의 작가들은 현재 이곳에서 대화를 만들어가는 것에 집중하고 있고, 또 현재 그렇게 해나가고 있으니까요.

미술관 큐레이터의 역할

데보라 로빈슨

Deborah Robinson

데보라 로빈슨은 월솔의 뉴아트갤러리(New Art Gallery, Walsall)라는 공공미술관의 책임 큐레이터로 일하고 있다. 뉴아트갤러리는 런던 밖에서 국제적인 전시를 유치할 수 있는 재정과 역량을 갖춘 몇 안 되는 갤러리다. 현대적이고 세련된 미술관 건축은 지역의 랜드마크 역할을 하고 있다. 덕분에 국제적인 역량의 아시아 현대미술 전시라든가, 19~20세기의 수준 높은 유럽 작품들도 풍부한 미술관 컬렉션을 통해 감상할 수 있다. 데보라는 또한 비밥페스티벌의 심사위원 참여 등을 통하여 젊은 신진 사진작가들의 발굴에도 큰 관심을 기울여왔다.

204

데보라 로빈슨

Deborah Robinson

유은복 월솔 뉴아트갤러리의 책임 큐레이터로 계신데요. 구체적으로 어떤 예술 활동을 하고 있는지 소개 부탁드릴게요.

데보라 로빈슨 저는 전시 총책임자입니다. 기본적으로 3층과 4층 전관(일반적으로 컨템퍼러리 아트 전시), 아트 스튜디오, 프로젝트, 윈도 박스 등 모든 프로그램을 책임지고 있습니다.

뉴아트갤러리는 월솔의 지역 미술관이지만 전시 프로그램은 런던의 어느 미술관이나 공공 갤러리에 못지않게 활발하고 국제적인 프로그램이 많은 것 같습니다. 그래서인지 월솔 뉴아트갤러리의 훌륭한 전시 프로그램을 통해 갤러리의 명성도 잘 알려져 있는 듯합니다. 저도 두 번이나 전시를 보기 위해 들른 적이 있으니까요.

저희는 (뉴아트갤러리) 해외 아티스트들의 작업을 비롯해 국내, 국제 등 다양한 프로그램을 바탕으로 하는 전시를 선보이고 있어요. 월솔의 모든 주민들이 매번 런던으로 가 문화생활을 즐길 만큼 여유롭지는 않지요. 그래서 미술관이나 공공 기관들이 주민들을 위해 그러한 문화생활을 가까이 즐길 수 있도록 해줘야 하죠. 특히 다른 곳에서 어떤 활동들이 일어나고 있는지 보여줄 의무도 있습니다. 그리고 또한 (월솔에서 활동하는) 지역 아티스트들 역시 우리의 관심사입니다.

그 외에도 현재 많은 컬렉션들이 여러 층에 전시되고 있던데, 그건 상설 전시

인가요?

월솔 갤러리에는 많은 갤러리 컬렉션이 있습니다. 역사적인 컬렉션들도 있고, 엡스타인 컬렉션(Epstein Collection), 가만-라이언 컬렉션(Garman and Ryan Collection) 등을 비롯한 많은 컬렉션들이 있지요. 그 컬렉션들은 준(準) 상설 전시라고 할 수 있습니다. 1층과 2층에 주제에 따라 전시를 구성합니다.

아, 그런데 월솔 뉴아트갤러리라는 명칭을 생각하면 컬렉션이 있다고 생각하기 어려울 것 같아요. 영국에서 갤러리라고 부를 때는 공공 갤러리라고 하더라도 보통은 컬렉션을 포함하지 않는 것으로 알고 있는데요. 미술관(Museum)이라고 하면 컬렉션을 포함하지만요.

그런 구분이 있기도 하지요. 뉴아트갤러리는 컬렉션이 있지만 여전히 '갤러리'라고 부릅니다. 미술관이라고 부를 수도 있지만 굳이 그것을 중요하게 생각하는 사람들은 별로 없는 것 같은데요! 아마도 영국에 이와 같은 다른 갤러리들도 더 있을 것입니다.

뉴아트갤러리에는 갤러리 공간 외에도 '액티비티 룸(activity room)'이라든가, 아티스트 스튜디오나 여타의 크고 작은 방들이 다양하게 있던데요. 올라오면서 보니 마틴 크리드(Martin Creed)의 풍선 작품이 액티비티 룸에 있더라고요. 그 작가는 지난여름 제가 만든 영국 미술 전시에 포함되어 있던 작가라 다시 한 번 그 방을 자세히 들여다보게 되었지요. 그 방은 어떤 방인가요?

그 방은 전시에 부수적인 방이 될 때도 있지만 주로 어린이들을 위한 교육 프로그램을 진행하는 곳입니다. 마틴 크리드는 개념미술적인 작품으로 알려졌죠. 어떤 관객들은 너무 어려워 이해할 수 없다고 말하는 사람들도 있지만, 어린이들은 다릅니다. 그런 개념미술을 훨씬 더 아무 부담 없이 받아들이고, 그 의미를 창의적으로 생각해냅니다. 그것이 개념미술을 이해하는 핵심이 아닐까 생각돼요.

특히 어린이들이 마음껏 뛰어 놀며 굳이 미술작품이라고 생각할 필요 없이 작품을 보고 만지고 소리를 들으며 개념미술을 경험하고 이해하고, 결국 그것을 기억하게 되겠군요.

데보라 로빈슨
Deborah Robinson

네. 어떨 때는 어린아이들이 던지는 질문이나 작품을 대하는 태도를 보고 영감을 받기도 합니다.

지금 하고 있는 전시인 《파티(Party)》를 인상 깊게 보았습니다. 뉴아트갤러리의 10년 기념 전시 같은 것이지요? 현대미술 작품뿐만 아니라 모던아트와 올드 마스터들의 작품까지 포함하여, 많은 다른 문화에서 활동하는 작가들의 작품과 함께 '파티'라는 주제로 짜임새 있게 이루어진 것 같아요. 각각의 작품들도 정말 재미있는 작품들이 많고, 파티라는 주제로 참 다양한 생각들을 해낼 수 있구나 하는 생각도 들었습니다. 마치 그 주제를 향해 작가들이 커미션을 받아 작업을 한 것처럼 보이기도 했습니다. 그건 아니었나요?

네, 그건 아니었어요. 대부분은 저희 쪽에서 그런 작업을 하는 작가를 섭외한 것이지요. 그렇지만 재미있는 주제였던 것 같아요. 관객들에게도 호응이 좋은 편입니다.

예술 활동을 하시면서 영국 현대미술의 아트신에 대해 생각하고 계신 키워드가 있다면 말씀해주세요.

우선 컨템퍼러리 아트 자체가 스스로를 드러내는 방식이 다양하다는 점을 꼽겠습니다. 아티스트들이 이용하는 매체도 다양하고, 우리 전시 프로그램에서도 그런 다양성을 반영하려고 노력하는 편입니다. 그래서 프로그램을 구성할 때도 회화부터, 조각, 사진, 영상과 퍼포먼스까지 다양하게 보여주려고 합니다.

작가나 전시 등 한국의 미술 활동이나 아트신에 대해서 경험해보신 적이 있나요?

지금까지 한두 명의 한국 작가들과 전시를 해왔습니다. 사실 저희 갤러리의 다음 전시 작가 역시 한국 작가입니다. 박형근 작가의 사진 전시를 했고, 또한 그동안 버밍엄의 '루바브페스티벌(Rhubarb Festival)'에 관련해오면서 많은 한국의 사진작가들을 만났습니다. 또한 마이클 주(Michael Joo)도 저희 갤러리에서 전시를 했는데요. 그는 뉴욕에서 거주하고 있지만 한국계 작가로 설치 작품을 전시했습니다.

저도 모두 익숙한 이름들인데요. 특히 런던에서 활동하는 사진작가들을 통해 루바브페스티벌이라는 프로그램을 알게 됐습니다. 그건 젊은 작가들에게 정말 좋은 기회의 장 같습니다.

저도 그렇게 생각해요. 사진이 제 전문은 아니지만 그 페스티벌에서 심사위원으로서 많은 작가들을 만나고 작품을 리뷰할 기회가 지속적으로 생기게 됐지요. 그것을 통해 꽤 많은 한국 사진가들이 영국에서 활동하고 있다는 것을 알았고, 그들의 좋은 작품들도 많이 만나보았습니다.

만일에 그런 페스티벌 형식이 아니라면, 젊은 작가들이 미술관 큐레이터들을 만나서 포트폴리오를 보여줄 기회란 흔치 않겠지요. 사실 미술관 큐레이터들은 언제나 과중한 업무와 책임 때문에 전시를 보러 다니기 힘든 것 같아요.

맞아요. 저에게도 가장 큰 문제 중의 하나가 '시간'입니다. 제가 해야 할 일과 하고 싶은 일은 많지만, 미술관 업무 속에서 살다 보면 그 외의 시간을 찾기가 참 어렵지요.

어딜 가나 대부분의 큐레이터들은 늘 바쁜 거 같습니다. 과중한 업무는 기본에다가 여행이나 국제 활동 등 수많은 다양한 업무들에 둘러싸여 있으니까요.

제 역할은 매우 (시간과 에너지의 면에서) 소모적인 거예요. 하지만 이런 것들을 작가들에게 불평할 수는 없습니다. 아티스트야말로 소모적인 작업의 연속이니까요. 그 보상을 못 받는 경우가 허다하죠. 저희들보다 더 어려울 거예요. 그래서 우리로서는 불평할 입장이 못 된다고 생각합니다.

상업 기관뿐 아니라 공공 기관들도 소수의 인원으로 많은 일을 해내려다 보니, 큐레이터들에게 갤러리 외의 일을 한다는 것이 쉽지는 않은 것 같습니다. 그리고 미술계의 재정도 언제나 한계가 있어서 일하고 싶어하는 사람들은 많아도, 결국 정규직으로 고용되는 인원은 매우 한정되어 있으니까요.

영국도 마찬가지 실정입니다. 졸업 후 수많은 인턴 직원부터 해서 미술관 지원자는 많지만 미술관에서 새 직원을 뽑는 일은 아주 드문 일이죠.

영국 정부의 지원 시스템에 만족하시나요? 뉴아트갤러리 역시 공공미술관

데보라 로빈슨
Deborah Robinson

이어서 분명 국가의 지원이 없으면 안 되고, 또 지원 대상이 되는 기관 중 하나일 거라고 생각되는데요. 어떻게 운영되고 있나요?

뉴아트갤러리는 매우 특별하고 운이 좋은 경우입니다. 중심이 되는 재정 지원의 반은 월솔카운슬에서 받고 있고 나머지 반은 아트카운슬에서 받고 있어요. 비율은 거의 반반 정도 되지요. 우리 갤러리는 정부의 정기적 지원 기관에 속합니다. 보통 이런 공공미술관들은 'RFO(The Regularly Funded Organizations- 정부로부터 정기적으로 지원을 받는 기관)'에 속하거나, 지역 기관의 지원 중 어느 한쪽에서만 완전하게 지원받지요. 그런데 뉴아트갤러리의 경우는 그 둘의 지원을 반반 정도 받는 거예요. 그런 면에서는 더 나은 측면도 있는 것 같습니다.

두 기관으로부터 지원받는다는 것은 드문 경우인 것 같네요. 그렇기 때문에 좀 더 안정적으로 유지할 수 있겠다는 생각이 듭니다. 개인 프로그램에 대한 재정은 어떻게 관리하시나요? 각각의 프로그램마다 지원을 따로 찾아야 하는 편인가요?

우리는 프로그램에 쓸 수 있는 기본 재정이 우선 갖추어져 있습니다. 하지만 어느 기관이나 마찬가지로 늘 추가 재정을 찾으려 노력합니다. 그것이 지역 기금이든, 기금 모금이든, 후원자를 찾는 것이든, 다른 파트너들과 협력을 하는 것이든지 말입니다. 대체로 이러한 여러 가지 복합된 기금으로 전시를 만들고 갤러리를 운영합니다. 전시 프로그램의 질을 높이기 위해서 언제나 이런 기회를 찾고 있고, 그런 경우가 대부분입니다.

기획자로서 본인의 현재 관심사는 무엇인가요?

저의 관심사는 일반적으로 전체 미술계에 대한 생각입니다. 만연해 있는 예술에 대한 '무관심'과 '몰이해'를 고민하죠. 물론 점점 좋아지고 있다고 생각하고 그러길 바랍니다. 말했듯이, 우리들보다도 작가들에게는 훨씬 어려운 상황일 게 분명합니다. 아직도 많은 작가들이 재정적으로 어려운 상황에서도 작업 활동을 계속해나가고 있다는 사실이 놀랍습니다. 작가는 일정한 월급 같은 걸 기대할 수 없잖아요. 대신 일시적인 급료나 커미션, 가끔씩 있는 프로젝트로 돈을 받게 되죠. 그렇기 때문에 어떤 작가들은 다른 작가들보다 더 힘든 상황이고요.

본인과 작가와의 관계란 무엇이라고 생각하시나요?

뉴아트갤러리란 공간은 매우 멋진 공간이고 작가들이 이 공간에서 전시할 기회를 갖는다면, 그들은 이 기회를 통하여 최고의 전시를 보여주길 원할 것입니다. 그리고 우리의 역할은 우리가 할 수 있는 한 그들을 돕는 것이지요.

210

데보라 로빈슨
Deborah Robinson

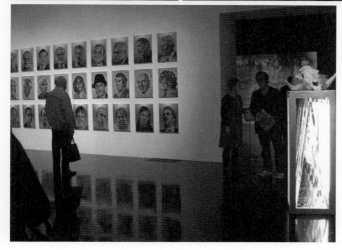

뉴아트갤러리 외관과 전시 전경

지층과 같은

미술계의 흐름

크리스토퍼 르 브룬
Christopher Le Brun

크리스토퍼 르 브룬은 내면 탐구적이고 신화적인 회화를 바탕으로 1970, 1980년대에 해외에 알려지기 시작했다. 1980년대 아방가르드에 관한 서적이나 뉴욕 현대미술관(MoMA)에서 출판된 『컨템퍼러리 미술의 목소리』 등에 그의 작업이 실리며 영국 회화를 대표하는 작가로서 로열아카데미, 테이트 트러스트(Tate Trust), 내셔널갤러리 영예 회원으로 선출되었다. 인터뷰에서는 1980년대 당시 국제 미술의 상황과 영국 현대미술의 발전, 해외 미술을 이해하는 방식에 대해 이야기한다.

212

크리스토퍼 르 브룬
Christopher Le Brun

유은복 작가님은 포츠머스에서 태어나 영국에서 내내 살아왔지요? 그런데 이름이 프랑스식 이름이지 않나요? 작가님의 가족도 역시 프랑스 문화권에서 이주해온 것은 아닌가요? 사실 영국인이라는 의미는 거의 유럽인이라는 말과 다름이 없는 것 같아요. 조상 대대로 영국에서 살아온 사람들은 오히려 많지 않은것 같더군요.

크리스토퍼 르 브룬 그 말이 맞아요. 내 이름은 채널제도(the Channel Islands)로부터 왔어요. '르 브룬'이라는 성은 본래 프랑스 노르망디 지역에서 왔죠. 그 후 조상들이 채널제도로 이주한 거예요. 그리고 마침내 우리 할아버지가 제1차 세계대전이 일어나기 전쯤 가족을 이끌고 채널제도에서 영국으로 이주해 왔죠.

채널제도는 어떤 곳인가요?

채널제도는 특이한 곳이에요. 그곳만의 고유 언어도 있어요. 프랑스나 영국에 속하지는 않지만 지리적 요건에서도 나타나듯이 프랑스적 성격과 영국적 성격이 반반 섞인 곳이지요. 영국화된 노르망디족이라고 부르기도 하지요. 영국적인 성격이 더 강한 곳이라고 할 수도 있지만 그 자체로 고유한 지역적 성격이 매우 강한 지방이지요.

지방색이 아주 강한 곳이네요. 그럼 작가님께서 현재 어떤 활동을 하고 있는지 소개 좀 부탁드릴게요.

지층과 같은
미술계의 흐름

저는 기본적으로는 회화 작가입니다. 하지만 최근 브론즈 조각 작업을 하기도 했고, 가끔씩 아주 큰 조각을 만들기도 했습니다. 또 판화 작업을 하기도 하는데 이러한 작업들 역시 저에게는 매우 중요한 작업이기도 합니다. 그래서 판화 작업과 조각도 많은 프로젝트를 통해 함께 꾸준히 작업해왔어요. 하지만 역시 저는 본질적으로는 회화 작업을 하는 작가입니다.

작가님의 조각 작품을 본 적이 있습니다. 거기서 회화와 조각 사이에 어떤 일관성이 있는 것을 느꼈는데요. 회화에서 만나게 되는 표지나 상징 같은 모티프를 조각에서도 찾을 수 있다고 할까요.

저는 항상 '회화 작가'라고 스스로를 생각하고 있었습니다. 그렇기 때문에 초기에는, 특히 조각을 어떻게 만들까 고심한다거나 조각 작업을 한다는 것 자체에 대해 별다른 생각을 해보지 않았어요. 그러다가 어느 날 왁스로 조그만 모형을 만든 적이 있었는데, 제 친구가 그것을 보더니 "그걸 브론즈로 만들면 괜찮겠는데!"라고 이야기하더군요. 만든 모형은 저의 중요한 모티프 중의 하나인 날개 형상이었습니다. 친구와 저는 바로 주조소에 가서 그 형태를 브론즈로 만들었습니다. 그 작은 날개 브론즈를 집으로 가져온 뒤 바라보면서 '굉장히 신기한데.'라고 생각하게 됐죠. 그 뒤 제 회화의 몇 가지 모티프를 조각 형태로 만들기 시작했습니다. 회화는 평면입니다. 하지만 그 평면 안에 그려진 형태들이 3차원적 형상을 가지고 있다는 것을 상상할 수 있지요. 어느 날 그 형상을 회화 속에서 쑥 꺼내서 볼 수 있다는 것은 정말 재미있는 생각이지 않습니까. 회화 속에서 꺼낸 그것의 주변을 걸어볼 수도 있지요.

정말 매력적인 상상인데요. 『거울나라의 앨리스』처럼 손을 회화 속에 쑥 넣어 이미지를 꺼내 보고, 우리들의 3차원 공간 속에서 이리저리 돌려본다는 생각은요!

크리스토퍼 르 브룬
Christopher Le Brun

정말 그래요. 마치 마술 세계 같아요. 회화에서는 한쪽 면만 보도록 되어 있지만, 조각에서는 회화를 작업할 당시 그 형태를 그리기 위해 내 마음에 구조를 세우고 설계해나가던 심상을 실제로 볼 수 있지요. 그것을 보고 있자면, 내 생각이 상상했던 것보다 더욱 공감과 울림이 있고 의미가 담겨져 있는 것 같다고 느껴집니다. 그러한 경험 이후로, 아마 1996년부터 본격적으로 조각 작업을 하기 시작했어요.

작품의 스타일이나, 추구했던 작업의 방향성이나 배경이 있었다면 좀 더 말씀해주세요.

젊었을 때 추구했던 것은 아마 '미국 회화' 같은 스타일이었습니다. 마크 로스코(Mark Rothko)와 클리퍼드 스틸(Clifford Still)처럼 그 크기와 색, 광대한 느낌에 큰 인상을 갖게 됐죠. 그러나 한편으로 저는 항상 제 자신이 유럽 작가라는 정체성을 인식하고 있었어요. 사물, 사람들, 풍경 등을 주제로 했던 유럽의 전통적 회화 또한 저의 뿌리라고 생각한 거지요. 그렇기 때문에 미국적 회화의 크기와 에너지를 가지면서도 유럽적 감수성의 의미와 깊이를 내포할 수 있는 방법에 대해 많은 고민을 했습니다. 그리고 이들을 어떻게 나의 작업에 적용할 수 있을까에 대해서도 많은 생각을 했지요.

작가님이 '미국 회화'라고 말하는 것은, 즉 미국적 정체성을 가지고 작업하는 작가들의 작업을 말씀하시는 건가요?

아니요. 내가 말하고 있는 '미국 회화'는 오히려 세계대전 이후 아메리카 대륙으로 이주한 유럽인들이 미국인으로서 작업한 회화를 말하는 것입니다. 그래서 마치 그 회화는, 유럽 회화를 미국적 경험이라는 거울 속에서 보고 있는 것과 같았습니다. 하지만 현 세대의 미국 회화와는 엄연한 차이가 있습니다. 현 세대는 미국적 정체성을 가진 미국 회화이고 거기에는 이미 본질적인 성격의 변화가 일어났습니다. 윌리엄 드 쿠닝(Willem De Kooning)의 회화와 제프 쿤스(Jeff Koons)의 회화 사이에는 큰 차이가 있는 것처럼 말이죠. 솔직히 내가 관심 있던 회화는 유럽인들이 이주해 만든 '전후 미국 회화'였습니다. 그들의 회화는 네덜란드나 프랑스 회화의 기억을 여전히 지니고 있으면서도 독특하고 흥미롭게 미국에서 탄생했던 것입니다.

이제 어려운 질문을 시작해야겠어요. 제가 드린 질문지 중 영국 현대미술의 아트신을 설명할 대표 키워드 3개에 대한 질문이 있었는데, 생각해보셨나요?

거기에 대해 조금 생각해보긴 했는데, 정말 어려운 질문이더군요. 영국 미술은 지난 30년 동안 정말 많이 변화했어요. 당신이 지금 보고 있는 현재의 런던만 본다면, 정말 '야심 있는 미술계'입니다. 엄청난 에너지가 쏟아지고 있는데, 그 과정과 구조는 몹시 '복잡'하다는 것도 영국 미술의 하나의 특징일 거예요.

지층과 같은
미술계의 흐름

어떤 면에서 그것이 복잡하다고 생각하는지요?

그 구조가 특별히 복잡한 이유는 역사적으로 여러 다른 흐름과 전통들이 얽혀 있기 때문입니다.

정말 그런 것 같아요. 아마도 유럽의 여러 흐름도 또한 영향을 미쳤을 것이며, 영국 내에서도 그 회화의 전통과 역사가 계속되어오지 않았는가 하는 생각이 듭니다. 갑자기 하나의 유행이 생기고, 또 어느 날 갑자기 사라지는 것은 아니지요.

그렇습니다. (영국 미술계는) 어떤 층과 같습니다. 어떤 하나의 흐름이 있다면 이 흐름은 계속 되고, 그보다 오래된 흐름도 역시 계속해서 흐르고 있습니다. 그 위에는 새로운 세대의 흐름이 있고, 외부에서 온 많은 작가들은 또 다른 흐름을 형성합니다. 이 모든 것들은 함께 흐르고 있는 것이지, 주된 흐름이 없어지거나 다른 흐름으로 옮겨가는 것이 아닙니다. 마치 지층과 같은 것이죠.

'지층과 같은 미술계의 흐름'이라, 재미있는 비유인 것 같습니다.

한 번에 이해하기는 어렵습니다. 오래전 많지 않은 수의 작가들이 활동했을 때는 덜 복잡했을지 모르지만, 지금은 아주 많은 작가들이 활동하고 있지요. 그런데 그 다른 흐름들은 마치 서로 만나지 않는 듯이 보입니다. 그저 평행선을 그리며 나아갈 뿐이죠. 하지만 또 다른 한편으로 그 흐름들이 항상 만날 필요는 없다고 생각합니다. 그들은 각자의 깊이가 있지요. 특히 오래된 회화와 조각의 경우는 더 그렇습니다. 여기서 제가 가장 흥미를 갖는 것은, 몇몇 흐름들은 좀 더 역사적으로 깊게 연결이 되어 있으며, 거기에 젊은 작가들은 활력과 에너지를 불어넣고 논쟁을 함으로써, 그 전통이 계속해서 살아 있도록 한다는 것입니다.

216

크리스토퍼 르브룬
Christopher Le Brun

그럼 지금까지 말씀하신 걸 요약하자면, 영국 미술은 '야심 있고', 지층처럼 '복잡하다'는 말씀이지요?

네. 지금까지 말한 것을 요약하자면 그렇습니다. 제가 감히 이렇게 한두 마디로 영국 미술을 정의할 수 있을지는 모르겠지만, 처음에 이야기했듯이 영국 작가들의 현재 작품은 매우 '야심차다'는 것입니다. 그 이유는 한편 그들의 작업

이 국제무대에서 활발히 소개되었기 때문입니다. 제 경험을 이야기하자면, 제 작품이 해외에 처음으로 소개됐을 때 저는 어떤 경쟁의식 같은 것을 느꼈습니다. 누군가가 프랑스나 독일에서 전시를 제안하게 되면, 마음속에는 커다란 작품을 만들어 강한 인상을 주고 싶다는 생각이 드는데, 그 생각은 나뿐이 아니라 다른 작가들도 마찬가지인 것 같았습니다. 그래서 해외에 소개되는 작품들은, 크기가 더 커지고, 그 대담성이나 내용의 무게가 더욱 무거워지는 경향을 인정하지 않을 수 없습니다. 한편 이러한 면은 영국 회화를 위해서는 좋은 일이라고 생각합니다. 영국 회화는 전통적으로 약간 자기반성적인 경향이 있어왔습니다. 또한 그런 야심적인 기운들은 형태에 있어서 새로운 발견을 추구하게 되었고, 그동안 많은 발전이, 특히 조각에 있어서는 형태의 발전으로 이루어져왔던 것 같습니다.

이 더블 인터뷰는 한국의 '아트스페이스 휴'라는 비상업 갤러리와 함께 진행하는 작업입니다. 이번 전시에는 한국 작가들이 미술 관련자들을 포함해 16명이 참여했습니다. 한국 미술에 대해서 이전에 경험이 많이 있으신가요?

안타깝게도 별로 그렇지 못한 편이라고 해야겠습니다.

요즘은 한국에 가야만 한국 미술을 볼 수 있는 시대는 아니지요. 작가님이 알고 있듯이 제가 운영하는 갤러리에서도 몇 년째 많은 한국 작가들과 함께 작업하고 전시를 해왔지요.

맞아요. 런던에 많은 다양한 미술이 소개되고, 이야기되고 있는 것을 알고는 있어요. 하지만 수많은 전시들을 따라가기가 쉬운 일이 아니라는 변명으로 시작해야겠습니다. 고백하자면 한국 미술에 대해서는 별로 경험이 없습니다.

그건 정말 그래요. 런던에는 너무나 많은 전시가 있어서 저도 일로 생각하고 쫓아다니려고 해도 잘 안 되곤 하지요. 한국 미술뿐 아니라 중국이나 인도, 러시아 미술 전시도 한동안 주요 미술관들이 앞을 다투어 소개하곤 했지요.

현대미술을 말하는 자리에 좀 거리가 있다고 생각할지 모르지만 확실히 전통적인 아시아 미술에는 관심이 있었습니다. 그 전통적인 아시아 미술들에는 언제나 특별히 제 마음을 끄는 것이 있었어요. 특히 학생 시절에는 매우 관심 있게 찾아봤었죠. 에즈라 파운드(Ezra Pound) 같은 시인들은 중국의 상형문자

적 특성에 대해 말했는데, 그 당시 나는 유교에도 관심이 있었고, 이러한 이야기들에 아마추어적인 관심을 보이곤 했습니다. 사실 내 아들이 현재 중국에 가 있는데, 나도 그 때문에 곧 중국을 방문해서 아들을 만나볼 계획입니다.

이번 질문은 좀 다른 것인데요. 혹시 영국의 작가 지원 시스템이나 작가에게 주는 경제적 보조 정책을 경험해보신 적이 있는지요? 영국에서 작가로 살아가기에 경제적인 면에서 이야기해주실 점이 혹시 있을까요?

학생 시절을 끝마치자마자 저는 미술학교에서 일주일에 한 번 정도 학생들을 가르치는 일을 하게 됐었죠. 그 당시에 강가에 위치한 꽤 큰 스튜디오 공간을 지원 받기도 했어요. 운영 비용도 그다지 비싸지 않았습니다. 그때만 해도 작가로 살아가는 것이 어렵지 않던 시절이었죠.

일주일에 한 번 가르치는 정도로 생계를 꾸려갈 수 있었다고요? 가르치는 일이 금전적으로 그렇게 많이 받는 직업이 아니지 않나요?

지금은 상상할 수 없지만 그때는 생활비도 일주일에 한 번 가르치는 정도로 꾸려갈 수 있었어요. 넉넉한 건 아니었지만요. 그러다가 일주일에 두 번 가르치게 된 적도 있었지만, 마침내 가르치는 일을 아예 그만두고 완전히 작업에 몰두해야만 하는 시기가 왔었죠. 그 이후부터는 전업 작가로 작업하고 있습니다.

그럼 그때부터는 다른 직업이 필요하지 않을 만큼 작업한 것을 팔 수 있게 되었다는 말인가요? 혹시 언제부터 작품을 팔 수 있게 되었는지 여쭤도 될까요? 한국에서도 아트카운슬(Art Council) 같은 공공 기관 지원이 작가들에게 귀중하게 작용하곤 합니다. 활동하면서 정부 지원을 받아본 적도 있으신가요?

218

크리스토퍼르브룬
Christopher Le Brun

학교를 졸업한 후 몇 년간은 작품을 전혀 팔지 못했습니다. 가르치는 일로 생계를 유지하고 작업을 계속해갈 뿐이었죠. 1978년에 '존 무어 현대회화상'에서 대상은 아니지만 작은 상을 타서 처음으로 100파운드(약 20만 원)를 손에 넣게 되었습니다. 금액이 문제가 아니었죠. 명성 있는 상에 내 이름을 인정받게 되었다는 것이 더 중요했지요. 그때의 수상 작품은 결국 판매가 되었어요. 그 이후로 점차 작품을 팔게 되었지만, 그래도 그 시절에는 그것이 생계를 유지하는 주요 수단이 되지는 못했던 것 같아요. 오히려 가르치는 일이 더욱 생계에 도움을 주었죠. 그러다가 나중에 존 무어 현대회화상에서 더 큰 상을 받

게 되었죠. 그때부터 갤러리들이 내 작품을 본격적으로 팔기 시작했어요. 결국 전업 작가로서 독립하게 된 것이죠. 그렇지만 그동안 특별히 아트카운슬이나 기관에서 재정적인 도움을 받지는 않았습니다.

그럼 작가님의 경력에서 정부 기관의 도움을 받은 적이 전혀 없으신 건가요?

브리티시카운슬(British Council)은 영국 미술계에 큰 도움이 되어왔습니다. 그들은 (작가들에게) 돈을 지원하기보다 전시를 제공해줍니다. 그것이 오히려 더 중요한 점 같습니다. 제가 처음 파리에서 개인전을 가졌을 때 역시 브리티시카운슬에서 전시 경비를 지원했었죠. 전시 기회나 제의가 있었더라도 이러한 지원이 아니고서는 젊은 작가들에게는 거의 불가능했던 일을 가능하게 한 것입니다. 특히 지리적으로 먼 곳의 전시에서는 더욱 그렇죠. 그 당시에 브리티시카운슬이 일본에서 영국 작가들의 작품 전시를 기획했는데 저도 참여 작가 중 하나였습니다. 그때 그런 기회가 아니고서는 저로선 일본에서 전시한다는 것은 상상하기도 어려운 일이었지요.

브리티시카운슬의 역할이 정말 중요했군요. 현재 영국 미술이 국제적인 미술이 된 데는 브리티시카운슬의 역할이 지대했던 것 같습니다.

제가 그런 도움을 받았기 때문인지 모르지만, 브리티시카운슬은 작가들에게 도움을 주어온 정말 중요한 기관이라고 강조하고 싶습니다. 더군다나 그 기관은 독립적이라, 자신들의 독립적 의사 결정권을 가지고 있습니다. 사실 저는 브리티시카운슬을 통해 베니스비엔날레 같은 국제 행사 등에서 10년 이상 지속적으로 일해왔습니다. 그동안 많은 도움을 받았지요.

지층과 같은
미술계의 흐름

다음 질문을 선택해보도록 하죠. 몇 가지 질문 중에 한두 가지 선택하기로 해요. 그중에서, 이 질문은 어떤가요? 예술 활동(작품, 기획, 비평 등)을 하면서 어디서 영감(아이디어)을 얻으시나요?

제일 어려운 질문을 선택한 것 같은데요! 그래도 결국 화가에게 묻는 제일 기본적인 질문이므로 좋은 질문일 수도 있겠지만요. 회화를 관객으로서 바라봤을 때, 아마 작가에게 그런 질문을 하는 것 같습니다. 모든 작품들은 각각 어떤 의미를 가지고 있는 듯이 느껴집니다. 어떤 작가들은 이런 질문에 답

하기 위해 미리 대답을 준비해두고 그때마다 기계처럼 답을 능숙하게 내뱉을 수 있을지도 모르지요. 그렇지만 그런 대답들은 사실상 적당한 답을 주지 못할 거예요. 한편으로 이러한 질문은 '회화라는 것이 어떻게 기능하는가' 하는 물음과 관련이 있습니다. 그림의 평평한 면을 보고 있자면 마치 캔버스의 어떤 내부 공간을 보는 것 같습니다. 어떤 존재하지 않는 형태를 보고 있는 것 같고, 마음속에 그 화면 속의 대상과 관계를 맺게 합니다. '어디서 영감을 얻는가'라는 질문으로 되돌아간다면, 제가 그 대답을 안다고 하더라도 그건 진실이 아닐 것입니다.

작가님의 말씀은 그 대답은 비밀이라는 말로 들리는데요? 아니면 작가 본인도 알 수 없다는 말씀인가요? 이를 테면 어떤 신비한 충동 같은 것인가요? 그렇다면 작가로서 회화의 본질이 무엇이라고 생각하시나요?

비밀이라는 말은 아니에요. 단지 우리가 그 대답의 진실에 대해서 추궁하려한다면, 진실은 우리 손에서 빠져나가버린다는 의미예요. 가령 제가 나무를 그리고 있다고 예를 들어봅시다. 그러면 당신은 나를 보며 생각하기를, '왜 나무를 그리려고 할까? 그게 화가에게 의미 있거나, 어떤 것을 상기시키는 기억 때문일까? 혹은 그냥 나무의 그 모양 때문일까?' 하고 흔히 생각할 것입니다. 그런데 내 생각에, 회화는 그 한두 가지 이유가 아니라, 화가의 개인적인 의미와 대상의 형태, 형식, 그리고 작가의 육체적 동작의 조합에 의한 작품입니다. 특히 작업을 하고 있을 때 작가들은 육체적인 동작을 하게 되는데, 그건 마치 길을 걷는 것과 같은 것입니다. 길을 걷는 것은 보통 당신이 마음으로부터 생각하고 걷는 것이 아니라 그냥 걷는 것입니다. 그것이 회화의 가장 중요한 본질입니다. 마치 인간으로서 당신이 어떤 사람인가 하는 것처럼, 당신의 개인적인 물리적 동작이 이미지로서 튀어나오는 것입니다. 그건 정말 신기한 일이죠.

220

크리스토퍼르브룬
Christopher Le Brun

그래도 영감이라는 말은 이러한 예술적 혹은 충동적인 물리적 동작 외에도 어떤 정신적인 작용을 의미하고 있지는 않은가요?

좀 더 쉽게 질문에 대답한다면, 저는 항상 문학, 시, 음악에 깊은 관심이 있는 편입니다. 그래서 간단히 대답하자면 몇몇의 이미지들은 시나 음악이 작품이 되었다고도 할 수 있습니다. 음악을 많이 듣는 편인데, 이는 아마도 이러한 마음의 상태로 어떤 이미지를 볼 수 있도록 도와주길 바라는 기대 때문일 것입니다.

작가로서의 활동을 통해서 궁극적으로 추구하는 것은 무엇인가요? 모호한 질문이긴 하지만요. 가령 작업을 계속해야만 하는 이유를 어디에서 찾으시는 지요?

본능을 좇는다고 말할 수밖에 없을 것 같습니다. 내게 주어진 어떤 본능을요. 어떤 사람들은 스포츠에 능하고 달리기를 잘하기 때문에 그쪽으로 자연스럽게 진로가 결정되기도 하지요. 그런 것이랑 마찬가지인 것 같아요. 제 경우에는 '드로잉'이었습니다. 그것은 초기 시절부터 제가 줄곧 하고 싶어했고 또 위안이 되었던 것입니다. 누군가는 자기 그림을 영원히 존재하게 하고 싶겠지요. 하지만 어떤 것도 결코 영원하지 않을 텐데 그런 환상을 가지고 있단 말입니다. 그렇지만 그런 환상 자체가 작품을 하는 화가에게는 아주 중요해요. 작업을 계속하게 하는 어떤 충동이 될 수도 있습니다.

즉 예술에서의 불멸성 같은 것을 말씀하시는 건가요?

불멸성이란 예술가의 고전적이고 고질적인 집착이지요. 고대로부터 예술이라는 개념과 더불어 존재해오지 않았나요.

인간 자체가 불멸하고 싶어하는 욕망의 반영이라는 말씀인가요? 그래서 그런 욕망으로부터 예술가는 불멸의 환영을 갖고 또 만들어내는 것이고요.

예술 작업의 목적이란 지속되리라고 믿는 어떤 것을 만들어내는 것이지만, 한편 질문자께서 의미하는 것을 말하고자 하는 것입니다. 만약 작업을 하고 있지 않을 때는 하지 않고 있다는 것 자체가 확실히 저를 몹시 불안하게 만듭니다. 그래서 항상 최소한 한 작업에 몰두하고 있습니다. 즉 언제나 무언가 늘 마음 언저리에 생각할 것을 만들어두는 것입니다. 마치 삶에서 항상 어떤 문제에 직면해 있게 두는 것과 같지요. 내가 어디에 있든지 간에 나의 개인사를 벗어나 내가 마음속에 몰두할 무엇을 만들어 집중하는 것은, 작가에게는 매우 중요한 일이라 생각합니다.

그건 한편 의사소통이라는 주제와 관련이 있는 것 같은데요. 작가는 항상 마음속에 몰두하는 무엇인가를 가지고 있고, 그렇게 때문에 다른 어떤 개인, 또는 다른 것에 몰두하고 있는 개인과 서로 주고받으며 의사소통을 할 수 있는 것이 아닌가 생각해보았습니다. 그 문제에 대해서 깊이 생각해본 적 있으신가

지층과 같은
미술계의 흐름

요. 본인이 생각하는 '소통한다'의 의미는 무엇인가요?

어떤 면에서 지금 우리가 하고 있는 인터뷰가 이 질문(의사소통)에 대한 것입니다. 한국에도 그 자체로 고유한 문화가 존재하고 영국에도 고유한 하나의 문화가 존재하고 있습니다. 이 질문은 매우 흥미로운 질문이지만 대답은 간단하지 않습니다. 여기에는 패러독스가 있습니다. 한국 문화에는 어떤 깊은 의미가 있고, 영국 문화 역시 그렇습니다. 우리는 남의 문화에 대해서 어느 정도 지식을 가질 수는 있지만 사실 (그 깊이에 비하면) 매우 얕은 것입니다. 제 생각에 예술이 가장 잘 드러날 때는, 각각의 고유한 문화가 방대한 회화, 문학 등의 역사와 함께 그 깊이를 가지고 있고, 후손들이 무엇을 하든 그 문화의 메아리와 같아질 때입니다. 그것은 타인이 결코 완벽히 이해할 수 없는 것이죠. 저 또한 타인의 문화에 대해 완벽히 이해할 수 없습니다. (이러한 이해의 불가능을 이해할 때) 우리는 정말로 흥미로운 소통을 할 수 있습니다. 예를 들어, 더 거슬러 올라가 이탈리아의 로만 전통이나 크리스천 전통이 아시아 쪽으로 전파되었고, 동양의 불교나 유교 등의 전통이 유럽으로 이동했을 때, 양쪽의 전혀 다른 문화가 만나 상대방의 깊이에 매료되는 것이야말로 제가 추구하는 소통의 가치입니다.

제가 말하고 싶었던 것도 그런 것인 거 같아요. 서로의 다른 점 때문에 소통이라는 것이 가능한 것이라고 생각합니다.

그런 흥미로운 연결들은 많이 찾을 수 있을 것입니다. 가령 모든 문화에 회화 전통이 있는데요. 한국에도 즉흥적이며 문학적 맥락과 연결된 회화 전통이 있다고 알고 있습니다. 유럽에는 다른 강조점을 두고 회화의 역사를 만들어왔지요. 20세기 초반부터 유럽 미술에 끼친 아시아 미술의 영향은 매우 충격적이면서도 매력적인 것이었죠. 우리로 하여금 형태적인 새로운 면이나 작업에서 육체적 동작의 에너지 같은 것을 생각하도록 했습니다. 그런 타 문화의 깊이와 경험들이 사람들을 매료시키고 그들 자신의 길에서 어떤 새로운 방향을 모색하는 데 영향을 주는 것입니다. 그런 상대방의 깊이를 경험하는 것이야말로, 완전히 이해하는 것은 불가능하다고 하더라도 예술가에게 '소통'이라는 의미로 다가가는 것이 아닐까 생각합니다.

현재 영국에서 작업하는 것에 만족하시는지요?

222

크리스토퍼 르 브룬
Christopher Le Brun

네, 지금은 그래요. 한때는 뉴욕으로 건너가 사는 것을 심각하게 생각해본 적도 있었어요. 그때 가지 않기로 결정한 것은 아이들을 생각할 때 뉴욕이 반드시 좋은 환경이라고 생각되지 않아서였어요. 당시에 제 작품이 뉴욕에서 큰 호응을 얻었고 그곳의 사람들이 모두 "이쪽으로 건너와서 작업하도록 해요, 크리스토퍼. 그러면 지금보다 더 성공할 수 있을 거예요."라고 했지요. 그렇지만 아무리 생각해도 어린 자식들을 위해서는 그렇게 할 수 없을 것 같았어요. 그때 뉴욕은 너무 도시적이고 거칠었으니까요. 반면 런던은 개인적인 동시에 대중적인 삶을 동시에 가질 수 있는 곳이라고 생각합니다. 삶에서 두 가지를 함께 갖추는 것이 어렵지 않지요. 그래서 넓은 정원, 혹은 작은 숲이 있는 집을 아이들의 학교 근처에 두고 살면서도 제 일은 도시 속에서 할 수 있는 환경이 가능하지요. 그런데 뉴욕에서는 그게 불가능할 것 같았습니다. 독일에서도 일 년 정도 산 적이 있어요. 베를린에서 살았는데 아주 좋은 경험이었어요. 문화가 매우 중요한 곳이거든요. 미술관이나 문화적 환경이 베를린의 흥미롭고도 비극적이며 복잡했던 역사 속에 놓여져 있어, 작가에게는 좋은 환경이 되었지요. 대답이 좀 길어졌는데, 현재 영국에 살고 작업하는 데 어느 정도 만족하고 있습니다.

〈데이 페인팅 25.02.10 (Day Painting 25.02.10)〉, 캔버스 위에 유화, 50×60cm, 2010

기금 지원이나
프로젝트 활동의 중요성

야나 맘로스
Janne Malmros

덴마크 출신인 야나 맘로스는 런던 슬레이드에서 석사 과정을 마치면서 1년 동안 ACME스튜디오를 사용할 수 있는 '안드리안카루더스튜디오 상'을 수상하였다. 현재 웰컴트러스트(Wellcome Trust)에서 지원받아 프로젝트를 진행 중이다.

야나맘로스
Janne Malmros

임정애 현재 어떤 예술 활동을 하고 있는지 소개 부탁드릴게요.

야나 맘로스 저는 2000년 런던의 센트럴세인트마틴(CSM) 미술학부에 입학하게 되어 덴마크의 코펜하겐에서 런던으로 오게 됐습니다. 당시 베를린, 코펜하겐에도 동시에 지원을 했었는데 결국 런던으로 결정했지요. 왜냐하면 미술학교를 지원했을 때 심사하는 방식이 마음에 들어서였습니다. 저의 창조적인 능력을 알아봐주었고, 제 작품 뒤에 숨어 있는 아이디어에 관심을 가져주셨어요. 또 인터뷰를 통해 개인적인 성향과 어떤 기성작가들로부터 영향을 받았는지까지 물어보았고요. 제가 살았던 덴마크나 독일은 그런 제도를 가지고 있지 않거든요. 세인트마틴 졸업 후 덴마크에 잠깐 돌아가서 런던에서의 석사(MA) 과정을 준비했고 그 후 바로 슬레이드대학원에 입학해 다시 런던으로 오게 되었습니다. 현재는 'UCL(University College of London)'에서 레지던시 아티스트로 있습니다.

작가님은 현재 어떤 작품을 하고 있으신가요? 어떤 측면에 관심을 갖고 작품을 하고 있는지도 궁금합니다.

저는 주로 사물을 받아들이는 현상이나, 사물이 변화하는 것에 관심을 갖고 작업을 하고 있습니다. 어떤 사물에서 특정 부분이 떨어져 나와 그것이 새롭게 변화하고 적응하는 모습을 관찰하는 것을 주로 하죠. 조소를 전공하기는 했지만, 프린트 메이킹 작업에도 관심을 가지고 하고 있습니다. 또한 종이를 가지고 접거나 오려서 3D 형상을 만들어내는 작업에도 흥미를 가지고 있습니다.

225

조소를 전공해서인지 작품에서 항상 공간감을 느끼게 하는 요소들을 발견하게 하는 매력이 있는데요. 그 결과물이 프린트이든, 드로잉으로 표현되든 마찬가지라는 생각이 듭니다.

네, 사물이 변화하는 모습을 작품으로 담아내는 것이 재미있어요. 펼쳐져 있을 때는 그냥 평범한 문양의 드로잉 같은데, 그 모양을 접었을 때 새로운 물건으로 변화하는 모습이 신기하기도 합니다. 또 저는 특별한 문양이나 형태에도 관심이 많이 있어요. 최근 작품 중 하나는 한 그루의 나무에 달려 있는 잎들을 모아 새로운 형태로 변해가는 과정을 담은 애니메이션도 있습니다. 예를 들어, 은행잎 하나하나는 왕관 모양과도 같은데, 겹쳐 보았을 때는 나비 날개 모양과도 같은 형상이 됩니다. 이렇듯 패턴의 반복이나 중첩, 변형을 통해 새롭게 탄생하는 형태를 재발견하는 과정 자체가 제 작업이라고 할 수 있어요.

예술 활동(작품, 기획, 비평 등)을 하면서 어디서 영감(아이디어)을 얻으시나요?

다양한 장소와 상황에서 작품의 영감을 받는 것 같습니다. 요즘은 특히 예술과 과학의 접합점에서 많은 영감을 얻곤 합니다. 런던이라는 곳은 한번 살기 시작하면 떠나기가 쉽지 않은 도시라고 생각해요. 런던의 어디에 있든지 새로운 아이디어를 찾곤 하죠. 그곳이 큐가든이든지 시내 한복판에 있는 가게든지, 또는 술집의 한 어두운 코너든지, 아니면 전시장이든지요. 런던의 역사 자체도 매력적입니다. 기차를 타고 가다 지나치는 풍경들, 나무의 형태, 컬러 등 모두가 제 작품에 영감을 주는 요소들이에요. 골동품 가게에서 발견한 상품들의 패턴이나 형태들도 모두 저에게 영감을 주는 요소들이죠.

야나 맘로스
Janne Malmros

전업 작가로서 살아가기에 런던의 작업 환경은 어떤 것 같으세요?

런던의 생활비나 임대비가 비싸기 때문에 꼭 작가로서가 아니어도 런던은 살아가기에 어려운 도시인 것은 맞아요. 하지만 여러 가지 방법들이 있다고 생각하기 때문에 누군가 런던으로 오고 싶다고 한다면 권유해주고 싶어요. 저렴한 공간의 스튜디오를 얻을 수도 있고, 특히 작가로서 좋은 아이디어만 있다면 얼마든지 지원해줄 수 있는 사람과 기관이 존재하기 때문입니다. 전체적으로 보았을 때 살아가기에 비용이 많이 드는 도시지만 돈으로 모든 것을 측정할 수는 없다고 생각해요.

영국의 작가 지원 제도에 대해서 어떻게 생각하십니까? 현재 있는 이곳 스튜디오도 일종의 상을 받아 지원금 혜택을 얻어 입주해 있는 걸로 알고 있는데요.

현재 제가 있는 스튜디오는 슬레이드대학원 과정을 마치면서 받은 '안드리안 카루더스튜디오 상'으로 있게 된 곳이에요. 매해 대학원 졸업전에서는 한 명의 학생을 뽑아서 일 년 동안 작업실과 현금 그리고 작품 재료비 등을 지원해주는데 제가 상을 받게 된 거예요. 저한테는 작품에만 열중할 수 있는 좋은 기회고, 이러한 기회가 큰 도움이 되고 있습니다.

새로운 기회를 찾고 제안서를 작성하는 일은 사실 제 일 중에서 중요한 부분의 하나예요. 그리고 현재 또 하나의 지원금을 신청해놓은 상태죠. 바로 웰컴트러스트라는 곳인데요. 런던에서 잘 알려진 꽤 금액이 큰 지원금입니다. 이곳은 특히 과학과 관련된 예술 행위를 지원하는 단체예요. 저는 세 명의 작가와 한 명의 큐레이터로 된 팀의 일부로 지원한 상태입니다. 프랜시스 골턴(Francis Galton)의 컬렉션을 연구하는 프로젝트인데, 그는 찰스 다윈의 사촌으로 아주 재미있으면서도 논란의 여지가 있었던 인물이지만 여러 가지 방면에서 개척 정신이 강한 인물이었어요. 예를 들어, 핑거프린팅, 통계학에 조예가 깊었고, 그의 여행 서적 『여행 기술(The Art of Travel: Or, Shifts and Contrivances Available in Wild Countries)』(1855)은 지금도 출판이 되고 있는 유명한 책입니다. 이 프로젝트는 레지던시 동안 제작된 작품을 전시하는 것으로 끝나게 됩니다. (인터뷰 당시 결과를 기다리고 있었는데, 현재 기금을 받아서 프로젝트를 시작했다.)

또한 대니시 아트카운슬(Danish Art Council)에도 지원하고 현재 결과를 기다리는 중이에요. 보통 덴마크 정부는 덴마크에 거주하고 있는 작가들을 지원하는 게 일반적이지만 이것도 시도해보았습니다. 행운이 있기를 바라면서요.

젊은 작가에게는 작품 활동 외에도 생계를 꾸려가기 위한 끊임없는 활동이 계속 필요하죠. 또 새로운 프로젝트를 시작하기 위해서는 지원금을 신청하기도 하고, 사립 기관에서 운영하는 미술 대전 등의 다양한 일을 동시에 해내야 하고요.

제 경우에도 지원서를 작성하고 연구하는 것에 상당한 시간을 할애하는 편입니다. 작품을 지속하기 위한 끊임없는 프로젝트가 필요하고, 좋은 프로젝트에 연루되어 일하기 위해서는 작가 스스로 발 빠르게 움직여야 얻을 수 있는 성과

라고 생각해요.

예술 활동을 통해 본인이 생각하는 영국 현대미술의 아트신, 특히 런던의 아트신에 대한 대표 키워드는 무엇이라고 생각하시나요?

저에게 런던 아트신은 '참여 유발적', '다양성' 그리고 '개방' 이렇게 세 가지 단어로 정리할 수 있을 것 같습니다. 런던엔 항상 많은 기회가 있어요. 전시나 프로젝트 등 다양한 부분의 많은 참여 기회들이 주어지니까요. 그리고 매우 개방적이고요. 덴마크와 비교해볼 때도 그래요. 덴마크는 더 작은 예술 사회로 이루어져 있는데, 만약 그 사회의 일원이 아니라면 그 안에 소속되는 것이 무척 어렵습니다. 하지만 런던은 '환영하는 사회'라고 생각합니다. 아마도 매우 커다란 사회고 세계 곳곳에서 온 사람들로 구성되어 있어서일까요? 그리고 또 하나는 '다양성'인데요. 다양한 갤러리들이 있고 그렇기에 다양한 종류의 작품을 볼 수 있습니다. 이런 것들이 훨씬 더 풍족하게 있어서 도전에 대한 욕구를 불러일으켜주는 것 같아요. 제 생각에 건전한 아트신은 스스로 닫혀 있지 않고 다양한 종류의 작품들이 연결되어 공존하게 해주는 것이라고 봐요. 런던이 바로 그런 곳이라고 생각합니다.

영국이 아닌 다른 나라에서 유학 생활이나 예술 활동을 해본 적이 있으신가요? 영국하고는 어떻게 달랐나요?

안타깝게도 제가 자란 덴마크의 코펜하겐을 제외하고는 해외에 일정 기간 거주했던 경험이 없어요. 앞에서 말씀드린 대로, 런던은 훨씬 개방된 사회고 많은 기회가 주어지는 것 같아요. 본인이 어떻게 노력하느냐에 따라 새로운 결과를 얻을 수 있는 기회들이 주어지지요. 분명 영국 내에도 폐쇄적이고 보수적인 부분이 있겠지만, 코펜하겐과 비교했을 때는 훨씬 개방적이라고 생각해요.

한국의 미술 활동이나 아트신에 대해서 들어본 적이 있습니까?

한국 문화와 예술에 대해서는 슬레이드에서 같이 공부한 친구들로부터 들은 얘기가 전부라고 할 수 있습니다. 한국을 가본 적이 없거든요. 얘기로만 들었지만 재미있는 곳일 것 같고, 기회가 된다면 꼭 한번 가서 직접 경험해보고 싶습니다.

228

야나말로스
Janne Malmros

최근에 본 전시 중에서 기억에 남는 전시나 작품이 있습니까?

최근 테이트모던미술관의《데오 반 데스브르흐와 국제적 스타일의 아방가르드 – 새로운 세계의 구축(Van Doesburg & the International Avangarde – Constructing a New World)》전시가 인상적이었습니다. 컬러와 패턴의 반복, 장식의 조합을 하는 데 있어 수학적이고 체계적인 접근법을 사용한 작품이라는 생각이 들었어요. 특히 독일 작가 커트 스위쳐(Kurt Schwitters)의 콜라주 작품을 재미있게 감상했는데요. 콜라주나 스테인드글라스 작품에 나타나는 구성 요소들 간의 혼합과 매치에 대한 그의 아이디어에 매료되었습니다. 개인적으로도 패턴과 컬러의 조합과 반복에 관심을 가지고 작업을 하고 있어서인지 좋은 전시를 보고 온 것 같아 기분이 좋았습니다.

1

기금 지원이나
프로젝트 활동의 중요성

1 〈버버리 체크(Burberry check)〉, 모닝커피, 커스터드 크림 비스킷, 가변 크기, 2008

2

3

4

5

2　〈홈 앤드 어웨이-쿠르트 슈비터스의 메르츠 반(Home&Away-Kurt Schwitter's Merz
　　Barn)〉, 사진 콜라주, 37×43cm, 2008
3　〈홈 앤드 어웨이 2-숲 속의 언덕 위에 (Home&Away 2-UP on the Hill in the Woods)〉,
　　사진 콜라주, 37×43cm, 2009
4　〈언 폴드(Unfold)〉, 꽃 직물을 발판에 새롭게 정리, 27×69×37cm. 2007
5　〈더 헌트(The Hunt)〉, 파브리아노 종이 위에 실크스크린, 가변 크기, 2009

자연스러운 욕망

엘리자베스 매길
Elizabeth Magill

엘리자베스 매길은 아일랜드 출신의 화가로, 아일랜드의 풍경과 정서를 바탕으로 한 시적인 풍경화를 재현한다. 풍경이라는 주제에 전통적인 회화 기법으로 작업하는 일은 영국 현대미술사에서 많은 시련을 의미한다. 그렇지만 작가로서의 자각과 영국 미술사의 다양성에 대한 탐구와 포용은 그녀의 작업이 결국 많은 사람들의 선호도 속에 가장 실험적인 현대미술 작가들과 함께 전시되고 나란히 거론되게 한다. 인터뷰의 초점은 런던에서의 삶과 작업 환경이 작가에게 어떤 영향을 미치고 나아가게 하는지에 대한 것이다.

엘리자베스 매길
Elizabeth Magill

유은복 본인 소개와 어떤 예술 활동을 하고 있는지부터 여쭤보겠습니다.

엘리자베스 매길 저는 회화 작가입니다.

더블린(Dublin)의 컬린갤러리(Kerlin gallery)에서 곧 개인전을 앞두고 있어서 그런지 지금 스튜디오에도 벌써 작품이 많이 있는 것 같습니다.

저는 보통 개인전 제의를 받아들이기 전에 적어도 작품의 반 정도는 완성한 상태에서 결정해요. 제 경우엔 앞으로 다가올 전시의 방향을 가늠하고서야 전시를 받아들일 자신감이 생기는 거죠. 개인전이라는 것은 전체로서 하나의 컬렉션이 되어야 하고, 작품들은 서로 상호작용을 해서 전체로서 더욱 강해져야만 하는데, 그 감각을 제가 먼저 느껴야 한다고 생각합니다. 다시 말해 개인전은 작품으로서 보여주기 전 몇 달 동안의 작가의 총체적인 감각이라고 생각합니다.

작가님의 작업 주제를 말할 때 풍경이 대상이라고 말한다면 맞게 말하는 것인가요?

제 작업에 대해 말하자면 내면 공간의 풍경이라고 말할 수 있을 거예요. 마치 내면의 풍경을 밖으로 끄집어내는 것 같은 작업이죠. 제 생각에 모든 예술의 형태는 매우 유기적인 것 같습니다. 자기 스스로 자기 작업에 반응하고 그 반응을 꼭 붙잡아 작업으로 승화시키는 것과 동일합니다. 마치 내비게이션이 작

자연스러운 욕망

용하는 것처럼 자기 내부의 정신적인 장소나 풍경을 이리저리 움직여 반응하는 곳을 붙잡아내는 것과 같아요.

25년 전 영국으로 오기 전에 아일랜드에서 태어나고 자랐다는 걸로 알고 있습니다.

네. 지금은 어느 정도 진정되었지만 아일랜드와 영국 사이에는 혼란스러운 역사가 있었습니다. 제가 북아일랜드에서 자랄 때가 바로 그 혼란스러운 시기였는데, 특히 1960년대와 1970년대 초반이 가장 혼란스러웠어요. 그 당시를 살던 사람들에게 이 시기는 주변 사람들이 죽고 다치는 등 정신적으로 큰 충격을 주는 사건이 연속적으로 일어나던 때였죠. 그렇기에 제 작업은 그러한 땅에서 사는 사람들의 고통과 그것을 제어하고 어떤 것을 유지시키려는 노력과 관련되어 있다고 생각합니다. 표면으로는 고요하고 아름다울 수 있지만 그 아래에서는 붓의 움직임에 따라 긴장과 위험으로 가득 차 있는 작업입니다.

예술 활동을 통해 본인이 생각하는 영국 현대미술의 아트신을 대표 키워드 3가지 정도로 요약해줄 수 있나요?

영국 미술을 이야기한다면, 런던은 매우 국제적인 도시고, 다양한 인종의 도시라는 점을 말해야 할 것 같군요. 런던에는 아일랜드 출신인 저를 포함해서 세계 각지에서 온 작가들이 많습니다. 영국 미술이라고 말할 때, 아마도 YBAs를 떠올리기 쉬운데, YBAs는 대체로 영국에서 태어나고 자란 영국인들이 그 멤버였죠. 하지만 다양한 다른 미술계의 흐름이 항상 존재하고 있었습니다. 현재 영국의 미술계는 매우 역동적이에요. 아마도 1960년대나 1970년대의 뉴욕과 같은 분위기죠.

앞으로도 영국에 YBAs 같은 현상이 있을까요?

예전 같은 그런 집단적인 움직임은 더 이상 없지만, 사실 영국 미술계에는 그런 YBAs 같은 현상과 동시에 언제나 다양한 사람들이 있어왔고, 저도 그중 하나입니다. 그 후 어떤 다른 현상이 발생하거나, 어떤 '주의'나 작가 집단을 정의하기를 보류해온 것 같아요. 그렇기에 아마도 그런 현상은 한동안 다시 일어나기는 어려울 거예요. YBAs를 말할 때 중요하게 봐야 할 점은 서로 대학에서부터 잘 알던 어떤 작가들이 갤러리가 자기들을 찾아와주기를 기대하기보다

234

엘리자베스 매길

Elizabeth Magill

모두 함께 학교를 벗어나 작품을 전시하고 일을 추진해나갈 수 있게 하는 집단적인 에너지입니다. 여전히 지금도 많은 작가들이 그렇게 시도하고 있지만 YBAs처럼 미디어의 조명을 받지는 못하고 있습니다.

영국에서 꽤 오랫동안 살고 작업을 하셨지요? 저도 이미 벌써 꽤 오래 런던에서 산 셈인데요. 영국 사회는 참 그 안에 들어가기 어려운 사회 중 하나인 것 같습니다. 저는 처음 몇 년 동안은 런던 외각의 다른 지방에서 살았는데, 그때는 그런 느낌이 더했지요. 그래도 런던은 많은 외국인이 있어서 그런지 그나마 좀 덜하기도 하고, 또 저도 시간이 지날수록 스스로 익숙해지기도 하던데요. 요즘은 그런 장벽이 조금씩 얇아지는 것 같습니다.

영국 사람들은 타인에 대해 저항하는 경향을 본래부터 가지고 있는 것 같아요. 그리고 사람들 사이에 거리를 두는 것이 자연스러운 인간관계라고 생각하지요. 그래서 영국 사회는 타인들이 결국 완전히 그 속에 받아들여지기는 참 어려운 사회라고 생각합니다. 많은 경우에 거리를 두고 공식적인 분위기를 만드니까요. 사람들이 서로를 연결하는 방식이나 관계를 맺는 데도 그런 것 같아요. 영국에서 외국인들이 마침내 경계의 문이 열렸다고 느끼기까지는 많은 시간이 걸리더군요.

그럼 영국 미술에 대한 작가님의 키워드를 정리하자면 어떻게 말하면 좋을까요? 사실 이렇게 단순하게 키워드로 정리하는 것이 너무 어렵지만 그냥 머릿속에서 제일 강하게 남는 인상을 몇 가지만 이야기한다면요?

국제적이고, 역동적이고, 에너지가 넘치는…… 정도로만 해두면 어떨까요! 그 외에도 여러 가지가 있겠지만, 지금은 이런 단어 정도가 생각나는군요.

한국의 현대미술에 대해 얼마나 알고 계신가요?

사실 많이 알고 있지는 못해요. 심지어 전시 때문에 한국에 가본 적도 있지만 한국 미술에 대해서 많이 경험했다고 말하기는 어려울 것 같아요.

그때 전시에 참여하거나 작가들을 만나거나 하지는 않았나요?

몇 군데의 갤러리들에 들렀어요. 7~8곳 정도를 돌아다니기도 했는데, 사실

235

자연스러운 욕망

영국 미술이나 다른 나라의 미술 전시였어요. 우연히도 그때 유은복 큐레이터가 기획한 영국 미술 전시도 보았고요. 어디에서였지요?

토탈미술관이었어요. 그때 마침 제가 진행한 기획전과 대안 공간 루프에서 작가님이 참여한 영국 미술에 관한 두 전시가 나란히 열려서 사람들이 더욱 관심 있게 질문을 했던 것 같아요. 혹시 한국 작가들을 만나보거나 전시 중에 생각나는 작가가 있으신가요?

김수자 씨요. 지금은 (한국 작가라기보다) 매우 국제적인 작가고, 오랫동안 현대미술계에서 활발히 활동했기 때문에 그 이름을 들어왔지요. 지난번 당신과 함께 갔던 테이트모던미술관(Tate Modern Museum)에서 김수자 작가와의 대화를 통해 들었지만, 그녀는 영국에 잘 알려져 있는데도 한 번도 영국에서 전시를 한 적이 없더군요. 다른 유럽의 전시라든가, 뉴욕의 갤러리나 전시들을 통해서 안 것 같아요.

그러니까 작년에 한국의 루프갤러리 기획전에 참여하면서 우리나라를 방문하게 되었던 것이지요?

네. 그게 벌써 작년 여름이었는데, 정말 좋았습니다. 기획전에 참여하는 것도 작가로서 좋은 일이라고 생각합니다. 보통은 같은 문맥으로 놓지 않을 제 작품을 기획자가 다른 작가들과 함께 설치해놓은 전시를 통해, 작품들이 하나의 형태를 이루는 것을 보았을 때 마치 저의 작품에 또 다른 생명을 주는 것 같아 정말 멋진 일이라고 생각했습니다. 그렇기 때문에 개인전도 중요하지만 제 작품을 다른 작가들과 함께 전시하는 기획전도 역시 마찬가지로 중요한 일이라고 생각해요.

엘리자베스 매길

Elizabeth Magill

맞아요. 많은 작가들에게 개인전은 큰 의미고 부담을 갖고 임하게 되지만 단체전은 아무래도 그 정도의 부담과 중요성을 잃게 될 때가 많이 있지요. 저의 경우도, 제가 단체전을 기획할 때 오히려 덜 부담이 돼요. 작가들이 덜 예민해지는 것 같기 때문이랄까요. 그리고 중요성의 면에서, 가끔 제가 작가들의 약력을 정리해야 하는 일이 생기는데, 그때 저도 개인전 위주로 정리하거나 개인전의 중요성을 높이 두는 경우가 많아요. 그렇지만 단체전이 역시 작가들의 성장 과정에서 네트워크라든가 작품의 발전 면이나 경력 면에서도 오히려 중요하게 작용하는 경우가 많이 있지요.

네, 저도 그렇게 생각해요. 그때도 단체전이니까 꽤 많은 작품들이 함께 놓였었죠. 함께한 작가들은 이름이나 작업은 어딘가에서 본 적이 있었지만 전에는 한 번도 만난 적이 없는 작가들이었습니다. 한 번도 같이 전시를 한 적도 없었고, 또 그렇게 함께 묶어 전시를 하게 되리라고 단순하게 생각하기 어려웠을 거예요. 그렇지만 큐레이터가 그것을 하나로 묶어놓아 전체적으로 어떤 의미를 창조해냈을 때 개개의 작품들에 새로운 의미가 생기는 것 같아요. 그리고 작가들과 작품들의 유기적인 관계 또한 내가 처음에 생각하지 않았던 더 넓은 의미에서 읽힐 수 있는 가능성을 보고요. 한국에서 진행되었던 그 전시(토탈미술관) 역시 그렇게 생각되었던 것 같습니다.

그렇지요. 그 과정은 심지어 고통스러운 과정이고 마침내 '오픈'하기 전까지 확신이 가지 않는 경우도 생기지만, 이렇게 저렇게 시도해보는 와중에 무언가 방법들이 생기는 것 같아요. 처음 기획을 시작하며 작가들의 작품을 머릿속으로 상상할 때는 들어맞지 않던 그림이 실제로 잘 들어맞는 경우도 생기고요. 저의 경우는 작가나 다른 큐레이터와 함께 일을 할 때 처음에 서로의 머릿속의 그림이 보이지 않다가 나중에 작품들을 통해 대화하고 노력해보는 과정 중에 점차 서로의 그림을 이해하는 순간이 오곤 하지요. 그때는 정말 무엇을 발견한 것처럼 기뻤습니다.

큐레이터들에게 즐거움은 처음에는 서로 어울리지 않았거나 오히려 서로 작품에 방해가 될 것 같던 작품들이 이리저리 노력을 하는 중에 마침내 서로 잘 맞고 전체적으로 통합되는 느낌이 들게 됐을 때 오는 것 같아요. 심지어 제 작품 안에서도 그런 일이 일어나요. 어떤 작품들은 정말 서로 어울리지가 않아요. 그래서 그 공간 안에서 시간을 들여 생각해보고, 고민해보고, 다른 방식을 고려해보는 것이죠. 그러다가 마침내 방법을 발견해내는 순간들이 있지요. 큐레이터들에게는 늘 그런 일이 일어날 것 같아요.

237

자연스러운 욕망

이번 질문은 좀 다른 내용의 질문인데요. 현재 영국의 아티스트 지원 정책에 대해서 어떻게 생각하시는지요? 영국에서 지원 시스템의 혜택을 받아본 적이 있으신가요? 작가로 작업을 해나가기에 이런 시스템이 충분한지요? 또 영국에는 수많은 작가들이 있는데, 이들이 작업을 계속해나갈 자금을 어떻게 얻는지에 대해서도 궁금합니다. 이 질문들은 한국과 비교해보고자 하는 의도에서 마련된 질문들입니다.

제가 대학을 다니던 시절에 그런 기금을 신청해서 받은 일이 있었어요. 그렇지만 생계를 꾸려가기 위해서는 역시 가르치는 일을 겸해야만 했지요. 지금은 작품 판매로 작업을 하는 전업 작가가 되었지만 졸업 후 오랫동안은 그런 일이 일어나지 않았지요. 비록 전시를 계속하기는 했지만 젊은 시절 작품 판매는 매우 드물게 일어났던 것 같아요. 그래서 당시에는 어쩌다가 받게 되는 그런 기금들과 가르치는 일, 그리고 파트타임 일 등 많은 다른 일들을, 작업을 해나가기 위해 해야만 했습니다.

기금 신청을 하는 일은 어렵지 않았나요? 한국에도 작가들을 위한 기금이 있지만, 작업을 하는 작가로서 그 신청서를 작성하는 일이 쉬운 일이 아닌 것 같아요. 여러 가지 증빙 서류를 갖춰야 하는 것은 물론이고, 작업을 기술하거나 하는 일이 기관마다 선호하는 방향이 다르고, 반드시 써야 하는 단어라든가 하는 기술적인 부분들이 많이 차지하지요.

그런 기금을 받기 위해서 사람들은 점점 더 영리해져야 하는 것 같아요. 신청서를 작성해야 하는 기술도 익히고요. 신청서 양식이 얼마나 까다로운지 신청서 작성하는 일만으로도 전문 직종 같아요.

동감합니다. 기금 신청만 바라보고는 작업을 할 수 없을 것 같아요.

게다가 런던은 물가가 비싼 도시지요. 그럼에도 세계 다른 어느 곳보다 작가들이 많이 몰린다고 생각해요. 뉴욕도 정말 많은 작가 인구가 있지만, 지금은 런던이 더 집중되어 있는 것 같아요. 그런데 런던에서 작가로서 작업을 계속하기 위해서는 제작비 외에도 스튜디오를 운영해야 하는 비용 부담이 따라요. 스튜디오를 얻는 것은 비용도 비용이지만 제한된 공간에 경쟁이 심하지요.

정말 그렇습니다. 그러고 보니, 지금 당신의 스튜디오는 정말 넓고 밝은데요. 위치도 좋고요. 지금 이 건물 안에도 꽤 많은 작가들의 스튜디오가 함께 있지요?

이 스튜디오는 애크미스튜디오(Acme Studios)의 일부로, 비상업 기관에서 런던의 작가들을 돕기 위해 만든 스튜디오예요. 런던의 약 3,000개의 스튜디오 공간을 작가들에게 저렴한 가격으로 제공한다고 알고 있어요. 이 스튜디오 건물은 비교적 작은 편에 속하죠. 어떤 건물은 100개의 스튜디오가 함께 있기

엘리자베스 매길
Elizabeth Magill

도 하다고 들었어요.

이 스튜디오는 잘 알고 있어요. 작가들을 통해서 스튜디오를 방문할 때 지금 이 건물을 비롯하여, 서덕(Southwark)이나 몇 군데를 더 가본 적이 있습니다. 3,000개나 된다고 하더라도 경쟁이 치열하다고 알고 있습니다. 특히 시내와 가깝거나 위치가 좋은 스튜디오는 기다리는 대기자 목록에 이름을 올려놓고 꽤 오래 기다려야 한다고 하더군요. 다음 질문을 드릴게요. 최근에 본 전시 혹은 작품 중에 가장 기억에 남는 전시와 작품은 무엇인가요?

테이트모던미술관에서 현재 전시하고 있는 크리스 오필리(Chris Ofili)의 전시가 생각나요. 그 전시가 가장 최근에 본 큰 규모의 전시예요. 작년 여름에 리처드 세라(Richard Serra)의 전시도 정말 인상 깊게 보았습니다. 뭉크(Munch) 전시도 기억나네요. 아직 못 봤는데 지금 하고 있는 리처드 해밀튼(Richard Hamilton) 전시 역시 보고 싶은 전시예요. 이런 큰 규모의 좋은 전시들이 열리고 있다는 것이 바로 런던의 좋은 점입니다.

예술 활동(작품, 기획, 비평 등)**을 하면서 어디서 영감**(아이디어)**을 얻으시나요?**

아마도 지금 내가 살고 있는 이곳 런던이라는 장소가 가장 영감을 주는 곳일 거예요. 전시를 보러 가고, 사람들을 만나고, 예술에 대해서 이야기하지요. 그리고 제가 자란 아일랜드, 특히 풍경은 영감을 받는 주요 요소들 중 하나예요.

런던에는 수많은 큰 전시들이 열리며, 그런 전시에는 항상 많은 관객들이 줄을 잇고 있습니다. 가끔은 그런 전시를 보기 위해 오랫동안 줄을 서다가 포기해버리는 경우도 있었는데요. 작가님은 어떠신지요?

런던에서 전시를 보러 다니는 일은 매우 '패셔너블한' 일이에요. 테이트모던미술관에 가면 마치 옥스퍼드 거리를 걷는 것처럼 붐비죠. 하지만 그중 많은 사람들은 어떤 이유가 있어서 오는 것이 아니라 마치 자기가 거기에 있어야만 하기 때문에 오는 것 같아요. 작품 자체에는 별 관심 없는 사람들도 있고요. 사실 이런 현상이 언제부터 그래 왔는지는 모르지만, 현대에 와서 더욱더 그런 것 같아요. 전시장에 가서 (예를 들어 오프닝 같은 행사에) 자신을 드러내 보이는 것이 자신을 치장하는 일이라 생각하는 것 같더군요.
저도 그런 분위기에 질려서 오프닝 같은, 특히 큰 전시의 오프닝 같은 곳에

자연스러운 욕망

가야 할지 말아야 할지 고민이 될 때가 많이 있습니다. 물론 그런 오프닝 행사는 작품을 보기보다 사람들을 보고 만나기 위해 가는 곳이지만요. 그렇지만 마찬가지로 평판이 좋은 전시장에도 어린이들부터 어른들까지 너무 소란스러워요.

저도 동감이에요. 런던의 이런 공공미술 전시는 좀 더 이해하기 쉽도록 전시되는 경향이 있는 것 같아요. 미술계뿐 아니라 대중문화의 모든 것이 그런 흐름이지만요. 사람들이 전보다 덜 똑똑해졌다는 이야기가 아니라 전체적으로 사람들을 끌어들이기 위해서 그렇게 다루어야 하는 식으로 발전하는 거죠. 텔레비전이라든가 하는 미디어들은 더욱이 이렇게 수준을 낮춰야 한다는 부담감을 느끼는 것 같아요. 사실 저는 지금처럼 너무 대중의 높이에 맞추는 식보다는 조금 더 지적인 전시가 좋았다고 생각해요. 제가 25년 전 처음 런던에 왔을 때처럼요. 그때는 대신에 관객이 적었고 분위기는 조용했습니다. 지금은 어디를 가나 붐비죠. 이러한 큰 무리의 사람들을 지나치지 않고는 전시를 보기가 힘들게 됐어요. 지금 로열아카데미에서 반 고흐 전시를 하고 있어요. 그 전시는 정말 보러 가고 싶지만 그 많은 군중들 사이에서 겨우 작품을 봐야 하는 그런 분위기 때문에 한편 가고 싶지가 않더군요. 그래서 그러한 대형 전시들이 있을 때마다 같은 문제가 발생하는 것 같아요. 사람들이 현대미술을 좋아하고 관심을 보이는 좋은 현상인 반면, 또 전시 감상을 충분히 하기 어려운 점이 생기기도 하지요.

작업을 하는 데 있어 전시를 하는 특정 장소라든가, 전시를 볼 미래의 관객과의 소통에 대한 고려 같은 게 중요한 요소로 작용하나요? 본인이 생각하는 '소통한다'의 의미는 무엇인가요?

240

엘리자베스 매길
Elizabeth Magill

무엇보다 가능한 한 많은 사람들이 제 작업을 볼 수 있기를 원하지만, 사실 소통이라는 측면에서 관객이 무엇을 어떻게 볼지에 대해 제가 따로 할 수 있는 일은 없어요. 다만 작품을 더 많은 관객에게 보일 수 있다면, 그것이 제가 실제적으로 바랄 수 있는 일이 될 수 있지요. 지금 이 작품들은 현재 여기 스튜디오에 존재하고 있지만 밖에 나가서는 또 다른 삶을 살 거예요. 그것이 실제로 그 작품의 존재를 만들어나가게 되지요. 그렇기에 제가 할 수 있는 일은 저의 최고의 감각을 집중하여 작품을 만들고, 그것을 사람들에게 보여주는 것입니다. 보는 이들의 마음속에 직접 들어갈 수가 없기 때문에 그 뒤는 제가 알 수 없습니다. 관객들은 자기 자신의 경험이나 어떤 일부를 작업을 감상할 때 접목시킬

거예요. 그렇기에 작업을 통한 작품과의 소통이 관객들에게 무엇인가를 가져다줄 수 있는 것은 아니죠. 제 자신이 숨 쉬고 존재하듯이, 작업이 존재하도록 해요. 그리고 관객은 그 존재하는 작업을 자기 자신과 소통하도록 놓고요. 이 세 가지가 함께 일어나는 일이 바로 소통을 하는 것이겠지요.

작업을 통해서 궁극적으로 표현하고 싶은 것이 있나요? 혹은 작품을 통해 궁극적으로 인생에서 얻고 싶은 것이라고 질문을 바꾸어도 좋을 것 같군요.

궁극적으로…… 잘 모르겠지만, 무언가 저를 계속해서 살아가게 하고 작업을 하게 하는 것이 저에게도 있어요. 계속해서 흥미를 갖게 하고, 계속해서 호기심을 갖게 하는 무엇이요.

작가님은 어렸을 때부터 화가가 되고 싶다고 생각했었나요?

네, 매우 어렸을 때부터요. 여섯 살인가 일곱 살쯤부터였을 거예요. 공간을 보기만 하면 낙서를 하는 습관이 있었고, 그림을 그리는 것을 언제나 즐기게 되었죠. 마룻바닥 타일에다 분필로 낙서를 하던 이후로 어렸을 때 스케치북을 한시도 손에서 떼놓지 않았던 것 같아요. 그릴 수 있는 공간은 저에게 정말 중요했고, 그 공간을 저 혼자만 알고 있는 비밀스러운 장소처럼 만들어두기도 했죠. 그때부터 화가가 되어야겠다는 생각을 한 번도 바꾸지 않았어요.

그 뒤로 작가가 된 것을 후회한 적이 있나요? 혹시 전업 작가를 하시면서 어려운 점은 없었는지요?

아니요. 생활이나 미래를 알 수 없어 어려웠던 시절에도 그렇게 생각한 적은 없었어요. 그냥 어떻게든 해보려고 생각했을 뿐이지요. 작가가 된 걸 후회한다는 말은 마치 제 자신이 엘리자베스 매길이 되기를 포기하라는 말이나 다름없는 말이에요. 어린 시절부터 작가가 되고 싶어하던 이유는 그다지 복잡한 것이 아니었어요. 작업을 한다는 것은 복잡한 과정을 요구하는 일이지만, 작가가 되려는 필요나 욕망 같은 데는 복잡한 이유가 없거든요. 그러한 생각은 매우 어렸을 때부터 자연스럽게 형성되었던 것 같아요.

작품을 이끌어가고자 하거나 제시하려는 방향이 있나요?

자연스러운 욕망

제게 중요한 것은 어떻게 저 자신을 미술사와 연결시킬 것인가 하는 거라든가, 미술사의 중요 주제들을 통해서 어떻게 제 작업을 발전시킬 것인가 하는 것들이었지요. 작품을 하면서 항상 제 마음속에서 저와 나누는 대화가 되었어요.

지금 런던에는 작가님 세대의 여성 작가들의 활동이 두드러지는 것 같아요. 작가님이 계신 스튜디오 위층에 피오나 래(Fiona Rae) 같은 작가도 있더군요.

네. 20년 전만 해도 서로 그렇게 생각하지 않았는데, 그때의 친구들이 지금도 계속해서 작업을 열심히 해나가고 있는 것을 생각하면 꽤 많은 여성 작가들이 존재하고 있다는 게 맞는 말인 듯해요. 가끔 저보다 훨씬 윗세대의 여성 작가들이 어떻게 작가 생활을 계속할 수 있게 되었을까 궁금해지기도 하는데, 무척 힘들었을 거예요. 지금은 여자가 작가 생활을 계속한다는 것이 일반적이지만, 저희 어머니 세대만 해도 여자가 작가가 된다는 것은 독신으로도 어려웠고, 가족을 갖는 경우엔 더욱더 극단적으로 어려웠을 테니까요.

정말 어려운 문제지요. 지금은 여성이 작가 생활을 하는 것이 일반적이고, 미술 대학에는 여자 학생이 훨씬 넘쳐난다고는 해도, 결국 작가로 남는 사람은 소수일 뿐이니까요. 지금도 여성이 작가로 작업을 계속해나가는 것을 보면, 얼마나 많은 에너지가 필요하고 수많은 어려움을 뚫고 나가야만 하는지를 깨닫게 됩니다.

네. 특히 현대미술의 정점에 선 여성 작가일수록 자기희생이 더욱 요구되고 있지요.

242

엘리자베스 매길
Elizabeth Magill

1

2

1 〈물들이다(Tinged)〉, 캔버스 위에 유화, 36×41cm, 2009~2010
2 〈블루 홀드(Blue hold)〉, 캔버스 위에 유화, 50×60cm, 2009~2010

3

4

5

6

3 〈데이즈 아이(Days eye)〉, 캔버스 위에 유화, 36×41cm, 2010

4 〈호스 후프(Horse hoop)〉, 캔버스 위에 유화, 36×41cm, 2010

5 〈스택(Stack)〉, 캔버스 위에 유화, 36×41cm, 2010

6 〈텐트(Tent)〉, 캔버스 위에 유화, 36×41cm, 2010

현대 예술가의 상

헨리 메이릭–휴
Henry Meyric–Hughes

헨리 메이릭–휴는 독립 큐레이터자 국제비평가협회 (AICA)에 소속된 비평가다. 오랫동안 브리티시카운슬 디렉터로서 영국 미술의 국제화에 힘쓰며 베니스 비엔날레 커미셔너로서 활동했고, 그 후 헤이워드갤러리 디렉터로서 국제적인 전시를 유치하고 관리하는 일을 해왔다. 영국 미술에 대해 소개하는 전시를 유럽 등 여러 나라에 유치해왔고, 특히 젊은 작가들의 유러피안 비엔날레인 매니페스타(Menifesta)의 설립회원으로서 현대미술이 나아가는 방향을 설정하고 제시하는 데 공헌했다.

헨리 메이릭휴
Henry Meyric –Hughes

유은복 브리티시카운슬의 디렉터로 오랫동안 일하시면서 많은 유럽 국가에서 일해온 것으로 알고 있습니다.

헨리 메이릭-휴 네. 저는 유럽인으로 살고 일해왔지만, 그렇다고 제 관심사가 유럽에 국한되어 있던 것은 아니었습니다. 예술에 관한 다양한 문화와 사람들의 활동에 대해 언제나 관심을 갖고 있습니다.

현재 아이카[AICA: Association Internationale des Critiques d'Art (Fr); International Association of Art Critics (En)]에서 활발한 활동을 하고 있는 것으로 알고 있는데요. 아이카는 어떤 단체인가요?

아이카는 국제비평가협회의 약자입니다. 국제비평가협회는 1949~1950년에 설립되었죠. 그 당시에는 '큐레이터'라고 부르는 직업이 생겨나기 전이었습니다. 그 당시 주요 전시 기획자들이 포함되어 있었으며 대부분 미술사학자, 비평가, 미술관 전문인들이었습니다. 초창기 회원으로는 뉴욕 현대미술관(MoMA, The Museum of Modern Art)의 제임스 존슨 스위니(James Johnson Sweeney)나, 영국 런던에 위치한 ICA(Institute of Contemporary Arts) 창립자인 허버트 리드(Herbert Read) 등을 포함하고 있었습니다. 그러나 대체적으로 아르헨티나, 체코, 일본, 멕시코, 터키 등의 예술계에서 일하는 이들이 회원으로 활동했습니다. (1959년 당시에는 아직 건설 중이던) 브라질리아에서부터 1973년에는 자이르(현 콩고민주공화국)의 킨샤사 같은 도시 등 매해 다른 도시들에서 국제 모임과 회의를 열었지요. 최근에는 타이베이, 루비안카, 사

우스 캐리비안, 발렌시아와 바르셀로나, 더블린 등에서 회의를 가졌습니다.

영국 미술에 관한 전시도 몇 번 기획하셨지요? 국제무대에서 영국 미술을 바라보는 입장이었기에 어쩌면 좀 더 객관적으로 볼 수 있을 거라는 생각이 드는데요. 어떠신가요?

한때는 미술에 있어서 파리가 국제무대의 중심에 있었죠. 뉴욕이 그 뒤를 이어받는 동안 영국은 언제나 그 주변 위치에 머물러 있었습니다. 때론 그 둘 사이에 끼어 있는 위치에 있기도 했습니다. 1990년대 초반에 작가로서 런던에 남아 있는 것은 꽤나 주변인 같은 느낌을 들게 했지요. 아마 요즘 젊은이들은 상상하기 어려울 것입니다. 1970, 1980년대 영국의 젊은 작가들은 국내에서 명성을 얻기 이전에 국제적인 경력을 먼저 개발하고 쌓는 것이 흔한 일이었습니다. 리처드 롱(Richard Long) 같은 경우에도 런던 공공미술관에서 전시를 제안받기 전에 뒤셀도르프에 거주하는 아트 딜러인 콘라트 피셔(Konrad Fischer)를 통해 12회 이상 다른 유럽 국가에서 먼저 전시를 가졌습니다. 같은 경우로 안토니 곰리(Antony Gormley) 역시 밀란에서의 단체전으로 첫 번째 전시를 가졌습니다. 그리고 이탈리안 딜러와 오랫동안 전속 계약을 맺고 일했죠.

그 당시 영국은 회화, 즉 비구상 전통의 맥이 거의 끊이지 않고 계속되고 있었죠. 그렇기 때문에 미술학교에서 회화를 내던져버리고 다른 장르를 선택하여 성공한 작가들을 발굴하는 데 어려움이 있었습니다. 1950년대 영국은 전통적인 비구상 스타일이 회화의 주요 흐름으로 계속되고 있던 무렵이었고, 이탈리아의 트랜스아방가르드(Transavantgarde)라든가, 독일의 신표현주의 세대의 개념주의와 퍼포먼스 미술이 같은 세대로 존재하고 있었던 것입니다. 이는 개념주의, 혹은 신개념주의 등이 그 세대 간의 연결 고리를 제공하긴 했지만 1990년대까지 유럽의 신경향들은 상대적으로 영국의 상업적인 면과 떨어져 있었고, 미술학교 내의 세대 간의 활발한 대화가 부족했기 때문입니다.

오늘날에도 앙젤라 불럭(Angela Bullock), 실 플로이어(Ceal Floyer), 베탄 휴(Bethan Huws), 텍시타 딘(Tacita Dean) 같은 중요한 작가들의 작품이 영국 내에서보다는 해외에서 더 인정받습니다. 그들 자신이 외국에서 작업하는 것을 선호하는 듯 보이기도 하죠. 베니스비엔날레에서 독일을 대표하는 작가로 선정되었던 리암 길릭(Liam Gillick)은 언제나 좋은 작업으로 평가받는 작가지만, 그 당시 사치(Charls Saatchi)가 볼 때는 흥미로운 작가는 아니었습니다. 이후 끊임없이 계속되는 움직임과 재평가의 작업이 있어왔습니다. 센세이

헨리 메이릭휴
Henry Meyric – Hughes

션을 일으키는 많은 작가들 중엔 젊은 나이에 명성을 얻는 경우도 있지만, 언제나 천천히 시간을 두고 점차적으로 발전해가는 작가들도 있습니다. 어떤 이들은 빨리 명성을 얻고 사라지기도 하고, 어떤 이는 점차 긴 세월을 두고 발전해나가기도 하는 것이죠. 요즘은 세대 간에 그 차이가 중첩되고 서로 얽히는 것을 보면 혼란이 가중되는 것 같더군요. 런던의 상업주의는 YBAs의 출현과 함께 진행되었습니다. 혹은 그 그룹의 최고점과 하강을 동시에 알리는《센세이션》전(1997)과 함께 왔다고 말할 수도 있습니다.

영국 현대미술의 아트신에 대한 대표 키워드에 대해서 생각해보셨나요? 영국 미술의 여러 세대를 경험하게 되면 오히려 두세 가지 키워드를 꼽는 것이 더 어려울 것 같지만요.

우선, 현재 영국은 획기적일 만큼 다민족 사회로 발전해가고 있어요. 그래서 문화도 더욱 다양해졌습니다. 런던 시민 4명 중 1명은 유럽 밖에서 태어난 사람들입니다. 유럽연합 이후에 얼마나 많은 다른 유럽인들이 이 도시로 이주해 왔는지 생각해봅시다. 하지만 한편으로 밖에서 보면 영국인들이 그렇게 넓은 시각을 가지고 있는 것도 아닙니다. 오히려 자기만족적인 편입니다. 영어 국지적 문화며, 자족적 문화입니다. 자체적으로 수용하기보다는 자기 스스로 '문화 포용적'이라고 외치는 격입니다. '외국'에 대한 깊은 이해를 가질 싹을 아예 처음부터 잘라버리거나, 스스로 자신들을 연결시킬 수 없는 문화에 대해서는 이국적이라고 정의해버립니다. 그리고 지역 기관들이 함께 성장하긴 했어도 복권 등의 돈이 흘러들어온 탓에 런던은 압도적인 부(富)의 수도로 성장했습니다.

　　또 다른 문제점은 지나친 상업화입니다. 물론 상업화라는 것은 젊은 작가들에게 기회를 주는 중요한 요소입니다. 그리고 그러한 자금들이 미술 기관이 살아남는 데 중요한 영향을 끼치는 것에 의심할 여지는 없습니다. 하지만 아이러니한 방향으로 작용할 수도 있습니다. 넓게 보았을 때 상업화는 작가와 대중들에게 이익을 주는 일이나 비판적인 판단에 해가 될 수도 있습니다. 아마도 글래스고나 리버풀, 버밍햄 같은 아직 덜 다듬어진 도시들은 장기적으로 보았을 때 좀 더 실험적인 예술에 대해서 앞장설 수 있는 위치에 있을지 모릅니다. 이 지역들에선 작가, 큐레이터, 독립 기관들 사이의 특별한 협력과 공동체를 통해 유대감이 생길 수 있고, 작가와 지식인들 그리고 미술학교나 대학들 간의 자연스러운 연결과 협력이 만들어질 수도 있을 것입니다. 그리고 이러한 환경들 속에서 작가들은 독특한 사회를 형성해나가며, 지적 맥락으로 이해하

기에도 훨씬 더 쉬워질 것입니다.

무엇보다도 런던에 대해 걱정되는 점은 비판적인 논쟁을 하기 위한 공간이 줄어들고 있다는 것입니다. 심지어 미술 잡지조차도 상업 갤러리의 원조에 기댈 수밖에 없는 상황이기 때문입니다. 어쩌면 2008년의 경제 침체는 비판적 분위기를 조성하며, 현재 매체에 대한 집착을 약하게 했는지도 모르겠습니다. 지금까지 컨템퍼러리 아트에 대한 폭발적인 대중의 관심은 터너프라이즈 같은 이벤트에 의해 부추겨왔으나 그에 걸맞은 논쟁을 이어오지는 못했습니다. 이제 경기 침체가 가중될수록 '개인이나 집단들이 살아남을 수 있는가?' 하는 문제가 가장 큰 관건일 것입니다. 문화 자생력은 근본적인 문제의 이해에서 오는 것이지, '얼마나 화려한 성공을 거두었는가?' 하는 문제가 아닙니다.

동의합니다. 현재 선거를 앞두고 후보자들이 모두 예산 삭감을 외치고 있는데, 논리적으로 보아도 공공서비스 부문이 먼저 희생될 것입니다. 특히 예술 분야의 예산 삭감은 비판적인 역할을 감당하는 기관들의 예산을 줄이거나 중단함으로써 전체적인 분위기를 많이 경직시킬 것이라는 이야기가 나오고 있습니다.

공공 기금의 삭감에 제일 두려운 점은, 스스로 자금을 만들어낼 수 없는 영역, 특히 개발과 연구 분야, 위험을 감수해야 하는 실험 같은 분야에서 가장 잔인하게 나타난다는 것입니다. 기금 삭감이 이러한 논쟁을 불러일으키는 것과 더불어 이런 논쟁을 행할 기관들의 존폐 여부를 위협하게 될 것입니다. 이 두 가지 모두가 위험에 놓여 있는 것이 가장 큰 문제점입니다.

반면 영국 미술계에서는 크고 작은 많은 공공 기관들이 중요한 역할을 해오는 것으로 알고 있습니다. 이런 기관들의 프로그램은 대화와 새로운 주제를 끊임없이 창출해내고 있는데, 이런 시스템이 무너질지도 모르다니 정말 걱정됩니다.

현재 큰 미술 기관들은 이러한 시장에서 살아남기 위해 전시 프로그램 등의 내용이 부실한 경우도 있을 수 있습니다. 그들은 서로 살아남기 위해, 혹은 정치적인 자금을 확보하려는 과정 속에서 개인이나 상업적인 후원자들에게 의지해야만 하는 입장으로 내몰렸습니다. 미술 기관들은 기꺼이 동의하지는 않지만 현실적인 방향에 맞추어 목적을 재정의하게 될 것입니다. 그런 면에서는

헨리 메이릭휴
Henry Meyric – Hughes

오히려 작은 기관이나 중간 크기의 기관들이 적절하게 자신들의 주요 목적을 크게 상실하지 않은 채 살아남을 수 있을지도 모릅니다. 제 예상에는 지방 기관들이 그동안 성장하여 단발성으로 중요한 활동들을 계속해나가고, 또한 장기적으로도 다각적으로 안정된 시스템을 제공할 수 있을 것 같습니다.

한국 현대미술에 대해서도 그동안 국제적인 시각의 측면에서 변화를 관찰하셨을 것 같습니다. 한국 현대미술이 유럽이나 다른 나라 작가들의 작업과 특별히 다른 면이 있었는지, 그리고 있었다면 그런 한국 미술에 대해 어떻게 생각하시는지 듣고 싶습니다.

'언젠가는 결국 어느 지역이나 나라에서든 미술을 볼 때 다 같은 것으로 보이지 않을까?' 하는 의문을 갖고 있습니다. 하지만 그런 일은 일어나지 않을 것 같습니다. 장거리 망원경 같은 시야로 미술을 보았을 때 마치 일관성이 있듯이 보이는데, 사실 그 차이야말로 가장 흥미로운 부분입니다. 1990년대는 정치적으로 정체성에 대한 집착이 있었습니다. 부분적으로는 냉전의 와해 때문이었고, 제2차 세계대전의 유물인 문화적 집단의식 때문이기도 했습니다. 요즘 정치적으로 가장 흥미 있는 정체성은 후기공산주의, 후기식민주의, 혹은 그에 대한 반응 같은 집단성을 거론하는 것보다 '개인주의'와 '다원주의'에 있습니다. 지금 저 역시 국수적이거나 지역적 정체성 같은 형식을 띤 미술에는 점점 흥미를 잃어가고 있습니다. 하지만 어떤 선전의 의도로써, 예를 들어 2007년 베니스비엔날레에서 컨템퍼러리 '아프리칸' 미술이 소개되고, 그 이전에도 '중국 미술'이나 '한국 미술'이 이와 같은 국제무대에 소개되었을 때 국가의 정체성을 매우 효과적으로 드러내 보일 수 있다고 생각합니다. 아무 비판 의식이 없는 주변에 있는 사람들보다 저 멀리 다른 세계에 살면서 공통된 의견을 가진 누군가와 대화를 한다는 것은 무척 흥분되는 일입니다. 이러한 경험들로 인해 작가들의 태도가 변화했으며 그들의 작업에도 변화를 가져왔지요.

'김수자' 같은 세대의 작가를 예로 들자면, 1990년대 이후 작업들은 분명히 정체성에 관한 주제와 관련이 있었습니다. 1996년 네덜란드 로테르담에서 처음 열린 매니페스타(새로운 유럽 현대미술 비엔날레)에서 선보인 '첫번째 버전의 매니페스타(Menifesta 1)'의 오프닝에서 그녀의 한국식 '티 세레모니'(Tea ceremony)를 로테르담의 보이만스-반-뵈닝겐미술관(Boymans-van-Boyningen) 카페에서 보았던 것으로 기억합니다. 그녀의 노마드적 삶과 여정에 항상 따라다니는 밝게 채색된 천 보따리로 상징되던 그녀의 작업은, 기억이 짐스러운 이민자의 정체성처럼 훨씬 더 복잡한 정체성의 감각을 내포

하고 있습니다. 하지만 이제 더 이상 젊은 세대의 작가들이 그런 쟁점을 가지고 작업하리라고 기대하지 않습니다. 현재의 런던이나 다른 어디의 작가와 마찬가지로 한국에서 온 작가들은 국제적 감각의 공통된 교감을 주고받는 데 노력할 것입니다. 이는 동전의 양면과 비슷하지만 그들의 상대적인 가치는 (그것을 보는 관객과 장소에 의해 다르게 보일 수 있다는 점에서) 은행의 직원에게는 매우 다르게 읽힙니다.

기억에 남는 한국 현대미술 전시가 있으신가요?

1992년에 서울의 국립미술관과의 협력으로 데이트리버풀(Tate Liverpool)에서 《자연과 함께 작업하기: 한국의 컨템퍼러리 아트》라는 타이틀로 전시가 열렸습니다. 전시에는 우리에게 잘 알려진 작가로 지금 일본에서 활동하고 있는 이우환 작가의 작품도 있었습니다. 지금 생각해보면 아주 오랜 시간이 지난 전시처럼 보입니다. 전시의 제목처럼 아마 한국인들 모두가 자연에 대해 흥미가 있을 것이라고 생각하는 것이 진부하게 들립니다. 한국인은 우리와 마찬가지로 미디어나 테크놀로지에 얽혀 살고 있는 현대인들인데 말이죠. 저에게 가장 인상 깊던 전시는 2003년 암스테르담에서 있었던 1970년대 출생의 한국 작가 단체전인 《페이싱 코리아(Facing Korea: Demirrorizedzone)》전입니다. 좀 더 폭넓은 시야와 정치적인 관심을 드러낸 전시로 양혜규나 '장영혜 중공업' 같은 작가들도 함께 참여했습니다. 물론 그 외에도 베니스비엔날레의 한국 전시들에 대해서 인상 깊게 기억하고 있습니다.

글도 쓰지만, 전시를 만드는 일에도 늘 관련해오셨고, 해외에 전시를 수출하는 데도 오랜 경력을 가지고 계시는데요. 현대의 큐레이터에 대해서 어떤 생각을 가지고 있으신가요?

어느 것도 일관적이지 않기 때문에 작가를 정의하는 것만큼이나 큐레이터를 정의하기란 쉽지 않습니다. 전문적인 큐레이터라는 개념은 1990년대에는 존재하지 않았죠. 이 개념은 아마도 시대가 만들어낸 산물이라고 할 수 있습니다. 점차 작가나 대중들이 스스로 알아서 해나가고 있으니, 아마도 10~20년 뒤에는 또 없어질 개념일 수도 있고요. 아마 큐레이터란 직업이 생겨난 것은 지난 20년 동안 생겨난 많은 일거리들 때문일지도 모르겠습니다. 현재 런던에는 많은 큐레이터들이 있는데 과연 그 많은 큐레이터들이 할 만한 일이 충분히 있을지 문득 궁금해지는군요.

252

헨리 메이릭휴
Henry Meyric-Hughes

현대의 큐레이터는 직업을 스스로 창출해내는 것 자체가 직업이라는 생각이 듭니다. 그럼 큐레이터라는 직업이 계속해서 남아 있지 않게 될 것이라고 생각하시는지요? 독립 큐레이터들은 그렇다 치더라도, 최소한 미술관에는 누군가 직원이 있어야 하고, 그들도 부르는 이름이 필요할 텐데요!

제 생각도 사실 많이 다르지는 않습니다. 큐레이터가 완전히 새로운 것을 그 시대에 맞게 창출해야만 한다는 점에서는요. 그렇지만 큐레이터라는 직업은 절대적으로 필요한 것은 아닙니다. 앞서 이야기했듯이 어쩌면 일시적인 현상일지도 모릅니다. 사실 40~50년 전에는 작가들이 큐레이터 역할을 하는 걸 보았습니다. 또한 큐레이터들이 작가 역할을 하는 것도 보았고요. 그렇기 때문에 큐레이팅이 너무 완전히 전문적으로 된다는 것은 안타까운 일이라고 생각합니다. 큐레이터가 배워야 할 어떤 종류의 전문적인 기술이나 거래의 트릭 같은 것이 필요하기는 하지만 과연 저와 당신이 혹은 이미 전문 큐레이터라고 알려진 이들이 이제 큐레이터 일을 시작한 이들에게 A와 B, C와 D 의 과정을 마치기 전에는 큐레이터로 자격증을 줄 수 없다고 말하는 데는 거부감이 듭니다. 그리고 또한 현대의 많은 큐레이터들이 글을 씁니다. 해럴드 제만(Harald Szeemann)과 세이트 지겔라움(Seith Siegelaub) 등이 이런 영역의 선구자로 이따금 글을 썼던 걸로 알려져 있지만 한편으로 생각한다면 이런 것조차 큐레이터가 되기 위한 필수적인 조건이라고 생각하지는 않습니다. 요즘 많은 큐레이터들은 그 선구자들을 따르려고 하지만 그들 또한 그들 세대의 산물일 뿐입니다. 물론 어딘가에 배울 것들이 많이 있습니다. 하지만 분명 거기에는 배워서는 안 되는 것들도 많이 있습니다. 우리가 해야 할 일은 우리의 이전 세대들이 한 것을 연구하고, 그 다음에는 그것들을 완전히 지워버리고 바닥부터 전혀 다른 새로운 것들을 만들어내는 것입니다.

문화적 다양성을 통해 얻는
작업적 영감과 즐거움

리사 밀로이
Lisa Milroy

리사 밀로이는 캐나다 출신으로 런던에서 회화 작가로 활동하고 있다. 현재 슬레이드예술대학의 회화과 교수이자 네델란드 라익스아카데미(Rijksakademie) 고문으로도 활동하고 있으며 영국 로열아카데미의 회원이기도 하다. 패턴, 이미지의 반복 등을 통한 정물화를 주제로 하여 각 전시마다 주제에 맞는 이야기가 전개되는 듯한 작품 전시가 매력적이다.

리사밀로이
Lisa Milroy

© Mike Hoban

임정애 안녕하세요. 작가님에 대한 간략한 소개를 부탁드릴게요.

리사 밀로이 제 이름은 리사 밀로이입니다. 런던에 살면서 작업하고 있는 회화 작가입니다. 캐나다 밴쿠버에서 태어나 1979년 미술 공부를 위해 런던에 왔는데 그 이후 계속 이곳에서 살고 있죠. 학교를 다니면서 많은 우수한 작가들을 만나고 정말 좋은 시간을 보냈기 때문에 학업을 마친 후에 캐나다로 돌아가기가 너무 아쉬웠습니다. 지금은 여기 사회의 일원이 되었고 런던에 머무는 것 자체가 저에게는 즐거운 일입니다.

런던이라는 도시를 선택하게 된 특별한 이유가 있나요? 유럽, 그중에서도 런던에서 미술 공부를 하게 된 어떤 계기가 있나요?

십대 때 '유러피언 회화'에 매료되었습니다. 실제 작품을 한 번도 볼 기회가 없었음에도 정말 좋아했어요. 미술 관련 서적들을 보면서 항상 유럽의 미술관들을 직접 방문하고 싶다는 꿈을 키워왔었죠. 그러다가 자연스럽게 런던의 세인트마틴스쿨(Central Saint Martins College of Art and Design)에 지원하게 됐습니다. 비교적 짧은 역사를 가진 캐나다 밴쿠버에서 자란 저로서는 유럽 회화를 통해 유럽 문화를 동경하게 되었죠. 어린 시절 캐나다 중부에 거주하는 우크라이나 출신의 친척을 방문한 적이 있는데, 동부 해안의 밴쿠버와는 다른 지형적, 문화적 차이를 느꼈어요. 그 경험은 더욱더 해외, 특히 유럽을 동경하게 했죠.

문화적 다양성을 통해 얻는
작업적 영감과 즐거움

거의 30년 정도 런던에 거주하며 작가로서 활동하고 계신데요. 전업 작가로서 런던에서 활동하는 것에 문제는 없나요? 런던 생활에 만족하는지 알고 싶어서요.

아주 만족스러워요. 저는 큰 도시에서 사는 것을 기본적으로 좋아합니다. 그래서 런던에 사는 것을 정말 좋아하죠. 내셔널갤러리, 브리티시미술관, 테이트모던 등의 미술관을 둘러보는 것 자체가 제게는 즐거움이에요. 그밖에 런던을 이루고 있는 다양한 요소들을 좋아합니다. 새로운 이웃을 만나는 일에서부터 도시를 이루고 있는 건축, 공간, 문화, 커뮤니티 등 새로운 경험을 하는 것 자체가 살아 있다는 느낌을 주는 것 같아요. 반면, 날씨를 생각하면 끔직한 날도 많죠. 특히 비오는 날 대중교통을 이용해 시내를 돌아다니는 것이 참 곤혹스럽죠. 하지만 런던이 가지고 있는 '오래됨'에 항상 감사를 느껴요. 캐나다, 특히 100년밖에 되지 않은 새로운 도시 밴쿠버에서 자란 저로서는 그런 걸 느낄 수 없었으니까요. 그래서 런던의 이 오래됨에 저는 항상 매료되어왔어요. 런던에서 미술학교를 졸업한 저에게는 또한 학교와 여타 다른 곳에서 만난 사람들 그리고 그 커뮤니티가 지원해주는 힘에 큰 영향을 받고 있어요. 작업을 하는 저한테는 제 작업을 관심 있게 봐주고 알아주는 사람이 누구보다도 중요해요. 특히 제 작업은 회화 위주기 때문에 혼자 작업실에서 작업하는 경우가 많은데, 그래서 더욱 전시나 작업실을 방문하는 관람객들과 교류하고 소통하는 일이 작업 못지않게 중요하죠. 런던은 그런 면에서 항상 작가들을 격려하고 동기를 부여할 수 있는 많은 관객들이 존재하는 곳이에요.

테이트모던미술관, 버밍엄의 아이콘갤러리 등 영국의 주요 미술관에서 개인전을 하셨는데요. 작가로서 작품을 열심히 하는 것 이외에도 또 중요한 요소가 있다면 무엇이라고 생각하시나요?

물론 작가에게 있어서 좋은 작품을 열심히 꾸준히 하는 것이 가장 중요하죠. 준비되어 있지 않은 작가에게 기회는 오지 않거든요. 하지만 또 작품 활동만큼이나 중요한 것이 '사람'이라고 생각합니다. 좋은 작가와 큐레이터를 만나고 그들과 교류하다 보면 작가로서 배울 점도 많고 더 성장하게 돼요. 또 작품을 보고 즐기며 느낄 수 있는 관객이 주변에 있다면 작가로서 성공한 것이라고 보고요. 성공이라는 단어가 적절하지 않을 수도 있겠네요. 돈, 명예, 권력을 갖는 것이 꼭 성공하는 길은 아니니까요. 그런 것들을 좇는다면 처음부터 작가가 되지는 않았을 거예요.

리사 밀로이
Lisa Milroy

젊은 작가들이나 작가님께 배우고 있는 학생들에게는 작가님처럼 경력을 쌓으면서 작업 활동을 하는 것이 목표이자 꿈이라는 생각이 드네요. 후배 작가들에게 작가로서 살아남는 법이라고 해야 할까요? 조언해주고 싶으신 말씀이 있을까요?

역시 좋은 작품을 열심히 하는 것이죠. 그리고 주변의 친구, 작가, 큐레이터들과의 관계들을 유지하며 즐기는 것이라고 생각해요. 당연히 생활적인 문제도 해결해야겠죠. 그렇지만 가장 좋은 방법은 적절하게 균형을 유지하며 꾸준히 활동을 계속하는 것 밖에는 없는 것 같아요.

예술 활동을 통해 본인이 생각하는 영국 현대미술의 아트신에 대한 대표 키워드가 있다면 말씀 부탁드릴게요.

영국 아트신을 표현하는 세 가지 단어는 '다양성', '영감을 주는 것', '즐거움'이라고 개인적으로 생각해요. '다양성'은 여러 가지 내용을 포함하고 있는데요. 다양한 활동, 즉 상업 갤러리, 미술관 전시, 학생을 가르치는 강사 일 등 다양한 세대가 어우러져 일하는 점도 포함되겠고요. 전시 경력이 적거나 작품 활동을 시작한 지 얼마 되지 않았다고 하여 반드시 나이가 젊은 건 아니죠. 런던에서는 늦깎이 예술가들도 쉽게 볼 수 있어요. 다양한 세대뿐만 아니라 다양한 문화도 공존하고 있죠. 서로 다른 배경을 가진 사람들이 런던이라는 하나의 장소에 모여 살면서 서로 다른 문화적 충돌과 이해 그리고 그것들이 섞여서 결국에는 새로운 런던 문화를 만들어가고 있는 거죠. 이러한 다양성은 동시에 제 작업에 영감을 주는 요소예요. 이러한 맥락에서 '영감을 주는 것'이 영국 미술의 하나의 특징이라고 뽑아 보았어요. 그리고 '즐거움', 다시 말해 제 주변의 작가와 큐레이터 그리고 딜러들과의 친분 관계에서 얻는 기쁨도 특징이라고 생각하고요.

런던의 다양한 문화에서 작업 영감을 얻는다고 하셨는데요. 작업하면서 주로 어디에서 아이디어를 얻으시나요?

제 작업은 정물화, 즉 스틸 라이프(Still Life) 작업이라고 얘기할 수 있어요. 초창기에는 시각적으로 매료되는 이미지들을 주로 작업의 대상으로 삼고 그 대상에 제 감정을 담아 작품으로 표현하곤 했지요. 시간이 지나면서 새로운 문화를 접하고, 특히 일본 문화를 접하면서 새로운 시도를 많이 하고 있는데요.

각기 다른 문화적 표현을 담고 있는 정물화라고 할까요? 주로 시리즈 작품을 구상하여, 작품 간에 이야기가 연결되어 어떠한 문화를 읽을 수 있게 하는 작품을 하고 싶어요. 그렇기에 다양한 문화가 공존하는 런던에서 산다는 것 자체에서 아이디어를 얻는다고 할 수 있겠네요.

한국의 미술 활동에 대해서 들어본 적 있으신가요?

현재 런던대학교(UCL, University College London)의 슬레이드에서 회화를 가르치고 있고, 암스테르담의 라익스아카데미 고문으로 활동하고 있는데요. 그곳에서 능력 있는 한국 작가들과 미술을 전공하고 있는 학생들을 만날 기회가 몇 번 있었어요. 특히 현재 제가 가르치고 있는 학생들 덕분에 한국의 아트신에 대해서 더 알게 되었죠. 또 런던에 있는 한국문화원에서도 재미있는 프로그램을 운영하고 있는 걸로 알고 있어요. 물론 부산과 광주비엔날레도 국제적으로 잘 알려져 있잖아요. 하지만 아직 한국을 가본 적이 없어서 실제로 어떤 나라며 아트신은 어떤지 매우 궁금해요. 이번 전시 기회를 통해서 한국의 미술 세계에 대해서 좀 더 알아가는 기회가 되었으면 해요. 이번 여름에 한국에서 처음으로 전시에 참여하게 되었는데, 아주 흥분돼요. 이번을 계기로 좀 더 많은 활동을 한국에서 할 수 있으리라 기대해봅니다.

한국의 미술 세계에 대해서 관심이 많으시군요. 이건 좀 다른 질문인데, 영국의 작가 지원 제도에 대해서 어떻게 생각하시나요? 작가님의 경험을 바탕으로 말씀해주세요.

1980~1990년대 저의 해외 전시의 대부분은 브리티시카운슬, 캐나디언하이커미션(Canadian High Commission)의 지원을 통해서 이루어졌어요. 이들의 지원으로 인해 전시, 여행, 도록 출판과 작품 운송까지 가능했지요. 그런 기회를 갖게 되어서 너무 감사하게 생각해요. 특히 일본을 방문하게 된 계기는 제 작품 활동에도 중요한 촉매 역할을 했어요. 그리고 작가로서 초창기 시절 스페이스라는 스튜디오에서 10년 동안 작업을 했는데, 그 작업실은 작가들에게 저렴한 가격으로 제공해주는 공간이었어요. 이스트런던의 플라워마켓이 있는 콜롬비아로드에 위치해 있는데, 겨울에는 춥고 좋지 않은 환경이었어요. 하지만 제가 작가로서 활동할 수 있는 기반이 되어준 곳이죠.

영국을 기반으로 활동하는 작가로서 현재 본인에게 가장 중요한 관심사는 무

리사밀로이
Lisa Milroy

엇인가요?

영국의 미술 세계는 대단히 다양하고 그 수준 또한 상당합니다. 각 도시마다 그 지역 관객들과 정치·경제, 지리적으로 각각의 다른 성격을 가지고 있지만 미술 세계 그 자체는 다양한 세대들로 이루어져 있지요. 영국을 기반으로 하고 있기에 가장 중요한 관심사가 무엇인가를 한마디로 정의하기는 불가능할 것 같아요. 하지만 현재 활동하고 있는 모든 작가들은 기본적으로 스튜디오에서 작업하고 있는 동안에도 생활비를 어떻게 마련해야 할 것인지에 대한 고민을 항상 하고 있을 거라고 생각해요. 학교를 갓 졸업한 젊은 작가든, 자리를 잡은 나이가 있는 작가든, 그 작가가 런던에 기반을 두었든, 글래스고에 기반을 두었든 간에 각각 다른 작가로서의 고민이 있을 것이라고 생각합니다.

해외에서 공부하거나 작업 활동을 해본 적이 있으신가요?

작가로 살면서 다른 지역을 여행하며 일할 수 있는 기회를 가질 수 있다는 것은 참 행운이라고 생각해요. 저는 운이 좋게도 여러 나라에서 레지던시를 했던 경험이 있는데요. 특히 일본에서의 경험은 기억에 남습니다. 개인적으로 아주 중요한 장소였어요. 처음 일본에 가게 된 계기는 영국문화원에서 기획한 해외 전시 덕분인데요. 처음으로 일본에 있는 미술관에서 영국 현대미술 작가 전시에 포함되어 일본을 방문할 기회를 갖게 되었죠. 이 전시는 몇 년에 한 번씩 정기적으로 열리는 전시 프로그램의 하나였는데 그때 전시 큐레이터가 전시 오프닝에 초대해줘서 방문하게 된 거예요. 그때 인연을 맺은 갤러리스트의 초대로 짧은 기간의 레지던시 형식으로 갤러리에 머물며 작업할 수 있는 기회가 주어졌어요. 그때의 경험은 아직도 너무 소중하고, 제 인생의 중요한 순간이기도 했습니다.

정물화 화가로서 일본에서 접한 전통 프린트 이미지는 제 그림에 상당한 영향을 미쳤어요. 일본이라는 나라는 시각적으로 너무 다양하고 풍부한 것을 저에게 선물해줬는데, 동시에 언어나 문화의 다른 점 때문에 위축되기도 했죠. 하지만 그 점은 더욱더 저의 호기심을 자극했고, 새로운 것을 알아가는 기회를 제공했으며, 기존의 친숙한 이미지들과의 관계를 형성하며 제 작품의 주제가 되었습니다. 그래서 다른 문화를 접하게 되는 해외 레지던시 경험이나 여행은 작가로서 중요한 부분을 차지한다고 생각해요. 저는 여행을 통해 작가로서 다른 장소를 방문하고 경험함으로써 친숙함과 그렇지 않은 것, 또 같은 것과 다른 것과의 관계, 내가 알고 있는 것과 모르고 있는 것에 대해서 관심을 갖

문화적 다양성을 통해얻는
작업적 영감과 즐거움

기 시작했습니다. 제 회화 작품은 기본적으로 이러한 관계에 대한 표현이라고 할 수 있어요. 또 일본뿐만 아니라, 중국, 타이완 같은 해외 레지던시에 참여할 수 있었는데요. 저로서는 행운이었다고 생각합니다.

런던에선 항상 다양한 전시들을 볼 수 있는 기회가 많은데요. 최근에 본 전시 혹은 작품 중에 기억에 남는 것들이 있으신가요?

얼마 전 내셔널갤러리에서 열린 《17세기 스페인 다색 조각》 전시가 아주 인상 깊었습니다. 전시는, 어떻게 조각 작품이 탄생할 수 있었는지를 잘 보여주는 비디오 교육실까지 같이 운영하고 있었는데, 그 당시 조각과 회화의 관계를 보여주는 좋은 전시였어요. 또 피카딜리 서커스(Piccadilly Circus)에 있는 하우저앤드워스갤러리(Hauser&Wirth Gallery)에서 열린 장 엔리(Zhang Enli) 전시도 재미있게 보았습니다. 런던은 그런 점에서 또 매력이 있어요. 미리 계획하고 마음먹지 않더라도 시간이 날 때면 어디서든 미술관이나 갤러리를 방문할 수 있으니까요.

260

리사 밀로이
Lisa Milroy

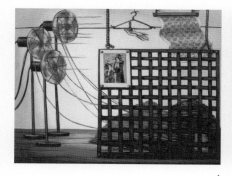

1

2

3

4

5

1 〈쌩쌩 Ffffffssssshhhh〉, 캔버스 위에 유화, 203×259cm, 2007

2 〈토이(Toys)〉, 콜라주, 50×70cm, 2007

3 〈스튜디오 안에서(In the Studio)〉, 캔버스 위에 아크릴과 유화, 198×239cm, 2008

4 〈길들여지는 시간(Taming session)〉, 캔버스 위에 유화, 50×60cm, 2007

5 〈팅팅뱅(ting ting Bang)〉, 캔버스 위에 유화, 127×158cm, 2007

개인적 경험과
런던 미술 경향의 변화

자독 벤-데이비드
Zadok Ben-David

이스라엘 출신으로 런던에서 활동하는 조각가다. 베니스비엔날레, 부산비엔날레 등 국제적인 전시에 다수 참여하였으며, 최근 텔아비브미술관(Tel Aviv Museum of Art)에서 성공적인 개인전을 가졌다. 강철로 제작하는 대규모 조각상에서 꽃 설치 작품까지 대형 규모의 작품이 대표적이다.

262

자독 벤 – 데이비드
Zadok Ben – David

임정애 본인 소개와 어떤 예술 활동을 하고 있는지 말씀 부탁드리겠습니다.

자독 벤-데이비드 제 이름은 자독 벤-데이비드입니다. 현재 런던을 기반으로 활동하고 있는 조각가이자 설치 작가입니다. 예멘에서 태어나 어렸을 때 이스라엘로 이주해서 거기서 자랐습니다. 이스라엘에 있는 미술학교에 들어갔지만 마치지 못하고 쫓겨나게 되었죠. 그러한 이유로 예상치 않게 런던으로 오게 되었습니다. 처음에는 그런 계획이 없었는데 아버지 친구 분께서 런던에서 조각가로 활동하고 계셨어요. 그분의 권유로 오게 되었죠. 처음 와서는 그분 조수로 몇 달 일하다가 학교를 다시 다녀야겠다는 생각에 미술학교에 다시 입학하기로 결심했습니다. 당시 가장 가까운 미술학교는 레딩대학(Reading university)이었는데, 그때만 해도 영어를 제대로 하지 못해서 통역해줄 사람과 함께 인터뷰를 보러 갔던 기억이 납니다. 인터뷰에 합격하고 1년 동안 조소과에서 공부를 하게 되었는데, 학교를 마칠 무렵 앞으로의 계획에 대해서 물어왔습니다. 그때는 이스라엘로 다시 돌아갈 계획이었죠. 그런데 학교에서 미술 공부를 계속할 것을 권유했습니다. 과연 영국에 계속 머물면서 작가로서 커리어를 계속 쌓아가야 할지 확신이 서지 않았지만 학교에서 센트럴세인트마틴(Central Saint Martins College of Art and Design) 입학을 권유했습니다. 1970년대 당시 세인트마틴은 세계 최고의 조각 미술부를 가지고 있는 학교 중 하나였죠.

재미있는 에피소드네요. 이스라엘 학교에서 알아보지 못한 작가님의 재능을 영국의 학교 선생님은 발견하시고 가능성을 보셨나 봅니다.

개인적인 경험과
런던 미술 경향의 변화

그 당시 세인트마틴 학교의 조소과에는 학생 12명에 교수 6명이 있었습니다. 학생 두 명당 한 명의 교수인 셈이죠. 학생들도 50퍼센트는 국제적인 배경을 가지고 있었고, 교수님들은 잘 알려진 조각가들이었습니다. 그만큼 세인트마틴의 명성은 대단했습니다. 다행히도 저는 인터뷰 결과 학교에 입학할 수 있게 되었고 새로운 공부를 시작하게 됐지요. 그때 처음으로 추상주의와 표현주의 작품을 시도하게 되었는데, 그때 교수였던 유명한 작가 앤터니 케이로(Anthony Caro)의 영향이 컸습니다. 대부분의 다른 학생들과 달리 특별한 미술적 배경이 없던 저로서는 다양한 작품 경향을 배우는 것도 좋은 기회라고 생각했습니다. 당시 앤터니 케이로를 중심으로 그를 따르는 추상주의 파와 그에 반대되는 구상주의 파로 나뉘었는데, 제 작품은 어떤 면에서 두 가지 성향을 다 포함하고 있었고, 두 교수 간에 논쟁이 항상 있었습니다. 그런 복합성 때문이었는지 졸업하는 해에 세인트마틴의 강사직을 제안 받게 되었어요. 1년 과정의 학교 졸업 후 5년 동안 학교에서 가르치는 일을 했고요.

재미있게도 이스라엘 학교를 마치지 못하고 런던으로 오게 된 것이 저에게는 또 하나의 새로운 출발점이 된 것이죠. 그 후 런던에서 계속 활동하면서 1988년에는 베니스비엔날레에 이스라엘을 대표하는 작가로 선정되어 참여했습니다. 그 당시만 해도 외국에 거주하는 작가가 그 나라를 대표하는 작가로 선정된다는 것이 논쟁거리가 되기도 했습니다. 그해 영국을 대표하는 작가는 토니 크레이그(Tony Cregg)였는데, 그 작가도 14년 동안 독일에 거주하며 활동하는 작가였습니다. 당시 논쟁이 있었지만 저나 토니 크레이그는 이스라엘, 영국을 대표하는 작가로 참여하게 되었고, 지금은 그런 일이 아주 흔하게 발생하고 있죠.

맞습니다. 최근에는 오히려 외국에서 활동하는 작가들이 자신의 나라를 대표하는 작가로 선정되는 경우가 더 많아지고 있다는 생각이 듭니다. 한편으론, 외국에서 활동을 시작하면서 더욱 자신이 생기고, 본인이 원래 자란 국가와 배경에 대해서 더 많은 관심을 갖기 시작하는 경우도 있는 것 같습니다. 다른 문화를 접하고 그 안에서 생활해가면서 고국과의 차이점을 느끼는 경우라고 할 수 있겠지요.

초창기 시절, 그러니까 1970년대 후반에는 상업 갤러리에서의 전시에는 전혀 관심이 없었습니다. 공공 기관이나 미술관에서의 전시에만 관심을 가지고 있었죠. 1970년대 아트신을 상상해보세요. 그때 주 경향은 개념미술, 퍼포먼스, 비디오아트 등이었잖아요. 제 작품은 조각 작품 또는 조각 설치 작품이었

자독 벤 – 데이비드
Zadok Ben – David

지만 그런 경향에서 벗어나기는 쉽지 않았죠. 예를 들어 그 당시 활동하는 작가들은 작품이 상업 갤러리에 걸려 있다는 것 자체를 부끄럽게 생각했을 때였습니다. 그때 영국은 유일하게 성공한 작가일수록 더 가난한 삶을 살아가는 나라였거든요. 미국만 하더라도 이미 성공가도를 달리고 있다는 의미 자체는 경제적으로도 성공했다는 의미를 내포하고 있었는데, 영국은 달랐습니다. 하지만 몇 년 후 1980년대에 변화를 겪게 되지요. 미국을 기반으로 하는 작가들이 성공을 거두면서 영국도 변화하게 된 거예요. 1980년대는 1970년대와 반대로 상업적으로 작품을 판매하지 못하면 창피하게 느껴야 했으니까요. 저도 상업 갤러리에서의 개인전을 1980년대 들어서서 처음으로 갖게 되었는데, 벨기에에 있는 갤러리로 상당히 상업적인 곳이었습니다. 전시 후에는 취리히에서 열리는 아트페어에 처음으로 제 작품을 소개하게 되었습니다. 현재 스위스에서 열리는 바젤아트페어(Art Basel)를 대신할 만한 그 당시의 유일한 아트페어였습니다. 아트페어를 계기로 제가 같이 일하고 싶던 암스테르담의 갤러리와 연결이 되어서 그들이 런던의 스튜디오도 방문하고 작품도 구매해갔지요. 이후 그들과 전시를 같이하게 되면서 제 작품이 많이 알려지는 계기가 되었습니다. 그 뒤로는 런던, 뉴욕, 시드니 등 국제적으로 활동할 수 있는 발판이 마련되었습니다.

조각 작품이다 보니 해외 전시에 있어서 운송이나 여러 가지 신경 써야 할 부분이 많을 거란 생각이 듭니다. 어떻게 준비하시는지요? 그리고 작품을 하면서 어디서 영감(아이디어)을 얻으시나요?

뉴욕이나 호주에서 전시가 있을 때는 직접 가서 4개월 정도 거주하며 작업을 하기도 합니다. 그러면서 또 새로운 아이디어를 얻기도 하죠. 저는 제 주변을 감싸고 있는 환경에서 최초의 영감을 얻는 경우가 많습니다. 특히 1970년대엔 저도 추상작품을 했는데, 그 작업들은 주변 환경에서 많은 영향을 받았던 것들입니다. 그로부터 발전을 해나간 것이죠. 그리고 저 자신에 대한 정체성에서도 영향을 받고 있다는 생각이 듭니다. 런던에서 살면서 어느 순간 제가 이스라엘 사람이란 걸 깨닫게 되었어요. 사용하는 언어도 다르고, 좋아하는 음식, 날씨, 행동 방식, 문화 등 모든 것들이 다른 것을 알게 된 거지요. 다른 문화를 경험함으로써 깨달은 저의 본연의 문화가 제 작업에 큰 영향을 주었다고 생각합니다. 아마도 외국에 거주하는 많은 작가들이 그런 것들로부터 작품의 영감을 많이 받으리라 생각됩니다.

한국의 미술 활동이나 아트신에 대해서 들어본 적이 있으신가요? 올해 부산 비엔날레에 초대되신 걸로 알고 있습니다. 이번 비엔날레에는 어떻게 초대받게 되었나요?

네, 초대받았습니다. 올해 부산비엔날레 주제는 '진화'입니다. 중국의 광동미술관에서 전시가 있었을 때 제 작품을 본 미술 관계자가 부산비엔날레 큐레이터에게 추천을 하게 되어 초대되었습니다. 특히 1990년대 작품의 주요 주제들이 '진화'와 '인간' 그리고 '자연'과 아주 밀접했기에 이번 비엔날레 주제와 적합하다고 판단한 것 같습니다.

사실 한국하고의 처음 인연은 오래 전 이화여대 미술센터에서 있었던 전시를 통해서인데요. 그 전시를 통해서 처음으로 한국을 방문할 기회를 가졌습니다. 그때 아주 깊은 인상을 받았죠. 솔직히 말씀드리자면, 여자 대학이라는 것이 매우 충격적이고 신선했습니다. 그 당시 미술학부 학생들과 함께 토론을 벌였던 기억이 나는데요. 학생들이었지만 작품들도 매우 우수했고, 그들이 작품을 통해 표현하고자 했던 것들이 매우 국제적인 감각을 가지고 있다는 느낌을 받았었습니다. 어떤 면에서는 전통적인 것에 대한 반항이기도 하며 다른 한편으로는 아주 보편적인 것을 동시에 가지고 있었던 것 같아요. 대부분의 작품들이 한국이라는 문화와 연결되어 있었지만, 또 한편으로는 보편적인 감정이라든지 하는 꼭 한국이라는 문화에만 해당되지 않는 것들을 말입니다.

영국의 작가 지원 제도에 대해서 어떻게 생각하시나요?

영국은 좋은 시스템을 갖추고 있습니다. 특히 아트카운슬은 정말 좋은 기관인 것 같아요. 특히 작가로서의 초기 시절, 젊은 작가들에게 많은 도움을 주고 있습니다. 작품을 구입해 좋은 컬렉션을 가지고 있기도 하죠. 전시를 기획해 투어 전시도 합니다. 정말 도움이 되는 제도입니다. 제 경우에도 1980년대 초반 작품을 구입해갔고, 전시 후원을 받기도 했죠. 또한 브리티시카운슬도 좋은 제도를 가지고 있습니다. 해외에서 전시할 수 있는 기회를 제공하고 있죠. 최근에는 그 예산이 현저하게 줄어들어서 그런 기회들이 줄어들 것이라는 소문이 있지만 아직까지는 좋은 시스템을 유지하고 있는 것 같아요. 작가 스튜디오도 그중 하나라고 할 수 있겠죠. 저도 초창기 시절 정부에서 지원하는 종류의 스튜디오에 입주해 작업을 했습니다. 그 건물은 원래 산업 공장의 일부였는데 폐쇄하게 되면서 빈 공간으로 남게 되었고, 그 지역 카운슬의 관리하에 들어가게 되면서 아티스트 스튜디오로 바뀌게 된 것입니다. 하지만 1980

자독 벤 – 데이비드
Zadok Ben – David

년대 마거릿 대처 수상의 집권 체제로 바뀌면서 많은 변화가 일어났습니다. 집권자가 바뀐다고 무슨 변화가 있겠느냐 하고 생각할 수도 있겠지만 실질적으로 정치적인 것과 매우 관계가 높다 할 수 있습니다. 예를 들어, 스튜디오 건물의 관리도 지역 카운슬에서 정부로 바뀌었고, 그러면서 스튜디오 건물이 교육 기관의 일환으로 변경되었습니다, 미술학교의 수도 많이 줄어들었고요. 특히 미술학교의 학비가 한꺼번에 아주 많이 오르게 됐지요.

미술계도 정치적인 주제와 매우 밀접한 관계를 가지고 있다는 생각이 듭니다. 올해에도 다음 달에 선거가 있고, 어떤 당이 집권하느냐에 따라서 미술 정책에 많은 변화가 있을 거라 예상하고 있습니다. 작가님께서도 1970년대와 1980년대를 거쳐 현재에 이르기까지 영국 미술의 변화를 직접 경험하셨는데요. 지금까지 예술 활동을 통해 작가님이 생각하는 영국 현대미술의 아트신에 대한 대표 키워드가 있다면 세 가지로 요약해 설명해주실 수 있을까요?

한마디로 얘기하기는 정말 어렵네요. 제가 생각하기에 영국의 미술은 항상 주류와 비주류가 연결되어 있습니다. 주류, 비주류라고 구분하기에도 어려운 다른 성향이 존재한다는 것입니다. 예를 들어 보수적인 회화가 주류를 이루었다면 항상 거기에 반대하는 비주류로서의 주류가 동시에 존재한다는 것이죠. 항상 움직이는 것 같아요. 하나의 극한에서 다른 곳으로 말입니다. 어떤 미술품이 매우 안정적고 전통적인 특징을 가지고 있다면 바로 거기에 반대하는 움직임이 나타나죠. 이러한 움직임이 영국 미술에 있어서 다양한 방향성을 가지게 하는 것 같습니다. 보수적인 특징이 강하게 보인다면, 다른 쪽에서는 거기에 반대하는 움직임이 즉각적으로 보인다는 거죠. 이것이 제가 생각하는 영국 아트신의 특징이자 매력입니다.

최근에 이스라엘의 텔아비브미술관에서 열린 개인전 소식을 들었는데요. 어떤 작품을 전시하셨는지요? 그리고 올해 계획은 어떻게 되는지도 궁금합니다.

네, 이스라엘의 텔아비브미술관에서 개인전이 있었습니다. 그 전시에서 두 가지 다른 종류의 설치 작업을 선보였는데요. 하나는 자연과 사람을 소재로 한 커다란 규모의 강철 조각 작품이고, 다른 하나는 꽃 설치 작업이었습니다. 이 작품은 2만 송이 꽃을 바닥에 설치한 것이죠. 한쪽은 모두 검정 색으로 칠해져 있는데 불이 난 숲 속의 이후 모습과 흡사하게 연출했습니다. 그리고 다른 쪽은 다양한 컬러로 칠해 생동감이 넘치는 모습이 표현되고 있지요. 놀랍

게도 이번 전시는 텔아비브미술관 역사상 가장 많은 관객이 입장한 전시로 기록됐다고 합니다. 저로서도 너무 영광이고 기쁘게 생각하고 있습니다. 전시 기간 중 카탈로그를 두 번이나 더 인쇄할 정도로 많은 관람객들이 도록을 구입해갔고, 전시를 보기 위해 최장 4시간까지 기다리는 경우가 있었다는 얘기를 들었습니다.

아마도 제 작품이 어린아이, 어른 모두에게 친숙한 소재일뿐더러 전시장을 돌면서 꽃 설치가 검정에서 컬러로 바뀔 때의 놀라움에 매료되는 게 아닐까 하고 생각해봅니다. 전시장에 관람객이 많았던 또 다른 이유는 입에서 입으로 전시에 관한 내용이 전해져 더 많은 사람들이 방문하게 된 것이라고 하더군요. 꼭 미술에 관심이 있었던 사람이 아닌, 심지어 미술관을 처음 방문하는 관람객들도 많았다고 합니다.

지난 주 전시를 마쳤는데요. (2010년 현재) 2만 개의 꽃 설치 작품 중 만 개는 이탈리아 토리노에서 열리는 전시에 설치될 예정이고, 나머지 만 개는 상하이에서의 개인전에 설치될 예정입니다. 이 두 전시 후, 부산비엔날레에 2만 개 모두 설치할 수 있었으면 좋겠습니다.

268

자독 벤 - 데이비드
Zadok Ben - David

1

1-1

1 〈검은 들판(Blackfield)〉, 채색된 스테인리스스틸, 가변 크기, 2009

1-1 〈검은 들판-부분(detail)〉, 채색된 스테인리스스틸, 가변 크기, 2009

2

2-1

3

4

작품의 경험과 관계

피아 보르그
Pia Borg

피아 보르그는 오스트레일리아 출신의 싱글 채널 비디오 작업을 하는 작가다. 필름 작업은 여러 가지 시설이나 다른 전문 분야의 사람들과의 협업을 바탕으로 이루어지므로, 런던이라는 대도시는 역동적인 작업 환경과 그물망 같은 인간관계를 제공하는 중요한 곳이라고 말한다.

피아 보르그
Pia Borg

유은복 먼저 작가님에 대한 소개와 어떤 예술 활동을 하고 있는지부터 말씀 부탁드릴게요. 현재 작가님의 작품이 이 갤러리에 전시되어 있나요?

피아 보르그 네. 현재 필름 작업이 저의 주된 작업입니다. 스톱머신(stop machine), 라이브액션(live action)을 사용하고 주로 16밀리미터 필름으로 작업하는데, 종종 설치 작업이 되기도 합니다.

지금 전시되고 있는 작업을 설치 작업이라고 할 수 있을까요?

네. 두 대의 필름 루프(film loop)를 설치해 돌리는 작업입니다. 필름 루프는 이 작업의 일부로서 중요해요. 물리적으로, 실제적으로 필름과 맞대어 있고 이미지를 생산하는 기계로서 존재하죠.

작가님을 비롯해 싱글 채널 비디오를 주 작업으로 하는 작가들의 약력을 정리하다 보면 보통 컨템퍼러리 아티스트와는 조금 다른 것을 느끼게 됩니다. 그래서 중요도에 있어서 약간의 혼란이 따르기도 하고, 또 전체적으로 어떻게 그 작가의 경력과 작품의 방향에 영향을 미치는지 생각해보게 하더군요. 예를 들어 전시도 하지만 필름 페스티벌이나 극장 상영 등을 주도하는 필름의 디렉터로서의 필모그래피(Filmography)와 현대미술의 경력이 중합되어 있다고 할까요.

저뿐만 아니라 필름 작업을 하는 작가들의 경우엔 일반적으로 두 가지 활동을

병행하는 것 같아요. 필름 작업을 갤러리에서 전시하는 것은 현대적인 개념인데요. 1950년대나 1960년대에도 혹은 그 이전에도 지금처럼 실험적 필름을 만드는 작가들이 있었지만 전시장에서 보여주기 위해 작업을 만들고 있지 않았기 때문에 스스로를 아티스트라 부를 생각을 하지 않았을 거예요.

맞습니다. 특히 좀 더 윗세대들의 필름 작업 작가들을 보면 더욱더 분명한 것 같습니다. 그들의 경력에서 필름 작업이 갤러리 안에서 전시되기 시작한 것은 아주 최근의 일이었다는 것을 알 수 있었어요. 작가님의 경우에는 보이는 방식에서 어떤 것을 선호하는 편입니까?

글쎄요. 저는 두 가지를 분리해서 생각해보지는 않았습니다. 보이는 방식 자체보다도 사람들이 작품을 어떻게 받아들일 것인가가 좀 더 중요한 것 같아요. 보이는 방식이 달라진다고 해서 작품의 성격이나 어떻게 보이는가를 크게 좌우하리라고는 생각하지 않았습니다.

사실 저는 보이는 방식에 따라 관객이 받아들이는 것이 달라질 수도 있다고 생각했어요. 예를 들어 한 편의 필름을 본다고 마음을 먹고 보게 되면, 정말 필름의 내용에만 집중하게 되는 데 반해, 갤러리에서 볼 때는 좀 더 물질적인 면을 보게 된다고 할까요. 지금 설치되어 있는 필름 루프 작업만 해도 그렇습니다. 전시 첫 날 사실 많은 사람들이 영상뿐만 아니라 필름 루프 자체도 볼거리였다고 생각할 것 같던데요.

그 말이 맞을지도 모르겠네요. 그래서 현대적인 필름 작업을 하는 작가에게 두 가지가 모두 중요할 것 같습니다. 필름 자체의 내용을 위해서는 극장 상영 행사가 중요해지고, 또한 필름이라는 장르에서 그 본질적인 면에 대한 탐구를 위해서는 갤러리 안에서의 상영도 작가에게는 중요한 작업 같습니다.

작가님의 작업에 대해 좀 더 설명해주세요.

우선, 저의 작업에서 중요한 요소는 '시간'이에요. 제 작업을 이해하는 데 있어 각 작업 속의 '시간'이라는 요소를 작업이 상영되는 동안 인식하는 것이 중요한 점인데, 이를 통해 시간이 어떠한 물리적 구조가 되는 것입니다. 그 점을 저의 작업 안에서 발전시키고 계속 지속시켜가려고 합니다.

그동안 작업을 하면서 어떤 기금의 해택을 받은 적이 있으십니까?

오스트레일리아필름카운슬(Australian Film Council)에 기금을 신청한 적이 있어요.

오스트레일리아에서 작가가 필름 제작을 위해 기금을 신청하는 것은 일반적인 일인가요?

네. 비영리 필름인 경우엔 일반적이죠. 영국에도 그 비슷한 시스템이 있어요. 예를 들어 UK필름카운슬 같은 기관 시스템이 있지요. 단편 필름 제작을 위해 기금을 신청한 적이 있어요.

그 외에 다른 기금을 받아본 적도 있으신가요?

아시다시피 영국에서 국제 학생 신분으로 살아가려면 돈이 많이 듭니다. 그래서 그 장학금을 (오스트레일리아) 정부에 신청한 적도 있었고, 장학금 수혜를 받기도 했어요.

정말 다행이네요. 필름 작업을 한다는 것은 꽤 비용이 드는 일이죠. 더구나 곧바로 판매로 이어지는 경우도 적은 듯하고요. 이런 면에서 작가로 사는 것은 쉬운 일은 아닌 것 같습니다. 필름 작업을 계속해나가기 위해서는 정신적으로 더욱 강한 마음을 가져야 할 것 같군요.

정말 그래요. 또 필름 작업은 많은 노동력이 요구되기도 하죠. 저는 현재 대학에서 학생들을 가르치는 일을 하면서 재정적으로 균형을 잡으며 작업을 계속할 수 있도록 노력하고 있어요. 또한 가르치는 일도 즐기고 있고요. 어떤 면에서 가르치는 일은 작가로서 객관적인 눈을 갖게 하는 것 같습니다.

예술 활동(작품, 기획, 비평 등)을 하면서 어디서 영감(아이디어)을 얻으시나요?

저는 20세기 초기 영화들, 즉 영화 발전 초창기의 영상들에서 많은 영감을 얻습니다. 특히 제가 중요하게 생각하는 '시간'에 대한 단상들, 말하자면 시간이 경험 되는 것과 표현되는 것의 그 간극에 매료되곤 합니다. 제 생각에 초기

영화들은 불안정하고 부자연스러운 움직임을 만들어내 그 순간이라는 상태를 더욱 두드러지게 보여줬던 것 같아요.

작가님이 초기 영화 이야기를 하셨기에 생각나는 것인데, 영국에는 좋은 필름 아카이브 시스템이 있더군요. 그중 럭스(LUX) 같은 아카이브는 정말 잘되어 있더라고요. 20세기 초기 작품들도 원한다면 볼 수 있기도 하고요. 그곳이 원래는 이 갤러리에서 멀지 않은 곳에 있었던 것을 아시나요? 지금은 재정적인 문제로 베스널그린(Bethnal Green) 너머로 이사를 가버렸지만요. 예전에는 그곳에 직접 가서 필름을 볼 수도 있었다 하더군요. 중요한 기관인데 지금은 아트카운슬 지원을 비롯해 지원 기금을 잃고 베스널그린 쪽에 사무실만 유지하고 있어 안타까운 일이라고 생각합니다.

아, 그랬나요? 이쪽 근처에 상영 시설이 있었던 때는 저도 잘 몰라요. 그렇지만 영국에서 활동하면서 그 덕을 보지 않은 작가들은 드물 정도로 필름 작업을 하는 작가들뿐만 아니라 실험적 필름 산업 전체를 위해서도 정말 중요한 기관이지요.

작가로서 런던에서 활동하는 것이 어떤가요? 런던 생활에 만족하십니까?

만족하고 있어요. 전문가들에 둘러싸여 작업한다는 것은 정말 멋진 일이고, 오스트레일리아보다 훨씬 인구가 집중된 도시에서 산다는 점도 좋은 점입니다. 제게는 그러한 삶의 리듬이 필요한 것 같아요.

최근에 본 전시 혹은 작품 중에 가장 기억에 남는 것은 무엇인가요?

《뮤지엄 오브 에브리싱》 전시 보셨나요? 그 전시는, 말하자면 가짜 사람들이랄까, 넓은 의미의 아웃사이더 아티스트 같은 사람들의 전시 같은 것이었어요. 모두들 각기 다른 배경을 가지고 있고 그 범위가 굉장히 다양했죠. 게다가 거기에는 이 사람들의 일종의 굉장한 집착 같은 것이 응집되어 있었는데, 그렇다고 이들은 딱히 그들의 작품으로 사람들의 시선을 끌거나 하는 목적을 갖고 있지 않고 모두 (갤러리와 상관없이) 독립적으로 일하고 있었습니다. 하지만 정말 끝내주는 일러스트레이션이나 조각들이 있었고, 그리고 그들이 작품을 전시해놓은 방식도 특이했어요. 마치 도서관 옆에 있는 오래된 조그만 미술관 안에 너무 많은 작품들을 억지로 꽉 채워 넣은 것처럼 전시해놓았지요.

멋지군요! 신기하게도 또 다른 인터뷰 참여자가 이 전시를 인상 깊은 전시로 꼽았습니다. 런던처럼 볼거리가 많은 곳에서 두 사람이나 같은 전시를 꼽기는 쉽지 않을 것 같은데 정말 재미있는 전시였나 봅니다.

그래요? 그 말을 들으니 기분이 좋군요. 정말 괜찮은 전시였습니다.

작품을 통해 본인이 생각하는 '소통한다'의 의미는 무엇인가요?

사람들이 제 작품으로부터 가지는 경험과 그 관계에 대해 줄곧 생각해보고 있었어요. 우리가 이야기하고 있던 작품과 그 경험에 대한 이야기와 관련해, 어떤 공간 안에서 사람들은 (작품 앞에서) 그저 스쳐지나가 자기 갈 길을 갈 수 있죠. 그 점이 제가 필름 루프 상영처럼 계속적으로 반복되는 기계적인 동작 방식에 좀 더 관심을 갖게 된 이유입니다. 필름 루프 안에 두 화면이 연속되는 작품 같은 경우, 특히 시간이 경과함에 따라 그 두 이미지들은 어떤 관계를 갖는 것처럼 보이게 되죠. 이것은 정말로 실제 시간이 관계를 만들어내는 거예요. 그래서 관객이 실제로 그 앞에 서 있는 동안 사람들은 또 다른 관계를 작품과 형성하게 되는 거고요. 그러나 관객은 그 작품과 관계를 맺을 수도, 또 아무렇지 않게 그 앞을 스쳐 지나칠 수도 있기도 하고요.

작품의 경험과 관계

THE AUTOMATON

〈오토마톤*(The Automaton)〉, 비디오, 8분 10초, 2008

* The Automaton: 자동적으로 정보를 처리하여 동작하는 기계, 로봇 같은 사람을 의미함.

전통적인

재료와 작업

안드레아 블랭크
Andreas Blank

안드레아 블랭크는 돌을 주재료로 사용하는 조각가
다. 작업은 전 세계에 고유하게 존재하는 돌을 찾아
나서는 여행이 반, 작업실에서 돌을 깎는 작업이 반으
로, 여행을 하는 과정이 작업의 내용으로서 남는다.
그 외에 탭댄스를 하는 댄서의 움직임을 철판 위에 기
록한다든가, 사냥총의 흔적을 재현하는 작업들 속에
서도 작업하는 과정의 퍼포먼스가 완성된 작품과 마
찬가지로 중요한 콘텐츠로서 기능한다.

안드레아 블랭크
Andreas Blank

유은복 돌은 어디나 있는 것 같지만 다른 재료보다 사실 구하기도 어렵고, 운반이나 비용 등 여러 가지 문제가 있다는 것을 작가님과의 이야기를 통해 알게 되었습니다. 어떻게 돌이란 재료를 가지고 작업을 시작하게 되었나요?

안드레아 블랭크 학창 시절에 저도 학교의 다른 학생들과 마찬가지로 플라스틱이나 나무, 드로잉 등 여러 가지 재료와 매체로 작업을 해봤습니다. 일 년이 지나서야 '돌'이라는 매체를 발견했고, 그때부터 돌을 다루는 법을 익히기 시작했지요. 또한 그 시기에 미술사를 공부하기도 했어요. 채광 장소와 관련해 돌을 연구하는 일은 흥미로웠습니다. 저는 특정한 색이 있는 돌을 찾아 여러 나라를 돌아다녔습니다. 그렇게 하지 않으면 그러한 특정한 색의 돌을 찾기가 힘들었기 때문이죠. 어떠한 특정 색을 지닌 돌을 찾았을 때 사실 그 색은 이 세상 어느 한 나라의 한 장소를 제외하고는 어느 곳에서도 찾을 수 없다는 것을 알게 됐지요.

독일에서 살고 작업하다가 런던으로 오신 걸로 알고 있습니다. 독일 어디에서 생활하셨나요?

독일 남부에 있었습니다. 카를스루에(karlsruhe) 근방 지역에 있었는데, 3개의 유럽 국가가 가까이에 인접하고 있는 곳입니다.

그곳에서의 경험은 어떠셨나요? 바젤에 갔을 때 일인데요. 걸을 때마다 제 핸드폰 서비스가 프랑스, 독일, 스위스로 계속 바뀌는 걸 보고 이상하기도 하고,

신기하기도 했습니다. 이러한 장소는 다양한 연결과 수용들이 자연스럽게 이루어질 수 있는 도시인 것 같아요.

카를스루에에서 공부한 것은 매우 좋은 경험이었습니다. 그곳은 즉각적으로 여러 다른 나라의 문화를 경험할 수 있게 했고, 덕분에 스위스에서 전시도 꽤 하게 됐습니다. 그 당시 제 주변에서는 프랑스, 스위스, 독일 등의 미술관들과 함께하는 프로젝트 협력 전시가 많이 열리고 있었죠. 독일의 한 작은 도시에서 이러한 많은 문화들에 연결되고 참여도 할 수 있다는 사실이 놀라웠어요. 작가 생활의 초기부터 그런 국제적인 경험에 뛰어들게 된 것은 매우 운이 좋은 일이었습니다.

말씀하셨듯이 돌로 하는 작업은 비용과 운반 등 여러 가지 면에서 쉽지 않은데요. 전통적인 재료임에도 다루기가 쉽지 않아 많은 현대 조각가들이 선호하지 않는 재료가 되어버린 것 같습니다.

(돌로 작업을 하는 데 있어서, 과거와 현재에는) 큰 차이가 있습니다. 지금 제가 하는 작업은 창조적인 작업이지만, 과거에 이런 작업들은 기념 석상 등 어떤 단체의 관심사였던 것들입니다. 그래서 비슷한 관심을 가진 사람들이 모였을 때 이런 석상을 세우자고 의견을 모으고, 함께 그러한 것들을 얻기 위해 돈을 모아 주문을 하기도 했습니다. 그런데 지금은 그러한 일들을 모두 저 혼자서 해야 합니다. 스스로 그런 단체들을 찾아 나서기도 하죠. 사실 그런 부분들은 아티스트로서 제가 좋아하는 부분이기도 합니다. 그런 컬렉터들 없이는, 제가 하는 작업들은 불가능합니다. 그래서 저는 스스로 밖으로 나가서 제 작업에 관심이 있고 제 작업을 위해 돈을 투자할 사람들을 찾아냅니다.

작가님이 즐길 수 있는 일이라면 작업실에서만 작업하기보다는 돌을 찾으러 돌아다니는 일도 흥미로울 것 같습니다. 보통 일 년의 반은 돌을 찾기 위한 여행을 하고 반은 작업실에서 작업을 하면서 보내는 걸로 알고 있는데요.

저 같은 경우는 운이 좋은 것 같습니다. 영국 사람들은, 저처럼 온 세상을 돌아다니면서 작업을 하며 스스로의 작은 세상을 만드는 어떤 사람이 있다는 사실을 좋아하는 것 같아요. 지금 런던에서도 마찬가지예요. 예전에 제가 작업하던 방식대로 (여행을 해나가면서) 계속 작업할 수 있게 된 것도 역시 운이 좋았지요. 몇 가지 상을 타게 됐는데, 그 덕분에 미술학교를 졸업한 후에도 일이 잘

안드레아 블랭크
Andreas Blank

풀리게 됐습니다. 제 작업은 (돌을 찾아 나서는 것까지 포함해) 저라는 개인적인 인간의 총체적인 표현으로 보시면 됩니다.

그런데 돌을 직접 찾아다녀야 하는 이유가 있나요? 요즘 같은 시대에 전화라든가 에이전트 등을 통해서 주문을 할 수도 있잖아요. 어차피 직접 가더라도 돌을 직접 들고 올 수는 없지 않나요?

그건 여전히 '돌'이라는 특성 때문인 것 같습니다. 돌이 전통적인 재료이듯 돌을 파는 사람들도 아직 마찬가지예요. 물론 전화로 주문할 수도 있기는 합니다. 하지만 돌이라는 것은 같은 돌이라도 조각마다 각각 다르고 개개의 특성이 있습니다. 돌을 파는 사람들은 직접 사람이 오지 않으면, 그중 아무것이나 보내 버립니다. 그런데 제가 직접 가면 부분 부분을 직접 보고 가장 알맞은, 혹은 가장 품질이 좋은 돌을 고를 수 있죠. 그리고 돌을 파는 사람들도 직접 구입하는 사람을 봐야 훨씬 더 신경을 써주고 이런저런 이야기를 많이 해줍니다. 전화로 주문을 해본 적이 있지만, 그 뒤부터 왜 돌을 구하는 사람들이 직접 다니는지를 이해하게 됐습니다. 그리고 물론 어떤 돌은 전화로 주문하는 것이 불가능한 곳도 있습니다. 아프리카의 어떤 마을에서만 나는 돌의 경우는, 직접 찾아가 운송을 부탁하는 일까지 직접 해야 합니다.

그렇게 여행을 많이 하게 되면 이런저런 경험도 많이 하게 될 것 같네요. 그런 의미에서 작가님의 작업이 총체적이라는 데 공감이 됩니다. 여행 중에 있었던 색다른 경험 중 하나만 얘기해주실 수 있나요?

많은 경험을 했었지요. 그중에 한 가지를 말한다면, 이탈리아의 어떤 시골 마을에 돌을 구하러 갔을 때의 일이에요. 그곳에 도착했을 때는 이미 어두워져 있었는데, 너무 작은 시골 마을이라 숙박을 미리 마련한다거나 할 수도 없던 곳이었습니다. 그런데 그곳 작은 마을에 어울리지 않게 커다란 수도원 건물이 있었어요. 천 년 이상 된 그 수도원 건물에는 한때 몇 천 명의 수도사들이 기거하면서 수도를 했던 곳이라고 하더군요. 지금은 그곳을 지키는 몇 명의 수도사를 제외하고는 텅 비어 있었죠. 심지어 그들도 그 수도원 안에서 밤을 보내지는 않는다고 하더군요. 할 수 없이 두려움에 벌벌 떨며 혼자서 그 큰 수도원의 방 중 하나를 잡아 밤을 지새우게 되었어요. 수백 개의 오래된 침대가 있는 곳에서 빗물이 떨어지는 소리를 들으며 잠을 자게 된 것이죠. 처음에는 정말 무서웠는데, 그렇게 누워 있자니 기분이 묘해지면서 오히려 정신이 맑아지는

느낌이 들었습니다. 그날 밤이 잊지 못할 추억이 되었죠.

그런 여행은 일부러 해보려고 해도 어려울 것 같습니다. 정말 특별한 경험이었겠네요. 자, 그럼 다음 질문입니다. 작가님께서 영국 현대미술의 아트신에 대해 생각하고 계신 키워드가 있다면 말씀해줄 수 있으신가요?

첫 번째 키워드는 영국 미술이 매우 개방되어 있다는 것입니다. 독일과 비교해도 영국 미술은 굉장히 개방되어 있습니다. 현재 독일에도 작업실이 있기는 하지만 제가 런던에 기반을 두고 작업하는 이유가 그 점 때문입니다. 독일은 실험적인 현대미술 작품들을 좋아하고, 이는 좋은 현상입니다. 그렇지만 누군가의 작업이 첨단의 실험적인 작품이 아니면 또한 외면당하기도 쉽습니다. 하지만 런던에서는 작가들이 무엇이든 자신이 원하는 대로 작업할 수 있는 자유가 있는 것 같습니다. 물론 재미있고 좋은 작업이어야 하지만 전통적인 생각에서 출발하여 다양한 방향으로 무한히 발전시켜나갈 수 있는 자유가 있지요.

좋은 지적이네요. 저도 그렇게 생각합니다. 영국 미술계는 그중 어떤 장면을 예로 들더라도 그 외에 전혀 다른 것도 존재한다는 것을 쉽게 발견하게 되는 것 같아요. 그래서 영국 미술은 '이것이다'라고 얘기하기가 더욱 어려운 것 같습니다. 아트페어도 성격이 다양하고, 갤러리들도, 작가도, 미술관도, 학교도 각기 독특한 자기 방향을 가지고 있는 듯해요. 어떤 독일 친구와 음악에 대해서 이야기를 한 적이 있었어요. 베를린의 음악에 대해 얘기하면서 사람들이 요즘 무엇을 듣는지, 클럽에서 틀어주는 음악이 무엇인지에 대해 대화를 나눴죠. 그런데 영국은 음악도, 클럽도 정말 다양합니다. 런던에서는 1980년대나 1990년대 음악을 틀어주는 곳과 지금 막 나온 음반들을 들으며 춤을 추는 곳들을 한 구역에서 찾아내는 것이 어렵지 않아요. 그런데 독일은 거의 모든 클럽의 디제이들이 최신 음악만을 추구한다고 하더군요. 저도 한국에서 그러한 경향들을 경험했어요. 특히 음악과 패션 등에서 최신 유행들이 무섭게 휩쓸고 지나가죠. 런던은 그런 것이 있어도 두드러지지 않는 이유가, 각자 취향이 있고 또 오래된 것을 좋아하는 취향이 전혀 부끄러운 일이 아닌 하나의 개성으로 여겨지기 때문인 것 같습니다. 그럼 그 외에 다른 키워드가 있으신가요?

두 번째 키워드는 '헝그리'입니다. 런던처럼 사람들이 예술 작품에 대한 욕구를 가지고 있는 것을 본 적이 없어요. 대중들이 작품을 구입하고, 그 작품과 함

께 살아가고 있으니까요. 제 생각에 독일 사람들은 이렇게까지 작품에 대해 생각하지는 않는 것 같습니다. 독일에서도 많은 컬렉터들이 있지만 그들이 사는 작품들 대부분은 '크레이트(운송용 상자)'를 풀지도 못한 채 바로 수장고로 직행되는 경우가 많습니다. 하지만 이와 달리 런던 사람들은 작품을 위해 집을 사고, 그 집에 작품들을 놓고 같이 살아가기도 합니다. 작가들을 초대하기도 하고, 그들과 작품을 어디에 배치할까 같이 고민하기도 하지요. 제 작품이 누군가의 삶의 일부가 되는 것은 상상만으로도 행복한 일입니다. 아마 런던과 같은 곳이 또 있을지도 모르지요. 하지만 지금까지는 런던에서만 이런 다양한 좋은 경험들을 하고 있습니다.

컬렉터들이 작가에 대해서 관심이 많지요? 그건 어디나 마찬가지일지도 모르지만, 집에 초대하고 자기 컬렉션을 보여주고 하는 것을 좋아하는 것 같습니다. 또 다른 느낀 점이 있다면요?

사람들이 작품을 많이 산다는 것입니다. 일반 대중들조차도 작품을 보기만 하는 것이 아니고 살 수 있다는 인식을 가지고 있습니다. 사람들 사이에 작품을 구입하는 데 별 다른 구분이 없는 것 같습니다.

저도 많은 사람들이 각자 자신이 원하는 다양한 작품들을 구매한다고 느꼈습니다. 아트페어도 저마다 다른 성격을 가지고 있는 것 같고요. 어떤 아트페어는 오히려 일반인들을 대상으로 하여 대중들이 쉽게 자신의 거실에 놓아둘 작품들을 구입하러 오게 하는 반면, 또 다른 아트페어는 컬렉터들을 대상으로 진행되는 것도 있지요. 물론 컬렉터에게 판매된 작품들은 대부분 작품 수장고에 들어가는 편이긴 하지만요. 또 저희 갤러리에 오신 컬렉터 한 분은 간호사였는데, 큰 월급을 받거나 재산을 물려받은 것도 아니지만 월급을 열심히 모아 젊은 작가들의 좋은 작품을 꾸준히 구입하고 있더군요. 그분의 열정이 얼마나 대단한지 한 작품을 사기 위해 수많은 갤러리들과 아트페어의 작품들을 보고 또 보고 결정을 짓지요. 그래서 갤러리들이 모두 그분을 알아볼 정도였어요. 구입한 작품을 한 번도 팔아본 적이 없다고 하더군요. 정말 좋아서, 자신의 삶에서 없으면 안 될 작품들을 만나고 싶기 때문에 구입하는 것이라고 말하더군요.

저도 그런 컬렉터를 만난 적이 있습니다. 그런 분들은 영국 미술계의 중요한 한 부분을 형성하는 분들이어서 존경하는 마음이 절로 듭니다. 그래서 영국

미술의 성격은 한두 마디로 정의하기 '어렵다'는 것입니다. 예를 들어 사람들은 아시아 미술이라고 하면 이런저런 이미지를 상상합니다. 흔히 다른 문화에서 왔다고 하면 다양한 상상들을 하는데, 일단 런던에는 정말로 다양한 작가와 작품들이 있고, 전체적으로 '어떻다'라고 묘사하기가 어렵지요.

그 말이 제가 하고 싶었던 말이에요!

저 외에도 다른 작가들과 이야기해보면 역시 같은 생각을 한다는 걸 알게 될 거예요.

런던에서 작업하면서 많은 재미있는 에피소드들이 있었을 것 같은데요. 그중 한 가지만 말씀해주실 수 있나요?

사실 최근에 재미있는 경험을 했어요. 작년에 프랑스 사진가 소피 컬(Sophie Call)이 런던 화이트채플(Whitechapel)에서 개인전을 했습니다.

지난 10월 프리즈(Frieze) 아트페어 기간에 말이지요? 저도 가보고 싶었는데, 사실 놓치고 말았습니다. 지금은 전시가 끝났나요?

네, 바로 지난주인가 끝났을 거예요. 어쨌든 그 소피 컬이 그 즈음에 전시 때문에 런던에 오게 되었고, 우연히 제 작품을 보게 되었나 봅니다. 제 작품에서 좋은 인상을 받았는지 제게 작품을 바꾸자고 제안해왔어요.

정말요? 어떻게 만나게 되었나요?

그날 저는 다른 전시의 리뷰 때문에 바에서 친구들과 술을 마시고 있었는데요. 어떻게 알았는지는 모르겠지만 바에 찾아왔습니다. 당시 저는 그 작가를 모르고 있었기에 사실 좀 당황스러운 순간이었습니다. 소피 컬은 매니저와 함께 왔는데, 매니저를 시켜 말을 걸더군요. 소피 컬은 사실 영어를 잘하는데도 첫 만남에서는 저를 지켜보기만 하더군요.

소피 컬이란 이름을 한 번도 들어본 적이 없었나요? 가장 유명세를 치르는 프랑스 작가이기도 하면서, 현대 여자 사진가로는 빼놓기 힘든 작가인데요.

안드레아 블랭크
Andreas Blank

제가 사진에 대해서 좀 무지했었나 봅니다. 그녀가 돌아간 뒤에 제 뒤에 서 있던 친구들이 휘파람을 불면서 소피 컬이 유명한 작가라고 하더군요. 그때는 일단 연락처를 주고받은 후 다음에 상의해보자고 하고 헤어졌습니다. 그리고 이틀 뒤 화이트채플에서 열린 개인전 초대장을 받았고, 이메일로 전시장에 오라는 연락을 받았습니다. 전시장에서 만난 그녀는 제게 마음에 드는 작품을 골라보라고 하더군요, 저 역시 제 작품 리스트를 사진으로 가져가서 보여주었습니다. 그런데 소피 컬은 실제 작품을 보고 싶다며 저를 저녁식사에 초대했어요. 레스토랑으로 작품을 가져와달라고 요청한 것이었지요.

작가님의 작품들은 돌이기 때문에 크기가 작아도 엄청나게 무겁지 않나요? 저는 갤러리에서 신발 한 짝도 저 혼자 들지 못하겠던데요!

맞습니다. 더군다나 그녀는 여러 작품을 보고 싶으니 가능한 한 많이 가져와달라고까지 했어요. 그날은 소피 컬도 엄청나게 바쁜 하루였을 겁니다. 아침부터 저녁까지 한 시간의 틈도 없이 스케줄이 있었고, 저녁에는 로열아카데미에서 언론사 인터뷰가 끝나자마자 나를 만나야 했기 때문에 바로 그 앞 레스토랑에서 만나자고 하더군요. 그때도 30분 정도밖에 시간이 없었던 것 같아요.

그런 와중에도 직접 작품을 보겠다고 만나자고 한 것이 대단하네요. 그런데 작품을 어떻게 들고 가셨나요?

저도 어떻게 해야 할지 정말 고민이 됐어요. 이런 일을 한 번도 경험해본 적이 없어서, 이래도 되는 것인지 어쩐지 잘 가늠이 안 되더군요. 어쨌든 몇 작품을 포장해서 당황스럽지만 그 레스토랑으로 들고 갔습니다. 그런데 소피 컬은 작품을 보더니 생각보다 너무 크다며 놀라더군요.

실제 작품을 먼저 보았다고 하지 않았나요?

네, 그게 이유가 있더군요. 그녀가 본 전시의 작품들은 제가 실제 크기보다 크기를 좀 줄여서 만든 작품들이었어요. 사실 그런 시도는 드문 경우였죠. 제 작품은 항상 실제 작품 크기여야 하는 것이 중요한 요소 중의 하나니까요. 그런데 그녀가 본 것은 마침 크기를 줄인 작품이었던 거지요. 그 외에는 사진과 인터넷으로 보았다고 하더군요.

그래서 작고 가벼운 작품인 줄 알고 레스토랑으로 들고 오라고 했나 보군요.

그런데 사실 그녀는 그때 본 작품보다도 훨씬 더 작은 작품을 원했습니다. 이유를 물으니, 자기에게 컬렉션이 있는데 자신이 좋아하는 전 세계 동료 작가들의 미니어처 작품들을 모은 컬렉션이라고 했습니다. 결국 그녀는 자신이 처음 봤던, 제가 몇 년 전에 만들었던 골판지 박스형의 조각 작품을 작은 미니어처로 만들어줄 것을 요청했습니다.

저도 그 작품은 무엇인지 알 것 같아요. 동의하셨나요?

처음에는, 그건 어떤 의미에서 그녀만을 위한 작품으로 만드는 것이기 때문에 순간적으로 주저했습니다. 저로서도 너무 특별한 주문이었고, 그녀가 아무리 유명한 작가라고 해도 이렇게 해도 되는지 조금 생각할 시간이 필요했죠. 하지만 결국 그녀의 이유를 듣고 승낙했습니다. 저의 작품이 어디에 속하여 살아가게 될 것인지가 무엇보다 중요하다고 생각했기 때문입니다.

어떤 이유였지요?

제 작품이 그녀의 컬렉션의 일부가 될 것이고, 그 컬렉션은 전 세계 작가들이 마치 한집에 사는 것 같은 세상이라고 말했었지요. 제 작품이 어떤 컬렉터의 창고에 묻혀 다시는 세상을 보지 못할지도 모른다는 생각을 하면 슬프지만 적어도 이 조그만 작품은 그녀의 집에서 세계의 다른 작가들의 작품과 함께 살아가게 될 거라고 생각했습니다. 그녀는 지갑에서 사진들을 몇 장 꺼내어 미니어처 컬렉션들을 제게 보여줬습니다. 그녀 집의 방 하나가 그 컬렉션으로 채워져 있었지요. 거기에는 로버트 고버(Robert Gober)나, 사라 루카스(Sarah Lucas) 등의 작품들이 자리를 별로 차지하지 않으면서도 그 방 안에 조그맣게 들어가 있었습니다. 그리고 그 모든 작품들이 합쳐져서 마치 하나의 작품처럼 보였는데, 그것이 정말 마음에 들었습니다.

그러한 컬렉션 속에 하나로 작가님의 작품이 살게 된 것은 작품을 위해서는 행복한 일 같은데요!

안드레아 블랭크
Andreas Blank

1

2

1 〈스틸라이프 6(Still Life 6)〉, 석회암, 셀펜타이트, 설화석고, 37×34×15cm, 2009
2 〈리처드 롱을 위한 구두(Shoes for Richard Long)〉, 석회암, 대리석, 셀펜타이트,
 5×38×33cm, 2010

비영리 단체를
운영하는 어려움

잉그리드 스웬슨
Ingrid Swenson

잉그리드 스웬슨은 비상업 공간인 피어(PEER)의 디렉터이고 독립적인 큐레이터로서도 활발하게 활동하고 있다. 피어갤러리는 작가들에게 커미션을 주어 작업의 목표를 설정하고, 영화감독, 연주가, 작곡가, 시인, 철학자들과 함께 일하고 대화하는 프로젝트를 만들어왔다. 인터뷰를 통해 영국 공공 정책과 독립적인 비상업 공간으로서 기금을 지원받는 과정을 소개한다.

잉그리드 스웬슨
Ingrid Swenson

유은복 안녕하세요. 본인 소개와 지금 어떤 예술 활동을 하고 있는지 말씀 부탁드릴게요.

잉그리드 스웬슨 제 이름은 잉그리드 스웬슨이며, 피어(PEER)라고 부르는 비영리 미술 공간을 운영하고 있습니다. 피어는 두세 번의 변화 과정을 거쳐 지금의 피어가 됐으며, 저는 10년째 디렉터로 일하고 있습니다.

피어는 어떤 성격을 가진 공간인가요?

독립 비영리 기관입니다. 상업적 운영을 하지 않고 작가를 전속제로 운영하지도 않습니다. 비영리 단체로 등록되어 있어서 국영 기금이나 재단, 아트카운슬에 지원을 신청할 수 있습니다. 작은 공공 갤러리인 치즌해일(Chisenhale), 쇼룸(Showroom), 멧츠갤러리(Matts gallery)나 큰 공공 갤러리들인 서펜타인(Serpentine), 화이트차펠(Whitechapel)과 마찬가지로 피어갤러리도 기본적인 필수 지출은 아트카운슬에서 지원해주고 있습니다. 하지만 여전히 저희는 자선기금 같은 것들을 찾아 지출을 마련해야 하고 작가들의 에디션 작품들을 판매해 수입을 만들기도 합니다.

피어의 주요 재정은 어디에서 얻나요? 물론 공공 기관이므로 기금이나 펀드의 지원이 있겠지만 요즘엔 이런 지원이, 특히나 기금을 받는 것이 어려운 실정이지 않습니까?

정말 어려운 편입니다. 제가 피어의 트러스트(Trust-재단 혹은 재단의 운영위원들)에 의해 디렉터로 선출됐을 무렵인 1998년에는 세인즈베리(Sainsbury)재단의 일부인 글라스하우스트러스트(Glasshouse Trust)의 지원을 받고 있었습니다. 하지만 3년 전에 그 지원이 끊기게 됐고, 그때 정말 피어를 계속 운영해가야 하느냐, 마느냐의 기로에 놓이게 됐습니다. 하지만 그동안 재정적으로 넉넉하지 못한 상태에서도 중요한 프로젝트를 기획했고, 또 좋은 평가들을 받아왔기 때문에 아트카운슬 같은 곳에서 지원받는 것도 어렵지 않을 것이라 생각해서 계속 운영하는 것이 옳다는 판단을 내렸습니다. 하지만 아트카운슬 자체의 기금이 줄어들면서, 그동안 저희가 해온 것에 대해 크게 장려하고 인정하지만 지원은 줄 수 없는 상황이 됐다는 것을 알게 됐습니다.

저도 피어의 명성은 잘 알고 있습니다. 영국 미술계에서 피어가 끊임없이 진행해온 프로젝트나, 전시한 작가들이 좋은 경력으로 성장하고 발전하는 모습을 보아왔습니다. 그렇기에 지원을 받지 못한다니 더욱 안타깝게 느껴지네요.

저는 그동안 좋은 평가를 받아온 작가들과 전시 프로젝트들을 진행하고 있었고, 영국뿐만 아니라 베니스비엔날레에서도 성공적인 성과를 거뒀기 때문에 그 당시 순진하게도 계속해서 어렵지 않게 지원 받을 수 있을 것이라고 생각했어요.

그렇다면 기금이나 지원이 끊어진 후 어떻게 공간을 운영했나요?

어려운 시기 이후, 저희가 지난 3년 동안 살아남을 수 있었던 이유 중의 하나는 쇼디치트러스트(Shorditch Trust)와의 새로운 파트너십 때문이었습니다. 그 지원은 프로젝트를 위해 단순히 금전적인 지원뿐만 아니라, 다른 지원을 위해 함께 일을 해준다는 점에서 정말 도움이 많이 되고 있습니다. 그동안 이러한 모든 일을 혼자서 해나가는 데 정신적으로도 부담이 컸던 게 사실이에요. 물론 피어에 보조해주는 사람들이 있지만, 피어의 존폐 여부에 대해 책임감을 나눌 수 있는 입장은 아니었어요. 그리고 저는 공간의 다른 부분보다도 기금 지원과 사업 계획 등으로 많은 시간을 소비하고 있기 때문에 운영에 더욱 부담이 컸던 상태였어요.

저도 동의합니다. 어려운 상황을 같이 맡아 기금 지원을 전문적으로 도와줄 수 있는 손이 생겼다는 사실은 정말 잘된 일인 것 같네요.

292

잉그리드스웬슨
Ingrid Swenson

그런 소식에 힘입어, 피어를 좀 더 확장시켜보려는 계획도 가지고 있어요. 사람들은 이미 어려운 재정 상태에 확장이라니 미쳤다고 할지도 몰라요. 하지만 제 생각에는 만일 우리가 공간을 조금 확장해 좀 더 좋은 전시로 공공에 봉사한다면 기금이나 펀드도 좀 더 얻어낼 수 있지 않을까 믿고 있습니다.

언뜻 듣기에는 지금 상황에서 공간을 확장한다는 것이 놀랍지만, 비즈니스라는 측면으로 보면 가능할 수도 있겠단 생각이 듭니다. 어디에 어떻게 공간을 확장하게 되나요?

피어갤러리 옆에 작은 숍이 하나 있는데 지난 4년 동안 비어 있었어요. 그 공간은 해크니카운슬(Hackney Council) 소유지요. 우리는 일정 기간 동안 임대료를 받지 않고 그 공간을 빌려주는 데 대한 지원사업에 계획서를 작성해 신청했어요. 결과가 나오기까지 정말 오래 걸리긴 했지만, 마침내 처음 1년 동안만 임대료를 내지 않는 허가가 떨어졌습니다. 그래서 다음 몇 주 안에 확장 공사가 시작될 참이에요.

좋은 소식이네요! 좋은 전시 소식도 기대하겠습니다. 그럼 해크니카운슬에서도 계속 피어를 지원해주는 건가요?

해크니카운슬의 입장에서는 저희 같은 미술 기관이 그들의 현재 가장 중요한 사업 대상은 아닙니다. 다가올 올림픽을 위해 경기장을 지어야 하는 것이 그들의 가장 중요한 관심사지요. 그래서 금전적 지원이 불가능할 것 같습니다. 물론 1년 동안의 임대료 지원이지만 그것만 해도 절차가 매우 까다로웠어요. 앞으로는 점점 더 이러한 지원이 줄어들 것이라 예상하고 있지만요.

전체적으로 미술에 대한 정부의 재정 지원이 줄어들게 된 것은 정말 안타까운 일입니다. 물론 정부도 이것이 얼마나 중요한 일인지 알고는 있겠지만 좀 더 그 가치를 장기적으로 판단했으면 합니다. 정부 지원 정책에 있어 미술계의 지원을 첫 번째 희생양으로 삼지는 않았으면 좋겠네요.

사실 지난 몇 년 동안 정부에서 준 공공 기관들의 지원금은 상대적으로 아주 적은 양입니다. 하지만 작가들과 함께 일하는 공공 기관의 프로젝트는 한 세대의 문화를 아우르는 일로 굉장히 중요한 의미를 갖는 일입니다. 다시 말해 프로젝트에 대한 지원금은 상대적으로 적은 양이지만 문화적으로 그 영향력

비영리 단체를
운영하는 어려움

은 굉장히 크다는 것이죠. 가끔씩 사람들은 공공 예산을 미술에 쓰는 것이 낭비라고 생각하는 경우도 있습니다. 물론 좋지 않은 작품들에 지원될 때도 있지요. 하지만 실제로 지원금은 예술에 대한 국민들의 인식을 변화시킬 수 있고, 작가들에게는 멋지고 좋은 작품을 만들 수 있도록 도와주는 데 유용하게 쓰이지요.

해크니카운슬뿐만 아니라 국가 전체적으로 예산이 줄어들 상황인데다가 올림픽이라는 과제를 가지고 있으니, 걱정입니다.

'DCMS'라는 말은 'Department of Culture, Media and Sports'의 약자입니다. 그러니 문화와 미디어, 스포츠가 한 기관에 같이 있는 거예요. 올림픽을 앞두고 정부 예산이 스포츠에 좀 더 들어가게 되면 상대적으로 문화에 들어가는 예산은 줄어들겠지요. 해크니는 올림픽이 열리는 다섯 개 카운슬 중의 하나예요. 그러니 카운슬에서 벌어들이는 돈이 사용될 가장 중요한 분야는 올림픽을 지원하는 데 들어가게 되겠죠.

저도 재작년 DCMS의 문화부 디렉터를 만나 인터뷰했을 때 그런 느낌을 받았어요. 하지만 그 정부 인사는 그래도 문화에 쓰이는 예산이 크게 변화하지는 않을 거라고 하더군요. 물론 복권 기금 같은 것의 용도는 올림픽으로 집중될 것이라고 예상된다 했지만요. 제가 인터뷰를 하러 간 날은 마침 영국이 올림픽 개최국으로 선언된 날이라서 부서가 모두 축제 분위기였기 때문에 아이러니하기도 했습니다.

지금까지 정치인들이 돈을 떼서 올림픽에 쓰겠다고 하는 것을 본 적이 없습니다. 물론 그들은 문화를 올림픽 때문에 희생시키지 않겠다고 말할 테지요! 아트카운슬도 앞으로 다가올 5월 선거 이후 무슨 일이 생길지 전혀 알 수가 없습니다. 선거의 결과는 아트카운슬에서 얼마나 지원 예산을 받아낼 수 있을지 결정지을 것입니다. 그 결과는 그에 기대고 있는 모든 미술 기관들에 타격을 줄 테고요.

저도 진심으로 동의합니다. 이어서 다음 질문으로 넘어갈게요. 예술 활동을 통해 본인이 생각하는 영국 현대미술 아트신의 대표 키워드가 있다면 말씀해 주세요.

잉그리드 스웬슨
Ingrid Swenson

그 질문은 '국제적'이라는 말을 염두에 두었는지 모르겠지만, 저는 지역 미술이라고 하겠습니다. 지난 3~4년 동안 제가 같이 일해온 작가들은 한두 명의 예외를 제외하고 90퍼센트는 이 지역 (런던에서 활동하는) 작가들이었습니다.

여기서 '지역'이라고 말하는 것은 영국에서 태어나고 자란 작가들만 의미하는 것인가요? 런던에서는 그렇게 영국 출생에, 영국에서 자란 순수한 영국인 작가를 찾는 일이 오히려 어려운 일이라고 생각되는데요.

순수한 영국인을 의미하는 것은 아니에요. 그동안 저희 프로그램에는 아일랜드나 뉴질랜드 등 각국에서 온 다양한 작가들이 참여했습니다. 그리고 현재 그들은 런던에 살고 있습니다. 여기서 제가 이야기하는 지역이란 런던에 살고 있다는 의미에서의 '지역 작가'입니다. 아마도 이를 통해 세계 각지에서 온 지역 예술가들과 일한다고 할 수도 있겠지만, 인터내셔널리즘이 제가 가장 중요하게 추구하는 방향은 아닙니다. 제가 갤러리 프로그램과 관련해 큐레이터로서 결정해야 될 경우에는 순수하게 그 작품만을 고려해 결정하게 됩니다.

영국 미술이 '국제적일 것이다'라고 말할 때는 영국 작품이 해외로 나가거나 갤러리들이 국제 전시를 많이 열기 때문만은 아닌데요. 오히려 많은 해외 작가들이 런던에 입주해 작업하며, 또한 영국 작가들이나 큐레이터들이 해외에 나가서 일하는 경우가 많기 때문이라고 생각합니다. 피어의 전시 프로그램은 제가 보기에는 충분히 국제적이라고 말할 수 있을 것 같은데요. 그동안 큐레이터로서 해외의 미술을 경험할 기회가 있었나요?

지난 5년 혹은 10년 전부터 정말 많은 큐레이터들이 여행을 하게 됐다는 점이 가장 두드러진 변화입니다. 전 세계에서 어떤 일이 일어나고 있는지에 대해 눈을 뜨게 되고 그러한 흥분이 여행을 하도록 장려하게 된 것 같아요. 하지만 사실 저는 세계의 다른 나라의 미술에 대해서나 여행의 기회가 많지 않은 편이었습니다. 국제적인 미술 기획자들도 영국을 방문하게 되면 피어보다는 좀 더 큰 미술관이나 기관의 디렉터들과 만나길 원할 것입니다. 아시다시피 피어는 작은 기관이죠. 물론 좋은 명성을 가지고 있다고 해도 누군가 런던에 겨우 5일 정도 머물 경우 피어는 그들의 여정에 들어가지 않을 것 같아요. 또한 저는 거의 85퍼센트의 기간을 재정 지원을 이끌어내는 데 쓰고 있고, 15퍼센트 정도를 작가와 프로젝트를 구성하는 데 쓰고 있기 때문에 시간적으로도 여유롭지 못한 상태죠. '국제 전시'는 멋진 아이디어지만 그 비용을 생각하자면 사실 거

의 불가능하다는 생각이 들기도 합니다.

피어는 비상업 갤러리지만 운영을 보조하기 위해 작가들의 에디션 작품을 팔기도 한다고 하셨는데, 그건 도움이 많이 되나요?

저도 좀 더 상업적인 면을 갖추려고 노력을 해봤는데, 사람들은 피어가 비상업 공간이라는 인식이 있기 때문에 갤러리 안에서 작품을 판다고는 생각하지 않는 것 같습니다. 그래서 사실 판매는 아주 드물게 일어납니다. 현재 전시하고 있는 캐시 팬더가스트(Kathy Pendergast)는 이 전시 바로 전에 더블린에서 개인전을 했었는데, 더블린은 사실 현재 영국보다 더 많이 경제 위기가 거론되는 도시죠. 그렇지만 그녀의 작품은 그곳에서 모두 판매되었다고 하더군요. 그런데 우리는 전시 오픈 이래로 한 작품도 팔지 못했을 뿐만 아니라 아무도 가격조차 물어보지 않더라고요.

비영리 공간이라는 인식이 강하게 때문에 그런 것 같아요. 저도 비영리 공간에서 전시를 만든 적이 있었는데, 전시 비용을 보조하기 위해 당연히 판매가 되었으면 좋겠다고 생각했습니다. 하지만 저는 전시를 기획하기는 하였지만 그 공간에 속한 큐레이터는 아니었죠. 그래서 제가 상업적인 활동을 하는 것은 그 공간과 별개의 문제였어요. 확실히 사람들은 그 공간의 작품들을 판매할 수 있다고는 잘 생각하지 못하는 것 같았습니다.

비영리 공간이라도 상업적인 면이 필요해요. 영국의 몇몇 공간들은 그런 성격을 발전시켜 어느 정도 공간을 운영하고 보조하는 데 성공적인 곳도 있습니다. 매번 기금의 보조를 받게 되는 것은, 제가 지금까지 이야기했다시피 안정적이지 못한 일이고, 그 기금에 따라 존폐가 결정될 수 있으니까요.

296

잉그리드 스웬슨
Ingrid Swenson

저도 동의합니다. 비영리 기관이라도 독립적일 수 있는 방법을 찾는 것이 중요하지요. 가령 테이트미술관은 영국에서 가장 유명한 비영리 기관이지만 그 이름 아래에서 다양한 수익 사업을 하지요. 테이트엔터프라이즈(Tate Enterprises)로 아예 독립된 이름을 지어놓고 활동하기도 하고요. 물론 그 수익을 갤러리 운영을 위해 쓴다고는 하지만, 어쨌든 그런 것들이 테이트모던미술관을 좀 더 독립적으로 운영할 수 있게 만드는 것 같습니다.

그렇습니다. 큰 기관일수록 그런 수익 사업에 적극적이지요. 영국은 그런 면

에서 개방적이고, 적극적으로 하도록 오히려 권장하는 분위기예요.

다음 질문으로 넘어가서, 최근에 본 전시 혹은 작품 중에 가장 기억에 남는 전시와 작품은 무엇인가요?

어젯밤 영국 왕립예술학교의 큐레이팅과 학생들의 졸업전이 있었어요. 단체전 대신에 어떤 한 작가의 개인전으로 기획한 점도 재미있었지만, 존 스미스(John Smith)라는 실험적 필름 작업을 해온 작가를 선택한 점도 눈에 띄었습니다. 그는 현재 국제적인 작가라기보다 이 지역 해크니(Hackney) 출신의 작가예요. 전시의 큐레이팅 목적은 국제적 경제 위기와 지구의 이산화탄소 발생으로 인한 지구 온난화 현상이 이루어지고 있는 현시점에서 국제적 운송이 드는 일을 찾기보다 지역 작가를 발굴하는 작업을 한다는 것이었습니다. 뭐 거창한 이유긴 하지만 한편 맞는 이야기이기도 하지요. 어젯밤에 오픈했는데, 정말 북적거렸습니다. 존 스미스는 필름으로 작업하는 작가로 이번 전시의 큐레이팅에 굉장히 노력을 기울인 것 같았지요. 정확히는 몰라도 약 15개의 필름이 상영됐어요. 작품은 1970년대의 학창 시절 작품부터 올해 만들어진 최신 작까지 선보였고요. 그러다 보니 굉장히 포괄적이고 연구를 많이 한 후 보여지는 전시였어요. 그렇지만 수백 명의 사람들이 맥주를 마시는 분위기에서 필름 전시를 보는 일은 쉬운 일이 아니었어요. 물론 저는 작가와 전시된 작업들을 이미 잘 알고 있긴 했지만, 두세 가지 더 보고 싶은 것이 있으니 나중에 다시 갈 생각입니다. 존 스미스는 정말 좋은 작가예요.

저도 꼭 가봐야겠군요!

297

다양한 영국 미술의 성격과

공공미술관의 역할

조나단 왓킨스

Jonathan Watkins

조너선 왓킨스는 버밍엄의 공공미술관인 아이콘갤
러리(IKON gallery)의 디렉터이며, 다수의 국제적인 전
시의 독립 큐레이터와 커미셔너로 활동해왔다. 시드
니비엔날레(Tate Triennale)의 예술감독과 터너프라
이즈 심사위원을 비롯하여 테이트트리엔날레에서
영국의 현세대를 점검하며 다음 세대의 현대미술을
가늠하는 주제와 전시를 제시했다. 런던 밖 버밍엄에
위치했음에도 아이콘갤러리가 국제적인 전시를 많이
유치하고, 꾸준히 지원을 받으며, 현재의 국제적인 명
성을 얻는 데 그가 어떤 역할을 해왔는지 인터뷰를 통
해 짐작해볼 수 있다.

조나단 왓킨스

Jonathan Watkins

유은복 큐레이터이자 미술에 대해 글을 쓰고, 현재 아이콘갤러리에서 디렉터로 일하고 있는 걸로 알고 있습니다. 이외에 또 어떤 활동을 하고 계시나요?

조너선 왓킨스 가끔 아이콘갤러리 외의 일을 합니다. 2009년 서울의 대안 공간 루프(LOOP)에서 열린 《컨템퍼러리 브리티시 아트(Contemporary British Art)》전에 참여했고, 올해는 9월에 베이징 투데이미술관(Today Art Museum)의 게스트 큐레이터로 황두(Huang Du) 큐레이터와 함께 전시를 만들 예정입니다.

아이콘갤러리에서는 러시아, 미국, 아시아, 다른 유럽 작가들의 전시 스케줄을 연이어 볼 수 있는데, 국제적인 프로그램이 많이 있는 것 같습니다.

가능한 국제적이어야 한다는 것이 제 기본적인 생각입니다.

다른 나라의 미술에 대해 어떻게 관심을 갖게 되었나요?

관심은 항상 있었습니다. 그 관심을 실제적으로 활용하게 된 건 1998년에 시드니비엔날레 감독을 맡게 되면서부터입니다. 가령 예전에는 관심만 있었다면, 이 시기에는 제가 그것을 실현할 수 있는 기회도 주어진 것이죠. 그리고 그 직책은 제게 연구하고 여행할 기회를 줬습니다. 그때 아시아를 여행했는데, 필리핀, 타이완, 타이를 처음으로 여행했습니다. 그리고 이로 인해 일본과 중국에서 오랜 시간을 보낼 수 있게 된 계기가 되었습니다. 쿨 브리타니아(Cool

Britannia)와 YBAs에만 관심을 집중해오던 영국 미술계를 벗어나 다양한 경험을 하게 된 것이죠. 그리고 서울의 대안 공간 루프는 데미안 허스트(Damien Hirst)나 트레이시 에민(Tracy Emin) 같은 작가 이외에 지나치게 유명세를 떨치지 않는 영국 작가들의 전시를 기획해달라고 제안을 했습니다. 그래서 저는 자크 님키(Jacques Nimki), 엘리자베스 매길(Elizabeth Magill), 그래함 거신(Graham Gussin), 루스 클락슨(Ruth Claxton), 소피아 헐튼(Sofia Hulton) 같은 작가들이 참여하는 전시를 기획했고, 이런 전시를 영국 밖에서 만들 수 있어서 기뻤습니다. 흔히 알려진 영국 미술에서 벗어나 또 다른 흥미로운 영국 미술들이 있다는 걸 보여줄 수 있었기 때문입니다. 반면 제가 영국에 있을 때는 영국 밖의 것들을 보여주려고 노력합니다. 관객들에게 또 다른 더 넓은 세계가 있다는 것을 알려주는 것이 정말 중요한 일이라고 생각하기 때문이죠.

영국 미술계는 주로 런던 중심으로 돌아간다고 이야기하는데 이에 대해 어떻게 생각하시나요?

런던 외에 다른 도시들 버밍엄, 벨파스트, 글래스고, 에든버러 같은 도시에 대해서 인식하고 이해하는 것이 영국 미술계를 이해하는 데 중요한 일입니다. 자크 님키의 경우에는 에식스에서 작업하고 있고, 루스 클락슨은 버밍엄에서 작업합니다. 아이콘갤러리 디렉터로서 런던 밖의 미술 활동들에 대해서 관심을 갖게 하는 것도 제 직업의 일부입니다.

　　YBAs 현상은 주로 런던에 집중되었고, 상업적인 힘을 입은 결과입니다. 효과적인 측면을 가지고 있었지만 지금처럼 시간이 지나고 국가의 미술계적 측면에서 보자면 이미 진부해져버렸습니다. 대중들은 같은 마케팅을 위한 선전 문구에 영원히 종속되지는 않을 것이며, 이미 미술계의 레이더는 중국이나 인디아, 한국과 같은 다른 곳으로 향하기 시작했습니다.

왓킨스 씨는 한국과 아시아 미술에 대해서 가장 많은 경험을 가진 큐레이터 중의 한 사람이라고 생각됩니다.

한국에 몇 번 가본 적이 있었으며, 매우 좋은 시간을 가졌습니다. 유머와 호기심, 그리고 그러한 에너지들이 좋았습니다.

부정적인 측면도 보았나요?

조나단 왓킨스
Jonathan Watkins

한국에는 개인 후원자나 사설 미술관, 재단 같은 것들이 어느 정도 자리를 잡은 것 같습니다. 상업 갤러리들의 활동도 활발하고 좋은 작가들도 많이 있고요. 하지만 현대 시각예술에 대해서 어느 수준 이상의 간섭을 하지 않는 조건으로 정부의 지원이 좀 더 필요한 것 같습니다. 영국의 경우 아이콘갤러리, 화이트채플(Whitechapel), 서펜타인(Serpentine) 같은 공공미술관의 전시 공간이 영국 미술계의 중요한 활력소입니다. 그리고 국가 문화는 상대적으로 적은 투자로 엄청난 혜택을 가져옵니다. 이러한 공간에서 작가들은 좀 더 실험적이고 야심 있는 작품들을 만들도록 장려되는데, 경제적으로도 긍정적인 면을 가지게 됩니다.

하지만 영국은 국가 지원뿐만 아니라 개인 재단을 통한 다양한 기금이 이루어지고 있는 것으로 알고 있습니다.

그 부분에서는 한국도 나쁜 편은 아니라고 생각됩니다. 미국 미술계가 완전히 그런 개인 재단의 혜택을 받고 있습니다. 하지만 영국과 한국도 이런 개인 재단들이 더 있어야 할 것입니다. 아마 영국과 한국 이외 전 세계의 미술계에 모두 필요한 부분이겠지요. 하지만 이런 개인 기금이 정부 지원을 대신할 수는 없습니다. 미디어를 통한 즉각적인 결과물을 생산하는 차원이 아니라 장기간의 (국민의) 혜택을 생각해본다면 개인이나 정부가 문화에 투자하는 것은 현명한 선택입니다.

영국에 있는 이러한 시스템은 사람들에게 '5초 만에 이해하는 것'만이 미술이 아니라는 것을 이해하도록 돕고 있습니다. 이러한 '5초 미술'은 상업화가 되기 쉽지만 현대미술은 좀 더 지적이며, 이해하는 데 시간이 걸리는 미술이 포함되어 있는데요. 어떻게 생각하시는지요?

이 또한 현대인들에게 필수적인 교육입니다. 이는 다른 시각으로 생각하게 하며, 예술의 영역을 더 넓게 생각해볼 수 있게 합니다. 그리고 국민들의 삶의 질을 높여줄 수 있는 지적인 혜택을 줄 수 있을 것입니다.

2003년에 테이트모던미술관에서 테이트트리엔날레 행사를 큐레이팅했을 때 썼던 글을 읽어보았습니다. 굉장히 흥미로운 장문의 에세이였는데요. 그때 컨템퍼러리 아티스트들을 '언빌리버(unbelievers, 예술이라는 것을 믿지 않는 자들)'라고 묘사한 걸로 기억합니다.

다양한 영국미술의 성격과
공공미술관의 역할

우리에게는 예술이라고 정의할 수 없는 것에 대한 이해도 필요합니다. 마음 속에서 예술에 대해 어떤 정의를 내리는 순간 아티스트들은 이를 뒤집게 될 것입니다. 제가 가장 하고 싶지 않은 예술은 마치 화석처럼 고정되어 있는 언제나 우리에게 익숙한 스타일의 예술입니다. 저는 예술이 좀 더 도전적이어야 한다고 생각합니다. 그리고 그런 일이 저의 직업이고요.

영국의 재정 지원 제도나 시스템에 대해서 어떻게 생각하십니까? 예술가들이 작업할 만한 여건에 도움을 주고 있다고 생각하십니까?

영국 예술계의 재정 규모는 전체 국가 예산에 비해서는 아주 미미합니다. 문화에 대한 정부의 전체 예산은 국가의료예산(NHS)의 1퍼센트밖에 되지 않습니다. 교육이나 국방 같은 큰 예산안을 차치하고 생각하더라도, 국가의료예산의 1퍼센트밖에 되지 않는다는 사실은 굉장히 놀라운 일입니다.

그럼에도 영국 정부는 문화 예술에 대해 쓰는 돈이 다른 나라, 특히 주변의 다른 유럽 국가에 비해 월등히 높은 편이라고 자랑스러워하는 편이지 않은가요?

그렇습니다. 이탈리아나 벨기에 등 다른 많은 나라에 비해서는 나은 편입니다.

아이콘갤러리의 디렉터로서도 그렇지만 외부에서 전시를 만들 때도 큐레이터로서 항상 기금 확보를 위해 노력했을 것 같은데요. 이는 정말 힘든 일이라고 생각됩니다.

기금 확보의 노력은 계속해야 하는 것이죠. 아이콘갤러리 역시 영국의 다른 공공 갤러리나 미술관과 마찬가지로 자금을 확보하는 일에 만족할 수도 여유를 가질 수도 없습니다. 전시 프로그램을 계획하는 동시에 그 전시에 대한 자금 마련에도 고민해야 합니다. 그동안 계속 그렇게 전시를 진행했으며 그 외 다른 방식은 상상하기 어렵습니다.

이러한 아이콘갤러리의 기금 확보에 대한 노력은 전시 리플릿만 봐도 잘 나타나 있는데요. 매 전시마다 갤러리 전체를 위한 후원자 외에도 별도로 개개의 전시를 지원하는 후원자 명단들이 길게 적혀 있는 것을 볼 수 있었습니다. 전시를 후원한 사람들은 자연스럽게 그 전시에 대해 애착을 가질 수밖에 없을

것 같더군요. 아마 이것이 지금까지 아이콘갤러리가 잘 운영되어온 비결 중 하나라고 생각되는데요.

제 생각에도 그래요. 그런 상황은 영국의 다른 공공 갤러리들에도 적용될 것입니다. 만약 각각의 전시 프로젝트의 기금 확보를 위한 노력들을 중단한다면 기관들은 줄어들 것이고 결국 사라지게 되겠죠.

아마 큐레이터로서 가장 중요한 업무일 것 같습니다.

네. 이 세상에 '어떻게 전시 비용을 만들 수 있을까?'를 생각하지 않는 큐레이터란 존재할 수 없겠죠.

다음 질문으로 넘어가보죠. 최근에 본 전시 혹은 작품 중에 가장 기억에 남는 전시와 작품은 무엇인가요?

고르기 어려울 것 같은데요. 지난 후쿠오카에서 열린 아시안아트트리엔날레(Asian Art Triennale)의 딘 큐 레(Dinh Q. Le) 작가의 작품으로, 미국 헬리콥터가 중국 남부 해안에 추락하는 비디오 작업을 흥미롭게 보았습니다. 그리고 브리즈번에서 열렸던 아시아퍼시픽트리엔날레(Asian Pacific Triennale)에서도 뭔가 흥미로운 일이 일어날 것 같은 느낌을 받은 전시로 기억에 남습니다. 또 지난해 런던에 프리즈아트페어가 있던 기간에 열린 《뮤지엄 오브 에브리싱(Museum of Everything)》전시도 인상 깊었어요. 전 세계에서 '아웃사이더 아트(outsider art)'라는 이름이 붙여진 것들에 대한 온갖 종류의 전시로 재미있게 보았습니다. 앞서 이야기했듯이 저는 미술이라는 개념 없이 만들어진 작품에 관심이 있습니다. 그리고 그들이 우리의 미술계 안에서 스스로를 발견하는 그 원리에 흥미가 있어요. 작품은 우리에게 예술에 대한 개념은 매우 잡기 어려운 것이라고 상기시킵니다. 특히 시각예술은 그 형태에 있어 자유롭기 때문에 우리에게 상상력을 펼칠 수 있는 많은 여지를 주죠.

아시아 작가들의 작품이 유럽이나 다른 서양 작가들의 작품과 다르다고 생각하시나요? 혹은 달라야 한다고 생각하시는지요?

일반화시키기는 어렵습니다. 더군다나 지금의 작가들은 전 세계를 돌아다니면서 작업을 하고 있으니까요. 단지 제가 생각하는 아시아 문화는 '예술이 무

엇이어야 한다'고 정의하는 것에 대해서 예전보다 좀 더 자유로워진 것 같습니다. 아마 서양 문화에 영향을 받기 전에 이미 고유의 전통에서 강한 영향을 받았기 때문이라고 생각합니다. 제가 그들에게 관심을 갖게 된 이유 중 하나는, 19세기까지도 예술이 무엇이라는 개념이 생겨나지 않았다는 사실입니다. 반면 그 시기 서양에서는 예술을 정의하려는 많은 시도들이 있었지요. 예를 들어 제가 무척이나 좋아하고, 유럽 미술관에서도 전시를 통해 잘 알려진 일본 작가 다다시 가와마타(Tadashi Kawamata)는 나무와 다른 건축 재료로 엄청난 구조물을 만드는 작업을 합니다. 그에게 예술이란 사회 현상으로 이해되는 것입니다. 이는 본질적으로 서양 전통의 주류적인 생각과는 매우 다르죠.

같은 경우로 아르헨티나에서 태어나 캐나다에서 자라, 지금은 치앙마이에서 작업하고 있는 리크릿 티라바냐(Rirkrit Tiravanija)는 태국에서 생각하는 예술의 개념이라는 방식으로 예술에 대한 '상대적'인 개념을 보여준 작가입니다. 그는 서양 미술계에 큰 영향을 끼쳤죠.

아시아 출신의 작가들은 자신의 작업에 대해 이야기를 잘 못합니다. 심지어 영국에서 교육받고 있는 작가들 중에서도 말이죠. 그런데 아시아 출신의 작가들은 그런 훈련이 잘 되어 있지 않은 반면, 서양 작가들은 자기 작업에 대해 제스처를 동원해가며 막힘없이 말하는 경우를 많이 봅니다. 왜 그럴까요?

아마 고대 그리스의 전통 등 서양의 분석하는 전통과 관련 있을 수도 있습니다. 일본에서 교육받은 작가들도 같은 이야기를 하는 것을 들었습니다. 아마 드러내놓고 무엇인가를 비판하지 않는 교육을 받았을지도 모릅니다. 그렇지만 새롭고도 좋은 작품들을 일본에서 많이 볼 수 있습니다. 이런 예를 보더라도, 이론적으로 잘 정리된 상태에서 좋은 작품들이 나오는 것은 아닙니다. 이런 맥락에서 '아웃사이더 아트'에 더욱 흥미를 가지고 있어요. 폴리네시안 텍스타일(Polynesian Textile)과 앱오리지널 바스켓(Aboriginal Baskets)을 만든 그들은 자신들이 이론을 가진 예술가라는 것은 둘째 치고, 자신들을 예술가라고 생각조차 하지 않을 것입니다. 하지만 현재 그들의 작품은 컨템퍼러리 아트 영역에서 많은 시사점을 주는 예술로 부상하고 있습니다.

예술 활동을 통해 궁극적으로 추구하는 것은 무엇인가요?

예술이란 본질적으로 대화와 소통이라는 의미에서 좀 더 다양하고 넓은 국제적인 이해를 가져야 합니다. 그것이 제가 추구하는 방향이며, 제게 가장 흥미

조나단 왓킨스
Jonathan Watkins

로운 일이고, 앞으로도 계속 해나가야 하는 일입니다.

예술가가 아닌 개인적으로는 어떠신가요? 돈을 많이 벌거나, 유명해지고 싶지는 않으신가요?

그런 것들에 별다른 관심은 없습니다. 돈을 버는 것도, 연예인처럼 유명인사가 되는 것도 제가 살아가는 데 큰 동기는 아닙니다. 단순히 지금 하는 일을 계속할 수 있다는 것에 감사할 뿐이죠. 제게 온갖 관심이 쏟아지는 유명세를 치르는 장면은 제가 원하는 바가 아닙니다. 물론 제가 하는 일에 있어 누군가에게 영향을 주고, 제가 하는 일이 완전히 허공에 대고 말하지 않았다는 것을 느끼는 순간이 가장 행복하고 멋진 일이라는 것을 알고 있습니다. 만일 제가 유명해진다거나 돈을 많이 버는 데 야망이 있었더라면 지금의 저는 없었을 거예요.

돈이나 명예에 대해 성공하지 못한 사람처럼 이야기하시는데요. 제 생각에 왓킨스 씨는 큐레이터로서 어느 정도 성취한 사람이라고 생각합니다. 특히 국제적으로요. 물론 큐레이터에게 돈은 어려운 문제입니다. 하지만 작가들과 일하는 것을 즐기고, 특히 그들과 전시를 만드는 과정 동안 함께하며 대화하는 것을 보았을 때 그것이 당신에게 가장 궁극적인 행복감을 주는 일이라고 생각하는 것은 어려운 일이 아니었습니다.

작가들과 함께 일하는 것은 제게 정말 신나는 일이에요. 만약 그렇지 못했다면 직업을 바꾸려고 생각했을 거예요. 대부분 작가들과 대화를 통해 생각을 발전시켜나가는 것을 선호하는 편이며, 처음부터 절대로 바꿀 수 없는 확고한 아이디어를 갖고 일하지 않습니다. 그런 기획에 매달리는 것은 단지 작품을 일러스트레이션 식으로 이용하는 것뿐이죠. 그런 것에는 한계가 있다고 생각합니다. 그리고 모험이라는 가능성 자체를 배제하는 일이기도 하죠.

사실 왓킨스 씨와 함께 일해본 작가들에게 '큐레이터로서 조나단 왓킨스의 매력은 무엇인가?'에 대해 질문을 한 적이 있습니다. 그들의 대답과 지금 인터뷰의 이야기들이 통하는 것 같은데요. 작가들이 말하기를, 왓킨스 씨는 스스로 좋은 작가라고 생각하면 그 작가들을 정말 믿고 있다고, 다시 말해 조나단 왓킨스는 작가들을 진정으로 신뢰하고 있는데 그 점이 가장 매력적이라고 이야기했습니다.

305

멋진데요. 제가 그동안 바라왔던 말입니다.

이미 작가들은 알고 있었나 봅니다. 다음 질문으로 넘어가보도록 하죠. 현재 영국에서 일하는 것에 만족하시나요?

네. 이유를 정확히 말할 수는 없지만 무척 만족하는 편입니다.

지금까지 이미 다 이야기한 것 같지만 한국에 대해 좀 더 이야기했으면 합니다. 한국에서 일하면서 기억에 남는 에피소드나 경험이 있나요?

기본적으로 한국은 저에게 좀 더 알고 싶은 곳입니다. 한국에 있는 작가들과의 관계도 좀 더 좋은 협력 관계로 발전시키고 싶으며, 영국 미술을 한국에 소개하듯이 한국 미술도 영국에 소개하고 싶습니다.

오늘 많은 이야기를 해주셨는데요. 마지막으로 질문 드리겠습니다. 본인이 생각하는, 관객과의 '소통한다'의 의미는 무엇인가요?

소통은 정말 중요합니다. 관객은 예술의 경험이라는 방정식에서 우리와 반대쪽에 있습니다. 예술적 제스처는 '쓰는 것'과 마찬가지로 머릿속에서 '읽히는 것'입니다. 만약 예술에 관객들이 없다면 예술에 대한 아무런 흥분과 만족감이 일어나지 않을 것입니다. 이는 가치 없는 일이며, 낭비일 뿐이죠. 타다시 카와마타가 이야기한 것처럼 예술이란 본질적으로 사회 활동입니다.

오늘도 아이들과 워크숍이 있는 것을 보았는데요. 아이콘갤러리는 좋은 교육 프로그램도 함께 진행하고 있는 것으로 잘 알고 있습니다. 이것도 일종의 관객과의 소통을 위한 시도로 보입니다. 지금까지 대부분 미술관이나 공공 갤러리 큐레이터로 일하면서 이런 커뮤니케이션과 교육 프로그램의 중요성에 대해서 잘 알고 계실 것 같습니다.

기본적으로 관심을 가질 수밖에 없어요. 이는 철학적인 문제이기도 합니다. 예술이란 어떤 미학적 공식에 대체할 수 있는 것도 아니고, 분명히 인간의 어떤 필요성에 따른 것입니다. 그렇기 때문에 재빠르고 활발하게 관객을 개발시키도록 우리는 최선의 노력을 해야 합니다. 끊임없이 아이디어를 생각하고, 다양한 프로그램으로 관객들의 예술에 대한 이해를 도와주고, 이를 통해 그

306

조나단 왓킨스
Jonathan Watkins

들이 변화하는 것을 볼 수 있습니다. 우리는 공공 기관으로서 이에 대해 항상
의식하고 있어야 합니다.

해외 레지던시를 통한
새로운 경험

고든 청
Gordon Cheung

고든 청은 '영국 왕립예술학교(Royal College of Art, RCA)를 졸업하고 현재 런던을 기반으로 활동하고 있는 작가다. 특히 『파이낸셜 타임스』를 캔버스로 사용하는 독특한 작업으로 잘 알려져 있으며, 최근에는 회화뿐 아니라 조각, 비디오 작품 등 다양한 매체로 작품 활동을 하고 있다. 영국뿐 아니라 유럽, 미국 등의 유수 미술관에서 전시 활동을 활발하게 하고 있다.

308

고든청
Gordon Cheung

임정애 오랜만에 작업실로 찾아뵈었는데요. 작품들도 걸려 있고 전시장 분위기가 납니다. 우선 본인 소개와 어떤 활동을 하고 있는지 말씀 부탁드리겠습니다.

고든 청 제 이름은 고든 청입니다. 영국에서 태어나 현재 런던에서 활동하고 있는 화가입니다. 『파이낸셜 타임스』의 주식 표(공채 시세표)를 이용한 회화로 제 작품이 알려져 있는데요. 풍경화를 주로 그립니다. 하지만 요즘에는 초상화도 그리고 있고, 최근에는 비디오 작품, 조각, 에칭 작업등 다양한 매체의 작업을 하고 있어요.

개인적으로 작가님을 직접 만나기 전까지 '아시안'이라고 생각하지 않았는데요. 실제로 작가 이름으로만 들어서는 많은 사람들이 저와 같은 생각을 할 것 같습니다. 개인적 배경에 대해 궁금해하시는 분들이 많을 것 같아요. 혹 거기에 대한 에피소드가 있으십니까?

네, 그렇죠. 저는 원래 홍콩 출신 부모님에게서 태어난 중국인입니다. 하지만 제 의지와 상관없이 부모님의 영국 이민으로 인해 영국에서 태어나 자라났지요. 그래서인지, 중국 문화나 정치적인 상황들에 대해 항상 관심이 있습니다. 특히 빠른 경제 성장과 그로 인해 나타나는 문화 현상들에 대해서도 관심이 많이 있고, 작품으로도 표현하고 싶어요.

예술가라는 직업은 참 특별한 것 같아요. 누구나 되고 싶다고 해서 되는 일은

해외 레지던시를 통한
새로운 경험

아니라고 생각합니다. 저도 한때는 예술가가 되고 싶다고 생각한 적이 있었지만 재능이 부족했던 것 같아요. 화가가 되겠다고 생각한 것은 언제부터인가요? 원래 어렸을 때부터 예술가가 꿈이었는지요?

글쎄요. 어렸을 때 사립학교를 다녔는데, 그때는 정말 잘하는 게 하나도 없었어요. 공부를 해야 한다는 스트레스가 컸던 것 같아요. 그러던 중 언젠지 모르게 그림에 소질이 있는 저를 발견하게 되었죠. 그림 그리기에 자신이 생기면서 다른 학과목들 성적도 모두 오르게 되더라고요. 참 신기하죠. 부모님은 예술가보다는 좀 더 현실적인 직업을 갖기를 바랐어요. 회계사나 은행가 등이요. 저도 화가가 되어야겠다고 다짐한 것은 아니었어요. 하지만 자연스럽게 이 길로 접어들게 되었죠. 의지와 상관없이 꼭 해야겠다고 마음먹지 않아도 결국 하게 되는 것이 아티스트인 것 같습니다.

그렇군요. 사실 미술학교를 졸업한 많은 학생들이 모두 전업 작가로 활동하지 못하고 다른 직업을 구하는 사례도 어렵지 않게 볼 수 있는데요. 작가님의 경우 미술학교 졸업 후, 전업 작가로서 어떤 활동을 하셨는지 궁금합니다. 특히 해외 레지던시나 공동 프로젝트 등의 경험이 있으십니까?

네. 영국 왕립예술학교를 졸업하고 나서 얼마 되지 않아 런던의 가스워크갤러리(Gasworks gallery)를 통해 파키스탄에서 레지던시 경험을 했는데요. 처음 초청을 받았을 때는 확신이 서지 않았습니다. 그 당시는 인디아와 파키스탄이 핵무기 대치 상태에 있어서 매우 위험해 보였거든요. 하지만 그쪽에서 절대 안전을 보장하겠다고 약속해서 결국은 가보기로 결정했는데, 정말 유익한 시간을 보냈습니다.

파키스탄, 저에게도 생소한 나라인데요. 레지던시 프로그램은 어떤 종류였나요? 국가기관에서 운영하는 공공 프로그램이었나요?

아니요. 런던의 가스워크갤러리와 연결되어 있는 기관이었는데, 공공 기관은 아니었던 것으로 기억합니다. 저 말고도 3~4명의 작가들에게 파키스탄에서 생활하면서 작업할 수 있는 기회를 제공해주었습니다.

기간은 얼마 정도였습니까?

고든 청
Gordon Cheung

6주 동안의 짧은 기간이었습니다. 하지만 아주 좋은 경험이었어요. 그 당시에는 파키스탄이라는 나라가 어디인지, 가서 무엇을 해야 하는지 전혀 몰랐습니다. 사실, 파키스탄 레지던시를 가기 전까지 런던에서 머물면서 다른 문화를 직접적으로 접할 기회가 별로 없었어요. 파키스탄 레지던시가 다른 문화를 접할 기회를 처음 준 것이죠. 그래서인지 저에게는 큰 충격이면서 동시에 커다란 자유를 얻게 되는 계기가 되었어요. 막상 가서 보니 뭔지 모를 책임감이랄까, 그런 것들에서 벗어나 자유로움을 느낄 수 있었지요. 정확히 뭔지는 모르겠지만, 런던에서는 학교 졸업 후 보이지 않는 어떤 규칙에 매여 있었던 것 같아요. 막상 런던을 벗어나보니 그런 것으로부터도 벗어날 수 있었던 거죠.

가장 특이했던 점은 파키스탄 시내를 주행 중인 평범해 보이는 트럭 대부분이 아주 화려하고 다양한 컬러의 이미지로 장식되어 있었는데, 매우 특별해 보였습니다. 컬러의 조합이 어찌나 다양하고 강렬한지, 움직이는 '템플'처럼 느껴졌죠. 또한 다이애나 왕비의 이미지들도 많이 보였는데, 참 신기하더라고요. 이러한 새로운 문화를 경험하고 갇혀 있던 공간에서 벗어나보니 자연스럽게 좀 더 창조적인 아이디어들이 생겨나는 것 같았습니다.

그 후 런던으로 돌아와서 현재 작업실에 보이는 것과 같은 작품들을 하기 시작했어요. 파키스탄에서의 레지던시 경험은 정말로 저에게 큰 의미가 있었습니다. 제 안에 갇혀 있던 어떤 창조성을 배출할 수 있는 계기가 되었죠. 어떤 영향, 영감, 동기, 아이디어들을 받아들이고 그것을 작품으로 표현해내는 데 큰 도움을 주었습니다. 그리고 돌아와서 두 달 동안 거의 15~20점이나 되는 작품들을 만들었지요. 날마다 작업실에 가서 그동안 제 안에 있던 것들을 한꺼번에 쏟아내듯이 그렇게 작업에 몰두하며 지냈습니다.

레지던시 기간 동안 같이 참여했던 작가들과의 교류도 있었나요?

물론이죠. 저를 포함해서 모두 다섯 명이었는데, 두 명은 파키스탄인, 한 명은 인디언, 한 명은 말레이시안이었습니다. 놀랍게도 그들 모두 유럽이나 미국에서 일어나고 있는 아트신에 대해서 정말 잘 알고 있었습니다. 영국에서 활동하는 영국 작가들은 해외 아트신에 대해서 그만큼 관심을 가지고 있지도, 알지도 못하고 있다는 사실을 깨닫게 해주었죠. 현대미술이 서양, 그러니까 유럽과 미국 중심으로 이끌려가고 있다는 생각을 하게 되었습니다. 사실 현재 미술시장 분석 자료를 보면, 45퍼센트 정도가 미국이 차지하고 있고, 유럽이 35퍼센트 정도라고 알고 있어요. 정확한 수치는 아니지만, 그 나머지 부분이 유럽과 미국을 제외한 제3국이 차지하는 영역이라고 생각하면 시장에서의 주

도권을 누가 쥐고 있는지 정도를 잘 알 수 있지요. 아마도 교육 시스템의 문제일 수도 있겠지만, 무의식적으로도 그렇게 지내왔던 것 같습니다. 저도 그때 파키스탄에서의 레지던시 경험이 없었더라면, 지금처럼 다른 나라에서 어떤 일들이 일어나고 있는지에 관심을 갖지 않았을 거란 생각이 듭니다.

맞아요. 실제로 영국 사람들은 해외 아트신에 그다지 관심이 있는 것 같지 않아요. 한편으로는 영국 내 미술이 그만큼 다양성을 제시하고 있다고도 볼 수 있죠. 런던의 갤러리나 미술관에서 해외 미술가의 전시들을 쉽게 접할 수 있다는 것이 그 예겠지요. 제가 한국에 있을 때를 생각해보아도 마찬가지였던 것 같아요. 기본적으로 서양미술사 교육을 받았고, 국내 미술계뿐 아니라 해외 아트신에 항상 관심을 갖고 있었죠. 파키스탄도 이와 마찬가지였나 보네요.

중국 미술을 예로 들어볼까요. 처음 중국 현대미술 붐을 일으킨 아방가르드 작품들 또한 실제 서구 컬렉터와 큐레이터에 의해서 선택된 작품이었다는 것을 알게 되면 참 신기합니다. 언젠가 잡지에서 중국 미술에 대한 글을 본 적이 있는데, 과연 정말 중국 미술을 파악하고 있는 것인지, 중국 미술이 무엇인지 다시 궁금증을 낳게 하더라고요.

중국 미술뿐이겠어요? 사실 영국 미술도 한마디로 정의하기란 쉽지 않다는 생각이 듭니다. "이 작품은 참 영국적인 작업이야. 아니면 미국적인 성향이 커."라고 얘기할 때가 많은데요. 과연 어떤 것이 영국적이고 미국적인 것인지 정의하기는 쉽지 않으니까요. 하지만 주를 이루는 성향은 또 분명히 존재하는 것 같습니다. 작가님은 영국의 미술 경향이 어떻다고 생각하십니까? 한마디로 정의하기 쉽지 않다는 것을 알지만 작가님이 생각하는 특성이 있다면 말씀해주세요. 예를 들어, 어떤 작가 분께서는 영국, 특히 런던의 다양성과 복합적인 성격들이 특징적이라고 말씀하시던데, 어떻게 생각하시나요?

글쎄요. 단편적으로 보았을 때 런던은 그야말로 (문화의 다양성 면에서) 세계적인 도시고, 각각 다른 배경을 가진 작가들이 많이 와서 활동하는 도시임에는 분명합니다. 하지만 과연 그들에게 얼마만큼의 기회가 주어지고 얼마만큼 열려 있는 사회인지는 잘 모르겠어요. 런던의 대표적인 아트페어인 프리즈아트페어를 보세요. 거기 참여하는 런던 갤러리의 전속 작가들을 보라는 말이죠. 외국인 작가가 과연 몇 명이나 되는지, 다양한 작가들을 소개하고 있는지

고든 청
Gordon Cheung

는 참 의심스럽습니다. 영국의 현대미술계, 특히 주류라고 불리는 미술계는 아주 폐쇄적이라는 생각이 듭니다. 그들만의 네트워크가 있고, 그 네트워크 안에서 움직이는 일들이 많으니까요. 제 스스로 어떻게 대답해야 할지 잘 모르겠어요. 한번쯤 생각해볼 만한 질문이라고 생각합니다. 하지만 런던은 작가로서 살아갈 수 있는 다양한 채널이 동시에 존재한다는 큰 장점이 있어요. 주요 갤러리의 전속 작가가 아니더라도 작가 활동을 하는 전업 작가들도 많이 볼수 있으니까요. 파트타임을 하기도 하고, 정부 지원 사업을 신청하기도 하며, 스스로 다양한 활동을 하려고 항상 노력하지요. 실제로 길을 찾기도 하고요. 상업 갤러리의 전속 작가로서가 아니라도 그 외의 다양한 활동들이 이루어질 수 있는 기반이 마련되어 있다는 점이 큰 특징이라고 생각합니다. 저도 이런 활동의 일환으로 파키스탄 레지던시를 경험한 것이니까요.

그럼 혹시 한국의 현대미술, 전시, 프로젝트나 레지던시 프로그램에 대해서 알고 있는 게 있으신가요?

네. 이름은 기억하기 어렵지만 서울에 있는 레지던시 프로그램에 대해서 읽은 것이 기억납니다. 또 최근 런던에 있던 한국 작가들의 전시 카탈로그를 보았습니다. 그리고 아이뮤프로젝트 갤러리의 전시에서 소개된 한국 작가들의 작품이 기억납니다. 사실 한국에서 일어나고 있는 아트신에 대해서는 거의 모른다고 해야 할 것 같군요. 영국에서 소개되는 한국 작가나 전시를 통해서 얻는 정보가 전부죠. 다만 기회가 주어진다면 한국에서의 전시 기회를 꼭 한 번 가져보고 싶습니다.

현재 작가님이 사용하고 있는 스튜디오에 꽤 많은 작가들이 입주하여 작업을 하고 있는 것 같은데요. 어떻게 운영되고 있나요? 어느 정도 지원이 되고 있는지도 궁금합니다.

제가 작업하고 있는 스튜디오인 보우아트트러스트(Bow Arts Trust)는 정부 보조금으로 운영되고 있고, 자선 단체로 등록되어 있습니다. 이 스튜디오는 원래 작가들에 의해서 만들어졌는데요. 현재는 두 개의 빌딩으로 나누어져 90여 개의 스튜디오에 100여 명의 작가들이 입주해 있고, 누너리갤러리(Nunnery gallery)도 운영하고 있습니다. 런던의 각 지역 관할 사무소들은 사용되지 않는 아파트나 창고 같은 공간들을 개조하여 작가들에게 제공하지요. 그렇게 해서 없어지고 말았을 건물들을 재활용해 작가들이 저렴한 가격으로

해외 레지던시를 통한
새로운 경험

입주해 창작 활동을 할 수 있도록 돕고 있습니다.

영국에서 전업 작가로 살아가기에, 특히 젊은 작가들에게는 사회의 공공 지원이 절실히 필요할 텐데요. 영국의 작가 지원 제도에 대해서 어떻게 생각하시나요?

영국의 아트카운슬 제도는 잘 되어 있습니다. 지속적으로 해외 주요 미술관 전시를 기획하고, 아트카운슬 컬렉션을 계획적으로 해오고 있지요. 이 컬렉션은 젊은 작가에게 작품을 판매하여 수익을 얻게 해주는 직접적인 효과도 있지만 장기적으로 작가가 성장할 수 있는 중요한 발판이 되기도 합니다. 또한 수많은 미술 대전들도 있는데요. 내셔널갤러리에서 주관하는 BP초상화대전(BP Portrait Award)은 'BP(British Petrol)'의 후원으로 수상자에게 상금이 주어지게 됩니다. 꼭 공공 기금이 아니더라도 공공 기관에서 아트 마케팅으로 활용할 수 있는 기업을 끌어들여 작가에게 더 큰 지원금이 갈 수 있도록 돕고 있습니다. 직접적인 지원뿐 아니라 이러한 기업을 연계하는 것도 중요한 정부의 역할이라고 생각합니다.

런던은 특히 그런 연계 프로그램이 잘 활성화되어 있는 것 같아요. 특히 자격에 제한을 두지 않고 영국에서 활동하는 작가라면 누구나 지원할 수 있는 대전들이 여러 개 있지요.

맞습니다. 리버풀국립미술관(National Museums Liverpool)에서 주최하고 있지만 기업가 존 무어(John Moores)의 후원으로 이루어지는 '존 무어 현대회화상'이 있습니다. 일등 상금이 2만 5,000파운드(한화 5,000만 원가량)로 꽤 큰 액수의 상금이 주어지죠. 가장 오래된 대전 중의 하나고요. 개인적으로 몇 번 지원해서 후보 리스트에 올라 전시한 적은 있는데, 아직 상금을 받지는 못했습니다. 그 외에도 저우드파운데이션(Jerwood Foundation)에서 주최하는 수상전과 영국 내 최고의 권위를 자랑하는 터너프라이즈(Turner Prize)도 있습니다.

예술 활동(작품, 기획, 비평 등)을 하면서 어디서 영감(아이디어)을 얻으시나요?

항상 바뀌는데요. 주로 제가 살고 있는 현재의 세계에서 일어나는 일들을 순

간 포착하는 데 관심이 있습니다. 즉 제 주변에 있는 모든 것들, 특히 인터넷, 텔레비전, 영화, 문화, 또는 길을 걷다 마주치는 것들을 통해 새로운 아이디어들을 얻어내곤 합니다. 개인적으로 공상과학영화를 무척 좋아하는데요. 스탠리 큐브릭 감독의 〈2001〉, 리들리 스콧 감독의 〈블레이드 러너〉 그리고 데이비드 린치 감독의 〈로스트 하이웨이〉 같은 작품들에서 많은 영향을 받았습니다. 필립 딕(Philip Kindred Dick)과 제이지 발라드 (J. G. Ballard)의 저서에서도 큰 영감을 얻었다고 할 수 있겠습니다.

저는 1995년부터 의식적으로 '회화가 아닌 회화'를 만드는 작업을 시작했습니다. 회화의 서구적 담론 안에서 세상에 나의 존재에 대해 말할 수 있는 나만의 언어를 갖고 싶었던 거죠. 그런 의미에서 회화지만 저만이 가지고 있는 유일한 대안을 찾고 있었어요. 그게 바로 『파이낸셜 타임스』의 주식 표를 이용하는 계기가 되었던 거죠. 주식 표를 이용하게 된 이유는 또한 디지털 커뮤니케이션의 혁명에 관심을 가지고 있었기 때문이기도 해요. 1995년 당시, 핸드폰과 인터넷이 보급되기 시작했고, 이러한 새로운 기계 문명은 그동안 경험하지 못한 새로운 것들을 경험하게 해주었죠. 바로 가상공간이라는 곳에서요. 그로 인해 사이버스페이스, 글로벌 빌리지, 인포메이션 슈퍼 하이웨이 등 새로운 신조어들이 탄생했잖아요. 그러고 나서 주식 폭락이 있었고요. 저는 이런 모든 새로운 움직임에 관심이 있었어요. 그리고 그것들이 제 작품의 바탕이 되었습니다.

올해는 미술관에서 하는 전시가 많이 있었는데요. 어떤 전시 활동을 하셨나요?

2009년부터 지금까지 최고로 바쁜 전시 일정을 소화했는데요. 특히 미국 애리조나박물관(Arizona State University Museum) 전시와 영국 월솔 뉴아트갤러리에서의 전시는 시간이 촉박해서 처음에는 망설였는데, 일단 일정이 나오고 나니 거기에 맞추어 열심히 작업했고, 전시도 무사히 마칠 수 있었습니다. 특히 이번 뉴아트갤러리에서는 조각과 비디오 작품을 처음으로 소개하는 전시여서 제 개인적으로 중요한 전시기도 했습니다.

뉴아트갤러리에서의 전시 일정은 어떻게 잡히게 되었는지도 궁금합니다. 이력서를 보니 정말 많은 미술관에서 개인전과 단체전이 있었던데, 젊은 작가로서 좋은 전시를 많이 하신 것 같습니다.

네, 행운이 따랐던 것 같습니다. 맨체스터에 있는 미술관에서 단체전에 참여하게 되었는데, 그 전시를 보신 뉴아트갤러리의 큐레이터께서 제 작품에 관심을 갖고 개인전을 기획하게 되었습니다. 또한 제 작품 컬렉터의 지원으로, 대형 작품을 주문 제작하는 방식으로 하여 전시에 작품을 소개할 수 있는 기회도 생겼죠.

최근에 본 전시 혹은 작품 중에 가장 기억에 남는 전시가 있나요?

요즘에는 전시장에 직접 가지 못하는 경우가 많고 주로 인터넷을 통해서 전시와 작품들을 감상하는 경우가 많아졌습니다. 전시장이 가까이 있음에도 점점 더 인터넷을 통해서 보는 데 익숙해지는 것 같아요.

316

고든 청
Gordon Cheung

1

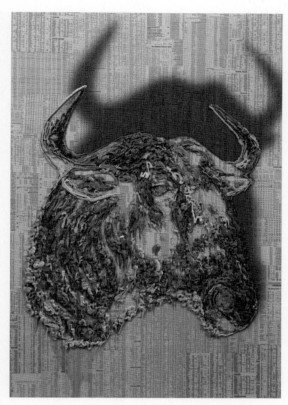

2

1 〈미노타우로스 8(Minotaur 8)〉, 캔버스 위에 아크릴, 주식 표(공채 시세표), 70×50cm, 2010
2 〈트로피 17(Trophy 17)〉, 캔버스 위에 아크릴, 주식 표(공채 시세표), 77×55cm, 2010

3 뉴아트갤러리_개인전 전시 장면

런던에서

작가가 된다는 것

사이먼 칼러리
Simon Callery

사이먼 칼러리는 영국 스타 작가군인 YBAs 작가들을 대중들의 관심의 중심으로 편입시켰던, 《센세이션》 전시에 소개되면서 알려지기 시작했다. 그의 관심은 고고학, 과학 등 미술 외 분야로 미술의 영역을 확대시키고, 미술품 감상에서 인간의 감각의 영역을 넓히는 데 있다. 인터뷰는 다양한 영역을 포함하는데, 특히 런던과 같은 국제적인 도시에서 작가로서 살아나가고 성장하는 방법들에 대한 이야기를 포함한다.

320

사이먼 칼러리
Simon Callery

유은복 안녕하세요. 본인 소개와 지금 어떤 예술 활동을 하고 있는지 말씀 부탁드릴게요.

사이먼 칼러리 저는 실험적 회화에 관심이 있는 작가입니다. 여기서 '실험적'이라는 말은 회화의 전통에서 새로운 방식의 페인팅을 찾고자 하는 의미입니다. 회화를 새로운 영역으로 이끄는 것이죠. 그중 한 가지는 고고학자들과 함께 일한 것으로, 고고학과 풍경화는 풍경, 땅을 소재로 일한다는 공통점을 가지고 있습니다.

작가님이 고고학자들과 관련해 작업한 것을 기사에서 본 일이 있습니다. 어떻게 미술과 고고학을 연결시키는지 방법이 궁금했어요. 그 프로젝트들 이름이 무엇이었나요?

고고학자들과 함께한 프로젝트로 '섹스베리(Segsbury) 프로젝트'가 있고, 또 다른 하나는 '템스게이트웨이(Thames Gateway) 프로젝트'가 있습니다.

그렇군요. 저는 템스게이트웨이 프로젝트의 기사를 읽은 것 같아요. 발굴 현장의 사진과 함께요. 고고학은 특히 많은 인원이 동원된다는 것을 고려했을 때 비용이 많이 드는 큰 프로젝트였을 거라고 생각되는군요. 또한 학문 자체도 인문학과 과학 두 분야에 걸쳐 뗄 수 없는 학문이고요. 반대로 작가, 특히 회화 작가들은 대체로 스튜디오에서 혼자서 작업을 해야 하는 시간이 더 많은데요. 작가님의 작업과 고고학 프로젝트에 대해서 좀 더 설명해주세요.

회화에서 가장 중요한 것은 새로운 가능성들을 발견하는 일입니다. 제게 있어 선 그렇지요. 회화를 계속 살아 있게 하는 것은 언제나 무언가 새로운 것을 향해 앞으로 나아가게 하는 그 어떤 것이라고 생각합니다. 그래서 새로운 형태와 시대마다 달라지는 새로운 경험을 시도해보는 것이죠. 지금까지 저에게 흥미로웠던 몇 가지 중 하나는 도시의 풍경에 대한 것입니다. 그리고 회화를 도시의 새로운 경험과 연관시켜 발전시켜나가는 것도 흥미로운 일이죠. 그렇게 해서 고고학자들과 함께 일했던 주제인 좀 더 넓은 개념의 풍경을 만들게 됐습니다. 제게 가장 중요한 것은 그 안에서 관객과 소통할 수 있는 방도를 찾아내는 것입니다. 시각적인 면뿐만이 아니라 이미지 혹은 작품 전체, 모든 감각의 경험을 동원해서 말입니다. 계획 중의 하나는 풍경에 대해 작업을 하면서 어떻게 제가 그 풍경에 대해서 스스로 반응하는가를 관찰해보는 것인데요. 고고학자들과 일하는 것의 흥미로운 점은, 어떤 사람이 그 풍경 안에 있을 때 그 사람의 모든 감각을 이용해 반응한다는 것이죠. 이것은 완전히 총체적인 경험입니다. 제게는 그 실험적인 경험이 지금까지의 영국 회화가 대체로 이미지 중심이었다는 사실을 깨닫게 했습니다. 그래서 그러한 이미지 중심의 전통이 있었다고 한다면, 실제로 제가 하려는 것은 그러한 이미지를 벗어나는 방법을 찾아내려는 것이에요. 그리고 우리의 모든 감각을 동원해 경험해야만 하는 그런 회화에 대한 것입니다.

작가님이 말한, 영국 회화가 이미지 중심의 전통이 있다는 말을 지금은 이해할 수 있습니다. 저는 사실 그 반대로 생각하고 있었죠. 현대 영국 미술이 회화를 제외하고는 어느 정도 개념적인 면모를 갖고 있기 때문입니다. 아마도 이런 생각을 한 것은 이미지 중심의 아시아 현대 회화와 비교해 생각했기 때문일지 모릅니다. 언젠가 어떤 큐레이터와 이런 이야기를 나누었는데, 그는 영국 회화, 영국 미술이 다른 유럽 미술에 비해서 덜 개념적이라고 하더군요. 그리고 여러 가지 예로 말을 나누었는데, 특히 회화의 전통에 있어서 그런 경향이 있다는 것을 깨닫게 되었지요. 제가 본 작가님의 작품은 개념적 성격이 강한 작품으로 느껴집니다. 작가님이 이미지를 벗어나려고 하는 개념을 갖고 있기 때문일까요? 작가님의 소통하는 방법은 이미지 중심의 회화처럼 단순하지가 않으니까요.

단지 이미지하고만 소통한다는 것은, 소통되는 것에 대해 한계를 두게 된다는 것을 깨닫게 되었습니다. 질문처럼 제가 회화를 통해 하고 싶은 것은 단순히 눈을 통해서만이 아니라, 그 소통될 수 있는 가능성을 넓히는 일입니다. 관객들이 제 작품을 바라볼 때 그들의 모든 감각으로서 경험하도록 하는 것이죠.

사이먼칼러리
Simon Callery

그러한 물질적인 모든 성질을 저의 작업을 통해서 이해하게 되기를 바라는 것입니다.

고고학자들과 일하는 것이 눈만이 아니라 다른 감각을 이용한 감상을 가능하도록 했다고 하셨는데, 어떻게 그 경험으로부터 아이디어를 얻게 되었나요? 가령, 고고학자들의 관심사는 소통의 문제는 아니지요. 그들이 감각을 이용하는 것은 과학적인 사실의 정확성을 위해서일 테니까요. 그것을 작가님은 작품 속에 소통의 문제로 끌어들인 것인가요?

미술계 밖의 사람들과 일하는 데 있어서 흥미로운 점은 그들이 무엇을 바라볼 때 매우 다른 방식을 갖고 있다는 점입니다. 고고학에서는 풍경을 다차원적인 것으로 이야기합니다. 시간 개념 같은 요소를 고려하기 때문이에요. 그리고 물질성에 대한 개념도 중요합니다. 이 모든 것들이 시간의 경과를 통해서 그 풍경에 일어났던 일을 설명해줍니다. 즉 과거 인간의 활동들에 대한 것입니다. 저는 회화 작가로서 어떻게 시간이라는 개념을 작업에 끌어들일 것인가를 구체적으로 이해할 수 있게 되었는데, 시간을 단순한 개념으로서가 아니라 물질로 인지하도록 만들었기 때문입니다. 그런 점은 제게 정말 흥미로웠는데, 우리 세대의 작가들은 작품이 즉각적으로 이해되며 시선을 확실히 끌도록 만들어진 스타일에 집중했기 때문이죠. 하지만 그런 점은 제 작업 스타일과 좀 달랐습니다. 왜냐하면 제 관심은 오히려 예술을 경험하는 데 오랜 시간이 걸리도록 하는 방법을 찾는 데 있었거든요.

재미있는 이야기군요. 작가님이 말한 작가님 세대의 작가들이란 《센세이션》 전으로 데뷔한 YBAs 작가들을 의미하는 것이지요? 그렇지만 작가님도 그 그룹의 일부로서 YBAs 작가로 알려지기도 했지요. 작가님의 작업이 이들의 작업과 차별화되는 점이 있다고 하더라도 역시 그 세대들의 성격은 작가님의 작품을 이해하는 데 중요한 요소가 될 것 같은데요.

그렇습니다. 저는 YBAs와 함께 그룹을 이루었고, YBAs의 초기 전시들인 《센세이션》 전에 함께했습니다. 그런데 저는 제 작업이 그렇게 그룹을 이루는 것이 부자연스러웠습니다. 왜냐하면 제 작업은 매우 조용하고, 창백하고, 사색적이기 때문이에요. 저는 경험의 속도를 늦추는 것을 표현하는 데 오히려 관심이 있었는데, 제가 거론되던 그 그룹은 사람들의 시선을 사로잡고 쳐다보지 않을 수 없게끔 만드는 작품들의 성격으로 특징 지워졌습니다. 그래서 제

가 그들과 함께 거론되었을 때도 그들의 관심사가 향하던 방향은 제 관심사의 그것과는 달랐다고 생각합니다.

예술 활동을 통해 작가님이 생각하는 영국 현대미술의 아트신에 대한 대표 키워드 몇 가지를 이야기해주세요.

'다양성'입니다. 현재 영국 미술의 범위는 매우 폭넓습니다. 그리고 다양한 작업 방식들도 나타나고 있지요. 하지만 여기서 중요한 점은 이미지 중심의 작품들이 상업화나 마케팅에서 유리한 고지를 갖고 있다는 것입니다. 이는 오랫동안 영국 문화에 자리 잡고 있습니다. 그렇기 때문에 많은 이들이 여기에 도전하고 있지요. 하지만 쉬운 일은 아닙니다. 왜냐하면 그 도전은 문화에 대한 도전이기 때문이에요. 또한 이미지와 관련 없는 작업을 하는 이들이 유명해지거나, 이해받기란 쉽지 않습니다. 왜냐하면 이미지를 사라지게 하는 것이야말로 미술에 대한 도전 그 자체기 때문이죠.

다양성 외에 영국 미술을 설명할 또 다른 키워드가 있을까요?

영국 미술의 또 다른 성격은 매우 '문학적'이고 '서사적'이라는 것입니다. 이는 이미지를 기본으로 하는 영국 미술의 전통과 관련 있습니다. 작품 속에서 이미지를 제거하면 갑자기 모든 기초가 무너지는 것과 같습니다. 그리고 이는 관람자가 작품을 감상하는 데 장애가 됩니다. 왜냐하면 작품을 보는 데 있어 어떻게 반응해야 할지 모르게 되니까요. 물론 다른 유럽 국가에서는 이런 경험이 쉽게 이해될 수 있을지도 모르지요. 하지만 영국에서는 이런 경험들에 매우 큰 거부반응이 존재합니다. 영국인들은 이미지를 원하고, 줄거리를 원하기 때문이에요. 그렇기에 작품 속에서 이미지를 제거하면 큰 구멍으로 남게 되고, 관객들은 작품을 보며 어쩔 줄 몰라 합니다. 고고학자들과 함께 일하면서 경험에 대한 새로운 의미를 알게 되었는데 이는 바로 물질에 대한 반응과 경험입니다. 물질적 세계에서 나의 감각이 '어떻게 반응하고 느끼는가?'가 바로 경험인 것입니다. 이러한 경험의 의미는 이전 학교 교육에서도, 예술계에서도 이야기하는 것이 아니었습니다.

그 이야기를 들으니, 어른이 되면서 좀 더 부분적인 감각으로 사물을 경험하고 그것을 분리하고 집중하는 습관이 드는 것 같네요. 잘은 모르겠지만 어린이들은 그렇지 않은 것 같아요. 우리가 어렸을 때는 모든 것을 온몸으로 경험

사이먼칼러리
Simon Callery

하고, 그림이나 악기가 있더라도 맛을 보려고 하던 시기가 있었으니까요. 그런 데 성인이 되어서는 어떤 특정한 것들에서는 특정 감각만을 이용하거나 집중 하는 것이 더욱 자연스럽게 발달하는 것 같습니다.

그래요. 성인이 되면서부터 우리 일상생활의 이러한 물리적 환경들 속에서 스스로를 마치 건축물에 비교하듯 의식하는 것 같아요. 가령 우리의 키, 몸집, 거리, 위치 등을, 내가 저 전봇대보다 작고 저 가게로부터 몇 걸음 떨어져 있구나 하는 식으로요. 우리는 주변 환경에 대해 의식하기 시작하면서 단지 우리의 눈으로만 보는 것이 아니라 모든 감각을 사용하여 환경을 인식하기 시작합니다. 그런데 어떤 이유에서인가 우리가 미술 갤러리에 들어가게 되면 이러한 감각들을 잃고 맙니다. 우리의 모든 감각을 문밖에 두고서 갤러리로 걸어 들어가는 거죠. 그리고 작품을 어떤 일정한, 눈의 감각으로만 집중해서 봅니다. 즉 시각적 경험만을 하게 되는 거죠. 즉 우리가 실제 우리 삶의 세계를 보듯이 스스로를 작품과 대상에 결부시키지 않는 거예요. 즉 그 경험은 육체적, 물질적인 것이 아니라, 시각적으로만 한정시키는 겁니다.

영국 미술계에서 경험하는 국제적 변화에 대해 어떻게 생각하시나요? 영국 미술이 다른 나라 미술과 달라야 한다고 생각하는 사람들도 있고, 같다고 생각해야 한다는 사람도 많이 만나 보았습니다.

제 생각에 영국에서 성공적인 미술은 국제적인 성격을 가진 미술인 것 같습니다. 예를 들어, 인도 미술에 관한 많은 전시가 있지만, 국제적으로 인지도를 얻은 인도 작가들은 사실 그다지 인도 사람 같아 보이지는 않고 국제적으로 보이지요. 그래서 우리가 보고 있는 것은 인도로부터 온 독특한 것이 아니라고 생각합니다. 우리가 보고 있는 것은 매우 영리한 어떤 작가, 특히 국제적 미술이란 어떤 것인지를 이해한 작가가 만든 국제적인 미술이지요. 약간의 인도 향신료를 친 것 같은 맛을 이용해 말입니다. 거기에는 물론 이국적인 면이 살짝 첨가되어 있어서 그들이 다른 곳에서 왔다는 인상을 주는데, 그것으로 충분합니다. 그 미술은 인도의 국제적인 미술이지, 인도 본토의 미술과는 다른 것이라고 생각합니다.

저는 개인적으로 예술의 언어는 공통 언어라고 생각합니다. 다른 문화의 것을 보여주더라도 그 내용은 같은 것이라고 할 수 있지요. 그렇지만 현대미술이 반드시 다른 문화를 보여주어야 된다고도 생각하지 않습니다. 컨템퍼러리 경

험이라는 것은, 즉 현대적 경험이라는 것은 국제화된 시대에 거의 같다고 할 만큼 공통성이 많지 않은가요?

예술의 언어가 국제적이라고 하셨는데, 제가 예로 든 국제적인 인도 미술이 그런 의미인지도 모르겠습니다. 그러한 미술에서 사용한 재료는 우리가 알고 있는 재료고 (인도에서 넘어온 익숙하지 않은 재료가 아니라) 그 형태 역시 우리가 이해할 수 있는 형태니까요. 가령, 조각이나 회화, 설치, 미디어 같은 매체 말입니다. 그런데 저는 사실 그 미술은 현대미술의 어떤 경계를 무너트리는 미술은 아니라고 생각합니다. 개인적으로는, 해외에서 온 미술이라면 정말로 그 나라의 깊숙한 문화와 관련되어 완전히 다른 경험을 주는 미술을 보고 싶습니다. 정말로 다른 지역의 다른 인간의 삶을 보여주는 것 말입니다. 그 미술을 나 자신과 완전히 다르다는 것으로 이해하고 결부시킬 수 있는 미술 말이에요.

그렇군요. 저도 한편 한국 현대미술을 보여줄 때 작가님의 바람처럼 전혀 다른 어떤 것을 보여주기를 기대하는 관객들을 많이 만났습니다. 그렇지만 한국 미술이 한국의 전통적인 문화와 결부되어 그 어떤 전혀 다른 것을 보여주는 것이 컨템퍼러리 아트의 현재 추구해야 할 점인지에 대해서는 의구심이 듭니다. 한국의 현대적인 경험은 영국의 현대적인 경험과 많이 다르지 않고, 작가들은 그 경험을 소재로 삼아 작업을 하는 경우가 될 테니까요. 그건 그렇고 한국 미술에 대해서 전시라든가, 어떤 경험을 해보신 적이 있으신지요?

제가 한국 미술을 경험해본 것은 고작해야 동료 영국 작가들이 한국에서 전시를 하고 그 경험을 이야기해준 것을 듣게 된 정도뿐입니다. 동료 작가들이 말하기를 한국은 해외 미술에 대해 열려 있고, 또 관심이 많다고 했습니다. 물론 이번 전시에 참여하게 되어 정말 기뻤습니다. 그리고 이런 대화를 하게 되는 것도요. 그런데 솔직히 고백하자면, 전시나 작품을 직접 경험한 일은 별로 없었습니다. 특히 영국 미술과는 전혀 다른, 한국에서 왔다고 하는 작품을 본 적은 없는 것 같습니다. 아마도 어떤 기획전 등에서 한국 작가가 만든 작업을 보았을 테지만, 한국 작가가 만든 작품이라고 구별해서 생각하지 않았던 것 같습니다.

다른 주제를 이야기해보도록 해요. 영국 미술의 상업성에 대해서 좀 더 이야기하고 싶어요. 제 경험에 대해 이야기하자면, 처음 영국에 왔을 때 영국 미술의 상업화가 굉장히 '개방'되어 있다는 것에 놀랐습니다. 작가가 작업으로 생

사이먼칼러리
Simon Callery

활이 가능하다는 것을 경험하지 못한 저에게는 정말 신기했고, 호기심이 생기더군요. 하지만 요즘에는 거기에 대한 많은 문제점을 지적하고 있습니다.

영국 미술의 문제점 중 하나는 시장의 경향이 미술을 이끌고 있다는 점이에요. 대형 갤러리들과 컬렉터들이 큰 힘을 가지고 있지요. 또 어떤 작업이 성공적인 이유는 잘 팔리기 때문입니다. 그리고 우리는 그런 성공을 인정해버리며, 거기에 대해 깊이 생각하지 않습니다. 그리고 또 다른 문제점으로는 이러한 미술시장이 점점 연예인 비즈니스처럼 되어간다는 사실입니다. 우리는 미술계를 표면적인 수준에서 즐기고 있으며, 거기에 대해 이런저런 의문을 갖지 않습니다. 그리고 미술계는 이러한 범위 안에서만 움직이고 있습니다. 그렇기 때문에 현재 이러한 시장에 따르지 않고 작업을 하는 작가들의 상황은 점점 어려워지고, 기회도 점차 희박해질 것입니다. 이는 정말 안타까운 일입니다. 저는 미술계에서 다들 비슷해 보이거나, 어딘가에서 온 것 같은 작업보다는 시장에 상관하지 않고 도전하는 작품들을 계속해서 더 많이 보고 싶습니다.

상업적으로 성공한 작가들 뒤에 가려져 있는 좋은 작가들을 찾아내는 작업이 필요하다는 말씀이지요? 현재 일반 대중이 미술을 받아들이게 되는 방법은 거의 대중매체에 의해 좌우되고 있는 편이라고 생각합니다. 그래서 'Celebrity Culture', 즉 미술인이 연예인처럼 대중매체의 주목을 받는 문화가 생겨났고 사람들은 그런 가십 기사들을 통해서 미술을 듣고 알게 됩니다. 이 점이 주요 매체를 통해 알게 되는 특징적인 면모지요.

정말 괜찮은 작가군은, 표면의 제일 소란스러운 그룹의 밑에 숨겨져 있는 작가군인데, 그들을 발견하기 위해서는 작가인 저도 직접 찾아가서 보아야 합니다. 현재 문제점은 테이트모던미술관 같은 주요 미술 기관들조차 상업 갤러리의 들러리 역할을 하고 있다는 사실입니다. 상업 갤러리들이 (그들 취향의) 작가를 만들어내고, 그 작가들이 앞으로 나아가서 우리들은 그들의 이름을 듣고, 작업을 보게 되지요. 그 다음 공공 기관들은 천천히 그런 상업 기관 뒤에 나서서 그들의 성공을 뒤따르는 것입니다.

이번에는 작가에 대한 재정 지원 부분에 대해서 이야기해보기로 해요. 전 세계적으로 미술에 대한 국가의 재정 지원이 위기를 맞고 있습니다. 영국도 예외는 아니지요?

런던에서
작가가 된다는 것

제가 학생 시절에는 그러한 크고 작은 지원의 도움을 많이 받았습니다. 학생들을 위한 기금 같은 것들이 있었지요. 지금은 좀 더 어려워진 것 같습니다. 특히 최근에는 그런 지원 시스템도 많이 바뀌었습니다. 현재와 같은 경제 위기 시기에는 정부가 예술보다 과학 같은 분야에 재정을 집중하기를 원한다는 것을 잘 알고 있습니다. 하지만 이렇게 되면 경제도 어려워질 뿐만 아니라, 나아가 한 가지 분야에 재정을 집중시키고 예술을 희생시킴으로서 또 다른 실패를 불러올 것입니다. 그리고 결국 예술과 과학을 분리시키게 되겠지요. 예를 들자면 제 작업 목표는 '어떻게 예술의 경험과 감각의 경험을 결합하는가?'입니다. 과학과 예술에서 얻은 이해로부터 이익을 얻을 수 있는 방법들을 찾아볼 수 있다는 것이죠. 하지만 정부의 편향적 지원은 우리의 관념을 과학과 예술이 서로 다른 분야라고 이해시키죠. 이렇듯 각각의 분야를 특수화시킨다면 문화적 관점에서 더 큰 문제가 야기될 것입니다.

현재 작가들을 위한 정부의 재정 지원 시스템은 어떤가요?

정부로부터의 재정 지원 시스템도 있지만 정기적인 것들도 아니고, 더군다나 매우 경쟁이 심합니다. 알다시피 런던에는 아주 많은 작가들이 있고요. 현대 영국의 문제점 중 하나는 아직도 런던에서 작업하지 않으면 작업하기가 매우 어렵다는 것입니다. 아마도 스코틀랜드는 자신들의 정체성이 있어서 좀 다르다고 할 수도 있지만, 잉글랜드 지역 작가들은 런던으로 가야만 할 것 같은 충동을 느낍니다. 그래서 결국 대부분의 작가들이 런던에 있기는 하지요. 아트 카운슬이나 리서치카운슬 등에서 기금을 받으려고 하면 그들의 시스템이 어떻게 돌아가는지 우선 이해해야 합니다. 그래야만 지원하는 데 필요한 언어나 지원 과정 등에 익숙해지지요. 그리고 그런 것에 익숙한 작가들이 지원을 받아내는 데 성공할 수 있고요. 그래서 런던에서 작업한다는 것도 결코 쉬운 일이 아닙니다. 만일 런던에서 살아남고 싶으면, 예술 외에 많은 다른 기술들을 개발해야만 합니다. 단지 작업만 해서는 안 되는 거예요. 어떻게 기금을 지원하는지, 어떻게 갤러리들에 접근하는지, 어떻게 다른 무리의 작가들, 큐레이터들과 섞이고 어울리는지 등에 관한 모든 것들을 익혀야 합니다.

그 말에는 동감해요. 그렇지만 런던뿐만 아니라 서울도 마찬가지입니다. 작업실에서 작업만 해도 되는 작가는 몇 되지 않아요. 그래서 그 외 다른 기술들이 많이 요구되는 거고요. 그렇지만 런던의 작가들이 훨씬 더 그런 것을 잘하고, 경쟁적이라고는 느낍니다. 특히 영국 작가들이 네트워크를 형성하는 데는 저

사이먼칼러리
Simon Callery

도 좀 많이 배워야 할 것 같습니다. 영국에서 작가로 살아가는 것은 반드시 작업을 하는 것만을 의미하지 않는다고 생각합니다. 그보단 작가의 사회적인 퍼포먼스를 의미하는 경우가 많은 것 같아요. 현재 영국 미술계에는 많은 단체와 커뮤니티들이 있기에 서로 교류하지 않고 혼자서 작업해나간다는 것은 어려운 일이지요.

아시다시피 예술 활동을 하면서 작업만 하는 것은 충분치 않을 수도 있습니다. 만일 작가가 마음에 드는 작업을 만들어도 봐주는 사람이 없고, 재정을 지원해줄 사람이 없으면 그 작업에 대해 아무도 알지 못하게 됩니다. 대중들은 아무도 작가에게 먼저 찾아오지 않으니까요. 작가 스스로가 그들에게 가야하는 거죠. 물론 런던에서의 좋은 점은 전시 오프닝이나 갤러리, 전시들을 다니면서 네트워크를 만들 수 있다는 것입니다. 이는 런던에서 활동하고 있는 작가들에게 익숙한 부분입니다. 함께 일하며 전시를 만들고 사람들을 끌어들이고 관심을 갖도록 공동의 노력으로 힘을 키우는 것이죠. 이는 런던에서 작업하는 작가라면 반드시 익혀야만 되는 기술이지요.

이것이 영국 미술의 특징 중 하나인 것 같습니다. YBAs 같은 경우도 한 사람의 힘에 의해서가 아닌 공동의 힘으로 만들어진 그룹이라는 것이 특징이지요. 사실 이는 YBAs 의 중요한 본질이자 영국 미술 혹은 런던 미술의 본질 중 하나라고 생각됩니다.

그룹 안에서 작가는 훨씬 더 힘을 가집니다. 이는 마치 작은 갱 집단 같다고도 할 수 있는데, 이러한 그룹의 성공은 정신적인 것이라고 이야기할 수 있습니다. YBAs야말로 그런 예입니다. 미술계에는 중심 그룹이 있고, 부분적으로 그들의 성공은 서로 함께 뭉치는 능력에서 나옵니다. 영국에는 사회적 계층 시스템이 있고 우리는 그것을 '글라스 실링(Glass ceiling, 유리로 된 천정: 사회적 신분 상승에서 결국 어떤 한계에 부닥치는 것)'이라고 부릅니다. 이와 같은 것이 예술계에도 존재합니다. 계속 올라가고 올라가다가 어느 순간 갑자기 거기가 끝이 됩니다. 하지만 만약 힘 있는 사람들의 지원을 받는다면 계속 앞으로 나아갈 수 있습니다. 부정적인 면이지만 이런 점은 영국 사회에서 '민주적'이지 않습니다. 영국인들은 자신들이 '민주적'이라는 데 자랑스러워하며, 런던에서 일어나는 모든 일들이 모든 사람들에게 가능성이 있는 이야기라고 말하지만 사실은 그렇지 않습니다. 단지 몇몇의 힘 있는 지원을 받은 사람들에게만 해당되는 이야기죠. 그렇기 때문에 젊은 작가들이거나, 앞으로 나아가려는 작가

들은 이런 지원을 찾아야 합니다. 그것이 유일하게 앞으로 나아갈 수 있는 길입니다. 아무리 자신이 똑똑해도 혼자서는 아무것도 할 수 없는 곳이지요.

최근에 본 전시 혹은 작품 중에 가장 기억에 남는 전시와 작품은 무엇인가요?

작년에 코톨드(Courtauld)갤러리에서 본 프랑크 아우어바흐(Frank Auerbach)의 전시가 기억에 남습니다. 전형적인 큰 전시로, 작가도 잘 알려진 인물이며, 좋은 장소에서 열린 전시였지요. 저는 그곳에서 진짜 좋은 경험을 했습니다. 전시는 작가의 젊은 시절에 작업한 회화 작품에 초점이 맞추어졌으며, 주제는 '런던'이었습니다. 작품은 런던이 제2차 세계대전 후 완전히 재건축될 당시에 작업됐던 것인데요. 런던의 개발 과정을 주의 깊게 묘사하고 있었습니다. 흥미로웠던 것은 작품들이 결과물로서 존재하는 것이 아니었다는 점이에요. 물론 수준 높은 완성도를 가지고 있었지만 또 다른 한편으로는 완전하지 않았던 점도 있습니다. 하지만 작품의 주제 자체가 과정을 보여주었으며, 나아가 '코톨드'라는 역사, 미술사의 메카 같은 장소에서 그 작품을 보여주었다는 것이 굉장히 인상에 남았습니다. 코톨드라는 런던의 상징 같은 오래된 건물에서, 독일에서 런던으로 이민 온 프랑크 아우어바흐 같은 작가의 작품을 감상한다는 것은 런던에서 작가로 살아간다는 경험에 대해 많은 생각을 하게 합니다. 그렇기 때문에 다른 지역에서 런던으로 작업을 하러 온 작가라면 이런 전시를 보라고 권하고 싶습니다. 전시를 통해 '런던'이라는 장소에 대한 새로운 감수성을 얻을 수 있을 것입니다. 큐레이팅이 잘된 전시로, 전달하려는 메시지가 분명했고, 전시 공간 역시 너무 크지 않아 작품의 양도 공간에 맞게 너무 많지 않도록 주의 깊게 고려한 것 같았습니다. 관객들이 집중해서 전시 속으로 빠져 들어갈 수 있도록 최적의 경험을 끌어내는 전시였다고 생각합니다.

330

사이먼 칼러리
Simon Callery

1

2

3

4

1 〈Chromium Oxide Cut Pit Painting〉, 캔버스에 나무, 알루미늄, 끈, 디스템퍼,
 230×200×61.5cm, 2009

2 〈영국사(English History)〉, 분필, 플라스틱, 나무, 200×130×176cm, 2007

3 〈테스트 핏 페인팅(Test Pit Painting)〉, 캔버스에 유화, 알루미늄, 디스템퍼, 나무,
 182×d82cm, 2009

4 〈소나무(Wallspine)〉, 캔버스에 디스템퍼, 브래킷, 344×200×72cm, 2009

자신의 길을
만들어간다는 것

맷 프랭크
Matt Franks

맷 프랭크는 조각과 설치를 주로 작업하며, 테이트모 던미술관의 개인전을 기점으로 영국 현대미술의 최 전선에 서기 시작했다. 많은 공공 기관들의 커미션을 받은 작업들로 일반 대중에게도 알려지게 되었고, 최 근 브리티시카운슬 컬렉션 투어 전시로 중국의 공공 미술관 등에 소개되기도 했다.

맷 프랭크
Matt Franks

유은복 처음부터 좀 어려운 질문인데요. 현재 작가로서 작품만 팔아서 살기에 충분하신가요?

맷 프랭크 좋은 질문입니다. 물론 당연히 작품만 팔아서 살아가고 싶습니다. 아마도 모든 작가들의 야심이겠죠. 하지만 현실은 다른 일을 하지 않으면 살아가기 힘듭니다.

제가 처음 영국에 왔을 때 영국 미술계의 상업적인 면에 놀랐습니다. 그 점이 마치 한국 미술계와의 차이처럼 당시에는 느껴졌습니다. 그때 한국 미술계에는 시장 형성이 제대로 되어 있지 않았고 작품을 사고파는 것이 '오픈'되어 경쟁이 이루어지지 않았습니다. 영국은 작품을 사고파는 데 1차 시장부터 그 위의 상위 시장까지 시스템이 잘 갖추어져 있더군요. 그 점이 부러웠지요. 지금도 사실 한국은 이러한 하위와 상위 시장 간의 시스템이 분명하게 갖추어지지 않았어요. 어쨌든 상업적인 면모는 영국 미술의 장점이 되기도 하고, 동시에 비판의 대상이 되기도 하는 것 같습니다.

영국에 시장 시스템이 생겨난 지는 오래되었지만, 상업화가 본격적으로 시작된 것은 오히려 최근이라고 생각합니다. 2004년 즈음 런던 미술계가 미친 듯이 상업적으로 돌아가는 것에 놀랐었습니다. 수많은 갤러리와 아트페어들이 생겨났죠. 많은 젊은 작가들의 관심사도 아트페어였고, 그 아트페어에 '누가 참여했는지', '어떤 아트페어'인지 등에 관심이 많았습니다.

자신의 길을
만들어간다는 것

그래요. 그래서인지 영국에서 활동하는 작가들은 어쨌든 상업적인 분위기에 많이 익숙해져 있고, 이런 환경과 장소에서 어떻게 대처해야 하는지 잘 아는 것 같습니다. 어쩌면 반드시 익혀야만 하는 기술 같은 것일지도 모르겠네요.

그 당시 많은 젊은 작가들이 대학에서 가르치는 일에는 관심이 없었다는 게 놀랍다군요. 제가 수업을 부탁하려고 하면, 대부분의 작가들이 관심도 보이지 않았어요. 왜냐하면 모든 것이 작품을 파는 일을 기준으로 돌아가고, 그 일로 충분히 돈을 벌 수 있었기 때문이죠. 물론 저도 (가르치는 일보다는) 스튜디오에서 작업하며 작품을 만들고 싶었습니다. 작가기 때문이죠.

사실 작가들에게는 상업 갤러리에 접근하는 방식이나 자기 작품을 보여주는 일 등 관계를 만들어나가는 것이 아주 중요한 과제입니다. 특히 요즘 작가들에게는 더욱더 중요해졌지요. 하지만 런던 미술계는 단순히 운으로 이런 관계를 만들어나갈 수 있다고 믿고 작업만 하게 두지는 않는 것 같습니다. 저 역시 갤러리를 운영하고 있지만 작가들이 갤러리에 어떻게 접근해야 하고 어떻게 자기 프레젠테이션을 해야 좋을지에 관해 한두 마디로 말할 수는 없습니다. 분명히 잘하는 작가들이 있기는 하죠. 아마도 경험으로 배워나가는 것일 텐데, 그렇게 말하기엔 좀 절박한 문제지요.

골드스미스대학교(Goldsmiths University of London) 학창 시절에 많은 동료 학생들이 상업 화랑과 전속 계약을 맺었다는 것에 정말로 기뻐하고, 마치 그게 궁극적으로 마침내 원하는 것을 얻은 양 좋아했던 것을 기억합니다. 물론 이는 부분적으로는 사실입니다. 그리고 모든 작가들이 유명한 상업 화랑과 일하기를 원할 것입니다. 그렇지만 중요한 점은, 지금 당장에는 많은 작품을 팔게 되었다 하더라도, 그보다 더 중요한 점은 한 번의 멋진 일이 일어난 것을 넘어서서 어떻게 지속적으로 자신의 경력을 이끌어나갈 것인가 하는 것이죠.

정말 그래요. 많은 작가들이 학교를 졸업한 후 바로 작가로 출발하지만 결국 작가로 남는 사람들은 시간이 갈수록 점점 줄어들지요. 게다가 누군가 한 번에 명성을 얻었다고 해도 그것을 계속 유지해나가는 일은 또 마치 살얼음을 걷는 것처럼 불안한 일일 것입니다. 무엇보다 한 번의 중요한 경력을 계기로 자신의 경력을 어떻게 관리하고 유지해나가느냐 하는 것이 작가로서 계속해서 나아가는 데 더욱 중요할 것 같습니다.

334

맷프랭크

Matt Franks

한국에는 작가들을 위한 지원이 많은 편인지 궁금하군요. 혹시 영국 미술계의 지원보다 한국 미술계의 지원이 더 나은가요?

그건 제가 작가님에게 하려고 했던 질문인데요. 제 생각에는 영국 정부가 지원하는 부문에서 좀 더 선택의 폭이 넓은 것 같습니다. 한국 작가들에게 정부 지원금은 매우 제한적입니다. 물론 아무것도 없는 것보다는 나은 상황이죠. 그 지원금이 아주 중요하게 생각될 때도 많습니다. 하지만 작가 개인적으로 기업 지원금을 받는 폭은 좁습니다.

영국도 그렇게 쉽지는 않아요. 지원이 있긴 하지만 그 지원금을 얻기 위해 쓰는 지원서에 너무 많은 시간이 걸립니다. 친구 중 꽤 알려진 작가가 있어요. 그럼에도 불구하고 책 한 권을 출판하기 위해 지원금을 신청하는 것이 책을 쓰는 것보다 더 어렵다고 하더군요. 그 지원금을 얻는 데 더 많은 노력과 글을 써야 한다고 불평하더라고요. 물론 브리티시카운슬은 해외 전시와 운송 등에서 도움이 됩니다. 예전 코우(Ko) 작가와 함께 도쿄에서 전시를 했을 때도 어렵긴 했지만 브리티시카운슬에서 지원을 받았습니다.

아, 그 《테그 마하(Tech Mach)》 전시 말이군요. 카탈로그도 그렇고 전시장 풍경도 멋지던데요! 그 전시를 위해 브리티시카운슬 지원을 받았다니 정말 좋은 일이었네요. 말씀대로 영국도 지원금을 받는 게 쉽지만은 않은 것 같습니다. 기금 지원만 해도 영국 작가들은 다른 영국 작가들과만 경쟁하는 것이 아니라 전 세계에서 몰려온 모든 다른 작가들과 다 같이 경쟁해야 하니까요. 그렇기 때문에 한국보다 좀 더 많은 정부 지원이 있더라도 영국이 덜 경쟁적이라고 말할 수는 없을 것 같네요.

만일 런던 밖에서 살며 작업을 하게 된다면, 아트카운슬과 지역 기관들의 예산을 쓰는 데 작가들에게 좀 더 여유가 생길 것 같습니다. 자신들의 지역 미술 문화를 발전시켜야 하는 목표가 있고, 예산을 정하는 방식이 달라질 수도 있겠죠. 사실 런던 외의 지역은 미술 인프라나 상업 갤러리들이 적기 때문에 지역 공공 기관이 이런 역할을 해야 할 의무가 있어요. 그렇기 때문에 예산을 쓸 권리가 주어진다고 생각합니다. 이처럼 미술에 대한 투자가 사회적 권리나 의무와 연결되면, 그에 대한 기금들도 좀 더 자유로워질 수 있겠죠.

아, 그런가요? 그럼 런던 외의 지역에서 작업해본 적이 있으신가요?

자신의 길을
만들어간다는 것

네. 한동안 노팅엄셔(Nottinghamshire)에 살면서 작업했지요. 그때 기술 보조역으로 미술관에서 일한 적이 있는데, 지금 제가 런던에서 느끼는 것보다는 당시 그런 지방 기관들이 훨씬 더 작가를 지원하는 데 여유가 있는 듯이 느껴졌습니다. 상대적으로 작가들도 좀 더 기회가 생기는 것 같았고요.

개인 기금 또한 사회적으로 중요한 역할을 하고 있는데요. 사실 이러한 개인 기금도 기금이지만, 개인이 작가들의 작품을 지속적으로 산다든지 하는 정도로도 충분히 개인 기금이라고 부를 수 있을지도 모르지요. 물론 투자와 크게 연계하지 않는 경우에 한해서요. 영국의 개인 기금은 어떤 편인가요?

저도 매우 중요하다고 생각하지만 개인 작가들에게 돌아가는 경우는 많지 않습니다. 물론 영국에도 작가를 지원하기 위해서 작품을 사는 컬렉터들이 많이 늘었습니다. 그렇지만 예전에 미국에서 생활한 적이 있는데, 미국은 예술에 대한 개인 투자가 더 굉장하다는 것을 알게 됐습니다. 그곳의 많은 자선 사업가들은 갤러리, 미술관, 레지던시 프로그램에 돈을 기부할 자세가 되어 있더군요. 그렇기 때문에 개인 투자가 많이 일어나겠죠. 지금 같은 경기 침체의 시기조차도 미국의 레지던시 프로그램은 사회와 대중에게 환원해야 된다고 생각하고 있고, 개인 기부자들에 의지하여 운영되고 있어요. 제 생각에 미국에는 훨씬 많은 자선 사업가들이 사회철학을 형성하고 있는 것 같습니다.

맞습니다. 저도 미국의 그런 개인 미술 기부자나 투자자들에 대해 들었습니다. 사실은 이들이 미국 미술의 호황을 만들어낸 것이겠지요.

저도 그 점이 미국 미술계의 가장 파워풀한 면으로 생각됩니다.

맷 프랭크

Matt Franks

그러한 투자는 여러 가지 면으로 필요하죠. 저는 전시를 만드는 사람이니까 주된 관심사가 어떻게 해외 전시를 위한 자금을 마련할 수 있을까 하는 것입니다. 특히 국제 교류 전시를 만들기 위해서는 많은 예산이 필요한데요. 이 부분을 개인 기금에 기대하기는 쉬운 일이 아닌 것 같습니다. 당장에 눈앞에 성과나 이득이 나타나는 것은 아니기 때문이죠. 그렇지만 해외의 전시는 매우 중요하다고 생각해요. 예술의 본질인, 서로 다른 문화와 사람 간의 소통과 이해를 생각한다면 장기적으로는 외교적으로나, 문화 수출 면으로나, 작가들의 국제적인 성장을 돕는다는 면에서나 좋은 투자기 때문이죠. 그러나 눈앞에 보이는 결과를 앞세우는 투자자들에게는 설득하기 어려운 점이 많은 것 같습니다.

동감합니다. 특히 국제적인 프로그램들은 지원이 꼭 필요하죠. 이는 중요한 문화입니다. 브리티시카운슬이 지원하고 중국에서 열린 전시에 참여한 적이 있습니다. 브리티시카운슬의 컨템퍼러리 작가에 대한 전시였는데요. 중국 측에서 지원이 매우 잘된 경우였습니다. 도록 제작도 훌륭했을 뿐만 아니라, 제 작품을 포함하여 크기가 큰 작품들이 중국으로 운반됐습니다. 작품은 전시를 위해 카운슬 컬렉션에 있던 실제 작품보다 몇 배나 훨씬 더 큰 크기로 제작된 것이었어요. 그리고 중국의 미술관이 이러한 모든 전시 제반 비용과 운송비, 보험 등을 지원받고 작품들은 그 미술관의 컬렉션으로 남게 되었습니다. 이와 같은 프로젝트는 국가 간의 문화적 관계를 맺어주죠. 이것이 예술이 가지고 있는 기능이라고 생각합니다.

작가들의 어려움은 재정만이 아닌 것 같습니다. 종종 작가들은 자신들이 어디에 있는지 그리고 스스로의 가치와 이름에 대해서 매우 불안해하고 있는 것을 볼 수 있습니다. 아무리 성공한 작가라도 자기 위치에 대해서 불안해하는 것은 마찬가지인 것 같고요. 또 아직 경력이 별로 많지 않은 작가들도 그 나름대로 미래에 대해서 불안해하는 것 같습니다.

맞습니다. 정말 모두가 그런 것 같아요. 저도 예외를 본 적이 없습니다. 저를 포함해서요. 더군다나 영국은 아티스트가 점점 연예인처럼 되어가더군요. 그래서 항상 '존재 불안증'이 만연해 있어요. 어떤 전시에 참여했으며, 어느 미술관에서 전시를 했다는 것이 늘 하는 이야기입니다. 만약 미술관 전시들이 줄줄이 예정되어 있으면, 실제로는 끔찍한 성격에 어울리고 싶지 않은 인간성을 가졌더라도 그 작가는 매력적이고 멋있어 보이는 게 지금의 현실인 듯합니다.

해외에서 공부하거나 작업 활동을 해본 적이 있으신가요?

그동안 케냐(아프리카), 미국, 뉴질랜드 등에서 레지던시에 참여했습니다. 각각 다른 경험을 했는데, 케냐는 여전히 개발도상국이고 모든 것이 아직 정의되지 않은 매력적인 곳이었습니다. 거기에서는 미술시장 같은 것은 생각할 수도 없었습니다. 특히 기억에 남는 일이 있는데요. 그때 당시 케냐의 어떤 작가와 함께 공동 작업을 하게 되었어요. 그는 카툰을 그리는 일러스트레이션 작업을 하는 작가였지요. 그는 제가 있었던 곳의 현대미술이라든가, 전시라든가 하는 것에 대한 개념이 전혀 없었어요. 하지만 자신이 터득한 미술에 대한 개념과 케냐의 전통적인 미술 문화에 대해서 열정적인 사람이었습니다. 그 사람

이 사는 곳은 저희 작업장에서 꽤 멀리 떨어진 곳이었는데, 그 사람은 집에서 네 시간 이상을 걸어서 작업실로 왔고, 다시 네 시간 이상을 걸어 가족이 있는 집으로 돌아갔어요. 작업을 같이하는 동안 하루도 빠지지 않고 와서 열심히 작업을 했지요. 제가 하는 이야기를 열정적으로 듣고 자기의 이야기도 들려주고요. 저도 마치 열에 들뜬 듯 작업을 했죠. 생각도 많이 했고요. 제겐 귀중한 경험이었습니다. 그 외에 뉴질랜드, 미국 등에서의 경험들도 모두 잊을 수 없는 경험으로 에피소드들이 남아 있지요.

지금까지 작가로 산다는 것의 어려움을 주로 얘기했는데요. 지금 이야기를 들으니 작가로 산다는 것이 힘들긴 해도, 많은 곳을 여행할 수 있는 기회가 생기고 그런 즐거운 경험을 누릴 수 있는 기회가 많은 걸로 보아 축복받은 일이기도 한 것 같습니다.

그것은 (작가가 된다는 것의) 제일 신나는 점 중의 하나입니다. 지난주에도 우크라이나 키예프에 갔습니다. 저는 마지막 순간에 갑작스럽게 초대된 셈이었지만, 정말 좋았어요. 이런 일은 또한 다양한 장소와 그 (다양한) 사람들을 만날 수 있는 기회를 만들어줍니다. (우크라이나는) 구 소비에트 시대로부터 벗어나 국가로서 해결할 문제가 많은 나라죠. 사람들이 모여 늘 그런 이야기를 하곤 하지만 작가들은 집중해서 자신들이 하고 있는 것에 대해 정의하려고 하고, 또 영국 미술과 영국 조각에 대해서 무척 궁금해하고 관심이 아주 많았습니다.

다음 질문은 무엇으로 할까요?

질문 중의 하나가 '어디에서 영감을 얻는가?'였던가요? 제가 영감을 얻는 순간은 스튜디오에서 조용히 혼자 있는 순간입니다. (스튜디오 안의) 사물들을 통해 생각하고, 실험하는…… 영감을 얻을지 어쩔지 전혀 예상치 못하는 경우도 있습니다. 스튜디오에 혼자 있으면서 영감에 사로잡힌 그 온전한 순간이야말로 저에게 중요한 순간입니다.

작가님 말대로 작가로 사는 일은 쉬운 일은 아니지만, 중요한 것은 어떻게든 계속해나갈 수밖에 없다는 것 그 점인듯 싶습니다.

저도 그 점이 중요하다고 생각합니다. (작가에게) 어떤 면에서 후원자는 언제나 필요합니다. 그렇지만 (항상 후원자를 갖는 것은) 어려운 일입니다. 작가는 지

맷프랭크

Matt Franks

원이 있든 없든 항상 자신의 길을 만들어가야만 합니다. 거기에는 언제나 개발할 방법이 있고, 나 자신과 내가 만드는 작품을 지원해줄 누군가를 발견할 방법이 있기 마련이라고 생각하고 싶습니다.

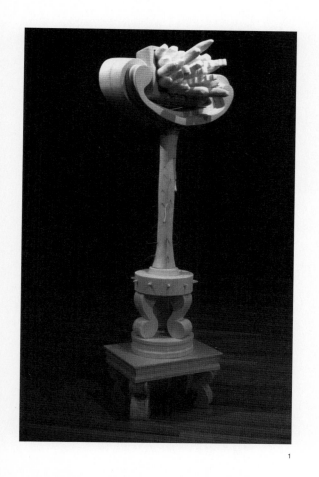

1

자신의 길을
만들어간다는 것

1 〈신탁과 마주보다(Behold the oracle)〉, 스티로폼, 알루미늄, 플라스틱, 고무, 에폭시,
 200×60×60cm, 2001

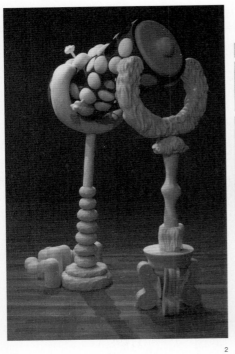

2

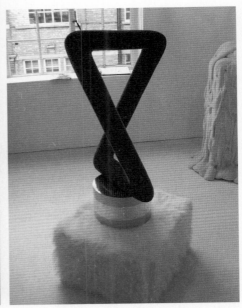

3

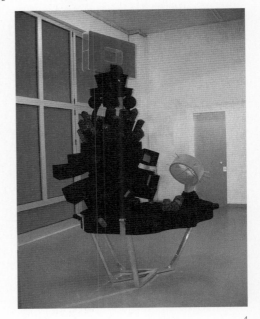

4

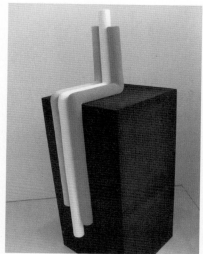

5

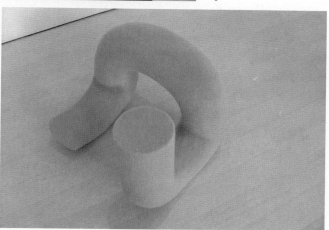

6

2 〈벨리코스 세티넬(Bellicose Sentinel)〉, 스티로폼, 알루미늄, 플라스틱, 고무, 양털,
 에폭시에 채색, 200×240×75cm, 가변 설치, 2001

3 〈인피니티(Infinity)〉, MDF, 스티로폼, 적층 플라스틱, 에폭시, 모피, 양털에 채색,
 180×68cm, 2008

4 〈바로크의 죽음(Necrobaroque)〉, MDF, 스티로폼, 강철, 알루미늄, 플라스틱,
 적층 플라스틱, 에폭시, 250×130×190cm, 2005

5 〈양자수율(Quantum Yield)〉, MDF, 알루미늄, 양털에 채색, 230×60×60cm, 2008
 (개인 소장)

6 〈U자형 벤드(Ubend)〉, 스티로폼, 야크의 털에 아교 및 채색, 45×50×45cm, 2008

비영리 공간의 필요성

사라 픽스톤
Sarah Pickstone

사라 픽스톤은 영국 왕립예술대학 수료 후 현재 런던의 큐빗스튜디오(Cubitt Studio) 작가로 활동하는 화가다. 특히, 큐빗스튜디오 내 갤러리 운영에 참여함으로써 작가로서뿐 아니라 비영리 공간 운영에도 직접 참여하고 있는데, 특히 공공 기금 조성과 큐레이팅 프로그램에 연관된 일을 하고 있다.

사라 픽스톤
Sarah Pickstone

임정애 안녕하세요. 인터뷰에 앞서 작가님에 관한 소개 부탁드리겠습니다.

사라 픽스톤 안녕하세요. 제 이름은 사라 픽스톤입니다. 런던에 살고 있는 작가고요. 원래는 영국 맨체스터에서 태어나 영국 왕립예술대학에서 미술을 공부했습니다. 장학금의 일종으로 로마의 영국미술학교에 다녀왔고요. 현재는 런던 시내 큐빗스튜디오라는 곳에 입주해 작가로 활동하고 있습니다. 요즘은 몇 개의 주제에 대한 대형 작품을 진행 중에 있는데, 그중 하나는 런던 시내에 위치한 리젠트파크의 역사에 대한 조사 연구 작업이라고 할 수 있어요. 리젠트파크를 중심으로 활동한 소설가, 특히 여성 작가들의 글을 읽고 문학적으로 또는 실제 삶과 결부되었던 그 상황에 대해서 상상하며 작업을 하고 있지요. 특히 엘리자베스 바렛 브라우닝(Elizabeth Barrett Browning), 캐서린 맨스필드(Katherine Mansfield), 실비아 플라스(Sylvia Plath) 같은 여성 작가들의 작품을 연구하고 있어요. 이 과정은 이런 작가들의 영혼을 기리는 것이기도 하고 그들이 그 시절에 어떻게 작업했는지를 상상하고 탐구하는 기회가 되기도 합니다. 풍경화를 그리는 회화 작가로서, 주변의 풍경이 개인적 또는 공동체로서 가져다주는 의미에 관심이 있기 때문이죠.

런던에 살면서 활동하고 계시는데 런던이라는 곳이 작가로서 활동하기에 어떤 곳인가요?

런던은 살아가기에 어려운 점이 많아요. 예를 들어 물가가 비싸다든지, 약간의 배타적인 면이 있다는 점에서요. 하지만 전체적으로 작가로서 살기에

는 좋은 도시라고 생각합니다. 음악이나 공연예술 같은 최고의 예술을 쉽게 접할 수 있고, 대영박물관, 빅토리아앤드알버트미술관(V&A), 내셔널갤러리(National Gallery) 같은 곳을 누구나 쉽게 갈 수 있다는 장점도 있지요.

런던은 미술뿐만 아니라 다양한 분야에서 최고의 예술이 공존한다는 큰 매력이 있습니다. 특히 테이트모던의 터바인홀(Turbine Hall) 같은 굉장한 전시공간이 생기면서 컨템퍼러리 아트 분야의 성장이 눈에 띄는 것 같아요. 터바인홀은 유니레버(Unilever)의 후원으로 전시가 이루어지는데, 그 규모가 대단해요. 갤러리나 일반 전시장에서 보기 힘든, 스케일이 큰 작품이나 거대한 설치 작품들의 구현이 가능한 공간이지요. 그래서 아주 많은 장점을 가지고 있어요. 피어갤러리나 큐빗갤러리 같은 철저한 큐레이팅 위주의 갤러리가 동시에 존재한다는 것도 중요하다고 생각합니다. 규모는 작지만 비상업적 성격의 큐레이팅이 이루어지는 갤러리가 존재함으로써 상업적인 성향에 치우치지 않도록 균형을 잡아주는 역할을 하기 때문이죠. 런던이 가지고 있는 큰 장점이 저는 이 부분이라고 생각해요. 최근 런던의 미술시장이 발달하면서 더 많은 상업 갤러리가 생기고 아트페어 같은 것도 성장을 많이 했지만, 비상업 갤러리의 지속적인, 잘 기획된 전시가 공존하기에 런던의 아트신이 더 다양성을 가지고 성장할 수 있다고 생각해요.

저는 주로 런던에서 살았는데요. 다른 도시에서도 살 수 있겠지만 그러고 싶지는 않아요. 왜냐하면 런던은 아주 강한 국제적인 요소들이 존재하고 있잖아요. 물가가 비싸지만 반면에 작은 돈으로도 살 수 있는 다양한 방법들이 런던에는 존재해요. 시간제 일을 찾기도 쉽고, 싼 가격의 물건들을 살 수 있는 곳들도 많고, 저렴한 비용으로 집을 구할 수 있는 방법도 있죠. 또한 작가 스튜디오 공간도 싸게 구할 수 있답니다. 그리고 런던은 포용의 문화를 가지고 있어서, 꼭 갤러리가 아니더라도 집이나 길거리에서 전시를 할 수 있어요. 사람들은 작품이 좋으면 가리지 않고 찾아온답니다.

사라 픽스톤
Sarah Pickstone

미술계가 균형적으로 발전하기 위해서는 비상업 갤러리의 역할이 중요한데요. 하지만 또 그만큼 유지하는 것도 힘들 것 같습니다. 런던에서 이러한 공간이 잘 유지되는 이유가 무엇이라고 생각하시나요?

다른 여러 비상업 공간이 많겠지만 제가 잘 알고 있는 큐빗갤러리의 경우를 보면, 일단 경제적인 자립이 가장 중요한 것 같습니다. 그런 면에서 큐빗은 잘 운영되고 있는데, 일부 정부 기금과 기업의 후원으로 운영 되고 있어요.

큐빗이라면 현재 작가님께서 입주해 있는 스튜디오인데요. 비상업 공간으로서 많은 유명 큐레이터를 배출한 큐레이팅 프로그램으로 잘 알려져 있습니다. 큐빗스튜디오와 갤러리에 대해서 좀 더 설명해주실래요?

제가 현재 입주해 있는 큐빗스튜디오는 1992년 설립된 것으로 처음 대학을 갓 졸업한 작가들이 모여 시작했습니다. 그 당시 불경기로 런던의 킹스크로스 지역에 빈 건물들이 많이 있었죠. 건축 회사들은 유로스타 역이 생기기를 기다리고 있는 동안 그 빈 건물들을 짧은 기간 대여해주는 것을 흔쾌히 허락했어요. 그곳에 처음 건물을 빌려 스튜디오로 이용하기 시작하였고, 곧 킹스크로스 역 근처의 큐빗스트리트로 옮기게 되었죠. 현재 큐빗스튜디오라는 이름도 거기서 유래한 거예요. 현재 있는 곳이 네 번째 옮긴 건물인데, 이슬링턴(Islington) 지역으로 원래 큐빗 자리에서 멀지 않아요. 그 전 스튜디오가 있던 곳은 이제 호화 아파트나 호텔, 대형 마트들이 들어섰습니다. 하지만 여전히 카날(Canal)이나 빅토리아식 건물들이 유지되고 있어요.

큐빗의 기본적인 정신은 스튜디오 입주 작가들이 그 조직체를 위해 같이 일한다는 점이에요. 서로 협력하는 공간이라는 아이디어를 가지고 지금은 갤러리를 운영하고 있고, 지역 어린이, 청소년, 노인들 등 누구나 참여할 수 있는 워크숍 프로그램을 운용하고 있어요. 그 외에도 공연, 콘서트 전시 등 다양한 프로그램이 구성되어 있고요. 이 프로그램 운영비는 아트카운슬로부터 지원을 받습니다. 입주 작가들이 큐레이터를 선정해서 진행하는 큐레이팅 프로그램은 따로 후원을 통해서 운영되고 있고요. 아웃셋(Outset)이라고 불리는 단체에서 후원을 받고 있는데요. 아웃셋은 런던을 기반으로 둔 단체로 공공 기관과 예술 분야를 연결해 후원이 이루어질 수 있도록 도와주는 곳이에요. 이 단체 또한 큰 이익을 위한 단체라기보다는 후원을 필요로 하는 곳과 후원을 해줄 수 있는 곳을 연결해주는 역할을 하고 있죠.

저희 큐빗스튜디오의 큐레이팅 프로그램에 대해 추가 설명을 드릴게요. 스튜디오에 초대된 큐레이터는 18개월 동안 8개의 전시를 큐레이팅할 수 있는 기회가 주어지는데, 이 큐레이터는 작가들이 선정해 초대하는 것으로, 스튜디오 내 구성된 위원회에 의해서 뽑힌 큐레이터들이 초대되지요. 현재『프리즈』매거진 에디터로 활동하는 톰 모튼(Tom Morton)을 비롯해 폴리 스테이플(Polly Staple) 등 많은 큐레이터들이 저희 큐빗 큐레이터 프로그램 참여자였습니다. 이러한 프로그램을 운영하는데 있어 후원 자체는 항상 충분하지는 않지만 어느 부분 독립할 수 있게 도와주는 건 사실이에요.

345

저도 몇 년 전 다른 작가를 만나기 위해 큐빗스튜디오를 방문했을 때, 우연히 한국 작가인 양혜규 전시를 접하게 되었는데요. 작년 베니스비엔날레에 한국 대표 작가로 선정되어 활발한 활동을 하고 있어요. 혹시 아시나요?

네, 물론이죠. 그 전시는 2007~2009년 초대된 네덜란드 큐레이터인 바트 반 더 하이드(Bart van der Heide)가 기획한 전시였어요. 현재 저희 큐빗갤러리에서 자체적으로 기금을 모으고 있는데요. 갤러리 지붕 보수 공사를 위한 기금 마련이에요. 스튜디오 작가와 그동안 전시에 참여했던 큐레이터들이 각자 한 작가씩 선정하면 그 선정된 작가들이 프린트 한 점씩을 기증해 작품 세트를 만들고 그것을 판매해 기금을 마련하려는 건데요. 바트 큐레이터는 양혜규 작가를 선정했고, 양혜규 작가도 프린트 작품 한 점을 기증했어요. 아직 세트가 완성되지는 않았지만 올 가을쯤 완성되어 판매할 예정이죠. 이런 점도 런던이 가진 큰 장점이라고 생각해요. 상업 갤러리나 미술관과 다른, 좀 더 자유로운 전시가 이루어질 수 있으니까요.

말씀하신 대로 비상업 공간을 운영하는 데 있어서 펀드레이징(fund-raising)을 통한 재정적 독립이 키워드인 것 같네요. 공간 운영 면에서뿐만 아니라 작가 스스로에게도 중요한 부분이라고 생각합니다. 작가님은 이러한 재정적 자립을 위해 어떤 활동을 하고 있으신가요? 작품을 판매하기도 하고, 지원금 신청 프로그램 등을 이용할 것 같은데요. 영국의 작가 지원 제도에 대해서도 어떻게 생각하시는지 듣고 싶어요.

일단, 영국에서 아트카운슬의 역할이 잘 정립되어 있어요. 그 역할도 크고요. 해외에서 전시가 있을 경우 아트카운슬에서 작가에게 직접적으로 지원해주는 트레블펀드(Travel Fund)가 있고, 전시 기획자에게 지원해주는 지원 프로그램이 분리되어 운영되고 있어요. 또한 자체적으로 해외 전시를 기획하기도 하죠. 그리고 전국에 있는 많은 작가들에게 스튜디오 지원도 하고 있습니다. 아트카운슬의 지원으로 작가는 저렴한 가격으로 스튜디오를 이용할 수 있지요. 그리고 '존 무어 현대회화상' 같은 수상 대전도 하나의 작가 지원 제도라고 생각해요. 저도 2004년 우수작으로 선정되어 상금을 받은 적이 있어요. 상금을 받아서 직접적인 혜택을 받고, 또 더 나아가 해외 전시 기회나 수상 이후 더 많은 기회들이 작가에게 제공된다는 점에서 중요한 활동 중 하나라고 생각하는 거죠.

사라 픽스톤
Sarah Pickstone

해외 레지던시 기회가 생긴다면 어떻겠습니까? 혹 꼭 가보고 싶은 해외 도시가 있나요?

아시아에 한번 가보고 싶어요. 유럽에서만 교육을 받은 저에게는 새로운 경험이 될 거라는 생각이 들어요. 특히 풍경화에 기반을 둔 작품을 주로 하는 저로서는 새로운 환경과 배경을 접하는 것이 작업에 큰 영향을 주기 때문이에요. 그래서 저에게 해외의 다른 도시에서 일할 수 있는 기회가 생긴다면 언제든지 환영입니다. 1992년 로마에서 1년을 보낸 적이 있는데요. 지금도 이탈리아 사람들과 계속 연락을 유지하고 있어요. 또 1995년에는 뉴욕에서 살았었는데요. 개인적으로 정말 좋아하는 도시예요. 기회가 된다면 다시 가서 작업을 해보고 싶지만 현재로서는 특별한 계획은 없어요.

한국의 현대미술에 대해서 알고 있나요?

2008년 한국의 그룹전에 참여한 적이 있어요. 영국 현대미술 그룹전으로 국제갤러리에서 전시가 있었죠. 그 일을 계기로 한국에 대해 관심을 더 많이 갖게 됐어요. 최근에는 런던의 한국문화원 오프닝에 갔습니다. 그렇지만 한국 내에서의 아트신에 대해서는 잘 몰라요. 최근 잡지를 읽다가 서울에 있는 리움미술관에 대한 글을 보게 됐는데 한국의 유명 기업인 삼성에서 경영하는 곳이라는 게 인상 깊었습니다. 혹 한국에 레지던시 프로그램이 있으면 꼭 가서 경험하고 싶어요.

예술 활동을 통해 작가님이 생각하는 영국 현대미술의 아트신을 대표 키워드 세 가지로 설명해주신다면요?

세 개의 단어를 적어봤어요. 제 생각에는 '긍정성', '관대함'이라는 단어들이 영국, 아니 런던에 살고 있는 작가들에 대해 잘 표현해주는 것 같습니다. 관대함이라는 말에는 즐기기를 원하며, 어떤 것들을 주기를 원하고, 작품을 만들기 위해서는 개인적 상황을 희생할 수 있는 그런 의미를 내포하고 있어요. 그리고 마지막으로 '독창성'입니다. 이렇게 세 가지 '긍정성', '관대함', '독창성'이 런던 미술계의 특징이라 할 수 있을 것 같군요. 이런 특징들은 긍정적인 부분이겠고, 물론 반대로 부정적인 면도 있겠죠. 그거야말로 자기 주변의 좋은 친구들, 또는 작가들과의 관계에 따라 달라지리라 생각합니다. 런던은 또한 상업적이면서도 동시에 진취적인 성격을 가지고 있어요. 패션이나. 미술, 음

비영리 공간의 필요성

악, 또 그런 창조적인 영역들 간의 '크로스오버'가 이루어질 수 있는 대단한 곳이지요.

처음 런던에서 로열아카데미를 방문했을 때의 경험을 잊을 수 없는데요. 그다지 유명 작가의 전시도 아니었고, 날씨도 너무 추운 날이었는데 많은 관람객들이 전시를 보기 위해 전시장 밖까지 줄을 서서 몇 십 분씩 기다렸다가 들어가는 장면이 참 인상적이었습니다. 그런 면에서 또한 작가의 활동뿐만 아니라 일반인들의 관심과 사랑이 작가들을 지원하고 있다는 생각이 드는데요. 어떻게 생각하시나요?

줄을 선 관객 중에는 영국 외의 다른 유럽인들, 미국인, 중국인, 일본인, 또 한국인들이 분명히 섞여 있을 텐데요. 관광객들이 런던을 방문했을 때 꼭 가봐야 할 곳으로 정한 것 중에서 박물관이나 미술관을 빼놓을 수가 없으니까요. 특히 테이트모던미술관은 아주 인기가 많은 것으로 알고 있어요. 런던의 박물관과 미술관이 무료 입장이 가능하다는 것도 큰 몫을 했다고 생각해요. 물론 특별전은 따로 입장료를 지불해야 하는 경우가 있지만 내셔널갤러리, 테이트모던미술관, 대영박물관 등 일반 전시가 모두 무료여서 일반 대중과 관광객들의 방문을 더 쉽게 만들었어요. 또 프리즈아트페어가 생기면서 런던의 미술시장도 훨씬 더 활기를 띈 것이 사실이고요.

348

사라 픽스톤
Sarah Pickstone

1

2

3

비영리 공간의 필요성

1 〈네오 클레식(Neo Classik)〉, 캔버스 위에 유화, 아크릴, 수채물감, 320×220cm, 2007

2 〈공원 2(Park 2)〉, 캔버스 위에 유화, 아크릴, 수채물감, 320×220cm, 2004

3 〈공원 5(Park 5)〉, 캔버스 위에 유화, 아크릴, 수채물감, 320×220cm, 2004 2~3 Image credit:Tate Britain

한국

문화재단 기금

한국문화예술위원회 www.arko.or.kr
1 실험적 예술 및 다양성 증진 지원
2 시각예술행사 지원
3 시각예술 창작 및 전시공간 지원
4 다원예술 매개공간 지원
5 국제문화예술교류 지원
6 국제교류 중기기획프로젝트 지원
7 노마딕 예술가 레지던스 프로그램 참가지원
8 해외 레지던스 프로그램 참가 지원
9 예술 정간물 발간 및 조사연구활동 지원
이 외 다수의 지원 프로그램이 있음.

경기문화재단 www.ggcf.or.kr
1 지역문화예술활동 지원사업
2 우주예술프로젝트 지원사업
3 레지던스 프로그램 지원사업

서울문화재단 www.sfac.or.kr
1 시각예술 창작활성화 지원
1-1 기획프로젝트
1-2 국제교류사업 지원
1-3 중견작가 작품집 발간
2 다원예술 활성화 지원
3 예술연구 및 서적 발간 지원
4 예술평론활성화 지원
5 다원예술 활성화 지원
6 시민축제 지원
7 시민예술 활동지원

인천문화재단 www.ifac.or.kr
1 예술관련 출판
2 시각예술
3 레지던스 프로그램 지원사업
4 시민문화활동지원사업
4-1 축제형사업(예술아, 놀자)

4-2 시민대상 사업(함께하는 문화 예술)
4-3 시민주체 사업(나도 예술가)
5 문화예술 국제교류 지원사업

부산문화재단 www.bscf.or.kr
1 지역 문화예술육성 지원사업: 미술부분
2 지역 문화예술육성 지원사업: 영상, 사진 부분
3 지역 문화예술육성 지원사업: 매개 부분
4 지역 문화예술육성 지원사업: 다원
5 지역 문화예술육성 지원사업: 청년예술가
6 지역 문화예술육성 지원사업: 국제예술교류

대구문화재단
1 문예진흥사업_창작 진흥사업: 시각예술분야
2 문예진흥사업_학술 진흥사업
2-1 문화 예술 컨텐츠 정보화
2-2 교육, 학술 활동 지원
3 문예진흥사업_창작 진흥사업: 해외교류지원
 사업
4 기초예술진흥사업_집중기획지원사업: 시각
 및 언어예술 분야
5 기초예술진흥사업_집중기획지원사업
6 기초예술진흥사업_신진예술가지원사업
7 레지던스 프로그램

광주문화재단 www.gjcf.or.kr
1 지역문화예술육성 지원사업
1-1 시민문화향유지원 : 미술분야
1-2 전문예술창작지원 : 미술분야
1-3 젊은작가창작지원 : 미술분야
2 지역문화예술기획 지원사업
3 레지던시 프로그램 지원사업

대전문화재단 www.djfca.or.kr
1 문예진흥기금: 전문예술활동 지원사업_ 시각
 예술(미술, 서예, 사진) 분야
2 문예진흥기금: 신진예술단체 지원사업_ 시각
 예술(미술, 서예, 사진) 분야
3 문예진흥기금: 젊은예술가 지원사업_ 시각예

트 걸벤키안 기금 www.gulbenkian.org.uk

2 Esmée Fairbairn Foundation 에스메 페어반
 기금 www.esmeefairbairn.org.uk

3 The Peter De Haan Charitable Trust 피터
 드 한 기금 www.pdhct.org.uk

4 The Baring Foundation 바링 기금
 www.baringfoundation.org.uk

5 The Clore Duffield Foundation 클로어 듀필
 드 기금 www.cloreduffield.org.uk

6 The Foyle Foundation 포일 기금
 www.foylefoundation.org.uk

7 The Paul Hamlyn Foundation 폴 햄린 기금
 www.baringfoundation.org.uk

해외 프로젝트 기금

1 ECLID 유클리드 기금 www.euclid.info

2 Visiting Arts 비지팅아트 기금
 www.visitingarts.org.uk

3 International Intelligence on Culture 인터
 내셔널 인텔리전스 기금
 ww.intelculture.org.uk

4 UKCOSA 유케이코사 기금
 www.ukcosa.org.uk

시각예술 분야의 지원 프로그램
지원 일정과 신청 방법 등은 각 홈페이지에서
확인하세요.

352